대화 비평

탈정체화의 예술과 미술비평

대화 비평

탈정체화의 예술과 미술비평

양효실 지음

●●●●A

프롤로그

40여 년 전 그날 전주에서 고등학생인 나는 홍지 서점에서 책을 사서 혹은 그 근처 중고 서점에서 『성문종합영어』를 팔고서 집으로 돌아가는 중이었다. 책을 샀다면 기분이 좋았을 것이고, 팔았다면 나름 두둑해서 여유가 있었을 것이다. 다른 사람들, 제자리에 있지 않은 것에 눈독을 들이는 것은 내가 지금껏 즐기는 태도, 갈고 닦은 촉수, 없어지지 않은 동물적 후각 같은 것이다. 저쪽에서 이쪽으로 오는 소년에게 눈이 간다. 겨울이었다고 생각하는 것은 소년이 다른 사람들과 달리 반팔이었기 때문이다. 그게 그를 차이 나게 했다. 거지라는 생각은 하지 않았다. 그는 다를 뿐이었다. 나는 지방에 사는 여자애였다. 아직 가난의 불쌍함이나 비참함을 배우지 않았다. 그것은 서울에 가서 하게 될 것이다. 그 아이의 다름이 내 시선을 독점했다. 그는 이쪽으로 오는 사람들 사이에 가장 다른 모습으로 섞여 있었다. 그와 나는 눈이 마주친다. 나는 그의 앞에 선다. 어디 가니? 밥은 먹었니? 아이를 불러 세우는 데 사용되었을 문장일 듯하다. 우리는 전동성당 근처 그 유명한 칼국수 집으로 간다. 그릇이 흘러넘치도록 많이 담아줘서 배고픈 시절과 잘 어울리는, 볶은 깨를 갈아서 잔뜩 올린 걸쭉한 국수. 아이에게 밥을 멕인다. 아이가 배고플 것이라는 생각은 다들 배고픈 시절이었으니 10대 여자애도 당연히 들었을 것이다. 혹은 메울 수 없는 결핍을 채우는 시늉 같은 것으로, 뜨거운

칼국수가 겨울에 어울리는 메타포로 떠올랐을 것이다. 아이는 아버지가 일러준 대로 나중에 가서 살기로 한 곳에 혼자 가서 아버지가 하라는 대로 뭔가를 하고, 지금 사는 집이 있는 이리에서 내려야 했는데 졸다가 전주역에서 잘못 내려, 집까지 걸어가려고 이쪽으로 걷고 있었다고 했다. 아버지와 둘이 산다고 한다. 어려서는 태백산에서 곰을 보았다고, 곰이 계곡으로 올라오는 물고기 먹는 것을 보았다고 한다. 아이는 따듯해진 게다. 아이는 제일 따듯할 때 들려줄 이야기를 내게 해준다. 칼국수 집에서 나와 아이가 알려준 곳으로 전화를 한다. 혹시 아버지가 걱정하지 않을까 싶어서. 받지 않는다. 아버지는 일터에서 안 돌아왔다. 나는 아이를 기차역으로 가는 버스에 태우고 차비를 준다. 아이가 많이 감사하거나 그랬던 것 같지는 않다. 전주에서 이리까지 걸어서 가겠다고 생각하는 아이는 극한에 있는 것이고, 그런 아이는 사회화된 얼굴이 거의 없다. 이후 나는 이 이야기를 내가 좋아하는 선배에게 들려주었다. 선배는 내가 쓴 습작을 읽어주곤 했다. 선배는 내 이야기를 듣고 딱 한마디 했던 것 같다. 넌 속았어. 선배는 진지한 사람이고 우리는 여전히 노동계급과 진정성을 중시하는 시간 속에 있었다. 아마 나는 그 이후로 그 아이 이야기는 하지 않던 것으로 기억한다. 그리고 그 이야기가 지금 자신의 재현권을 주장한다. 당신들에게 들려주라고.

9

누구나 들려줄 이야기가 있다. 우리는 들어줄 사람을 기다린다. 잘 들어주는. 맞장구를 쳐주는. 나를 닮았거나 내가 원하는 얼굴로 내 이야기를 경청할. 내 아픈 이야기를 듣고 웃거나 내 웃긴 이야기를 듣고 화를 내거나 내 아름다운 이야기를 듣고 비웃는 사람은 상처가 된다. 그 이야기는 다시 저 아래로 퉁 하고 떨어진다. 물론 상처는, 상처도 좋은 것이다. 이야기는 재미있거나 진실하거나 웃김을 잘 짜야 할 것이다. 내가 말하는 들려줄 이야기는 물론 속에 담아둔 것이어서, 비밀이어서, 아마도 처음 밖으로 나와 청자를 곁에 둘 때는 나도 아직은 뭐가 핵심인지를 알지 못할 때가 많다. 나는 내 이야기로 뭘 기대하는지 알지 못한다. 그 이야기는 내게 깃든 것이어서 꼭 내 것이 아니기 때문이다. 나를 타고 흐르는 그 이야기를 꺼내야 할 때는 알지만 그 이야기가 뭘 말하라는 것인지는 알 수 없다. 나는 메신저, 목울대 같은 것이다. 잘 들어주는 사람은 그래서 단지 내가 원하는 대로 들어주는, 내 분신이라기보다는 함께 이야기를 짤 수 있는 사람을 가리킬 것 같다. 이야기는 명령하고 너와 나, 우리는 함께 그 이야기를 짠다. 잘 짜인 이야기는 마치 내 것 같아져서 내가 저자라는 생각을 하게 하지만, 우리가 짠 이야기의 저자는 이미 둘이어서 그것은 독창성이나 원본성 같은 기원의 가치나 의미로 정리되지 않는다. 들려줄 이야기가 있다는 것은 그래서 '공동체'를 만드는 수행

을 시작하겠다는 것이다. 내게서 한줌의 돈을 후린 소년이라는 선배의 단언 혹은 평가는 내가 저 이야기를 들려주면서 말하고 싶었던 것, 내가 호기심을 가진 따뜻한 사람이라는 과시 등등을 한껏 비켜간 것이기에 선배는 내 이야기의 수신자나 공동 저자는 되지 못한다. 선배는 내 이야기를 튕겨냈다. 선배는 나와 그 소년의 만남을 순진한 여자애와 속이는 부랑아의 그렇고 그런 3류 잡담의 줄거리 같은 것으로 환원해 버렸고, 나와 소년은 사라지고, 결국 세상에서 제일 진부한 이야기의 판본만 남았다. 나는 속았는가? 그랬을 수도. 그랬다 해도 그 아이가 내게 해준 태백산 이야기는 부산물로, 덤으로, 과잉으로, 선물로 남는다. 좋은 사람과 나쁜 사람은 동일 인물이다. 나쁜 아이가 들려준 좋은 이야기였을 수도 있다. 아니면 그 아이는 정말 태백산 이야기를 품고 지금 이리에서 아버지와 사는 아이일지 모른다. 그쪽 문은 영영 안 닫힌다. 대체로 문들은 열려 있다.

두 번째 에피소드. 이게 앞서 내 이야기를 들어주던 선배와의 만남보다 시간상 앞설 수도 있다. 나는 이제 대학생이고, 이제 장소는 서울 강남대로이다. 길거리에서 어떤 남자가 부산에 내려가야 하는데 이러저러한 일로 한푼도 없다고, 그러니 빌려주면 내려가서 은행으로 입금하겠다고 나를 불러 세운다. 명절 무렵이었을 것이고, 나는 그날도 수중에 돈이 있었다. 과외를 하고 돈을 받은 날

11

이다. 그 무렵 나는 그렇게 거리에서 순진해 보이는 사람들에게 거짓말을 해서 돈을 빼앗는 사람들 이야기를 알고 있었다. 그러므로 그 남자의 얼굴, 표정, 말솜씨 등등을 놓고, 나는 속지 말라는 세간의 루머까지 포함시킨 채 남자와 도박을 한다. 당신은 지금 나를 속일 수 있다고 생각한다. 만약 당신이 나를 속이는 거라면 당신의 연기는 눈부시다. 당신이 돈을 안 부친다면 나는 속은 것이겠지만 당신이 연기를 잘했다는 사실은 남을 것 같다. 나는 오만 원을 주었고 당연히 그는 내가 가르쳐준 계좌로 돈을 보내오지 않았다. 속았지만 동시에 나는 속은 게 아니다. 그는 진짜 명절에 집에 가야 하는 다리를 저는 사람일 수도, 어리숙해 보이는 여자애를 속이는, 다리를 저는 척하는 시시한 사기꾼일 수도 있다. 어쨌든 나는 이렇게 적은 노동으로 이렇게 많은 돈을 벌어서 지금 주머니의 돈이 불편하고 허무하고 죄를 지은 기분이다. 그러므로 긴장을 풀 수 있는 놀이나 게임이 필요한 사람이고, 사실 내가 그를 고른 것일 수도 있다. 전화 부스 안의 허름한 차림의 남자가 나를 골랐다고 볼 수도 있고, 내가 그를 골랐다고 볼 수도 있다. 이야기는 떠다니며 부풀어지고 비대해지고 복잡해지고, 속는 자와 속이는 자의 자리를 불안정하게 만든다. 명절인데 이 사람은 행인이 거의 없는 대로에서 자신의 먹이가 되어줄 피식자, 자신이 꾸며낸 이야기를 믿어

줄 청자, 자신의 위기를 해결해 줄 선인을 기다리고 있다. 나는 속는 자이면서 게임을 기다리는 자이면서 믿는 자였다. 그리고 그의 진면모, 그의 진실 따위는 정녕 모르게 되었다. 그는 그 모든 것이 수렴하는 공백, 그 모든 것이 유출되는 구멍으로 등극했다.

그 후로도 나는 자주 처음 보는 사람들을 믿거나 믿는 체하거나 엿보거나 즐기면서 많은 시간을 허비했다. 오래 본 사람들은 곧 지루해졌고 처음 본 사람은 대체로 다음 약속 없이 나를 휙 건너서 골목으로 사라졌고, 나는 그들이 디딜 계단을 자처하며 모든 사람을 동등하게 이야기꾼으로 대우하려고 했다.

나는 지금 잘 듣는 사람이다. 그건 내 장기다. 이야기를 들으며 그 이야기를 하는 사람의 욕망도 보지만 그 이야기가 그 사람을 활용하는 방식도 본다. 이야기는 화자의 능력을 훨씬 뛰어넘을 만큼 게걸스러운 위장을 장착한 대식가다. 이야기는 화자의 지루한 언어, 상상력으로 졸아들기도 하지만, 그 크기가 졸아들었음에도 어떤 단서를 남긴다. 물론 나는 이야기에 육박하는 언어, 상상력을 가진 대단한 화자도 보았고 또 알고 있다. 혹은 이야기가 자신을 숙주로 삼아 커지고 뚱뚱해지고 단단해지는 것을 기꺼이 받아들이는 겸손한 화자도 안다. 그들을 당연히 사랑하고 가끔은 존경도 하고 그러므로 경멸도 서슴치 않았다.

이제 엄마는 잠이 안 오는 밤에 깨어 글을 쓰고 그걸 아침에 찍어서 내게 보낸다. 43년생인 엄마의 이야기는 고향, 돌아가신 외할머니, 친구, 꽃을 넘어가는 법이 없다. 아마 엄마는 그런 착하고 슬프고 예쁜 동화 이상으로는 쓰지 못할 것이다. 그 이상으로 쓰려면 나를 딸이라고 부르지 못할 대담함이나 용기를 가져야 할 것이다. 글을 쓴다는 것은 내기이고, 없는 자신을 기꺼이 지울 수 있어야 하는 용기이고, 보여주려고 쓰는 것은 아니어야 한다. 글을 쓴다는 것, 이야기를 들려준다는 것은 기꺼이 당신에게, 그것에게 내 자리를 넘겨주고, 그런데도, 아니 그러면 슬슬 이야기가 대가리를 들기 시작하는 것이다. 그래서 글을 쓰고 이야기를 하면서 우리는 자유를 경험한다. 아무것도 아닌 존재가 되는 자유, 이름과 얼굴을 스스로 벗겨내는 빼기의 과정에서 즐길 자유를. (번복—아마 엄마는 우리가 자신의 장례식에 놓을 책을 쓸지 모른다. 동네 노인대학에서 계속 수필로 상을 받고 최근에는 문집에 실리기도 했다. 췌언들이 사라지며 물 찬 제비가 되어가는 글로 엄마는 마침내 자기연민을 통과할 것이다.)

지금 잘 듣는 내가 비평을 한다. 회화, 사진, 영상, 설치, 입체, 퍼포먼스 등등을 만드는 시각예술 작가들과 만나 그들의 이야기를 듣고 묻고 확인하고 다시 들으며 함께 이야기를 쓴다. 내가 한두 번 혹은 그 이상의 만남에서 들은

작가의 경험, 이야기를 그들의 작업을 읽기 위한 정보로 활용하면서 쓴 글은 내 것도 작가의 것도 아닌, 이야기가 우리를 활용해서 나타나는 결과물이다. 나는 판단하지 않은 채 듣는다. 나는 최초인 것처럼 듣는다. 나는 놀라면서 듣는다. 나는 어떻게 이런 작업이 가능했는지를 써낸다. 우리는 모두 이야기를 갖고 있고, 품고 있고, 담고 있는 주인, 품, 그릇이다. 그러므로 나는 내가 지금 만나는 작가의 유명세, 지위와 무관하게 내 앞의, 내 옆의 그들을 평등하게 대우한다. 나는 좋은 작업, 나쁜 작업을 나누지 않는다. 나는 무력하게 수용하고 작업이 이야기가 될 수 있도록 그 이야기를 늘리고 조작하고 왜곡한다. 슬프고 웃기고 아프고 아름답고 좋은 이야기가 그렇게 해서 나온다. 작품은 계속 살려는, 겨우 살아있는 약한 사람의 지독하게 강렬한 욕망에 대한 것이다. 작가는 자기에 다름없는 단 한 명의 관객을 기다리는 마지막 사람이고, 그 사람은 막 왔다가 갔거나 앞으로 올 사람일 수도 있다. 나는 그 둘의 인접적 관계를 상상하며 글을 쓰는 쾌락주의자이다. 작가의 작업과 말과 작가가 채 알아차리지 못한 작업의 내적 동기를 갖고 글을 쓰다가 아, 신음소리를 낼 때가 있다. 그 슬픔, 그 간절함, 그 정직함, 그 집요함을 내가 건드리고 있다는 확신이 드는 순간 나는 탄성을 지른다. 이거였구나! 그 맛에, 그 순간을 잊지 못해서 쓴다. 원인은 작가가 제공했지만 지금 내 절정

15

은 내가 조성한 것이다. 오래전 종로에서 기돈 크레머의 바이얼린 연주를 DVD로 함께 보던 선배의 말처럼 예술은, 글을 쓰는 것은 섹스보다 좋은 것이다. 선배는 "아 저 사람은 섹스를 안 해도 되겠구나"라고 말했고, 나는 수십 년이 지난 지금도 그 말을 갖고 다닌다. 작가는 인정과 소통을 원하는 사람이지만 그에 앞서 지금 하는 작업의 쾌락을 대체할 대안이 아직 없는 사람이다. 물론 비평가인지 아트 라이터인지 픽션을 쓰는 작가인지 모르는 나도 지금 쓰는 글의 고통과 쾌락을 즐길 뿐이다. 예술가들, 작가들이 나를 불러주고 글을 쓰라고 하고 돈도 주는 삶을 지금껏 살고 있으니 나는 고통스럽지만 지루하지 않고 자주 감동하고 혼자서 웃고 울고 고개를 까딱거리며 춤을 춘다.

45명의 작가 혹은 팀이 나와의 대화 상대로 등장한다. 개인전, 레지던시 입주 작가들의 결과전, 잡지에 실린 글들이고, 가령 채프먼 형제에 대한 글은 이번에 확인해 보니 2013년 국내 전시 《이성의 잠》이 대상이다. 오래전 전시에 대한 글이지만, 지금 읽어도 전율이 인다. 작가가 자신이 설정한 목표에 집중하는 방식이 그렇게 만든다. 쾌락을 지속하기 위해 모든 것을 다 쏟아붓는 그들의 이기심이. 내가 알고 있거나 원하는 것을 작가의 작업에 투사하지 않으려고 했는데, 정말 그랬는지는 모르겠다. 비판적이고 객관적인 시선이란 게 내게는 불가능하기에 나는 안에서 시선을

잃은 채 작가와 함께 작가의 무지와 쾌락을 느끼려 했다. 그들이 왜 작업을 하는지, 왜 작업이 이렇게 나왔는지 모르겠다고 할 때 더 믿음이 갔다. 모르고 하는 '짓'은 알고 하는 것보다 오래 살아 있을 것이기 때문이다. 이미지를 읽는 것은 많은 경우 글을 읽는 것보다 어렵고 매혹적이다. 이 책이 거기에 일조했기를 바란다.

 김수기 선생님에게 감사한다. 이 글들은 이미 쓰는 순간에 즐거움, 희열이었었고 그걸로 나는 족하다고 생각했다. 그런데 몇 년 전부터 선생님은 묶어서 책을 내자고 권유하셨고, 누가 이 글을 읽어줄까, 나는 작가를 위해 글을 쓰는 사람이고 그걸로 족하다며 계속 말끝을 흐리고 책으로 묶는 일을 미루고 있었다. 인터넷에서 내가 쓴 비평문을 찾아 읽는다. 읽은 사람들 외에 혹시라도 있을지 모르는 소수의 독자를 위해 결국 이 책을 쓴다. 나는 작가를 사랑하고 작가는 내게 이야기를 들려주고 그러면 나는 그 이야기를 진짜처럼, 기적처럼, 선물처럼 받아서 그걸로 작품을 위한 말을 짓는다. 대필이고 필사이고 창작이고 협업이고 대리보충이고 내가 자주 하는 말로 한다면 야하고 천하고 들쩍지근한 거래인 '빨아주기'이다. 나 같은 사람도 한 명 정도는 필요하다는 게 엄밀한 비평문을 쓰지 못하는 나의 변명이다. 나의 20대 습작은 창작으로 이어지지 못했고 대신에 나는 창작자들 곁에서 나름 가늘고 길게 살고 있다. 그

17

리고 아직도 나는 그들의 이야기에 지루함을 표한 적은 없다. 모든 삶의 이야기에는 육체와의 관계가 소재로 쓰이는 것이기에, 늘 등장하는 것은 나를 아프게 하고 나를 기다리게 하고 나를 사랑하는 당신을 포함한다. 그래서 이 비평집은 하나의 로맨스 장르물, 상호의존성의 발라드일 것임이 분명하다. 당신이 늘 등장하고 내가 늘 그 곁에 있고 우리가 함께 살아간다는 그걸 고백하는.

아버지에게 이 글을 바친다. 그게 이 묶음을 책으로 내는 데 처음 동의할 때 먼저 써둔 문장이었다. 우리는 아버지의 잦은 전근을 계속 따라다니며 대체로 사택에서 살았다. 그런 이사, 그런 불안정과 가난이 나는 싫지 않았다. 덕분에 나는 한 곳에서 계속 살아가는 사람들, 절친이 있는 친구들은 못 보는 것을 볼 수 있게 되었고, 아버지의 불안정한 삶이 내 후천적 능력에 좋은 역할을 했음은 분명하다. 소속감 없이 두리번거리는, 말하자면 몰입하는 게 아니라 흘깃거리는 나를 참 싫어한 선생도, 특히 이뻐한 선생도 있었으니 그걸로 됐다. 7년째 치매를 앓고 있는 아버지는 남자-사람이었다가 아이였다가 해독 안 되는 물체이기를 반복한다. "이렇게 순하고 착한 사람"을 요양원에 보낼 수 없다는 엄마의 돌봄이 간혹 이기심이나 욕망으로 읽히고, 어디서나 웃김을 찾아내고 웃김을 덧입히는 남동생이 있어서 비극이나 서정이나 사랑이 슬랩스틱 코메디나 느와르

장르물로 변질될 수 있어서 다행이다. 아버지가 아버지에서 벗겨지고 있고 내가 이제는 '미스터 노바디'라고 부르는 이 사람은 한참 멀리 갔다가도 또 여기에 늘 있었던 것 같은 행세를 하기도 하는데, 우선 엄마가 안 봐준다. 그 이유도 복수여서 나는 파토스를 자제하면서 이 작고 온유한 남자의 자기 없는, 자기를 놓친, 자기로부터 끊어진 행동을 훔쳐본다. 정면으로 보는 것은 죄스럽다. 아버지는 일생 양복을 입고 출퇴근하는 한국 남자로 살았고, 취향 같은 것이 없어서 담백하거나 밋밋했고, 아득바득한 생존욕-상승욕이 덜해서 우리는 아버지를 덜 부정할 수 있다. 이 글은 아버지에게 바치겠다고 쓰지만 이 책은 아버지에게서 아무것도 아닌 것, 똥보다 쥐고 싶은 마음이 안 드는 것이 될 것이다. 그래서 나쁘지 않다. 아버지는 코로나에 안 걸린 나를 두고 초기 치매 상태에서 "코로나도 얘네 집에는 얘가 무서워서 못 들어간 거야"라고, 정확히 말하려는 내가 자신에게는 무서운 사람이라는 사실을 우회적으로 전달했다. 나는 그 말이 좋아서 웃었고 아버지도 웃었다. 정확한 사람은 코로나도 무서워하는 사람일 수 있다. 영어 콘테스트에 나가는 나를 위해 영어 대본들을 써준 아버지라고 쓰면 아버지가 멋져 보이고, 똥을 주무르는 아버지라고 쓰면 아버지랑 엄마가 모두 힘들어지고, 엄마가 찍은 사진 속 장미꽃을 들고 웃으라고 해서 웃고 있는 아버지의 입 속 썩은 이

19

빨 하나를 보고 있으면 영구가 여기 있었네 싶어서 그럭저
럭 환하다.

1부 (포스트)회화의 회화성

노경민

빛이 있으매
빈 곳입니다

1.

황지우의 시(詩) 「수은등 아래 벚꽃」은 만개한 벚꽃 때문에 아프고 도취했던 청춘을 뒤로하고 또 찾아온 '늦은' 사랑을 떠나보낸 중년의 화자가, 올해는 벚꽃이 아니라 벚꽃 사이 수은등을 바라보는 것으로 끝나는 이야기를 들려준다. 만개한 벚꽃 앞에서 (벚꽃을 이유로) 청춘은 피어난 꽃에 새겨진 생의 찬란함과 추악하게 진 벚꽃이 응축한 생의 허무 사이에서 도취와 만취, 사랑과 자해를 오가며 자기 소진에 열정적일 것이다. 물론 미와 추, 찬란함과 허무함은 함께 움직이는 쌍, 상대에 의지해서 자신을 정의하는, 말하자면 그 자체로는 텅 빈 기표들이다. 시의 화자는 또 사랑에 빠지지만 이제 그는 둘과 주변을 파괴하고 소진시키면서 끝날 사랑의 서사는 그만하려고 한다. 그는 자신이 더는 청춘이 아님을, 그런 청춘의 작란에 자신을 볼모로 사용할 수 없음을 '안다.' 대신에 그는 사랑을 축하하면서도 그 사랑을 파괴하지 않으려고 이별을 고하는 비-유능이나 성숙함을 상연한다. 그리고 그날 그는 벚꽃의 착란, 간계에 속는 대신에 꽃을 꽃이게 만든 수은등을 보고야 만다. 꽃에 취했다고 생각했던 그때와 달리 오늘 꽃 앞에서 화자는 꽃을 꽃으로 보이게 만든 불, 빛을 응시한다. 그는 속았던 청춘의 광포함에서 시각장의 구조를 보는 성숙의 쓸쓸함으로 옮아간다. 오늘의 상실을 겪는 화자는 청춘의

24

무지와 빛의 편재, 기호의 불안정성을 동시에 응시하는 앎을 공표한다.

2.

노경민은 자신의 2021년 개인전에 "빈 곳"이란 제목을 붙였다. 2015년 개인전 《혼자만의 방》 이후 경민은 줄곧 '붉은 모텔' 연작을 진행 중이다. 젊은-여성-화가 경민은 자신이 섭외한 젊은-남성-모델들에게 자신이 원하는 포즈를 취하게 한 뒤 모텔 안에서 사진을 찍고, 침대나 거울, 벽에 걸린 복제 사진이나 싸구려 그림 역시 있는 그대로 찍었다. 그리고 작업실로 돌아와 한국화(지역화?)의 기법인 '한지에 채색' 방식으로 자신의 사진 이미지를 회화로 옮겼다. "혼자만의 방", "그때의 일기장", "귀빈장(V.I.P Motel)", "아마도 오아시스"와 같은 전시 제목은 답사한 모텔의 구체적인 이름, 문장으로 채워진 일기장의 이미지적 번역, 주관적이고 심리적인 구성에서 환기된 고립과 고독 등을 함축하면서 재현적 사실주의와 심리적 구성주의 사이에서 움직이는 회화의 특성을 전달한다. 젊은 여성 작가가 굳이 모텔을 소재로 작업을 하는 데 대한 세간의 호기심이나 궁금증은 전혀 개의치 않는 경민은 특히 청주 근교 모텔의 실내 풍경에 대한 민속지학적 전사(轉寫)라고 할 만한 작업을 이어갔다. 곧 경민의 회화로 간주해도 별 무리가 없을 것 같은 붉은색은 리서

25

치 기반의 '장소 특정적' 작업을 주관적이고 심리적인 장면
으로 바꾸어놓는데, 그 자체 욕망을 담지한 붉은색과 허름
하고 쓸쓸한 모텔 풍경의 미묘한 불일치(어긋남) 탓에, 욕망
의 반복이자 강화여야 할 붉은색이 화면을 채운 모텔 실내
풍경의 무미건조함이나 고즈넉함 혹은 무시간적인 고요함
탓에 역설적이게도 성적 욕망을 위시한 욕망의 대표 색으
로서의 자격을 박탈당하고 있다는 인상을 준다. 아마 이런
읽기는 표면을 채운 채색이 빛을 뿜어내며 앞으로 전진하
는 특성을 보유한 서양화와 관객의 감각을 '일으키기'보다
는 진정시키는, 색을 흡수하면서 뒤로 물러서는 '한국화'의
이분법에 근거한 것일 수도 있겠다. 경민은 모텔과 붉은색
에 대한 세간의 상투적 인식을 수용하면서도 그런 인식을
거스르는 미묘한 구성 방식으로 자신만의 회화의 '독특함'
을 유지해 왔다고 할 수 있다. 경민은 자극적인 소재와 주제
색의 기계적 조합이 일으키는 상투적 반응(반작용)에 전혀
반응하지 않으면서, 붉은 모텔 혹은 붉은 방 작업이 물릴 때
까지 집중해 '빈 곳'으로서의 장소에 도착했다. 빈 곳은 가득
찬 곳을 부르는 다른 이름이다. 가득 찬 곳을 빈 곳으로 '보
는' 자는 보는 자신을 보는 자일 것이다. 안은 밖이고 붉은
욕망은 텅 비어 있고, 눈은 볼 수 없는 것을 보는 데까지 넘
어가버렸고. 이전의 개인전에서 자신이 그린 것에 매번 이
름을 부여했던 경민은 이번 전시에는 이름을 주지 않고, 이

26

〈아무도 없는〉, 장지에 수묵채색, 72.0×110.0cm, 2021

〈붉은나무〉, 장지에 수묵채색, 67.0×53.5cm, 2021

제 어떤 이름으로도 불릴 수 없는 장소가 이곳임을 공표해, 채우고 쌓고 구성하는 일이 마침내 어떤 경계, 임계점을 넘어가고 있음을 자인한다. 하나의 국면이 완성되는 모멘트가 없는 이름으로서 가시화된다.

3.

집과 여관은 특히 한국에서는 상호의존적인 쌍이고, 그러므로 둘의 관계만 놓고 본다면 집과 모텔은 자기 정의에 서로를 필요로 하는, 그 자체로는 텅 빈 기표들이다. 모텔은 지금 집에 함께 있을 수 없는 이들이 몰려드는, 집에서 아주 멀거나 가까운 곳이다. 근대적 공간의 분할·배치 과정에서 모텔은 정상적인 집의 타자로서, 불륜과 금기와 불법의 온상으로서, 혹은 집에서 배제된 성적 욕망을 위한 공간으로서, 한국의 근대적 풍경의 필수 요소로서 출현했다. 그리고 기성세대보다 성에 대해 더 가볍고 관대한 태도를 취하는 젊은 세대에게 모텔은 휴식이나 놀이를 위한 장소로 재의미화되고 있기도 하다(내가 사는 동네에 즐비한 모텔을 지날 때, 나는 나이를 막론하고 온갖 부류의 '둘'이 모텔로 들어가는 것을 줄곧 무심하게 본다). 경민은 한국적 근대화에서 출현한 독특한 공간이자 동시대 청춘들의 만남이 일어나는 주요 장소 중 하나를, 곧 사라질 장소를 추억하고 기억하려는 민속지학자의 태도로 답사하고 재현했다(경민

29

의 회화는 사라진 장소를 기록한 아카이브로 재전유될지도 모른다). 암막 커튼이 정상적이고 규범적인 시간성을 차단한 모텔, 성적 환상을 보충할 장치로서의 인테리어로 채워진 모텔의 구조 자체에 대한 경민의 천착은 사랑하는 연인이었건 섹스를 위해서였건 이 방을 드나들었던 그 많은 사람을 지켜보았던 물건과 장식물의 존재 혹은 타자의 응시를 재현하려는 작가적 욕망에 기반한다. 경민은 서로를 탐하는 연인, 포르노적 절정을 함축한 성 판매 여성의 얼굴을 그린 뒤, 붉은 모텔 그리기에 매진했다. 경민의 모텔은 연인의 사랑과 감정 없는 섹스를 포용하는 장소, 무차별적인 욕망의 등가를 전시하는 동시대적 장소로서의 역사성을 갖는다. 모텔에 등장하는 남성들은 이전 그녀가 재현한 여성들이 표상하는 (성애화된) 여성성에 육박하는 남성성을 '입고' 있지 않다. 그들은 경민이 재현한 모텔의 후줄근함이나 쓸쓸함을 반복, 강화하면서 모텔의 인테리어 일부가 된다. 그들은 경민을 위시한 여성 관객이 '원하는' 남성이 아니라는 점에서, 대항 포르노적, 위반적 이미지들이다. 성적 지위를 빼앗긴 남성들, 경민이 "전리품"이라고 말하는 남성들은 여성을 만족시킬 만한 기표로 전유되지 않으며, 여성의 욕망이 투사된 남성 이미지로 재현되지도 않는다. 말하자면 경민의 연작 〈시(詩)〉에 등장했던 성 판매 여성들이 과잉 성애화를 연기하면서 여성의 현실에서 멀어져 있

30

듯이, 모델 연작의 남성들은 과소 성애화되면서 실재 남성의 위치를 (재)획득한다. 과잉 성애화된 여성 이미지에 대한 경민의 무비판적인 전유나 재현이 동시대 포르노적 남성 문화 '안' 여성들의 소외된 위치를 표지한다면, 사랑하는 연인의 성적 장면 안에서 남성만큼이나 성적 능동성을 발휘하는 여성이 경민이 재현한 동시대 젊은 여성이었다면, 모델 연작의 남성들은 탈성애화되면서 실재로 되돌려져 있다. 그런 점에서 경민의 모델은 기록의 가치를 획득하면서 재현됨과 동시에, 이성애적 남녀의 성적 욕망의 상투형에 대한 경민의 위반적이고 도전적인 해석 덕분에 '실재'를 건드리는 연출된 무대라고 말할 수 있다.

4.

전거에 따르면 한국화란 이름은 1982년 국전을 대체한 민전에서 비로소 하나의 장르로 채택되었다.[1] 이후 한국화란 텅 빈 기표(이름)를 채우는 정체성 담론들이 등장했고, 어찌되었건 서양화의 타자로서 혹은 동양화의 대체물로서 한국화는 복수의 의미를 갖는 모호한 용어이자 이데올로기로서의 이물감이 존재함에도 계속 사용되고 있다. 경민은 장지에 채색이라는 한국화의 특수한 기법을 충실하

1. 목수현, 「한국화의 불우한 탄생—미술의 정체성을 둘러싼 표상의 정치학」, 『동아시아문화연구』 62집(2015) 참조.

게 따르며 그린다. 경민은 자신의 작업 방식을 이렇게 설명한다. "장지에 붉은색을 칠하고 흰색 수채용 크레용으로 밑그림을 그린 후 검붉은 색 먹으로 어두운 부분의 면 처리를 한다. 그리고 대비되는 밝은 부분에 호분(흰색 물감)을 바르고 마음에 안 드는 부분의 호분을 구둣솔로 비벼대면 이전에 면 처리로 형태를 잡아놓았던 부분이 흐트러지고 뿌연 화면만 남게 된다." 경민의 화면에서 사실적인 재현과 심리적인 구성이 함께 작동하는 결정적인 이유를 우리는 구둣솔 문지르기의 독특함에서 볼 수 있다. 그리고 구둣솔 문지르기를 거쳐 획득한 뿌연 부분들은 기실 "인공조명으로 빛을 조성하고 거울을 통해 반사된 빛"이 머무르는 곳, "빈 곳"이라는 암시를 받게 된다. 경민의 회화에서 '빛'은 기억할 만한 추억이나 회상의 장소일 수 없는, 누구나 들어오고 나가는 무차별적인 장소를 기억하고 추억하려는 경민의 기이한 욕망을 전담하는 장치이고 잔상이다. 경민은 이 방에 들어온 이들이 '안' 보았을 이 밋밋하고 누추한 물건들, 키치적인 기능과 '의미'로 충만한 이 기표들에 빛을 쏘여 타자의 응시에 반응한다, 아니, 그것을 책임진다. 욕망의 배설을 위한 싸구려 공간에 빛을 쏘이고, 그럼으로써 범속한 장소를 회화적으로 재현할 만한 장소로 들어 올리는 이러한 역전을 통해 아무것도 아닌 것의 재현에의 권리가 고지된다. 그러므로 "거울을 통해 반사된 빛"에 휩싸인,

32

뿌연 안개 같은 것이 내려앉은 것 같은 모텔 방에서 동시에 봐야 하는 것은, 그리고 침대나 화장대, 테이블과 함께 봐야 하는 것은 경민이 이 시시한 것들에 부여하는 어떤 '은총'이다. 빛이 내려앉은 이 '더럽고' 누추하고 시시한 장소. 경민은 '섹스 이후 동물의 외로움'이라든지 '욕망의 환유적 기표'와 같은 성적 욕망과 연관된 기존의 어떤 메시지에 관심이 있는 것 같지 않다. 경민은 잠시 솟구쳐 오르고 이내 사그라드는 욕망을 있는 그대로 긍정하거나 반복하는, 무대로서의 모텔의 표상에 관심이 있는 것이 아니다. 경민은 바로 그런 사회적이고 집단적인 '의미'로 충만한 장소의 텅 비어 있음에 주목하면서, 그 텅 비어 있음을 빛의 놀이를 통해 재확인한다. 은총의 빛을 몰수해 외딴 방에 쏘이는 데 관심이 있는 것이다. 경민은 꽉 차 있는 장소의 물건, 기능을 기호학적으로 읽는 것이 아니라 그런 가시성을 지배하는 시각성의 구조, 즉 빛과 그림자의 유희, 흑백 화면에서 더욱 유리하게 작동시킬 수 있는 유희를 통해 욕망의 장소를 쓸쓸하고 고즈넉한 심리적 상태를 출현시킬 무대로 전유하고 있다. 렘브란트의 빛이라든지, 바니타스 회화라든지, 그림자놀이를 즐기는 아이라든지, 해가 진 것도 모르고 공터에서 혼자 놀고 있는 이상한 사람이라든지 그런 여러 미술사적 전거나 일상적 상황이 연상되는 이유를 당신은 이해할 수 있을 것이다.

노경민
빛이 있으매 빈 곳입니다

젊은 우리, 아니 성적 욕망의 존재인 우리는 연애를 하고, 포르노적 성관계를 모방하고, 누군가와 모델을 들락날락 한다. 이 필요하거나 중요하거나 시시한 임무를 수행하면서 우리는 범속한 삶에서 여자가 되고 남자가 되고 혹은 의미 있거나 무의미한 우리가 된다. 경민의 일견 대담한 작업 행보는 누구보다 욕망하는 존재인 화가, 자신의 욕망과 타협 없이 공생하는 화가의 작업이라는 점에서 특히 시선을 사로잡는다. 자신의 관심이 원하는 대로 그렸을 뿐이라고 말하는, 자신은 왜 '그것'을 그리는지 모른 채 그려야 했다고 말하는 경민의 천진함이나 '무지'는 현실에 만연한 성적/포르노적 이미지를 필사하고 전유하고, 볼 만한 것은 없는 모텔 방에서 홀로 빛과 그림자의 유희를 지속하고, 그것을 회화로 육화하고, 미술관을 모텔방의 음습하고 축축하고 쓸쓸한 느낌으로 오염시키는 '일관성'을 통해 반복적이면서 쾌락적인 시각물을 획득했다. 경민은 계속 모텔방을 전전할까? 이번 전시작 중 맨 마지막에 그린 작품 〈붉은 나무〉는 경민의 집이자 작업실인 곳 근처에서 늘 보는 가로등 아래 나무를 소재로 한 것이었다. 오른쪽의 가로등 불빛이 만들어내는 빛과 그림자, 흑백이 조응하면서 중앙을 차지한 그렇고 그런 나무. 안은 곧 밖이고, 붉은색은 굳이 모텔이 아니어도 세속에 편재하는 색이고, 도시의 밤은 흐릿

34

하면서도 강렬한 가로등 빛 때문에 충분한 잠에 빠져들지는 못한다. 경민은 아직 30대 초반이고 그녀의 청춘은 아직 가지 않았다. (2022)

얕고 옅은
관계를
위한, 덜 그린
풍경화

전은진

변하지 않는 것을 찾거나 그런 게 있다고 믿는 것은 인간의 인간다움(혹은 인간다움의 정의 가능성?) 중 가장 고상한 지분을 차지해 왔고, 이전만큼 힘은 갖지 않는 듯 보이지만 여전히 사회적 교육(훈육?)과 진정성의 이데올로기 등을 통해 계속 지배적 패러다임으로 작동하는 것 같습니다. '만물은 유전한다', '오직 변화만이 영원하다'와 같은 문구는 다시 인간을 '동물'로 돌려보내려고, 인간을 세계 밖의 존재가 아니라 하이데거가 말한 세계-내-존재로 재위치시키자는 언명이겠죠. 뭐 변화 앞에서 생각하는 인간이 느끼는 공포나 혐오를 이해 못할 것도 아닌 듯합니다. 어제의 나와 오늘의 나 사이에 시간적 차이가 있음에도 그 둘을 연속적 동일성으로 단언하려는 것은 고집스런, 아니 광기에 가까운 생각이겠죠. 그런 고집이 어제와 오늘을 같은 것으로 만들고 그렇게 해서 과거·현재·미래라는 텅 빈 시간을 관리하고 통제하는 반역사적인 인간을 만들어낸 것일 테고요. 어제의 나와 오늘의 나가 다르다는 것은 그렇기에 생각하는 인간이 아니라 느끼고 감각하는 인간이 증인일 텐데요. 자신이 자신의 안에 있지 않고 바깥에 있다는, 나와 나의 동일성(정체성)은 애당초 불가능하다는, 즉 나와 나는 분열되어 있다는 것을 '안다는' 것 역시 사유의 한 방식일 것입니다. 자신의 이중성이나 분열을 겪는 자는 끝내 자신을 놓지 않으려는 것이고, 그렇게 분열을 아는 것은 감각

38

적이면서 동시에 성찰적이라는 이야기니까요. 자신이 동물을 위시한 생태계의 일부임을 느끼면서 아는 사람은 그래서 기존의 앎에서 실패하거나 기존의 앎의 공허를 본 사람이라고 말할 수 있을 겁니다.

이런 글을 쓰고 있는 이유는 전은진 작가에게 진입하기 위해서인데요. 작가는 본질에 대한 탐구가 바깥을 맴도는 것이고 겉이 속인 것을 알게 되었던 자신의 경험을 이야기하면서 나는 내가 아니라 "나의 주변 여러 요소들"이었다고 고백합니다. 나는 바깥이고 본질은 주변이고 속은 겉이더라고 했어요. 사람과 깊고 진정한 관계를 맺는다는 것의 불가능을 이야기하는 것이잖아요? 진정한 우정이나 사랑이란 얕고 옅은 관계를 관계의 실체로 인정하지 않는 이들이 빠지고 주장하는 환상이라는 것이기도 하고요. 때문에 작가는 "혼자 있기를 선택"한 사람입니다. 만약 옅고 얕은 것이 관계의 '실체'라면, 사람은 안에 있지 않고 동물처럼 바깥에 있다면, 오직 변화만이 영원하다면, 지금 여기에 있을 뿐인 것이고, 그렇다면 지금 여기에 잘 있어야 하고, 그러려면 지금 여기'들'의 시간성에 충실해야 합니다. 좋은 관계와 나쁜 관계, 진정한 나와 그렇지 않은 나의 구분을 극복하(려)는 것이고 혼자서도 관계를 '창안'하는 일이기도 합니다.

작가는 1년씩 입주하는 지방의 레지던시 건물 근처 풍경을 자신의 '환경'으로 지정하고 "식물과 친교를 쌓는" 것

39

을, 고독을 즐기면서 고립을 해소하는 방법으로 창안하려고 합니다. 식물과 친교를 쌓는 일, 보통은 자연친화적이고 생태주의적인 삶으로 미화되죠. 전은진 작가의 식물과의 우정은 단지 도피나 낭만적 대안은 아닌 듯합니다. 그림 그리기를 오래 지속하려는 작가가 작년에 입주했던 고성 레지던시를 거쳐 올해 울산의 레지던시 프로그램에 참여한 것은 '친족'이라고 불러도 좋은 소수의 작가와 공동 거주하면서 그림에 몰두하려는 정서적, '경제적' 효율성을 고려한 전략으로 보입니다. 공간을 함께 쓰는 작가들을 제외한다면 한적하고 무료한 곳이 작가들이 입주한 공간입니다. 도심에서 조금 벗어난 곳, 그리 사람이 많지는 않은 곳에서 고요하고 한가하게 걷고 보는 일이 일상일 겁니다. 그리고 작가는 자신의 인간'론'을 식물과의 친교를 소재로 풍경화 형식으로 구체화하려고 합니다.

　화가로서 풍경이나 식물을 착취하거나 동일시하지 않으면서 온당한 관계를 맺겠다고 결심한 작가의 풍경은 분명 다르겠죠? 대상화하지 않기, 공감과 동일시로 타자화하지 않기는 포스트모던 다원주의를 배운 사람들의 담론적, 실천적 태도이기도 하죠. 작가는 자신의 경험에서 그런 '윤리'를 체화했습니다. 나의 고독이나 자만심, 우월감을 자랑하려면 배경으로, 음화로 물러나야/타자화해야 하는 풍경을 그리지 않기 말입니다. 줄곧 그림을 그려온 작가, '전업

40

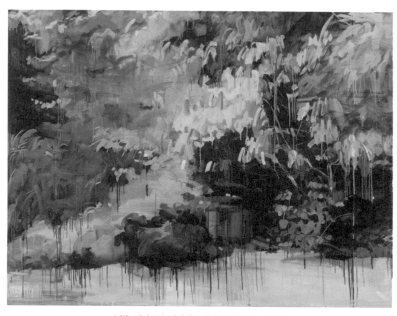

〈깊은, 건너 06〉, 리넨에 유채, 130.3×162.2cm, 2020

개인전 《열, 틈, 조각》(울산북구예술창작소, 2020) 전시 전경

작가'이지만 천천히 오래 작업하려는 작가, 되고 안 되고의 문제보다 더 좋은 관계를 형상화하는 데 고심하는 작가, 회화라는 매체에 대해 양가적 감정을 갖고 있는 화가, '전통적인' 매체에 대한 반발심과 "색칠하는 행동"에 대한 애정 사이에서 회화를 포기하지 못하는 자신을 보면서 회화를 다루는 방식, 보는 대상과의 "친교"를 중시하는 화가가 풍경화를 그리는 방식이 궁금해집니다. "내가 본 것이 나"라고 말하는 이 화가의 화면을 잘 바라봐야 합니다.

이번 울산북구예술창작소 입주 작가 보고전에 작가는 지난 1년간 자신이 보고 그린 풍경화들을 제출했어요. 멀리 보이는 풍경도 있고 클로즈업 기법으로 밀착된 부분-풍경(조각)도 있습니다. 일견 수채화처럼 보입니다. 그리다 만 그림 같습니다. 그러고 보니 수채화도 계속 그리고 있는 것 같고, 풍경을 그릴 때 "수채화처럼"이란 말을 읊조리기도 한다고 들었습니다. 아마추어처럼 그린 것입니다. 회화라면 진력이 날 법한 화가가 전문가주의, 완성, 회화성과 같은 배운 개념, 정신적 회화를 안 그리는 쪽으로 움직이고 있습니다. 강가의 나무나 풀, 들판의 식물을 재현적으로 그린 것 같기도 하고, 한 번의 붓질로만 면을 채운 것 같습니다. 저채도의 물감은 싱싱하게 빛을 발하는 전원이나 핍진성의 생동감과 같은 자연의 '본질'을 그리지 않으려는 작가의 의도적 선택 같기도 합니다. 가만히 보고 있으면 작가의

회화는 밑그림, 드로잉, 초벌 그림으로 보입니다. 더 그려지기를, 더 안정적이기를, 더 알아볼 수 있기를, 더 망막에 올라오기를, 제가 익숙하게 보아온 풍경화 상투형이 요구하기도 합니다. 가로로 세로로 반복적으로 작게 그어진 붓질이 면을 채우고 풍경이 되고 알아볼 만한 대상이 됩니다. 물론 보고 그린 것일 겁니다. 북구 창작소 근처, 작가가 매일 들어가고 걷고 움직이는 장소가 소재이니까요. 셀 수도 있을 것처럼 눈에 보이는 붓질 사이에서 물감이 졸졸 시냇물처럼 흐르는 부분도 있습니다. 물감이 두텁게 올라가고 여러 번 붓 칠을 반복해 견고한 이미지나 형상을 만들어내는 기법은 전혀 없습니다. 이것은 덜 그리려는, 회화의 초입부에서 멈추려는, 풍경의 가장 감각적인/시각적인 순간에서 머무르려는 작가의 결과물, 성취, 증거입니다.

　　화폭의 질감을 감출 만큼 안착되지 않은 물감의 엷고 얕은 존재감이어서, 수정과 덧바르기와 견고한 올리기가 없는 회화여서, 수채화 같은 그림이어서, '겉'들이 수렴된 회화여서, 저는 작가의 삶의 태도가 회화적으로 번역되어 있다고 말하고 싶습니다. 화가들이란 자신이 간파한 삶의 감각적 진실을 번역하기에 충분한 형식, 매체, 수사를 계속 '연마'하는 사람이잖아요. 점점 가벼워지고 비우고 최소화하면서 말이죠. 오래전 캔버스의 이차원 평면은 회화를 재현에서 추상으로 진보하게 만들었다고 하는데, 회화와 밑

44

그림, 전문가와 아마추어, 예술가와 초심자의 경계를 갖고 놀려는 전은진 작가의 붓질과 중력을 따라 흐르는 물감 사이로 보이는 캔버스 표면을 놓고 무슨 말을 하는 게 좋을지 모르겠어요. 자기부정을 통한 진보의 모더니즘 회화가 발견한 '본질'은 캔버스의 평면에 충실히 하는 것이었겠지만, 자기가 이미 바깥임을 아는 작가가 거의 덮지 않아서 노출된 표면은 붓질로서의 매체와 맺는 관계, 보이는 풍경이자 그 안에서 함께 존재하는 자연과의 관계의 결과이기도 한 것 같고요. 작가는 "색칠하는 행동"으로서의 회화를 새롭게 제시하고 있는 듯 보입니다. 진지한 행위보다는 일회적 수행에 가까운 작가의 풍경화는 삶과 예술, 일상과 예술 사이에 위치한 "행동"인 거죠. 그러니까 이 회화는 곧 작가 전은진의 삶의 태도를 글자 그대로 증언하고 있는 것이죠. 아마 자연 풍경이 아니어도, 인간이 '주제'여도 그럴 것 같습니다. "옅, 틈, 조각"이라고 제목을 붙였던데, 이런 저의 글이 아니어도 이미 제목과 작가의 그리기만으로도 자족적인 '맑은' 전시인 듯 보입니다. (2020)

최모민

갇히려는 자의
장르화, 회화

30대 중반의 화가 최모민의 작업은, 자신이 보기에 더는 '힘'을 갖지 못하는 매체/형식인 회화를 그럼에도 계속 한다는 것, 지금 자신이 하는 '이' 회화에 대한 것이다. 자기 지시적 회화인 듯하다. 그는 일은 낮에 하고 작업은 "밤과 새벽에" 한다. 배경은 그가 살고 산책하고 관찰하고 사진으로 담고 작업실에서 재구성하는 "연희동 홍제천 부근 저개발 지역, 이전에는 할머니 집이었던 작업실 주변 혹은 홍제천 산책로 밤풍경"이다. 동네 풍경은 그가 말한 것처럼 "개와 늑대의 시간"에 맞춰져 언캐니하게 (재)구성된다. 개와 늑대가 분간이 안 되는, 낮에서 밤으로, 밤에서 새벽으로 넘어가는 어스름한 시간에 사물과 풍경은 재현성을 상실하고, 대신에 모호하고 혼성적인 것으로, 불길하고 불안한 것으로 전치된다. 보고 판단하는 자의 시선이 불가능한 시간은 사물과 풍경이 비로소 말하는 시간이다. 작가는 자신의 경제적, 물리적 조건이 제안한 시간, 이런 풍경에 자신을 맡긴다. 그런 시간에 갇혔다. 그가 선택한 것이 아닌 그에게 남은 시간을 살아낼 뿐이다. 할머니 집이 있는 동네, 그가 화가로서 깃든 시간이 그렇다. 그 시간에 그는 사물과 풍경의 일부가 되거나 그것들의 응시에 노출된다. 박탈, 종속, 충실.

　　따라서 작가가 자신의 회화는 "현대 미술"이나 "진보적 언어"가 아니라 "장르"일 뿐이라고 조용히 말할 때, 유일

48

무이한 예술이나 보편적 언어로서의 회화가 아닌, 이제 더는 할 것도 없을 만큼 박제화되고 제도화되고 일종의 '키치'가 된 회화가 자신에게 도착한 지금의 형식이라고 말할 때, 우리는 대신에 껍데기로 남아 바스락거리는 회화의 '잔여'가 무엇을 할 수 있는지를 그에게서 보아야 한다. 그는 자신의 회화-하기의 하찮음을 인정한다. 그는 좀 더 래디컬하고 진보적인 언어로 갈아타지 않았고, 자신의 낡은 매체의 불리함을 인정했고, 그러므로 저개발 지역 풍경과 하나의 장르화로서의 회화에 머무르기를 선택했다. 이것은 선택인가. 도시에 남은 풍경은 자연이라 부르기 뭐한 사물이다. 남은 것이고, 도시의 타자가 아닌 도시의 일부이고, 그러면서도 자연인 모호한 것이다. 홍제천 부근이 이미 그 자체 언캐니한 장소일지 모른다. 밀려나고 잔존하고 보유하고 모호한. 그렇게 여전히 남아 있는 장소와 여전히 작동하는 형식을 결합하는 퍼포먼스/수행은 가치와 의미가 거의 소진된 내부, 텅 빈 내부로서의 장소와 형식의 접합이라는 점에서 밋밋한 무위(無爲)이다. 행하지만 행함이 없는 이런 수행은 굳이 예술이라는 매체의 한계를 빼고 보면 그 자체 '미적'이다. 벗겨진 후광이나 잊힌 이름 너머에서야 비로소 일어나는 수행을 우리는 그렇게 부른다.

자신에게 주어진 조건이나 한계를 극복하기보다는 그것을 무위의 반복으로 재전유하는 것, 남은 자에게 주어진

49

유희의 명령에 충실하려는 것은 결국 내부가 비워지고 말라버린 껍질처럼 바스락거리는 형식에서 길어 올릴 어떤 은유, 상징을 찾으려는 필사적인 노력일 것이다. 말라버린 늪에 하염없이 낚싯대를 드리우는 자는 늘 있었고,[1] 그들은 그렇게 텅 빈 제스처에 자신을 묶어 삶을 거대한 하나의 은유와 교환했다. 그런 하기, 살기, 겪기, 남기.

금호미술관에서의 이번 전시에 작가는 〈늪에서〉 연작과 〈매달리다〉 연작을 내놓았다. 작품 제목은 모두 동사적 상태를 함축한다. 화면에 늪이라고 보기에는 다소 작고 얕은 장소가 등장한다. 화면 중앙에 배치된 늪(포식자의 은유?)은 빠뜨리고 허우적거리게 하고 빨아들이는 늪의 은유에 다소 못 미친다. 비가 와서 움푹하니 패인 곳에 고인 물 같은 이 늪과 늘 작가의 화면에 등장하는 풍경 사이에서 동일 인물인 듯한 두셋의 사내가 옷을 벗고 있거나 늪을 응시하거나 이쪽을 바라본다. 재현적 서사의 이해 불가능성은 그들이 몸소 자처해서 그 안으로 들어가려 하고 있다는 데 있다. 그들은 순차적 시간의 절단면처럼 배치되어 있다. 이미 늪에 빠진 이, 이쪽으로 등을 보이고 마저 옷을 벗고 있는 이, 막 상의를 벗기 시작한 이, 늪에 슬쩍 배치된 나무 의자. 물웅덩이 속 자신을 가만히 들여다보는 인물과 웅덩이

1. 박상륭의 소설 『죽음의 한 연구』를 읽은 뒤 내게 들러붙은 은유이다.

1. (포스트)회화의 회화성

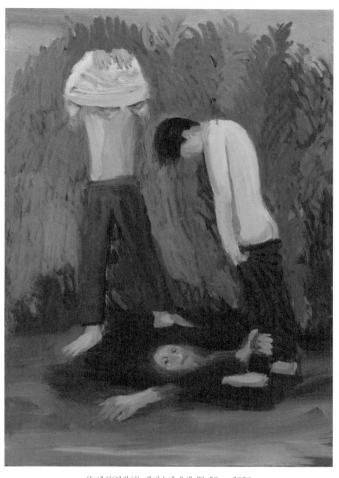

〈늪에서(연작6)〉, 캔버스에 유채, 73×50cm, 2020

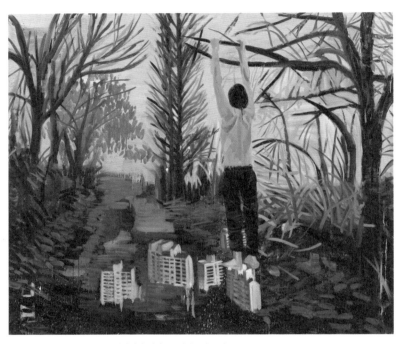

〈매달리다(연작8)〉, 캔버스에 유채, 195×235cm, 2020

속 이미지의 시선은 살짝 어긋나 있다(〈늪에서(연작7)〉). 그들은 자기반영적이지 않다. '거울상'은 늪 바깥의 자신이 아닌 이쪽을 바라보고 있다. 배경 숲의 색을 반복하는 녹색 옷을 입은, 그러므로 식물의 확장이자 일부인 이 남자는 우물일 수 없는 '늪'에 자신을 비춰보고 있다. 그림 속 '얼굴'은 살아 있는 인격이라기보다는 그림자-반영에 가깝다. 그는 유령-환영-이미지 같다. 자동적으로 우리는 늪을 중심으로 한 세 사람이 행위를 벌이는 시간적 순서를 '발견'하려고 할 것이지만 불가능하다. 다른 화면에서는 이제 손에 녹색을 묻힌/손이 녹색인 여자가 늪에 들어간 채 우리 쪽을 바라보며 화면의 내적 통일성을 훼손한다. 먼저 들어간, 바닥과 하나가 된 여자가 우리를 바라본다. 왜?(〈늪에서(연작6)〉). 슬쩍 보이는, 흰 옷을 벗고 있는 왼편 남자의 '얼굴'은 표정이 없다. 그들은 이곳에 들어가야/빠져야 한다는 데 동의했거나 복종하는 것 같다. 풍경은 이 불가해한 상황의 목격자인가, 방관자인가? 그(들)은 자살인지 박해인지 명령인지 '행위'인지 동의인지 사라짐인지 모를 '그것'을 하고 있다. "개와 늑대의 시간"에 벌어지는 일이고 우리는 그 시간 밖에서 화면 속 상황을 '보는' 일을 강요당하고 결국 실패한다. 작가는 역방향으로 움직이면서 그 모든 것들이 공존하는 어떤 상황으로 '들어가려는/들어가야 하는' 자이다. 왜 세 여성은 두 손을 모으고 조용히 누워 있는 다른 여성

53

을 내려다보며 뭔가를 하고 있는가?(〈늪에서(연작8)〉). 이 단면은 어떤 이야기의 파편이고 알레고리인가? 어떤 이야기에도 맞춰지지 않는 파편을 나도 몇 개는 갖고 이승을 통과하고 있는 중이기는 하다. 그것은 실재인가, 환영인가? 누가 내게 묻힌 얼룩인가? 꿈같다. 꿈은 내가 꾼 것인지 누가 나 대신 꾼 것인지 모른다고도 한다. 꿈은 그런 발신자와 수신자의 분리 불가능함을 전제로, 나를 학대하고 나를 매혹한다. 꿈은 나이를 모르고 장소를 모르고 어디서건 나를 착취하면서 계속된다.

　　〈매달리다〉 연작 중 역시 상의를 벗고 이쪽으로 등을 보이면서 '매달린' 인물(연작 중 8)은 상징적으로 딛고 있는 아파트와 알레고리적으로 붙들고 있는 나뭇가지 사이에서 '균형'을 잡고 있는 것처럼 보인다. 물론 보인 것을 잘못 읽는 것 혹은 그려진 것을 잘못 보는 것은 작가와 관객 모두의 '운명'이다. 읽을 수 없는, 읽기를 거부하는 화면 앞에서 우리는 계속 이런저런 읽기를 시도하게 된다. 저개발 지역에 사는 30대의 남성이 한국을 지배하는 물신인 아파트를 인용할 수야 있겠지만, 여기서 아파트는 단지 그의 '풍경' 속 밋밋하고 시시한 이미지 중 하나에 불과하다. 그는 운동을 하는 것인지 떨어지려는 것인지 매달리려는 것인지 알 수 없는 움직임을 제시한다. 캔버스에 유화로 옮기기 전 습작, 연습을 수없이 거치는 작가의 거친 붓질은 이

54

번 작업에서도 전 화면을 지배한다. 슥슥 그려진 겨울나무들과 역시나 꿈처럼 여기저기에 흔적으로 배치된 사내의 발들은 이곳이 논리적 공간이 아니라는 것을 암시한다. 빠질 수 없는 늪처럼 매달릴 수 없는 나뭇가지를 붙드는 사내의 이 무익하고 무의미한 행위는 그렇기에 오직 그려졌다는 행위성을 통해서만 존립한다. 비슷한 구조의 거미줄을 디딤돌/줄 삼아 균형을 유지하는 인물의 상황도 모호하다 (〈매달리다(연작7)〉). 그는 거대한 거미줄에 갇힌 것인지, 그 거미줄을 의지처 삼아 '건너려는/넘어가려는' 것인지 식별 불가능하다. 이러한 모호성이 작가의 '일관된' 화면, 풍경, 구성이다. 다섯 개의 탁구채는 떨어지는 순간들의 시간적 단면인 듯 연쇄를 이루고, 네 개의 탁구공과 한 개의 반숙 계란 프라이가 왼쪽 면을 차지한 겨울 풍경 속 매달린 남자와 그를 돕는 남자는 역시 다른 화면들처럼 동일 인물일 것 같다(연작 중 6). 다섯 개의 탁구채는 비논리적이고, 심지어 슬그머니 동석한 계란 프라이는 농담 같다.

오직 나무에 매달리다, 늪으로 들어간다는 동사적 행위만이 제시되는 이런 텅 빈 행위 앞에서 우리는 계속 논리적 (불)가능성과 심리적 긴장을 겪게 된다. 보이는 것은 행위이거나 단지 몇 개의 붓질이거나 (시간적) 서사를 무화하려는 신중한 구성이다. 다시 말하지만 이것은 남은 회화에 대한 것이다. (2020)

55

서원미

기억의 유령,
회화의 살

'나'의 가족 이야기에서 집단적 역사를 발견하는 '사건'은 당연할 듯도 한데 늘 예외적이다. 자기연민이나 자기애로도 충분한데, 그걸 공적이고 사회적인 자아와 만날 기회로 바꾸는 선택은 간혹 일어난다. 확장과 개방, 잇기와 기꺼이 책임지려는 자발성은 예술사회학이나 정치적 예술의 이념이었다. 이제 사회적 예술은 좀 낡아 보이고 예술의 사회적 책임은 너무 지루해 보인다. 개인적인 것과 사회·정치적인 것의 동시성은 다원주의적, 상대주의적, 지역적 쟁점들로 내파되고 있는 듯 보이고, 거대 서사는 말하자면 이미 죽음을 맞이한 듯도 보인다.

그런 맥락에서 젊은 여성 화가 서원미의 행보가 좀 특이하다. 대학에 입학하면서 "개인의 죽음을 다룬 작업들"을 시작했고, 5년 전 외할머니 장례식장에서 아버지에게 처음으로 들었던 할아버지와 아버지의 고단하고 슬픈 삶에 대한 이야기에서 한국 근대사가 중첩되어 있음을 발견한 뒤 작가는 특히 6.25 전쟁을 다룬 작업을 진행 중이다. 실향민으로 외롭고 힘들게 살았던 할아버지, 사진으로밖에는 본 적이 없는 이미 죽은 자를 처음/다시 기억하게 된 그날, 그리고 아빠의 힘겨운 삶을 처음 들었던 그날을 특정하면서, 작가는 작가노트에 "역사의 눈꺼풀 뒤로 숨어 들어간, 억지로 숨겨 놓은 유령들을 눈앞으로 끄집어낼 때"가 되었다고, "잃어버린 것과 잊었던 것과 찾아야 할 것, 그리고 기억

58

해야 할 것을 정면으로 마주하려면" 그렇게 해야 한다고 적
는다. 12살의 아들 옆에 죽어 있던 할아버지 이야기는 이제
손녀에게 책임져야 할 역사(의 무게), 숨겨놓은 유령들을
대면할 사건을 초래하는 매개물, 아니 제물이 된다.

남성들의 이야기, 국가주의적 정당성으로 수렴된 '한
국전쟁'은 그렇게 상실과 이별, 죽음을 불러들이고 초혼가
(招魂歌)를 부를 임무를 어린 여성에게 요구한다. 명백한 인
과론을 거치지 않은 채 작가에게 들러붙은 윤리적 책임과
그것의 회화적 번역 내지 회화적 장면화(mise-en-scène)를,
그러므로 우리 역시 인과론적, 재현적 도식 없이 볼 수 있어
야 한다. 20대 젊은 세대들에게는 조부모의 이야기에 불과
할, 공식적 역사의 두꺼움과 빽빽함이 요구하는 국수주의
적 임무 없이 이 전쟁을 다시 쓰는 것. 당사자들은 거의 죽
은 사건을 죽은 할아버지와 그 곁의 아버지의 고통과 눈물
을 거쳐 다시 만나게 된 이 이상한 노동/쾌락 혹은 초혼가/
위령제인 이 회화적 작업을 찬찬히 보아야 한다.

4면화 대작인 〈유령들〉은 우선 (한국)전쟁 관련 사진
중 '대표' 이미지들, 그리고 작가가 고른 주요 이미지들을
중앙에 배치한다. 탱크, 머리에 붕대를 감은 패잔병(2017
년 작 〈블랙 커튼: 625_001〉의 부분 인용), 묘지의 십자가,
작전에 투입된 총을 든 군인이 그렇다. 죽이는 기계, 죽을
군인, 상처 입은 군인, 죽은 군인들이다. 인상적인 것은 이

59

거대한 4면화의 정중앙을 차지한, 얼굴에 붕대를 감은 '얼굴-없는' 군인이다. 그는 겨우 살아 있다. 그는 더는 전쟁에 투입될 수 없는, 기능을 상실한 인간이고 작품 제목 "유령들"을 가장 시각적으로 닮은 살아 있는 사람이다. 살인과 죽음, 폭력을 뒤로 한 채 그는 전쟁의 잔여물로 그려져 있다. 그는 살아 있는 살인 기계들과 죽은 자들의 십자가를 이어주는, 아마도 전쟁 이후에도 계속 살았을, 수치스러운 증언자일 것이다. 그는 인과론적인 승리의 역사에서 빠진, 패하고 기억과 함께 현장을 떠돌, 집으로 돌려보내진 자이다. 그의 삶은 불행했을 것이다. 그의 일그러진 얼굴이나 절룩거림이 매끈한 역사를 암묵적으로 횡단했을 것이다. 작가는 이 기억된, 실재했던 역사에 자신이 지금 보거나 목격한 이미지나 환영을 첨가한다. 맨 왼쪽의 토끼 인형들이나 팔다리가 잘렸거나 불완전하게 그려진 맨 오른쪽의 관절 인형들은 '인간의 얼굴을 하지 않은 전쟁'의 얼굴을 드러내는 장치 같기도 하다. 아이들의 공포심을 자극하는 잔혹극이나 잔혹 동화 속 인형들처럼 작가가 선택한 인형들의 표정은 냉담하고 공포스럽다. 동시에 장난감 관절 인형 옆 장난감 플라스틱 탱크의 우스꽝스러움 덕분에 철기 시대의 전쟁은 슬쩍 농담이나 유희, 어설픈 놀이로 전치되기도 한다. 얼굴 없는 사내들, 그들이 정녕 사람이었는지 기계였는지 알 수 없는 역사-기억-기록과, 그것을 대신 짊어

60

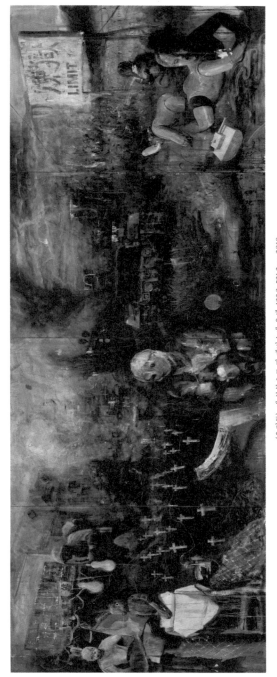

〈유령들〉, 네 부분으로 된 캔버스에 유채, 193.9×521.2cm, 2018

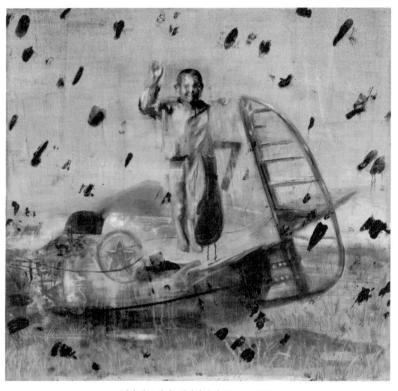

〈인사 하는 아이〉, 리넨에 유채, 91×91cm, 2020

진 아이들의 끔찍한(명랑한?) 세계가 공존한다. 이곳은 빠져나갈 수 없는 악몽, 동화, 현실, 역사이다. "연옥/LIMIT"라고 쓰인 오른편의 표지는 철조망 안 중층화된 장면과 슬쩍 암시된 맨 오른편의 바깥을 나누는 경계이기도 하다. 이 연옥에 바깥이 있을까? 역사의 바깥이 있을까? 기록 사진에서 인용된 사건과 장면은 거대한 화면, 빽빽하게 무채색으로 덧칠된 화면에 분산 배치되면서 승리나 휴머니즘이나 내적 서사 대신에 불가해한 전체, 읽을 수 없는데 느낄 수는 있는 풍경으로 자리 이동한다. 따라서 영영 사건/그 자리/그 순간에 붙들린 편평한 이미지일 뿐인 이 이미지-인간들을 화가로서 책임지려는 게 서원미의 전략이다. 그들이 피와 살의 인간이었음을 증명하기 위해 작가는 사실적으로 그리고 뭉개고 덧바르기를 반복한다. 사진으로 찍힌 시간과 지금 여기서 그 사진을 보는 자의 시간 사이를 메우려는 듯, 물감의 물질성과 붓질의 행위성이 반복된다. 단지 이미지를 재현적으로 보는 기록 사진의 방식과 심리적/물질적 반응을 유도할 회화의 독특한 방식이 중첩된다. 납작한 허깨비들이 뭉툭한 형상이나 촉각적 반응성을 입는다. 동시에 그곳의 악몽은 지금 이곳 아이들의 감각으로 재연/복원된다. 국가주의적인 서사를 통해 포르말린에 봉인되어 있던 역사를 헤집고 그곳에 부패와 죽음, 그러므로 살의 감각을 투여하는 노동. 사랑의 노동.

서원미
기억의 유령, 회화의 살

소품이라고 할 만한 〈빨래하는 여자들〉과 〈인사하는 아이〉는 떨어지는 포탄을 닮은 단순한 붓질 덕분에 시리즈화된다. 뒤집힌 탱크 앞에서 빨래하는 여자들이나 전투기 위에서 카메라를 향해 손을 흔드는 소년은 이기고 지는 데 혈안인 전쟁을 수정하는 작가의 또 다른 방식을 보여준다. 비누거품 같고 쌓인 옷 무더기 같고 흐르는 물 같은, 부드럽게 뭉개진 희고 푸른 색조의 형상이 싸움에 진 탱크(거세된 남성성)와 여성의 가사노동의 대비가 일으키는 시각적 선명함을 중화시킨다. 이 평화와 서정은 저 잔인함, 냉담함과 나란히 존립할 수 있다. 물론 작가는 이분법적인 대비를 경계하려는 듯 쏟아지는 포탄 자국, 그럼에도 일견 리듬이나 장난 같은 포탄 자국을 남겨 이 서정과 평화에 대해서도 거리를 두려는 것 같기는 하다. "연옥" 안에 여자들이 함께 있었다. 연옥에서도 여자들은 빨래를 하고 밥을 하고 모여 있었다. 전쟁과 이런 부수적인 삶을 동시에 기억하는 것이 중요하다. 그렇지 않으면 시간과 공간을 가로지르며 오직 승리와 패배의 줄거리로 추상화된 역사만 기억될 것이다. 이 이야기들, 작고 부드럽고 서정적인 이야기들이 그런 역사를 보충하고 위로한다. 저 소년, 우리에게 잊을 수 없는 미소를 건네는 소년의 이후의 삶은 어떤 것이었을까? 소년은 자신에게 도착한 성인 어른의 삶을 과연 감내했을까? 역사를 가능케 한 생산 인구나 대체 인구인 남성들의

64

서사에 저 소년도 무사히 진입했을까? 손을 흔드는 아이의 서정과 평화는 포탄 자국이 균질화한 이 편평한 내부에서 무사하지는 못했을 것이다. 그럼에도 여전히 거기엔 아이도, 여자들도, 평화와 서정도 있었을 것이다. 그런 사진들을 찾아내고 그런 사진들을 수정하고 보완하는 것이 작가의 해석이고 희망이고 웃음이다.

추신: 작가는 자신의 작업이 김수영의 시 「현대식 교량」에서 영향을 받았다고 했고, 나는 그 시를 읽었지만 읽어도 읽어도 도통 이 사랑을 모르겠고, 결국 작가의 설명 덕분에 알게 된다. 기억이 없는 이들의 명랑한 관대함에서 사랑을 본 김수영을. (2020)

윤미류

인물화 안
수행적 회화

윤미류의 회화는 장르상으로는 인물화에 속한다. 작가는 학부 시절에는 자신을 매료시켰던, 대중매체가 재현하는 아웃캐스트들에 대한 공감적 탈동일시를 시도했고, 2020년 이후 또는 30대에 들어선 후로는 가까운 사람들, 가령 여동생, 친할아버지, 레지던스의 동료 작가, 지인을 모델로 해 인물화를 그리고 있다. 작가의 캔버스에 '얼굴'로 등장하는 주변인은 통상 화가와 그 사람의 관계, 즉 친숙함과 낯섦을 축으로 작동하는 친밀함의 스펙트럼으로 구성되고 재현되기 마련이다. 우리는 재현되는 인물의 내면, 특성, 심지어 인격을 그 인물을 맥락화하는 환경이나 오브제들과 함께 '읽는다.' 그들은 그렇게 우리에게 알려지고 동일시된다. 그들은 우선 작가가 잘 아는 사람들로, 한 사람 한 사람의 차이나 특이성을 관계로서 경험한 작가의 번역을 거쳐 우리 관객들에게 전달된다. 물론 지금처럼 공통성보다는 차이를, 문화적 보편성보다는 지역적 단수성을 중시하는 문화에서 공통의 경험과 감상을 위한 맥락을 읽어내기란 불가능하지는 않다고 하더라도 힘든 일이다. 읽어내려면 그들이 '속한' 내부에 대한 정보나 이해가 전제되어야 하는데, 심지어 읽기에 저항하는, 나타나지만 이해에 저항하는 타자의 집요함이 압도하는 상황에서 예술 경험은 벽을 만지는 듯한 몰이해로 끝날 가능성이 농후하다. 윤미류의 지인들이라는 단서, 작가가 아는 사람들을 회화적으로 재현하고 구성한 것

68

이라는 정보 탓에 우리는 인물화의 관습을 '갖고' 캔버스 앞에 선다. 그리고 그 즉시 이 인물화는 이상하다는 것, 읽히는 데 별 관심이 없다는 것을 경험하게 된다.

작가의 인물들은 한결같이 뭔가를 하고 있고 그들의 행위는 동사적으로는 현존할 뿐 그 이상의 묘사나 이해로 재현하기 어렵다는 것이 첫 번째 어려움이다. 가령 그들은 물을 뒤집어써 젖어 있고, 음수대에서 세수를 하고 있고, 벽에 그림을 걸고 있고, 나뭇가지를 들고 있고, 뒤집어진 호랑이 가면을 쓰고 있고, 거울을 보고 눈에 들어간 티를 꺼내고 있고, 뭔가를 먹고 있다. 그들은 전과 후 없이 지금 상태로, 행동으로, 동사로 나타난다. 가령 물을 뒤집어쓴 여동생은 비가 와서라든지 실수로 물에 빠졌다든지 계곡에서 놀고 있다는 은유적, 서사적 맥락이 없다. 그래서 우리는 이들 주변인들의 행위가 '자연스러운' 행위가 아니라는 것, 즉 이들이 작가가 연출한 사진 속 인물로, 맥락을 모른 채 행동하고 있다는 사실(정보)을 추가해야 한다. 작가는 지인들을 자신이 만든 상황 안에서 움직이도록 활용한다. 그들은 지금 여기에서 작가가 원하는 대로, 혹은 작가와 함께 들로, 산으로 가서 행동해야 한다. 그들은 인물화에 등장한 예외적인 인간이 아니라 작가가 "회화의 시작점과 같은 단계로 에스키스이자 드로잉"으로 활용하는 연출 사진의 배우들이다. 특정한 상황이 주어지면 그들은 그 안에서 자신의 의도나 자

69

연스러움을 빼앗긴 채 행동한다. 그들은 상황에 무지한 채, 현장에서 즉흥적으로 만들어진 대본에 맞춰 행동할 뿐이다.

순간을 포착하는 탁월한 능력은 기실 사진의 것이다. 손에서 폰이 떠날 새가 없는 젊은 세대 혹은 동시대인은 보이는 것은 무엇이건 우선 찍고 갤러리에 저장한다. 가령 윤미류 작가의 연출 사진은 1초에 8장까지 연속 사진을 찍어낼 수 있는 아이폰에 의존한다. 현상, 인화의 공정을 겪는 기존 카메라로는 찍기 전 생각하고 계산하는 과정이 요구되지만, 디지털 사진기는 그런 심사숙고의 과정이 불필요하다. 혹은 그런 과정을 역사적 과거로 만들면서 디카가 등장했다. 디카가 신체-몸의 일부가 된 환경에서 우리는 누군가의 갤러리에 찍힌 이미지일 수도 있는 위험을 감수하면서 살아간다. 흐름-지속으로서의 시간 속에서라면 우리는 자기 자신을 항변할 수 있지만, 가령 8분의 1초에 찍힌 사진 속 나는 나도 어찌할 수 없는 타자 혹은 무명씨이다. 갤러리에 저장된, 그러므로 거의 잊힌 사진 이미지인 인물들은 맥락과 서사를 제거당한 '가난한/헐벗는/부재하는' 이미지로 대우받는다. 그것이 일종의 손으로서의 디카와 아이폰의 세계에 속한 인간에 대한 대우이다. 윤미류 작가는 자신의 인물들을 그렇게 대우한다. 그들은 중요한 사람들이어서 재현되는 게 아니라 함부로 대해도 편한 지인들이기에 화면에 등장한다. 그리고 이렇게 비용을 지불하지 않아

70

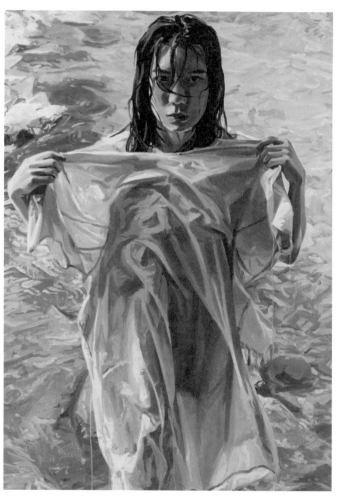

〈Green Ray I〉, 캔버스에 유채, 145.5×97cm, 2021

⟨It Forms, Flows, and Falls⟩, 캔버스에 유채, 53×40.9cm, 2021

도 되는 배우들, 어떤 연기를 요구해도 들어줄 편한 사람들을 작가는 내면이 없는 피사체로 혹은 지금-여기에서 움직이고 있는 에너지-몸으로 활용/대우한다.

생각하거나 내면에 침잠하거나 자기 자신이거나 들려줄 이야기가 있거나 내가 알아볼 수 있는 사람은 기존 인물화에 이미 충분히 존재한다. 혹은 기존 인물화는 그렇게 자신의 역할, 기능을 역설했다. 그리고 생각보다 빠르고 의도보다 앞서고 내면보다 먼저 움직이는 몸에 '충실한' 매체와 기술의 시대에도 그 장르가 존재해야 한다면, 그 장르에 잔존하는 기존의 의의나 특이성은 부재한 채 그래야 한다. 따라서 어쩌면 작가는 인물화의 껍데기를 빌려 사실은 다른 실험/유희를 하고 있는 것인지 모른다. 주지하다시피 사진은 재현되는 인물을 빛 무더기로 대체한다. 단단한 외피와 안으로서의 인물 및 대상을 그것의 표면을 만지고 돌아온 빛의 흔적으로 번역한 것이 사진이다. 사진은 순간의 기록이고 한순간에 대상의 현존을 부재로 바꾸는 '낮은/천한' 기술이다. 혹은 유일무이한 현존의 위상을 복제/반복 가능성을 통해 제거해 주는 해방적 장치이다. 양가적이다. 그것은 경멸이면서 해방이다. 그것은 존재를 지우면서 껍질, 표면, 바깥으로서의 대상의 무의미를 주장한다.

가령 작가에게는 가장 편한 지인일 여동생이 인물, 피사체, 배우로 등장한 인천 아트플러그 연수에서의 전시이

자, 내가 작가에 대해 전혀 모른 채 우선 시각적 경험의 일환으로 조우한 《I Always Wish You Good Luck》(2022)에 소개된 작품은 영문도 모른 채 강물로 들어가거나 그 안에서 외투를 벗고 들어올리는, 읽을 '수 없는' 행위를 하거나 젖은 몸으로 이곳을 바라보는, 클로즈업 기법으로 과도하게 나타나는 여동생을 그린 것이다. 내게 이 작품이 흥미로운 점은 무엇보다 젊은 여성의 젖은 몸이 재현되지만, 그 몸이 에로틱한 혹은 포르노적 기법 없이 재현되었다는 데 있다(물론 당연한 이야기다. 여성에 의한 여성의 재현이 남성에 의한 여성의 재현과 다르다는 것은). 젖은 몸은 물리적으로, 축어적으로 묘사될 뿐 문화적으로 번역되거나 재현되지는 않는다. 심지어 재현된 여성 인물은 뭔가 불만스러운 표정이고, 자신의 행동에 동의/공감하는 상태가 아니다. 그렇다면 왜 이런 행동과 장면이 재현되었어야 하는가? 작가의 욕망은 문화적 맥락 안에서 회화적 이미지에 대한 실험을 하는 데 있는 것 같지 않다. 당연히 자연스러운 맥락에 얹히지 않은 이미지는 원초적 이미지로서, 최초의 장면으로서, 자율적인 파편으로서의 힘을 획득한다. 늘 보았던 에로틱한, 포르노적인, 자연스러운 이미지에서 윤미류의 여성 인물들은 탈락한다. 작가의 회화적 관심은 다른 데를 향한다. 가령 전시작에 붙여진 제목들이 그런 읽기의 단서일 것이다. "The Play of Light on the Surface[표면

74

위에서의 빛의 유희]", "It Forms, Flows, and Falls[그것이 형태를 만들고 흐르고 떨어진다]", "Green Ray[녹색 광선]"과 같은 영어로 붙여진 제목은, 작가의 회화가 인물이 아니라 회화성에 대한 실험, 천착임을 증명한다. 인물은, 인물화인 체하기는 말하자면 알리바이 혹은 미끼다. 일찍이 자연-풍경화로도 할 수 있었을, 혹은 아예 작정하고 추상화로 넘어가도 되었을 주제들을 작가는 인물화를 경유해서 실험 중이다. 회화는 표면에 바른 물감 빛의 유희이고, 물감은 형태를 만들고 아래로 흐르고 떨어지는 물질이고, 인물이 들고 있는 녹색 외투는 빛을 발하는 물질을 그리고 싶은 화가의 매혹이나 기쁨이다.

　　윤미류는 대단히 빠르게 그리는 화가다. 슥삭슥삭, 슥슥. 자세히 보면 몇 번의 붓질인데, 그것을 우리는 재현된 인물로 '읽는' 관습에 따라 경험한다. 나는 색에 대한 화가들의 섬세하고 심지어 관능적이고 쾌락적인 경험, 색으로 세계를 경험하는 화가들의 재능에 대해서는 청맹과니다. 나는 글쓰기의 기쁨은 조금 아는 사람이니, 색으로 이 세계를 번역하고 감각하는 사람들의 기쁨을 유비해서 인정하고 이해할 수 있을 뿐이다. 그래서 윤미류 작가가 블루, 레드, 그린, 웜 톤, 쿨 톤과 같은 단어를 발설할 때, 혹은 "눈 오고 비오고 빛이 비추이는 다양한 외부 자연 환경과 뒤섞이는 회화를 그리고 싶다"라고 말할 때, 이 화가는 색으로 세계를 번역하

75

는 사람의 기쁨을 이야기한 것으로 해석한다.

인물들의 일상적이고 기능적인, 의식적인 표정이 지워졌을 때, '그때'를 포착하려는, 통상 디카 갤러리에서는 제일 먼저 지워질 이미지일 가능성이 농후한 순간으로 인물들을 축소하려는 작가의 연출은 이제는 거의 가물가물한 앙드레 브레송을 생각나게 한다. 배우에게서 인격이나 개성이 지워질 때까지 카메라 앞에서 연기를 하게 하고 마침내 그런 것들이 사라졌다는 생각이 들면 찍기 시작했다는. 휴머니즘으로부터 자신의 인물들을 구해내려는 감독의 물리적 착취와 예술적 사랑의 동시성.

혹은 바르트를 빌려 또 반복한다면 윤미류의 회화는 수행적이다. 바르트는 "거기에는 단지 언술행위의 시간만이 존재하며, 모든 텍스트는 영원히 지금 여기서 씌어진다. 쓴다는 것은 …… 언어학자들이 수행동사라 부르는 것, 정확히 말해 언술행위가 발화하는 행위 외에 어떤 내용도 가지지 아니하는, 그런 진귀한 언술적 형태를 가리킨다. 그것은 뭔가 왕들의 '짐은 선언하노니', 혹은 고대 시인의 '나는 노래한다'와도 같다"라는 문장으로 내면을 숙고하는 자로서의 저자에게 죽음을 선포하고, 자동사적인 글쓰기, 쓴다는 것 외엔 어떤 기능도 목적도 없는 글쓰기의 출현을 선포

1. 롤랑 바르트, 『텍스트의 즐거움』, 김희영 옮김(동문선, 2002), 31~32쪽.

했다.[1] 그리고 그런 글쓰기는 지금 쓰는 사람의 기쁨, 주이상스(jouissance)에 바쳐진 것으로서만 존재한다. 인물화의 외피를 쓴 채 빛을 현시하는 물감-물질의 힘을, 옅고 얇은 브러시 스트로크로 주장하려는 이 젊은 화가의 동명사적 회화는 현재형으로 계속된다. (2021)

세속으로의
은둔,
회화로의
망명

박경작

주지하듯이 '회화'는 낡고 늙은 것의 위용이나 한계, 심지어 그것의 '급진성'을 함축하기에 복잡하게 말하게 되는 대상, 쟁점이다. 지금의 변화나 새로움을 반영할 매체로 보기엔 회화는 너무나 '인간적'이어서 현대적이고, 아우라 유령을 소환하면서 자본과 결탁하고, (미술)제도의 보수성을 방증하는 범례로 추대된다. 대학의 모더니즘 수업에 볼모로 잡힌 캔버스는 학교 안 화방에 쌓여 있고, 수업 후에는 페인트를 뒤집어쓴 채 학교 후미진 곳에 버려지고, 극소수 회화만이 고가에 팔리고, 예술가의 환영적 이미지를 선망하는 사람들이 회화를 흉내 내고, 화가란 이름은 떠올리자마자 흑백 영화 속 죽지 않는 명배우들처럼 그리워진다. 그리움은 되돌릴 수도, 대면할 수도 없는 진실을 대하는 한 가지 방식에 불과하고, 어쩌면 악취와 오해와 왜곡을 은폐하는 싸구려 향수 같은 것일지도 모르겠다. 모든 것을 보고야 말겠다는 용기나 진실을 감당할 수 있다는 호언이 없다면 그리움이 우리를 용서할 것이다. 그럼에도 낡은 것과 새로운 것의 주기적 대체나 변전(變轉)이 회화를 되살리고, 막다른 곳에서 회화는 또 돌아오는데, 새로움은 이미 항상 낡고 늙은 것이 쓰는 가면이고, 예술은 진보의 환영과 나란히 그것의 기만과 불가능을 증언하는 삶의 진실로 기능한다. 인간의 죽음과 더불어 그 역사성을 종료한 듯 보이는 예술은 '비인간'—동물이나 좀비, 사이보그나 기계 같은—에게서 인

80

간의 흔적을 뒤지거나 인간성을 모색하는 포스트휴머니즘과 연동하면서 계속 의심과 질문을 던지는 성찰성을 고수하지 않는가? 그렇기에 작가성, 질, 해석학 같은 현대적 전제를 지우고 예술로서의 회화를 유지할 수 있다면 회화를 단지 현대적 매체로 한정짓지 않을 수도 있을 것이다. 다시 말해서 누가 왜 어떻게 회화를 보존하고 유지하고 반복하는가를 말하면서 어떤 회화의 구체성이나 맥락을 드러낸다면, 어쩌면 회화는 기존의 내재적, 자율적 구조 바깥에서 여전히 유효한 매체이자 동시대적 텍스트로 전유될 수 있을 것이다. 그(The) 회화가 아니라 어떤(a) 회화를 정당화할 수 있다면, 차이의 회화, 회화의 환원 불가능한 단수성을 말할 수 있다면, 회화는 내파되면서도, 그 환영적 위용을 잃으면서도 자신의 최소한의 희미한 가능성을 드러낼 것이다. 그래서 나는 한 작가의 삶, 일상을 담지한 회화, 평범하고 사소한 그런 회화를 이제 이야기하려고 한다.

박경작은 나와 15년 이상을 알고 지내는 화가이다. 대학에서 선생과 학생으로 만난 뒤 그가 학교를 졸업하고 서울 외곽에 작업실을 마련하고 그림을 그리던 시절부터 지금까지 나는 작업의 '사적' 동기나 문제의식을 그의 지인들만큼은 알고 있다고 말할 수 있는 관계를 유지하고 있다. 낡고 늙은 매체인 회화를 고수/고집하면서 자신이 어떻게 미술계에서 고립되는지, 지배적 회화가 어떻게 보수화되

고 경전화되었는지, 어떻게 서구의 회화와 이곳의 회화가 다른 맥락, 다른 메커니즘 안에서 작동하는지를 알고 있는 박경작은 그렇기에 자신의 회화를 단지 예술가의 나르시스트적 자의식에 부착시킨 채 형식적 실험에 천착할 수 없다. 그는 자신의 고립이나 고독의 맥락, 그것의 사회성(?!)을 이미 항상 성찰하면서, 자신의 반사회성이 어떻게 사회에 대해 말할 수 있는 내부자의 입장에서 정당화될 수 있는지를 안다. 사회에의 개입이나 변혁으로서의 예술과는 거리를 둔 채 박경작은 사회로부터의 거리나 은둔을 통해 이 단단한 사회의 구조를 응시한다. 그는 사회를 바꾸려고 공모하거나 설파하고자 지배하는 태도를 경계하면서 예술가로서 자신이 맡을 수 있는 사회적 책임을 자처한다. 회화는 그와 같이 자의로 고립된 자, 세속으로 은둔한 자, 비타협적인 태도로 자신의 삶과 주제를 끌고 가는 자에게는 적절한 전략이자 장치이다. 21세기에 회화를 그린다는 것은 인간의 자유나 지고함, 절대성을 냉소적이거나 비관적이거나 희극적인 세계 안에서 지속한다는 것일 텐데, 그렇기에 그의 반사회적이고 반시대적인 태도는 그의 근근하고 근면한 삶과 연동하면서 물러선 자들, 대열에 끼어 시대의 질주에 동참하길 거부한 자들의 다양한 태세나 전략의 일환으로 이해될 수 있다. 그는 최소한의 경제 활동으로 작가적 삶의 일상성을 유지하고, 레지던시와 같은 예술가 지원

프로그램이 작가의 작업을 얼마나 단속적으로 만드는지를 알기에 기웃거리지 않는다. 자신의 작업 상황을 오직 자신의 조건에 밀착시킨 채 작업 중이다.

기이한 것은 지난 15년간 그의 회화는 비약적 발전이나 급진적 변화를 일궈내지 않은 채 계속 같은 주제, 소재에 밀착해 매진하고 있다는 점이다. 그는 구름과 건물의 대비를 축으로 붓질의 이중성, 즉 색을 올리고 입히기와 뭉개기라는 이중성을 수행 중이다. 그 결과 가시적 이미지가 바탕 위에 올려지되 희미해지고, 부수적으로 화면에 광택이 드러나고, 그것이 일종의 '빛', '숨', '삶', '공(空)', 나타남과 사라짐의 동시성을 현시하게 된다. 여기에는 어떤 외압에 의한 변화도, 내적 갈등에 의한 변절도 없다. 화가로서의 근근한 삶을 묵묵히 15년이나 영위하는 것과 그 근근한 15년의 삶이 오롯이 같은 기법과 작업에 조응하는 데는 한 인간의 삶의 태도를 계속 엿보는 자만이 누릴 수 있는 즐거움 같은 것이 있다. 그는 형식적 다양성, 실험을 통해 변화하고 발전하는 작가라는 표본을 거스르면서, 게으르고 무료하고 치밀하고 징그럽게 작업하고 있다. 세속으로부터 망명한 자가 아니라 세속으로 은둔한 자인 그는 도심 한가운데서 건물과 구름이라는 너무나 선명한 상징을 통해 변화와 발전이라는 허울 속 암시나 진동, 숨이나 빛을 붙드는 것이다. 불행한 작가들이나 불운한 작가들은 너무나 많으

83

며 그중 하나가 지금 바로 나인들 그것이 뭐 그리 큰 대수이며 문제이겠는가라며 자신의 세월을 이미 하나의 불가능한 임무, 계속 그곳에 머무름이라는 임무로 채웠다. 그러므로 그가 동시대 예술계로부터 등을 돌리고 회화를 고수하면서 붓질이 번역하고 책임질 세계의 매혹이나 가능성을 타진하는 것, 낡고 늙게 살면서 느리고 게으르게 움직이는 자의 감각을 현시하고 있다면, 이 회화는 작고 적게 사는 사람의 세속에서의 유랑에 적절한 기술 혹은 전략이 아니겠는가. 구름과 건물의 대비나 공존으로 압축되는 현세를 위해 다른 시각적 알리바이, 다양성을 지운 채, 사라지는 것과 세워지는 것, 흰 것과 검은 것이라는 그 자체 회화의 전제이자 정체성인 것을 유지하는 것.

미니멀한 삶과 미니멀한 회화의 조응. 오직 한 사람만이 능동이건 수동이건 간에 자신에게 주어진 삶의 조건을 오직 하나의 형식과 잇는 것.

박경작이 이번 전시에 내놓은 신작은 무엇보다 작가가 오가는 거리, 작업실이 있는 건물 옥상에서 본 풍경을 소재로 한다. 화면에 보이는 이미지들은 그를 둘러싼, 그가 보고 느끼는 일상적 풍경, 세속적 삶에 근거한다. 직장인처럼 집과 작업실을 오가는 그가 버스에서 내려 걷다 보면 철로 아래 지하보도(underground passage)가 있다. 또 그림을 그리는 사이사이 그가 올라가서 쉬는 옥상에서는 구름,

84

〈Black Landscape〉, 캔버스에 유채, 191×116cm, 2019

⟨Study of Mountains⟩, 캔버스에 유채, 191×116cm, 2019

건물들이 보인다. 그의 눈에는 사람들이 보이지 않는다. 그는 풍경을 그리려는 게 아니다. 그는 의도적으로 인간을 지우고 눈에 보이는 건물들도 시각적 구성을 위해 지운다. 마치 세기말의 풍경처럼, 꿈속처럼 아무도 살지 않는 것 같은 침묵과 고요 속 도시가 그의 풍경이다. 화면의 한 중앙을 소실점으로 한 〈터널〉에서 우리는 터널 밖에서 이쪽을 향해 몰려오는 빛을, 혹은 터널을 걸어서 저쪽으로 나가면 다른 세상이 있을 것같이 너무 많은 빛을 보게 된다. 이 터널은 일시적으로 바깥의 빛을 차단하는 가림막이면서 압도하는 바깥의 빛을 가리킨다. 늘 지나다니는 터널은 아득한 세상 속 구조물처럼 아스라하고 이 세상은 저 세상이나 다른 세상을 위한 임시 대피소일 수도 있겠구나 하고 생각하게 만든다. 객관적 눈의 명료한 시각성을 거부하기에 건물의 윤곽이나 형태는 뭉개져 있고 흑과 백의 대조는 상호 간섭과 상호 대비를 동시에 성취한다. 빛이 구원이라고 하지만 너무 많은 빛은 인간의 사라짐, 불가능을 요구하기에 이것이 구원을 암시하고 있다면 이 구원, 늘상 오가는 터널에서 현시되는 너머는 매혹적이되 두려운 것이다. 밝음과 어둠의 환승 지대, 실내와 외부가 공존하는 과도기적 공간인 터널에서 대비는 중첩되고 모순은 강화되고 상황은 모호해진다. 이러한 구도는 〈void〉에서도 반복되는데, 도심 한가운데 빽빽이 들어선 마천루 빌딩 사이에서 그는 단단한

박경작
세속으로의 은둔, 회화로의 망명

건물과 낮게 드리운 하늘, 검은 구조물과 희뿌연 대기의 대비를 통해 아래와 위, 무거운 것과 단단한 것, 지나가는 것과 올려다본 것, 세워진 것과 펼쳐지는 것의 동시성을 시각화한다. 물론 여기서도 보여주기보다는 가리고, 세우기보다는 무너뜨리는 붓질이 가벼움과 단단함, 자연과 인공, 흑과 백의 기계적인 대비를 최소화하고 있다. 단단한 것과 부드러운 것, 사라지는 것과 견고한 것의 차이는 붓질의 저항이나 개입으로 무화된다. 흑과 백의 경계가 뭉개지듯이 윤곽이 뭉개지면 부드러움이나 희미함, 감정이나 건물을 휘감은 대기 같은 시각적 가시성의 아래 있던 것들이 화면을 차지할 것이다. 홀로 보는 사람은 많이 보게 되고, 그들은 결국 하나의 극을 다른 극으로 뒤덮는, 말하자면 지배적 개념을 감각의 포용, 그리고 이렇게 말해도 된다면 관능의 유연함으로 끌어안는 환각을 일으키게 된다. 이것은 박탈과 고립 가운데 홀로 있기를 즐기는 이가 시끄럽게 우글거리는 인간 세계를 묵음 처리하는, 이미 그리고 앞으로도 계속 진 것이지만 개의치 않기에 관능적 뭉개기로 이기고 지는 게 전부인 세계를 취소하는, 대신에 위로 보거나 뚫어지게 보면 나타나는 유유한 흘러감이나 뭉근한 사라짐을 현시하는, 말하자면 긍정이다.

그의 자화상으로 간주해도 좋을 것 같은 삼부작 〈Study of Mountains〉 역시 개념적 대비와 감각적 융합의

88

혼종적 사태를 도모하면서 작가의 자기 이미지를 드러낸다. 저 산은 산이기에 우리가 알고 있는 기존의 어떤 산을 연상시키면서도 그것과의 차이를 주장하면서 작가의 산으로 고립된다. 원경의 산들이 흐릿하게 보인다는 점에서 이것은 산맥의 일부 같기도 하고 지구 어딘가에 있을지 모르는 석산일지 모른다는 모호한/막연한 상념(흔한 발화)를 일으키기도 한다. 어쨌든 보이는 것은 본 것이고 그것을 언제 어디서 보았는지는 그도 정녕 알 수 없을 때가 있다. 저 단단하고 견고한 산, 어딘가 있는 산을 보고 그린 것이거나 오직 작가의 주관적 심상을 가시화했을지도 모르는 저 산은 수직으로 솟아오른 산이란 절대성도, 포착 불가능한 크기를 구현한 위용도 자랑하지 않는다. 가까이 있는 듯 멀리 있는 저 산은 우리가 꿈속에서 보는 이상한 산, 논리적으로는 불가능하지만 가까이 존재하는 산 같기도 하다. 크랙이나 틈을 지운 저 산을 오르거나 생명이 깃들 흙이나 먼지가 내려앉을 여지가 없는 저 산에 타자가 깃들기는 불가능할 것이다. 금이나 균열과 같은 오점이나 실수, 즉 관계성을 위한 자아의 내적 전제를 지운 이 자아 이미지, 탈맥락적이고 상황에서 이탈한/자유로운 자아 이미지는 특수한 시공간에 부착되길 거부하는 작가의 초연함을 번역한 것으로 보인다. 저 산은 흔히 기호가 그렇듯이 내포를 함축한 외연이 아니라 내포가 없는 외연, 그저 하나의 개념, 기

89

호로서의 산이다. 기호는 맥락, 역사, 장소로 미분화되면서 다양한 기저 의미, 내포를 갖는다. 작가의 산은 그런 우연, 차이 이전의 산, 아직 삶을 부여받지 않은 산, 처음으로 되돌려진 산이다. 물론 저 단단한, 깨질 것 같지 않은 산은 수없이 올린 붓질에서 출현한 산이기에 산의 기호를 지우면서 산의 가능성, 아직 존재하지 않는 산의 잠재성을 보유하게 된다. 세우기와 지우기의 반복인 붓질은 기호를 만들면서 그 기호를 흐릿하게 만드는 이중성을 보유한다. 상징-기호가 존재하는 산을 개념으로 장악하려는 인간의 욕망에 근거한다면 붓질은 개념을 허물어뜨리고 그 존재를 만나려는 역전을 기도하기 때문이다. 그래서 저 산은 우리를 멍하게 만든다. 계속 바라보면서 저 존재하지 않는, 본 것 같은, 있을 것 같지 않은 산을 느끼다 보면 저 산은 어쩌면 부서지기 직전 제 꼭짓점에 도착한 거대한 파도 같기도 하다. 온 힘을 다해 부서지려면 온 힘을 다해 솟아올라야 하는 게 파도의 역설이다. 작가는 이 연작을 그리기 전 유사한 많은 파도를 보고 참조했다고 말한다. 그렇다면 그의 시각적 잔상이나 심리적 연상으로 작동했을 파도와 중첩된 산을 내가 보고 있었다면 당신들 역시 그렇게 보게 될지 모른다. 산과 파도가 겹쳐 보인다면, 곧 사라질 포말과 영원히 그 자리에 서 있을 것 같은 산의 중첩은 작가가 줄곧 주목해 온 건물과 구름의 동시성을 하나의 대상에, 하나의 개념에

90

적용한 것으로 보아도 될까? 단단한 것들이 곧 사라질 가능성을 담지하고 있다는 느낌이나 감각을 흐릿한 이미지로 그리길 반복하는 이 고립을 자처하고 고독을 즐기는 작가의 삶에 대한 거창한 해석은 죽음에 가까이 가보았던 사람이라면 누구나 동의할 것이다. 극단적인 대비가 붕괴되고 선명한 경계가 뭉개진 뒤에 무엇을 보았는가는 그가 선택할 시각적 이미지나 언어적 비유가 '증명할' 것이다. 박경작은 흐릿함, 모호함, 빛의 광택, 앞서 내가 말한 것을 다시 사용한다면 관능, 부드러움 같은 것을 본 듯하다. 그래서 이렇듯 평면에 칠해진 것이라는 회화에 대한 물질적 혹은 자기 지시적 정의에 적절할 나의 비유나 묘사 때문에 나는 박경작의 회화를 오롯이 회화로서, 회화의 가치로서 받아들이게 된다. 오직 회화에게만 부여된 임무, 방법, 주제, 감각이라는 게 있다.

캔버스에 올린 물감이 잘 마르지 않아서 자주 옥상으로 올라가는 작가가 이번 신작에서는 조심스럽게 자신의 흑백 화면에 구름 사이로 보이는 파란색을 집어넣었다. 이것은 모색이고 마침내 그를 지켜봐온 내게는 어떤 변화에 대한 타진으로 보이는데, 이것이 내딛는 발걸음인지 거둬들일 방향인지는 다음 전시를 본 뒤에 결정할 수 있을 것같다. (2019)

으스스한
회화가
회화적 회화일
때

최재영

바깥에 휘둘리고 타자에 사로잡히는 경험과 그 덕분에 '회화적 회화'에 도달하기 전, 최재영은 개념적이고 재현적인 회화를 그렸다. 주체의 능력인 시각적 장악력을 잃고 타자의 볼모로 추락하기 전, 그는 안전한 거리를 전제한 회화, 화가인 자신의 시선에 공손하게 노출된 저쪽 사람들, 자신에게 영향을 주기엔 멀리 있는 이들을 알아볼 수 있는 이미지로 재현했다. 가령 2015년 개인전 《Human Scape》는 작가가 지하철이나 거리, 동네에서 만나는 사람들, 자신들의 기계적이고 반복적인 행위에 몰두한 이들의 연작이다. 심지어 바다 건너 다른 나라를 방문했을 때에도 그렇게 그렸다. 계급 갈등이라는 좌파적 도식이나 현대인의 소외라는 근대적 도식을 작가 역시 회화의 사회적 기능이자 역할로 지지하면서 반복했다. 그때 그는 굽어보거나 관찰하는 자로서 자신의 피사체를 즐겼다. 그 무렵 그는 작업에 전념하고 싶다는 당연한 욕구와, 생계를 위해서는 어쩔 수 없이 불필요한 노동과 관계를 유지해야 한다는 계산 사이에서 '균형'을 찾으려고 노력했다. "생활에 필요한 일을 할 때 무너지는 자존감"이나 만연한 "열정 페이"의 착취에 대한 분노, 그로 인해 깨지는 작업의 규칙성이나 연속성에 대한 갈망 사이에서 "감각과 표현이 제자리를 맴도는 것 같은 작업"의 피로(재미없음)를 고백하기도 했다. 그리고 일상과 작업, 생계와 예술의 모순적 대립이나 충돌을 어떻게든 해

94

소하려고 하면서도 좁힐 수 없는 이 '둘' 간 간극의 집요함을 전시 제목에 "gap"이란 용어를 사용해 인정하기도 했다.

　그리고 그가 자주 언급하듯이 2017년 새로운 작업실을 위해 마련한 보증금을, 믿었던 이에게 사기당하고 마침내 돌려받기까지 겪었던 어려움이나 분노, 좌절감에 잠식당한 채 몇 날 며칠 반복되는 악몽을 꾸게 된다. 근 10여 일을 그는 닭장에서 죽은 닭들과 함께 갇혀 있는 꿈을 꾸었다고 했다. 좋은 시절 장자의 호접몽과는 다른, 죽은 동물들 사이에서 자신도 죽어가는 그것들과 분리가 안 되는, 하나의 덩어리로 감각되는 악몽(주디스 버틀러의 책에서 나는 "내 꿈은 누가 꾸는 것인가"란 문장을 읽었다)을. 닭이 도둑처럼 내 몸으로 들어와서 내 꿈을 독차지하고 죽은 듯 산 듯 나를 먹고 고문하는 꿈. 혼곤하게 땀에 젖은 이 젊은 사내는 자신의 꿈을 "야하고 징그러운", "무섭고 에로틱한" 꿈이었다고 술회한다. 왜 닭이 들어와서 '내' 몸을 제 것이라고 주장하게 되었을까? 어쩌면 그 당시 방송에 자주 나온 닭이나 돼지의 살처분 장면이 원인이었을지 모른다. 친구와 적, 현실과 꿈, 악몽과 '예지몽', 에로티시즘과 시체 사이에서 그는 자신과 타자의 분리 불가능한 상태인 엑스터시(ecstasy)를 줄곧 겪어야/즐겨야 했고, 그것은 혐오스러운 장면이면서 '나'의 해체인 에로틱한 절정으로서, 젊은 그가 원하는 것이기도 했다. 양가성이나 모호성은 나와 타자

95

의 분리 불가능성을, 둘의 하나임을 현시하는 그 자체 미적 사태/사건에 다름없다. 그는 자신에게서 떠나가지 않는 닭(의 목소리)을 책임져야 했을 것이고, 그것/타자의 요구대로 현실의 양계장을 찾아다니기 시작했고, 그의 기존 작업 방식처럼 멀리서 구경하고 양심의 가책이나 도덕적 분노의 대상으로만 소비했던 타자들을 '보게' 된다. 눈 없는 눈, 바깥 없는 안. 산 채로 매장당하고 뒤엉켜 부패하고 가스를 배출하는 타자들-장소들이 곧 자신의 몸, 죽었고 죽어가는 닭들이 거주하는 장소와 다르지 않음을, 그러므로 그것을 그림으로 그려 그것에 종속되는 것 외엔 달리 퇴로나 출구가 없음을 자인하게 된다. 그렇게 그는 재현적 회화에서 회화적 회화로 넘어가게 된다.

최재영의 '회화적 회화', 재현성과 물질성, 이미지와 형상이 뒤엉킨 회화는 어떤 경험, 자본주의 사회를 살아가는 누구나의 경험(우리에게 허여된 자리란 고작 믿게 하고 배신하거나 믿고 배신당하는 자리 아닌가?)을 기반으로 한, 닭이나 '개, 돼지'에 진배없는 '민중'의 탈재현적 현시이면서, 동시에 부패와 죽음을 욕망하는 육체의 에로티시즘 장면으로 출현했다. 작가의 회화적 회화는 회화의 물질성에 대한 비구상적이고 표현적인 실험이나 탐닉으로 나타난 결과물이 아니라 자기 자신이 타자에게 훼손당하고 함몰되는 매저키즘적인 학대/쾌락을 있는 그대로 번역하고

96

유출하는 중에 비로소 출현했다. 내가 너와 한 몸/덩어리를 이루면서 경계가 사라지는, 이른바 작가가 말하는 "임계점"을 겪은 후 그 임계점을 곧이곧대로 회화로 실연하는 충실함과 굴욕에서 그의 회화적 회화가 도착한/나타난 것이다. 꿈(Traum)이 외상(Trauma)에 먹히고, 꿈-트라우마 때문에 현실의 저쪽 트라우마적 장면으로 맨몸으로 들어가고/방문하고, 많은 현장 방역관이 살처분 현장을 떠난 뒤에도 겪는다는 고통이나 악몽을 자처하고, 그러므로 바깥의 환경주의자나 생태주의자의 분노나 슬픔 같은 것이 불가능한 상태로 증상에 시달리는 몸, 얼어붙은 몸, 타자성의 현장인 몸으로, 작가는 불가해한, 왜 자신에게 들어왔는지 모르는, 타자와 동거하는 감각을 캔버스에 '토해냈다'고 말해도 될 것이다.

2017년 연작 중 가로 7미터, 세로 2미터 크기의 〈가득한, 텅 빈〉을 구성하는 네 개의 캔버스 각각은 81개의 구획에 81마리의 닭들을 욱여넣은 듯 그린 것이다. 이 작품을 놓고 작가는 "내면의 불안을 동물의 사체, 고깃덩어리 등의 이미지로 나타내고 그 안에 숨겨진 욕망을 화려한 색감을 통해 표현하려고 했다"라고 설명한다. 불안, 욕망이란 단어가 도덕적으로/기계적으로 반응해야 하는 살처분 현장 같은 장면을 잠식하고 (재)해석한다. 배신당하고 갇힌 타자의 위치로, 시각적 주체에서 재현을 위협하는 타자의 위치

97

로 이동하려는, 자신이 겪은 것에서 자신의 진실—박탈과 배척으로서의—을 배운 자의 문법이 읽힌다. 불안은 주체에게 수치심을 일으키고, 수치심에 충실한 자는 타자의 욕망에 자신을 내어준 채 다르게 주체화된 자이다. 자신의 타자-되기 혹은 닭-되기 경험을 매개로 그는 자본주의 시스템의 공모자이자 피해자인 자기 자신을 건너 살처분된 닭들의 현장으로 더 내려간다. 이것은 단지 공포나 폭력에 대한 것이 아니며, 여기에는 자아와 타자의 분리 불가능한 엑스터시, 죽음충동에 사로잡힌 자의 황홀이 공존한다(작가는 자신이 읽은 중요한 텍스트로 바타이유를 인용한다). 기호 이미지로서의 고체가 감각 덩어리인 액체로 돌변하는 순간을 자신의 몸으로 겪은 체험에 결박시킨 '논리'이다. 욕망은 도덕을 위반하고 감각은 이해를 거부하고 타자는 이유를 제시하지 않은 채 내가 자기라고 주장한다. 나는 그저 겪고 감수하고 받아들이는 장소, 텅 빈 장소가 된다. 형형색색의 '공손한' 물감을 나이프, 손, 헝겊 등등을 사용해 그리고 뭉개고 지우고 올리고, 그러다가 굳어가는 과정의 볼모로, 매개물로 동원되는 화가의 신체가 느끼는 쾌락이나 수동성도 그런 맥락에서 이해할 수 있을 것 같다.

　　이후 '착한 사람'인 작가는 자신의 작업에 넋을 놓고 매혹된 관객들을 만난 것과 나란히 자신의 작업에 두려움과 공포를 느낀 관객들의 반응을 외면하지 못한 채 결국 방

98

〈가득한, 텅 빈_2〉, 캔버스에 유채, 227×724cm, 2017

〈Easter Eggs Puzzle_5〉, 캔버스에 유채, 194×390cm, 2021

호복 연작으로 넘어가게 된다. 직접적으로 타자의 압도하는 형상을 제시하기보다는 암시적으로, 분위기로 그런 두려움과 공포를 전달하는 쪽으로. 이번 전시 《Critical Point》는 현장/트라우마 속에서도 '주체성'을 유지할 수 있는 시각적-기호적 장치인 방호복이 무대의 중앙을 차지하는 풍경화 연작이다. 방호복은 단지 닭이나 돼지의 살처분 현장만이 아닌 후쿠시마, 체르노빌, 코로나 등등의 장소나 이름과 연동하면서, 예측 가능성이나 이해 가능성을 기반으로 한 인간 사회를 덮친 불가해한 폭력이나 비극을 전경화할 수 있는 알리바이가 된다. 방호복은 사람이 살 수 없는 곳, 사람들이 떠난 장소에 어떤 이유로 남은 이들을 암시한다. 그들은 방호복 덕분에 비극에서 자유로우며, 비극을 관찰할/즐길 수 있으며, 언제든 그 비극에 먹힐 수 있는 가능성도 내포한 채 문지방에서 서식한다. 방호복이 등장하는 순간 우리는 거기나 여기가 인간은 살 수 없는 곳임을, 과학기술도 아직 거기나 여기를 재현주의로 충분히 번역하지 못했음을 함축한다. 그는 그 가능성이나 불가능성을 동시에 고지하는 장치이자 그 배역을 맡은 자이다. 방호복 연작으로 넘어오면서 인간의 눈으로는 차마 볼 수도, 인간의 감각으로는 견딜 수도 없는 타자의 직접적인 형상이 화면에서 지워졌지만, 장면의 불길함이나 불가해함은 더욱 커지고 강력해졌다.

최재영
으스스한 회화가 회화적 회화일 때

주지하다시피 프로이트는 언캐니(unheimlich)란 용어를 "낯익은 것 내부의 낯선 것, 이상하게 친숙한 것, 낯설게 느껴지는 친숙한 것"이라고 규정해, 재현/개념으로 환원 불가능한 감정이나 상태를 설명했다. 그리고 마크 피셔는 언캐니와는 아주 다르지 않지만 그렇다고 같지도 않은 감정이나 상태로서 기이한 것(the weird)과 으스스한 것(the eerie)을, 특히 영화와 소설을 중심으로 동시대의 새로운 감각으로 끌어들였다. 최재영의 회화, 특히 방호복 연작을 설명하는 데 적절한 '으스스한 것'에 대해 마크 피셔는 이렇게 설명한다. "으스스한 것은 사람의 흔적이 부분적으로 사라진 풍경에서 보다 쉽게 발견된다. 어떤 일이 벌어졌기에 이렇게 파괴되었을까, 이렇게 사라졌을까? 어떤 존재가 관련되었을까? 무엇이 이토록 으스스한 비명을 내질렀을까? …… 으스스한 것은 근본적으로 어떤 힘이 작용하는지에 대한 문제와 결부된다. 어떤 주체가 기능하는가? 주체가 있기는 한가?"[1]

최재영은 오랜 지인이자 동료인 사진작가 최석원과 함께 새벽이나 한밤중에 작업실 근처 숲속에서 방호복을 입고 연출된 독사진을 찍는다. 그다음에 그는 작업실에서 사진 이미지를 해체하고 수정하는 공정을 수행한다. 가령 사진의 풀잎은 캔버스에 단 한번 나이프로 물감을 바르는 공

1. 마크 피셔, 『기이한 것과 으스스한 것』, 안현주 옮김(구픽, 2023), 12~13쪽

정을 거쳐 면으로 수정, 변형된다. 방호복을 입은 남자는 손, 휴지, 헝겊 등을 사용한 칠하기 과정에서 윤곽이 사라지고, 심지어 재현적인 신체성의 일부가 과감히 삭제되기도 한다. 그는 혼자이고, 허리를 굽힌 채 겨우 풀숲이나 숲으로 보이는 곳에서 뭔가를 찾고 있고, 붉은 나무 아래에서 붉은 피를 묻힌 손을 드러내며 이곳에서 저곳으로 가고 있고, 나이프로 푸른색을 입힌 계곡 아래에서 역시 붉은 손을 보이며 등을 돌리고 있다. 여긴 가급적 밤이고 시간은 불친절하게 고지되고, 남자는 맨 손이다. 그는 사실 이미 오염되었고 방호복은 위기를 알리기 위한 장치일 뿐 그는 이곳에서 탈출하거나 무사하길 바라는 것 같지도 않다. 이 으스스함, 붉은 손과 나무보다는 동물의 사체나 시체에 더 가까운 덩어리들 사이에 이 남자는 왜 있는가? 마크 피셔의 지적처럼 "으스스한 것은 인간이 던질 수 있는 가장 근원적이며 형이상학적인 질문들, 존재와 비존재에 대한 질문들과 관계가 있다. 아무것도 없어야 하는 때에 여기 어째서 무언가 있는가? 무언가 있어야 하는 때에 어째서 여기 아무것도 없는가? 죽은 자의 아무것도 보이지 않는 눈, 기억상실증 환자의 당혹스러운 눈—이런 것들은 버려진 마을 혹은 환상열석이 그러하듯 으스스한 감각을 불러일으킨다."[2]

2. 위의 책, 15쪽.

이번 전시작 중 역시 삼면화 대작인 〈Easter Egg Puzzle_5〉을 살펴보자. 소파에 앉아 휴식을 취하고 있는 것 같은 방호복 남자는 아예 방호복 안이 텅 빈 껍질/옷인 듯 유령처럼, 허깨비처럼 그려져 있다. 그러나 작가는 자신의 (방호복) 남자에게 늘 가죽구두를 그려주기에 유령이나 허깨비는 아닐 것이고, 그럼에도 방호복은 인간의 껍질과 같은 것이기에 (우리는) 그 '안'이 비어 있을 가능성도 배려해야 한다. 폴리스 라인이 화면 중앙을 가로지르고, 나이프로 한 번에 올린 면들이 재현적인 이미지들 사이에 함께 존재한다. 오른편 중앙의 나이프로 두 번 물감을 올린 푸른 면은 전체 상황이나 스토리에서 완전히 벗어난 '바깥'을 현시하고, 방호복 남자 위 네댓 번 나이프를 사용해서 수평으로 올린 분홍 물감 역시 재현적 상황을 폭력적으로 무화하는 회화적 면으로 떠 있다. 화면은 현실의 단단함과 나란히 유령처럼, 색면처럼, 증폭되는 불안처럼 떠 있기도 하다. 화분의 식물이나 침대가의 스탠드나 위험을 알리는 플라스틱 표지판이 읽히지만, 이 무차별적이고 무작위적인 물건이나 기호가 왜 어째서 여기 폴리스 라인 앞과 뒤에 함께 있는지를 알려주는 단서는 부재한다. 작가는 부활절 날 아이들이 이곳저곳에서 찾아내는 달걀이란 의미에서 이제는 "실제 게임 플레이와는 상관없는, 개발자가 재미로 숨겨놓은 메시지나 기능"이란 뜻으로 전유되고 있는 부활절 달걀

을, 아예 작품 제목으로 버젓이 사용하고 있다. 이해 가능한 직선적인 서사에는 없어도 되지만, 그렇다고 서사나 줄거리만 추종하는 이들에게 완전히 자신의 이미지를 헌사하고 싶지는 않은 제작자/작가가 숨겨 놓는, 읽혀도 안 읽혀도 되는 이미지나 메시지.

이유가 주어지는 사건/원인이 인간을 주체화한다. 이유를 발견할 수 없는 사건은 인간의 주체에의 욕망을 훼손한다. 현실과 꿈의 분간이 안 되는, 현실이 꿈처럼 느껴지는 사건인 외상은 주체의 사라짐이다. 가령 최재영의 회화적 회화는 주체의 사라짐 '이후' 등장한 (익명의/방호복 속의) 누군가가, 구두와 붉은 손을 빌미로 육체성/물질성을 주장하지만 부분적으로 지워지고 뭉개지고 꺼진 방호복을 빌미로 허깨비이기도 한 누군가가, 읽히고 전유되길 거부하는 누군가가 유희하는 무대이다. 모든 인간의 일이 그렇듯이 별것 아닌 회화를 가늘고 길게 오래 즐기려면, 한 번 속은 자가 더는 속지 않으려면 잘 속이는 무대를 연출하면서 즐겨야 하듯이, 그렇게 아무것도 없는 자신을 계속 보게 만들어야 한다. 포스트휴먼적인 장면, 주체의 사라짐 이후의 장면이 동시대적으로 편재함을 해명하기 위해 마크 피셔가 으스스한 것이란 형용사를 제대로 설명해야 했듯이, 최재영은 이유도 맥락도 없는 장면, 꿈 장면, 상황만 있는 동시대적 장면을 회화적으로 설치하고 잘 즐기고/놀고 있는 중이다. (2020)

105

구조를 보는
자아의
회화 프레임
건드리기

만욱

아줌마라고 불리는 순간은 대체로 지는 순간이다. 내가 사회적으로 불리는 이름이 무엇이건, 내가 나 자신에 대해 어떤 느낌을 갖고 있건, 아줌마는 여자-사람으로서의 나의 가치나 의미를 일거에 회수해서는 나를 여자도 사람도 아닌 제3의 어떤 것으로 추락시킨다. 나를 아줌마라고 부르는 사람은 일시적으로 나에 대한 권력을 획득한다. 특히 나를 아줌마라고 호명하는 사람이 남성일 때 상황은 더 나빠지는데, 그는 중년의 여성을 부르는 사회적 호칭(멸칭?)인 아줌마를 입에 올림으로써 언어 권력과 동시에 자신의 무식을 드러낸다. 나는 그 말에 영향을 받지 않을 수는/도 있다. 그 단어는 상대의 무식의 표지에 부과하다고 생각하면서. 동시에 나는 그 단어에 영향받는다. 억척스러움, 뻔뻔함, 무례함, 수다 등을 함축하는 아줌마라는 호칭(멸칭!)에 나를 밀어 넣고 그런 나의 사회적 위치에 분노하거나 우울해할 수도 있다. 나는 불리는 존재이다. 나의 이름은 바깥에서 온다. 이름은 나를 모르는 사회가 관습과 규범의 프레임 안에서 나를 알아보는 방법이고 기법이다. 아줌마는 나의 개성, 인격을 일거에 무화시키면서 일반화-범주화하고 타자화한다. 나는 이미 항상 아줌마이기에 여성이 아니다. 여성성을 상실한, 생존욕만 남은, 동물에 진배없는 여성의 이미지가 나에게 입혀진다. 그런 나의 대상화된 이미지 앞에서 화를 내며 나는 아줌마가 아니라고 거부할 것인가? 아

니면 그런 사회적 이름을 물끄러미 바라보면서 그 역시 나일 수 있다고 수긍하며 정치적으로 올바르지 않은 그 언어의 영향력에서 멀어지는가? 그들이 부르는 이름에 대해 내가 (다시) 맺는 관계가 나와 나의 관계를 조건 짓는다.

가족의 내부 관계를 사회적으로 표지하는 본명 대신에 직접 지은 작가명 만욱을 자처하는 작가는 2017년 출판한 여행 에세이의 제목과, 2020년 개인전의 제목을 모두 《아줌마! 왜 혼자 다녀요?》로 지었다.[1] 혼자 다니는 중년의 여자를 지목한 뒤, 많은 경우 남성들(과 가부장제적 시선을 내면화한 여성들도)이 되묻는 질문이다. '남편은 없어요?'의 다른 표현인 저 문장은 독신, 독립, 자유를 함축한 여성의 혼자 있음에 대해 사회가 간섭하고 훈계하는 수행문이다. 여자는 혼자 다녀서는 안 되고 남성의 보호 아래 움직여야 한다는 강요가 저 질문에 내재되어 있다. 아니 저 질문은 질문이 아니라 호통이고 심문이다. 물론 만욱은 저 질문에 영향받지 않을 수 있다. 무엇보다 그녀의 독립, 자립을 응원하는 남편이 있기 때문이다. '가출'한 여자에게 집으로 돌아가라/들어가라고 채근하는 저 문장을 만욱은 자신의 책, 전시의 제목으로 선택해 자신의 사회적 위치를 무엇보다 먼

1. "언니는 장만옥 닮았어"라고 말하려던 친한 후배는 장만욱이라고 잘못 발음해 장만옥과 작가의 엄연한 차이를 공표하고 말았던 이야기가 작가명 만욱의 출발점이 되었다고 한다. 장만옥은 아름답고 만욱은 미끄러진/실패한 이름이다. 희극 속에서.

저 가시화한다. 밖으로 나와 있는 중년의 여성에 대한 저 무례한 질문을 먼저 표지함으로써, 그리고 정체성, 작가/저자, 예술가의 고유한 내면이 아니라 노출된, 남에게 보이고 읽히는 중년 여성 아줌마에 자신을 밀어 넣음으로써, 만욱은 이미 저자성에 대한 침식을 기도하고, 동시에 정체성은 곧 바깥이라는 자의식을 우회적으로 드러낸다. 만욱은 능동적인 주체의 보고 말하기가 아니라 보이는 대상의 사회적 자리를 전경화해 예술을 포함한 사회문화적 구조에 포획된 자의 자의식, 분노도 긍정도 아닌 자의식, 그러나 생각하는 사람은 자신의 사회적 조건과 자리에서 생각한다는 성찰적 자의식을 저 아무것도 아닌 것 같은 문장, 모든 중년의 여성에게 가해지는 검열적 시선을 내포한 문장으로 드러낸다.

"사회학을 전공한 예술가"라는 혼종적 정체성으로 자신을 설명하는 만욱은 자기 표현, 진정한 자아와 같은 고전적인 예술가의 키워드를 내면화할 수 없다. 대신에 만욱은 사회적 구조에 의한 인간의 탄생과 그것을 '보는' 예술가의 이중성이나 동시성을 작업의 주제로 구사한다. 30대 중반에 본격적으로 작업에 들어선 만욱에게 예술가-되기는 회화적 매체와 테크닉에 대한 실험/문제 제기와 함께 일어난다. 만욱은 늦깎이 작가가 떠받드는, 오래 전부터 하고 싶었지만 못했던 '그' 예술을 하고 인정받고 싶은 게 아니라, 회화와 자신이 어떤 '관계'를 맺을 수 있는지 고민한다. 그는

110

질문하면서 놀고 싶은 것이지 들어가서 앉고 싶은 게 아니다. 만욱은 회화 옆에 있다. 회화가 자신의 사회적 조건을 망각하는 순간 회화는 고유한 본질이나 정체성 운운하면서 탈역사화될 것이다. 동시에 그 순간 회화를 구성하는 바깥, 그것의 매체적 한계는 사라지고 잊힐 것이다. 따라서 바깥, 노출된 자기, 부르는 이름, 그리고 그 사이 어딘가에 있는 나도 모르는 나 등등의 사회적, 심리적, 문화적 사실을 의식하는 만욱이 전유하는 회화 역시 그런 만욱의 태도, 자의식을 거쳐 변질/변모되어 있을 것임은 자명하다.

　　무엇보다 만욱은 고전적인 회화에서는 자제하거나 사용하지 않았던 형광색을 자신의 회화에 끌어들여 회화의 전제를 비껴간다. 물감은 통상 흡수하고 빨아들이고 가만히 들여다보게 하면서 회화를 상황/무대의 '주인공'으로 만든다. 회화는 몰입, 관조의 경험이다. 그런데 형광색은 발산하고 들뜨게 하고 분산시킨다. 광고판, 광고용 램프에서 자주 볼 수 있는 형광색은 표피에 머무는 시선, 보고 지나치는 시선을 위한 색이다. 형광은 몰입과 관조로서의 예술의 타자인 광고의 '속성'을 전담한다. 종교적 상태를 욕망하는 회화와 정신 분산적 반응을 유도하는 광고의 차이이다. 만욱은 「형광과의 대화」란 짧은 글에서 자신의 "들떠 있음", "갈라지고 분산되어 있어서 어디로 가야 할지 모르는" 자신의 상태를 이야기한다. 만욱에게 형광은 곧 자신의 은

유, '속성'이다. 만욱이 자신의 '회화'를 "주의산만주의"에 대한 것이라고 말할 때, 회화라는 매체를 선택했지만 그 매체와 분열된 관계를 맺을 수밖에 없는 자신의 모순을 고백할 때, 우리는 만욱의 회화를 과연 회화라고 부를 수 있는지 의문이 들 수밖에 없다. 온당한 이름을 갖는 것의 불가능성은 기존의 이름에 어정쩡하게 앉아 있는 자의 분열된 자의식과 직결된다.

따라서 만욱의 캔버스 역시 형광색처럼 회화와 어정쩡한 관계에 있다. 접으면 물건을 담을 수 있는 입체 용품이 되는 평면 상태의 박스가 캔버스 행세를 한다. 아니면 형광색으로 재현적 이미지가 그려져 있는 천이 서 있도록 지지대 역할을 하는 공사장 가설물이 집중과 몰입을 방해하면서 버젓이 무대를 차지한다. 아니면 마분지로 엉성하게 개집 모양을 만들어서 그림의 지지대처럼 사용된다. 회화보다는 설치 작업으로 부르는 것이 더 나을 것 같다. "캔버스 위 아크릴"과 "박스 위 아크릴", "우쿨렐레 위 아크릴", "나무 패널 위 아크릴"이라는 작품의 물질성을 설명하는 글귀는 만욱의 작업이 회화라는 것, 회화에 육박한다는 것, 회화처럼 보인다는 것을 모두 표지한다. 아줌마라는 호명에 어정쩡한 만욱이 회화라는 이름에 대해 취하는 어정쩡한 태도이다. 인정도 의심도 아닌, 편입도 저항도 아닌, 소속도 유희도 아닌 태도이다. 분열, 모순, 자의식 …….

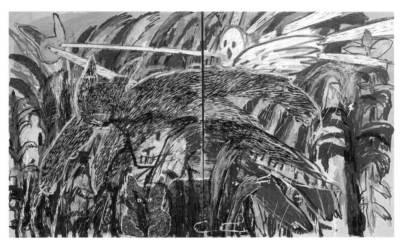

〈안녕 이름없는 너희들〉, 오일 스틱, 아크릴, 목재 패널에 목각, 116.8×182×2.5cm, 2024

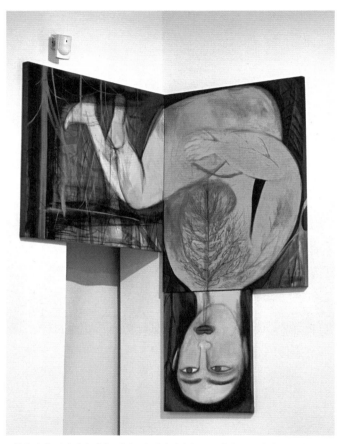

〈옳은 자세〉, 목재 패널, 캔버스에 아크릴, 가변 설치, (53×45cm)x(72×91cm)x(91×72cm), 2019

만욱의 이런 어정쩡함은 자신이 선택한 매체와 그곳을 차지한 내용의 관계에서도 역시 반복된다. 프로크루테스의 침대처럼 자신과 자신의 개를 평면의 박스 형태에 꿰어 맞추고 있는 자화상을 그린 흑연 드로잉 〈모양에 맞춰지고 있는 몸〉은 벌거벗은 진정한 자아의 형상 운운은 고사하고 사각의 구조에 갇힌 자의 어색하고 불편한 몸을 드러낸다. 사회적 존재로서의 사람-여성의 시각적 이미지가 진정한 자아의 표현을 지우면서 전경을 차지한 것이다. 누드 자화상이 박스란 매체의 물질성 혹은 그 매체-조건에 대한 작가의 자의식 탓에 훼손된다. 매체 안에 온전히 있으려는 노력이 대상-피사체-자신의 몸을 기이한 상태로 옥죄는 역설이다. 〈고기를 좋아하는 동물애호가〉란 제목의, 나무 패널 세 개로 쪼개져 그려진 인물은 이미 제목으로 그런 역설, 온전히 올바른 사람이 못된 자의 고백적 자의식을 표지한다. 구조 안에서 살아가는 이에게는 역설이 실존이다. 온전한 고결함이나 온전한 나다움은 언제나 훼손된 채로 시도되고 견지된다. 흑연 드로잉 〈되고 싶은 자화상〉은 자화상이 전제로 하는 '나다움', '나임 자체'를 자신의 희망으로 표지하면서 사회적 이름 너머에 있는 자기 자신을 하나의 가설로, 희망 사항으로 제시한다. 결국 예술가에게 사회가 헌정한, 환상으로 투사한, 이른바 진정한 자아나 인격의 신화는 만욱의 작업에서 인용되기는 하지만 그것의 도달이

나 달성은 애당초 불가능한 것으로 제시되는 것이다. 만욱은 〈꽤 서양적인 동양 아줌마 혼자〉라는 이름/제목으로 노랗게 머리를 물들이고 씩씩한 자들의 백팩을 맨 상당히 서구적인 자신의 표면, 겉모습을 형광색으로 그렸다. 맨살, 바람이 나부끼는 노랑머리, '건장한(?)' 몸매의 만욱은 선병질적인, 우울한, 분열로 녹초가 된 자가 아니다. 그런 점에서 만욱이 자신의 모순이나 역설을 고백할 때, 우리는 거기서 그다음 순번을 기다리는 냉소나 자기혐오보다는 사회적 존재이면서 그런 자신을 짊어지고 책임져야 하는 자신의 조건을 담담하게 수용하고 긍정하고 있음을 감지한다. 만욱은 아줌마이고 이곳 아줌마처럼 안 보이기에 더 눈에 띄는 생기발랄한 아줌마이다.

그래서 늦깎이 화가이면서도 회화와 대결하고, 형광색을 사용하고, 캔버스를 이상하게 걸고, 그릴 수 없는 데다(캔버스의 측면도 캔버스 면이다) 그려놓고, 자꾸 사람 같은 개가 나오거나 개와 사람이 분리 불가능한 채 함께 있는 그림을 그린다. 개는 가장 인간화된 동물이고, 그래서 개와 인간은 교환 가능한 유사 동물-기호일 것이다. 길들여진 존재, 사회 안에서 살아가는 존재, 타인의 호명과 시선 안에서 자신을 이해하고 그것과 타협하면서 살아가야 하는 만욱 유형의 인간은 개와 호환 가능하다. "나는 평생 구조의 눈치 속에 산다"라고 말하는 만욱은 그래서 자신이 어

116

던가 비겁하고 야비하다고 생각하지만, 그렇다고 진지한 인간들의 분노나 냉소를 거들지는 않는다. 부정도 긍정도, 반성도 무지도, 희화화도 냉소도 아닌 자리, 그런 자리에서 우리는 비겁한 성찰성을 말할 수 있을 것이다. "행동하지 않는" 의식이지만 생각은 멈추지 않는 자의식이고, 욕망하는 동물이지만 확신에 찬 채 기성의 구조/논리를 강화하는 공모자는 아닌 것이다. (2020)

만욱
구조를 보는 자아의 회화 프레임 건드리기

비체 소녀 구멍,
여성주의 언니
웃음

장파

핑크는 남성 부르주아 문화 안에서 태어난 여자아이가 입는 색이고 옷이다. 귀엽고 발랄하고 부드럽고 무구한 소녀, 동시에 어리석고 취약하고 안전하고 미숙하고 유치한 소녀가 핑크다. 핑크는 소녀의 무지한 행복을 상징하고, 핑크 소녀는 1인칭 '나'를 대신해 3인칭의 사회적 이름으로 자신'에 대해' 이야기하는 텅 빈 자리이다. 핑크 소녀는 상상계적 자아의 작동 방식과 그것의 허구성을 동시에 보여주는 사례이다. 그리고 레드는 소녀를 피 흘리는 암컷(female), 가임기 여성이라는 문화적 정체성으로 밀어 넣는다. 주기적인 자궁 내막의 탈락과 가랑이 사이로 흐르는 검거나 붉은 피는 생물학적 사실이지만 그 사실은 임신, 결혼, 출산과 같은 문화적 의미 안에서 맥락화되기에 소녀에서 여성으로의 변화는 남성(=인간)주의를 위해 봉사한다. 레드는 아물지 않는 상처처럼, 잊을 만하면 도지는 통증처럼 직접적으로 신체의 타자성을 함축하지만, 그것을 인간화하고 길들이려는 상징 언어로의 진입과 동시에 여성이 겪기로 되어 있는 분열도 함축한다. 타자인 신체와의 공생은 줄줄 흐르고 축축하게 젖고 불길하게 번져가는 붉은색에 대한 문화적 검열 속에서 억압적으로 영위된다. 생리는 안이면서 밖인 자궁, 신체 내부의 빈 곳이 일으키는 교란이고, 나이면서 타자인 이 피를 가시화하고 가치화할 수 없는 문화적 조건 속에서 여성은 자신을 혐오하고, 또 혹여 주기적인 생리혈의 배

출이 없을까/있을까 두려워한다. 자신을 혐오하고 두려워
하는 여성의 무의식적 상태는 여성이 자신의 신체를 비체
로 감각한다는 증거이다. 여성은 자신의 구멍에서 새어나
오는 붉은 피 때문에 사회적 삶에 필수적인 주체화에 더욱
무능하다. 여성은 밖에서 주어진 3인칭 이름을 안에서부터
출발하는 1인칭 주체, 즉 나로 바꾸는 데 어려움을 겪는다.
자신의 신체와의 이접적인 관계 탓에 균질적인 자기동일성
을 쉽게 내면화할 수가 없다. 상징계에서 살아가는 여성은
따라서 핑크 소녀를 그리워하거나 경멸하면서, 붉은 실재
와의 연접을 두려워하면서 봉합 불가능한 구멍, 상징계를
횡단하는 실재의 일부로 작동할 수 있다. 여성은 구멍이고,
그 구멍은 구멍이기에 비어 있다고 가정되지만, 그곳은 시
뻘건 피가 분출하는 곳이고, 그 피는 여타 다른 붉은 물질
들로 환원되지 않은 차이로, 부정적인 것으로 기표화된다.
착상되지 못하고 죽은 것이 흐르는 도랑을 갖고 있는, 혹은
도랑으로서의 여성은 남성 부르주아 문화가 억압하고 삭
제하고 배제한 것들을 자신의 신체로 현시한다. 여성(의 신
체)은 남성의 문화적 삶을 위한 상징계에서 비가시적 타자,
재현 불가능한 결여이다. 여성은 결핍이고 비어 있고, 따라
서 늘 죽음을 알리러 오는 타자의 기호이자 물질이다.

　　그리고 텅 빈 구멍을 무해한 것처럼 즐기는 포르노가
있다. 여기서 말하는 포르노는 남성 부르주아 문화 전체의

시각장(visual field)을 함축하지만, 일단 장르로서의 포르노로 한정해 포르노가 여성을 소비하는 방식을 분석해 보자. 포르노의 쾌락은 실재적 죽음의 분출을 가리는 베일, 즉 안전한 거리를 확보한 남성의 시선으로 여성의 신체, 구멍을 무한히 보는 데서 유래한다.

발기된 자지의 사정을 위한 이성애자들의 포르노에서 여성은 구멍으로 환원된다. 자지를 갖고 있거나 남근을 욕망하는 주체들을 위한 포르노에서 여성은 눈은 있지만 '눈알'은 없으며, 입은 있지만 이빨은 없고, 눈입보지의 동일성은 거세공포를 동반한 관음증적 시선의 쾌락을 증폭시킨다. 특히나 아시아 여성이 등장하는 포르노에서 여성은 '얼굴'이 빠진 채 물화된다. 리얼돌에 육박하는 이 수동적 여성들은 꿰뚫리기 위해 거기에 있다. 물론 이는 포르노의 다양성이나 차이를 간과한 분석이다. 이는 장르로서의 포르노의 일반성을 분석하기 위함인데, 핑크와 레드로 포르노의 여성을 구해내려는 화가 장파의 관심이 경험으로서의 포르노가 아니라 구조로서의 포르노에 있기 때문이다. 포르노를 장르가 아니라 텍스트로 간주하는 여성주의자들에게, 무엇보다 장파에게 포르노는 남성 문화가 여성에게 각인시키는 수치심, 결여와 부재로서의 여성의 무가치를 확증하고 보증하는 이데올로기적 장치이다. 포르노는 여성에게 자신의 타자성, 자신의 재현 불가능한 비체

122

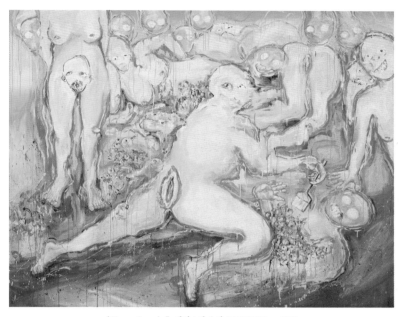

〈Women Scrawled〉, 캔버스에 유채, 181.8×227.3cm, 2018

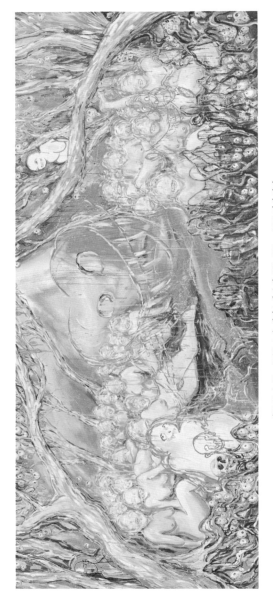

〈My Little Riot Girl Series〉, 캔버스에 유채, 198×484cm, 2018. 전시 전경

성-육체성을 혐오하게 만든다. 물론 포르노적 시선은 타자의 차이를 길들이려는 일시적 진정제이다. 타자는 언제든 동화 불가능한, 재현 불가능한 잔여를 갖고 돌아와 그 시선을 전복할 것이기 때문이다. 포르노의 환상은 여성의 구멍들, 보지들이 텅 비어 있음을 전제로 작동한다. 그러나 그 구멍에 자지를 씹어 삼킬 수 있는 이빨, 여성적/실재적 죽음을 현시하는 피가 '현존'한다는 것을 여성들은 '안다'/느낀다. 포르노적 시선은 타자를 즐길 만한, 안전한, 무해한 대상으로 이해하려고 할 것이지만, 이미 항상 자기 충족성(카오스로서의?)에 도달한 타자의 신체의 물질성(corporeality)이 그 시선을 위협하면서, 거리를 붕괴시키면서, 상징적 좌표의 가시성을 교란하면서 도래하고 있고 도래할 것이다.

장파는 캔버스에 문지른 레드와 핑크로 발랄하고 불길하고 강렬한 느낌을 조성하면서 포르노에 갇힌 자신의 소녀여성들에게 위반적 욕망과 일탈의 자유를 선물한다. 그녀들은 포르노적인 포즈를 취하지만, 대신에 포르노의 비가시적 전제를 '입음'으로써 단일한 시선의 통제에서 벗어난다. 포르노를 전복하려면 우선 포르노 안으로 들어가 있어야 한다. 포르노에 나오는 여성들에게는 인격이나 주체성이 없다는 것이 문제인 게 아니며, 포르노 구조에서는 비가시적이었어야 할 혹은 사라졌어야 할 여성적인 것, '여

성적 숭고', '그로테스크 타자'를 부정적으로 제시하는 게 핵심이다. 내부에서 차이를 드러내는 것이, 이미 항상 내부를 교란시키고 있는 응시를 남기는 것이 관건이다. 포르노에서는 단지 보는 남성만이 아닌 보이는 여성에게도 죄를 묻는다. 대상화된 여성의 수치심은 그녀에게 인격이나 주체성을 부여하려는 반작용을 일으킬 것이지만, 그것은 포르노의 바깥이 없다는 인식에 부딪히게 된다. 따라서 비단 물화된 대상만이 아니라 여성 주체화, 인격화에의 호소도 의심해야 한다. 그 둘은 분리 불가능하게 얽혀 있는 상징계적 관계에 있다. 장파의 말대로 이곳은 "불행한 세계", "누구나 죄를 지을 수밖에 세계, 즉 아무 일도 하지 않았지만 누군가를 불행하게 만들었을 '나'의 죄에 대해 끊임없이 되새기는 자기변명의 웅얼거림으로 가득한 세계"이다. 따라서 단지 자리를 이동하는 것이 아니라, 장파의 말을 따르면 "이 세계의 축을 이동시키는" 것이 관건이다. 보이면서 보이지 않는, 이해되면서 이해되지 않는, 재현되면서 재현에서 사라지는 이런 중첩된, 혼재된, 동시적인 상황을 연출하는 것, 그래서 축의 이동과 더불어 나타나는 다른 세계이다. 자신의 소녀여성들을 구하려는 장파의 임무는 그래서 그녀들의 빈 구멍을 위협적이고 폭력적이고 희극적으로 채우고, 그럼으로써 그녀들의 재현 이미지를 뭉개지고 흐릿한 색채 감각으로 되돌려놓는 것이기도 하다.

126

장파는 핑크 소녀를 버리지 않는다. 핑크 소녀는 무책임할 정도로 명랑하고, 따라서 어떤 상황에서도 진지하지 않은 채 웃는다. 1인칭의 존재론적 주체에 도착하거나 그 주체의 불가능성을 담지한 우울증적 주체가 아닌 채, 남들이 준 자리에 자기 자신이 아닌 채 앉아서, 따라서 비극의 우울이나 도덕적 연민 없이 포르노를 '본다.' 장파는 소녀 핑크를 포르노 안으로 끌어들여 포르노를 과잉으로 만든다. 포르노를 제대로 볼 수 없는, 수치심을 모르는, 상징계적 여성의 잔여가 침입해 포르노는 벌써 해체되고 있다. 동시에 여성의 체액인 생리혈로서의 레드가 폭력과 죽음을 담지한 채 남성적 시선에 도전한다. 주기적으로 죽음을 낳는 여자들, 자신 안에 무덤을 갖고 있는 여자들이 물화된 여성, 가짜 여성, 이미지 여성과 겹쳐지거나 대신한다. 그리고 이빨 달린 보지들(vagina dentata), 눈알이 박혔거나 노래하고 말하는 입술인 보지들, 자지를 뜯거나 씹어버릴 아귀 이빨을 가진 입들이 출현한다. 대신에 포르노적 쾌락에 필수적인 구멍, 소실점은 가끔 귀퉁이 어딘가에 비치된 해골이 전담하면서 '이것은 포르노이면서 포르노가 아니다'는 주장(농담?)을 고지한다. 장파가 작품에 붙인 제목들, 가령 "얼굴 없는 눈알들", "체셔의 고양이처럼 이빨을 드러내고 웃는" 여성들, 또 〈Lady-X No.1〉에서 젖꼭지가 보는 눈이고 보지가 노래하는 입인 여성들, 그리고 (비)재현

적 육체의 표면이나 곁에 쌓인 눈알인지 쏟아진 내장인지 터진 알집인지[1] 알 수 없는 더미는 형태학적 인체의 바깥을 상연한다. 장파의 작업은 일견 그로테스크하지만 허물어지고 뭉개지고 부식되고 있는 신체 앞에서 두려워할 사람도 있을 것이지만 어쨌거나 장파의 여성들, 소녀들은 맑고 명랑하고 단단하고 대담하다. 자기연민이나 우울, 슬픔, 패배의 느낌이나 정서는 들어설 여지가 없다. 자신의 가족 안에서 근대적 폭력의 악순환을 목격했음을 고백한 첫 번째 전시에서 출발한 장파는 이제 "자신에 대한 관심을 타자와 공동체로 돌리는 것, 나와 다른 타자에 대한 이야기를 전하는 것, 그리고 그 불가능한 판타지에 최선을 다하는 것, 타인을 건드고 불안을 참고 실패를 감수하는 것이 현대인의 윤리"라는 문장에서 볼 수 있듯이, 1인칭 단수로서의 경험과 고백이 1인칭 복수의 경험으로 확장되는 동시대 윤리의 '소박함'을 받아들이고 있다.

이번 두산 갤러리 전시 《Brutal Skin》에서 특히 우리의 시선을 사로잡는 것은 기념비적 크기로 그려진 〈My Little Riot Girl〉일 듯하다. 여기서 장파가 구하려는 여성 타자는 세잔의 〈대수욕도〉의 형식주의적 구조에 갇힌 이미지로서

1. "참다못한 내가 그녀의 알주머니를 싹둑싹둑 가위질하자
김말이 속 당면처럼 빼곡히 들어찬 그녀들이 잘린 입 밖으로 일제히 폭소를 터뜨렸다",
김민정의 시 「고등어 부인의 윙크」 중에서.

의 여성들이다. 말년의 세잔이 죽기 직전까지 매달렸다고 하는 소재이자 주제인 '목욕하는 여자들'은 이후 형식주의 모더니즘을 거치면서 순수 형식, 색채와 형태의 배열, 회화 표면의 물질성과 평면성 같은 개념으로 환원된다. 남성 화가가 그린 목욕하는 여자들, 훔쳐보는 시선을 전제한 에로틱하고 관능적인 여자들임에도 이 여자들은 읽히지 않았다. 보이지만 감춰진, 드러났지만 외면당하는, 그렸지만 제어된, 욕망하지만 검열되고 있는 세잔의 여성들은 삼각형으로 배치된 나무의 구조에 갇힌다. 장파의 윤리적 관심은 갇히고 삭제된 이 여자들이 살 만한 시각장을 만들어내는 것이다. 세잔의 구조가 가렸던 엄청나게 많은 여자가 우글우글 모여 있고, 세잔의 거세공포를 상징화한 것으로 알려진 화면 오른편의 보지를 감추면서 드러내고 있는, 한쪽 다리를 구부린 여성은 장파의 화면 오른편에서는 버젓이 보지가 보이도록 다리를 벌리고 있다. 그리고 화면의 한 중앙은 체셔의 고양이가 사라지면서 남긴 웃음이 차지하고 있다. 세잔의 진지한 실험이나 은폐된 음란함은 장파의 적나라한 노출과 장난스런 포즈로 희화화된다. 역시 세잔을 교정한 동일한 제목의 2015년 그림에서 장파의 소녀들은 나무 뒤에서 이쪽을 훔쳐보거나 숨어 있었지만, 2018년 작품에서 소녀들은 모두 이쪽으로 넘어와 있다. 장파는 자신의 소녀 폭도들을 '나의 작고 어린'으로 에워싸 그녀들을 보호

129

장파
비체 소녀 구멍, 여성주의 언니 웃음

하고 책임져야 할 자신의 윤리 역시도 표시한다. 구멍뿐인 자신에 대한 혐오 대신에 폭력으로서의 구조에 폭력을 저지르고 있는 소녀들의 싸움은, 오직 포르노 안에서만, 남성 질서 안에서만 의미화될 수 있고 정당화될 수 있다는 점에서 이미 구조에 포섭된 것일 수도 있다. 그런데 지금 여기서 벌어지고 있는, 미투에 이르기까지의 지난 몇 년간의 소녀들의 폭동을 지지하는 장파의 방식은 '대가'의 회화 속에 자신의 소녀들을 불러 앉히는 전략으로 구현되었다. 일어나고 있는 사건에 대한 재현도 그 사건에 대한 해석도 아닌, 남성 미술사에 대한 여성주의적 수정으로 표명된 것이다.

장파가 여성주의 실천에서 차지한 위치가 특이한 것은 그녀가 계속 회화에 남는다는 것과 연관되는데, 급진적인 여성 작가들은 회화의 남성적 헤게모니를 거부하면서 좀 더 민주적인 매체로 넘어갔기 때문이다. 여성주의 화가로서 미술사에 등재된 걸작을 차용하거나 포르노적 구조를 가시화하는 장파는 자신의 물감을 그들의 정액이 아닌 우리의 생리혈처럼 다루거나, 그의 드리핑이 아닌 우리의 홀리기를 이용해서 캔버스에 붉은색 계열의 물감을 흐르게 하거나, 시각이 아닌 촉각으로서의 회화를 만들기 위해 〈Fluid Neon〉 시리즈의 전면에 나타난 것처럼 "가시성이 높고 빛이 새어나오는 효과"를 주는 형광색을 생리혈과 같은 체액을 표현하는 데 사용해 여성 신체에 대한 공포를

130

우회한다든지 하는 식으로, 회화의 '축'을 흔들고 있는 중이다. 회화가 이미 항상 남성적이거나 남성적 매체라는 비관이 팽배함에도 장파는 굳이 그 안에서 여성의 신체, 욕망, 응시를 시각적으로나 물질적으로 '수행'하려 하고 있다. 관음증이건 나르시시즘적 투사이건, 이것들을 전제로 한 우리의 일상적이고 의식적인 보기(way of seeing)를 근본-개혁적으로 전복하려는 것은, 모든 근대를 비판하는 이들 혹은 진영의 한결같은 시도였다. 장파는 회화를 이용해서 그런 지배적 바라보기를 문제 삼고, 거울 반사에 동원되지 않는 타자-여성의 집단적 출현을 회화적 방식-구조로 실험 중이다. (보편적) 회화에서 어떤 회화, 감히 웃는 여자들, '맑은' 눈을 빼내려는 화가 장파의 실천을 나는 가부장제-자본주의에 대한 장파의 진지전 방식으로 읽고 싶다. 타자를 착취하고 타자에 의존하는 근대성은 앞으로도 지나가지 않았을 것이고, 장파는 넘어가는 대신 머무르며 꺾고 있을 것이다. (2018)

장파
비체 소녀 구멍, 여성주의 언니 웃음

둘을 위한
퍼포먼스,
페인팅

김상표

차이를 사유한다는 것

차이는 재현/표상 중에 억압되고 사라진다. 재현의 장에서 나타나는 근대적 주체는 차이를 볼 수 없는 위치에 있고, 유사성과 유비를 거치면서 차이는 동일성으로 수렴한다. 근대적 주체의 폭력이나 근대적 주체의 죽음을 언명하는 '포스트' 담론들의 실천은 그러므로 바로 근대적 재현 체계를 가능케 하면서 사라진 차이를 '사유'하려는/불러내려는 실천이다. 차이를 사유하는 것, 말하자면 (근대적) 주체의 '죽음'을 대가로 해서 재출현할 무질서와 카오스 혹은 '아나키즘'의 장면을 기꺼이 환대하겠다는 것, "어떤 주체적 기반도 가지지 않은 익명적인 것"[1]으로서의 사유로 진입하겠다는 것, 병리적 상태인 "사유의 깨어있음, 불면증"[2]을 감내하겠다는 것. 결국 차이는 자기동일성을 유지함으로써 세계에 대한 아름답고 완벽한 조망을 획득하려는 주체에서 '사이', 이쪽도 저쪽도 아닌, 주체도 대상도 아닌, 그러므로 내가 일부분 뜯겨 네가 되는 상태로 넘어가는 중에 현시된다. 나는 차이를 쓸 수 없다. 반쯤 졸고 있는, 반쯤 부유하는 의식, 불면증 속에서야 차이가 도래한다. 내가 내가 아닌, 네가 나의 일부일 때, 너와 내가 분리 불가능한 상태일 때 차이가 슬며시 잠시 도래한다.

1. 서동욱, 『차이와 타자』(문학과 지성사, 2000), 18쪽.
2. 들뢰즈, 『차이와 반복』, 김상환 옮김(민음사, 2005), 88쪽.

가령 알랭 바디우의 『사랑 예찬』은 편재하는 근대적 주체의 폭력과 윤리의 불가능성 안에서 사랑으로서의 관계를 상상하려는 시도로 쓰였다.[3] 바디우는 시인 랭보의 "사랑은 재발명되어야 한다"라는 선언을 이어받아 "둘이 등장하는 무대"인 사랑-윤리를 창안하자고 설득한다. 바디우는 "하나가 아닌 둘에서 시작되어 세계를 경험하는 것"은 "차이의 관점에서 시련을 경험하는 것"이고, 우리는 "안전과 안락에 대항하여 위험과 모험을 다시 창안해야 한다"라고 주장한다. 사랑은 "주체가 제 자신을 넘어서게 되는 것, 나르시시즘을 넘어서게 되는 것"이다. "하나가 등장하는 무대", "급진적이고 낭만적인 사랑", "단순한 성적 욕망의 위장술이나 종족 번식의 완수를 위한 복잡하고 비현실적인 술책"이 아닌 사랑은 "개인인 두 사람의 단순한 만남이나 폐쇄된 관계가 아니라 무언가를 구축해 내는 것이고 더 이상 하나의 관점이 아닌 둘의 관점에서 형성되는 하나의 삶"이라고 말한다.

기존의 사랑이 너를 대상화하고 소유하고 그럼으로써 너를 지우는 '폭력', 나의 나르시시즘적 만족을 위해 너를 부르고 너를 착취하는 이기적 행위였다면, 새로 발명되어

3. 이후 나오는 바디우의 『사랑 예찬』(조재룡 옮김, 길, 2010)의 인용문에 따로 쪽수를 표시하지는 않을 것이다. 무수한 필사가 있었고 그중에 몇몇 문장이 이 글을 위해 " "의 방식으로 무차별적으로 등장할 것이다.

야 하는 사랑은 내가 주체의 자리에, 그러므로 네가 대상의 자리에 귀속되는 방식은 아니어야 한다. 둘의 차이가 기존의 우리 자리에서 둘을 떼어낸다. 오직 환원 불가능한/소통 불가능한 차이만 있을 뿐이라는 허무주의적 상대주의, 사랑은 폭력이므로 사랑을 거부해야 한다는 회의주의에 맞서 바디우는 사랑, 진리, 윤리를 포기하지 않으려 한다. 그는 여전히 차이를 말하면서도 보편이 가능하다고 항변한다. 그의 진리는 일자(the one)의 진리가 아닌 "둘의 진리", "있는 그대로의 차이의 진리", "사랑에 존재하는 어떤 보편적인 것"이기 때문이다. 우리가 어쩔 수 없이 사랑하는 것은 진리에 대한 사랑 때문이고, 나는 너를 죽이는 대신에 살려두려고 하고, 비폭력적이고 평등한 '관계', 불가능한 관계를 폭력 한가운데에서 사유하고 상상하려고 한다. 물론 너와의 관계에서 나타나는 나는 그럼에도 너에게서 나를 보려고 하고, 네가 다른 사람, 모르는 사람이라는 것을 보지 않으려고 한다. 나르시시즘은 나쁘지만 불가피한, 알아보고 반응하기 위한 우리의 관습적 전제, 구조이다. 동일성을 위한 재현의 체제 안에서 산다는 것은 우리의 사회적 운명이고, 나는 모른 채 너를 나의 안전과 만족을 위해 착취하고 있을 것이기 때문이다. 바디우의 지적처럼 "내 사랑의 주된 적, 내가 쓰러뜨려야 하는 것은 타인이 아니라 바로 나, 차이에 반대되는 동일성을 원하는, 차이의 프리즘 속에서 걸

136

러지고 구축된 세계에 반대하여 자신의 세계를 강요하려 하는 '자아'이다." 우리는 사랑이 불가능함에도, 자아의 자기동일성에 대한 욕망이 기계적임에도, "우연한 만남"으로서의 사랑을 지속해야 한다. 바디우는 "사랑의 선언은 필연적으로 단 한 번으로 끝나는 것이 아니라 길고 산만하며 혼동스럽고 복잡하며 선언되고 또 다시 선언되며, 그런 후에조차 여전히 다시 선언되도록 예정된 무엇일 수 있다"라고 말한다. 계속, 그럼에도 또 사랑을 선언하는 것. "최소한 우리는 사랑에서 차이를 의심하는 대신 차이를 신뢰하고 믿을 것입니다. 반동은 언제나 동일성의 이름으로 차이를 의심합니다. 그리고 이것이 바로 반동의 일반적인 철학적 좌우명입니다. 차이를 만들어내고, 고유하며, 반복을 전혀 동반하지 않고서, 고정되지 않고 낯선 무언가에 대한 사랑을 반복의 자기 정체성에 대한 숭배와 대립시켜야 합니다."

둘을 위한 회화적 장면

'화가' 김상표의 개인전 《사랑의 윤리학: 몸, 에로스 그리고 타자》는 글을 쓰고 학생을 가르치는 사회적인 역할을 철회하고 '개인 작업실'로 은둔한 이후 이어지고 있는 그의 행보 혹은 궤적을 드러낸다. 집과 작업실을 오가는 반복적 일상 중에 그는 텍스트 읽기와 캔버스 칠하기(painting)에 매진 중이다. 개인전 10회에 이르는, 과잉과 낭비의 경제를

김상표
둘을 위한 퍼포먼스, 페인팅

실천하는, 어떤 경제적 효용성도 없는 이러한 행위 이후에 그는 화가라는 사회적 이름을 얻었다. 물론 그는 자신이 화가라 불린다는 사실에도 별 의미를 두는 것은 아니다. 작업실에서 만들고 전시장에 전시하고 관객을 맞이하고 매체에 화가로 등장하는 공적인 의례는 그가 무엇인가를 하고 있고 그것이 여전히 사회적 '가치'를 갖는 '노동'이라는 것을 함축한다. 곧잘 '그림'을 사겠다는 사람이 등장해도, 10회에 걸쳐 전시장에 나타난 400여 점의 회화를 팔지 '않고' 작업실에 쌓아두는 그의 일관된 '기행'에 어떤 변화도 일어나지 않은 상태이다. 그는 계속 같은 행위를 반복하고 있고, 그것의 '의미'는 이후 언젠가 기록되어 있을 것이다.

논문에 육박하는 길고 '장황한' 스테이트먼트 「작가의 말」[4]에서 우리는 그가 칠하기와 함께 읽어나가고 있는 텍스트들을 확인할 수 있다. 바디우, 레비나스, 낭시, 블랑쇼, 바타이유, 한병철 등등. "나는 없다, 나는 항상 우리다"라는 옥타비오 파스의 인용문으로 시작되어 "예술의 아나키즘을 향한 나의 모험"이라는 문장으로 끝나는 이 '뒤얽히고, 반복되고, 쉴 새 없이 쏟아지는 사랑의 윤리를 향한 문장들'에서 나는 그의 칠하기로서의 회화와 같은 구조를 본다. 재현의 장에서, 가령 논문이나 재현적 회화에서 우리는 주

4. https://neolook.com/archives/20220822a

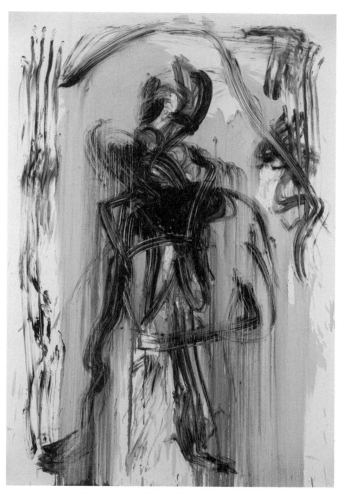

〈Eros−Two Dancers〉, 캔버스에 유채, 193.9×130.3cm, 2022

〈We Exist〉, 캔버스에 유채, 193.9×651.5cm, 2022

체나 의도, 선형적 논리를 읽는다. 김상표의 글은 반복 강박적이고, 그의 회화 역시 그렇다. 재현적 이미지가 없고, 축적되어 깊이와 의미를 획득하는 붓질이 없고, 흔적과 행위로서의 형상이 있다. 그의 글쓰기와 그의 칠하기는 전개와 확장, 비약을 거부한 채 같은 자리에서 진동한다. 그는 자신의 말의 주인이 아니고, 마찬가지로 자신의 미적 행위의 주체가 아니다. 그는 말을 나르는 관(管)이고, 말이 지금 흘러가는 통이고, 말도 보이는 색이다. 그는 도구나 대상이고, 넘어가고 있고, 그렇게 두 자리의 뒤얽힘이다. "사랑은 자아의 죽음과 함께 찾아오는 환희다"라는 문장을 그의 글쓰기와 그의 칠하기가 방증한다. 동시에 "다수의 차이가 인정되는 열린 공동체에 대한 욕망"이라는 자의식적인, 성찰적인 문장은 지식인에서 예술가로 넘어가려는 변화/단절보다는 지식인과 예술가 사이에 남으려는, 둘의 충돌과 '만남'을 겪으려는 중에 나타난다.

그는 차이에 기반한 공동체를 욕망하는 지식인이면서, '환희' 혹은 향유를 강박적으로 반복하는 화가이다. 무리가 있는 구별이겠지만 전자는 사회적이고 후자가 사적이라면, 그 둘은 기존의 지식인에게서는 잘 보기 어려웠던 모순, 역설 속에서 이접적으로 공존하고 있다고 이해할 수도 있다. 그의 화가-되기를 비로소 사회적인 가면을 벗고 진정 자신의 사적이고 주관적인 욕망을 따르는, 그러므로

회화라는 사회적/경제적 '물신'에 대한 오랜 선망을 현실화하고 있다고 보기 어려운 이유이다. 그는 여전히 지식인의 운명에 사로잡힌 사회적 존재인 채 은둔해 있다. 그의 사회적 실천은 회화적 행위로서 존립한다(이러한 기이한 '분석'은 나의 글쓰기 중에 아주 우연히 지금 사건으로 등장하고 있다. 나는 그에 대해 이미 여러 번 리뷰 형식의 글을 썼지만, 매번 나는 그를 모르는 사람으로 대우한다. 나의 이전 글쓰기와 이번의 글쓰기는 다르다. 나와 그는 다른 상황 속에서 다르게 만나고 있다).

내가 김상표의 작업실에서 행한 인터뷰 중에 받아 적은 그의 문장들을 뒤죽박죽으로 나열해 보겠다(그의 말을 받아 적으며 내가 했던 생각은 ' '로 인용한다). "내 그림을 제일 먼저 보는 사람이 아내이다. 아내를 사랑해서 그러는 것 같지만, 아내와 나를 갖고 자주 실험을 하게 된다. 그림을 그리는 것은 폭력적이다. 어깨로 그린다. 단박에 그린다. 단박에 끝내야 한다는 강박이 있다. '의식이 들어오기 '전(前)'을 말하는 것 아닐까?' 연장은 안 한다. 한 번에 그리고 그 뒤에 수정하거나 덧붙이지 않는다. 그림은 점점 설명할 수 없는 쪽으로 가고 있다. 장애인의 시위 장면은 우선 중요한 사회적 의미를 갖기에 퍼포먼스로 끌어들였지만 나의 퍼포먼스 속에서 그것은 다른 의미를 갖게 된다. 어쩌다 보니 10회까지 왔다. 나는 화가가 아니다. 그러나 화가라 불

리어도 된다. 고민을 회화로 풀어가고 있다. 누군가는 내 그림을 보고 "배설했네"라고 말했는데 그러거나 말거나 개의치 않는다. 니체와 바타이유가 나랑 가장 가깝다. 모든 모험은 나를 성장시킨다. 나는 내가 어떻게 그렸는지 모른다. 그리고 쳐다보지 않은 것도 있다. 아내를 만나 내 삶이 창안된 것 같다. 나는 아내의 아들 같다. 우발적인 사건으로 그림을 그리고, 그다음에 해명하게 된다. 타자가 키워드이다. 그림은 다르다는 점에서 닮았다. 나도 나를 잘 모른다."

이번 100호 이상의 캔버스 40점에서 인용되면서 해체되는 인물들과 연관해 내가 들은 '이름'은 아내 김명주 선생, 딸, 전장연 상임 공동대표 박경석, 세계청각장애인 힙합댄스 챔피언 카산드라 베델, 김정은, 문재인, 트럼프 등등이다. 딸과 카산드라 베델은 초상화로 등장하고, 아내 김명주 선생은 그와의 댄스, 둘의 춤의 무대에 줄곧 등장하고, 박경석은 휠체어를 탄 형상으로 등장한다. 그의 가족이 나오고, 2022년 초기 신문과 매체의 사회면을 줄곧 장악했던 장애인 이동권을 위한 지하철 시위 장면이 인용되고, 남북통일을 둘러싼 정치적 이해관계, 베토벤의 〈교향곡 5번〉에 맞춰 춤을 춘 청각 장애인 여성 아티스트가 등장한다. 칠하기로서의 그의 회화에 등장하는 '주제'는 친밀한 가족의 '관계', 사회적이고 정치적인 문제/쟁점, '둘을 위한 무대'를 연출한 댄서의 새로운 형식이다. 그는 가장 사적인 것과 집단

김상표
둘을 위한 퍼포먼스, 페인팅

적인 것, 그리고 예술의 특이성을 아우르면서 그것을 회화적으로 전유한다. 그가 회화적으로 인용하면서 해체하고, 재현의 이미지/스토리를 뺀 채 형상/흔적/자국으로 추출해 내는 것들은 바디우식으로 말하자면 '기존의 사랑'에서 써 먹고 버리는(?!), 혹은 기존 사랑의 방식으로도 유통될 수 있는 경제적/집단적 '가치'를 갖고 있는 것들이다. 김상표 는 그런 알아볼 수 있는, 공감하고 이입할 수 있는, 동일시 할 수 있는 내용, 정보, 스토리를 제거한다. 그것이 그의 칠 하기, 그가 자신이 무엇을 하는지 알지 못한 채로 하고 있 는 퍼포먼스의 '부정적' 실천이다. 그는 오랫동안 자신의 정 체성인 성찰적 지식인의 태도를 소재, 바탕으로 활용하지 만, 그것이 전면을 차지하는 동일성의 무대에서는 후퇴한 다. 그는 자신의 강박, 뭔가 사회적으로 의미 있는 것을 해 야 한다는 강박과 대면한다. 그것은 그의 일부이면서 칠하 기의 행위 속에서는 중화되고 흐려져야 하는 '의식적 찌꺼 기'이다. 사랑은 의식 없이 일어나는 것이다.

김상표는 자신의 칠하기를 "붓을 칼처럼 휘두르며 발 작적으로 그리는 것"이라고 설명한다. 나는 그가 이번 전시 가 실천하려는 윤리인바 사랑을 현시하기 위해 구입한 캔 버스의 '크기'에 주목한다. 그의 키보다 높고, 그의 신체보 다 넓다. 그는 자신이 유연하게 핸들링할 수 '없는' 크기의 캔버스에, 자신이 유연하게 행동할 수 없는 정도의 거리/간

144

격, 대략 30센티미터 정도의 간격을 두고 서서 '붓'을 휘두른다. 즉 이것은 적을 죽이려는 칼이 아니라 춤을 위한 칼이지만, 그 칼은 매번 캔버스라는 벽, 장애물을 만나 휘두를 수 없는 도구가 되고, 결국 그는 어깨가 나가는 고통에 휩싸이게 된다(지난 전시 후 1년 4개월간 그는 그림을 못 그렸다. 다친 어깨 때문에. 그는 안 그렸다. 다친 어깨 덕분에). 그의 칼춤, 휘두르기는 캔버스라는 타자, 벽이면서 그의 춤의 흔적이 찍히는 '몸'의 존재로 인해 실패한다. 그의 칠하기 결과로서의 형상은 그의 주체적 의도와 재현주의에 도달하지 못해 나타난 결과물이다(그는 그릴 줄 안다). 그의 너를 향한 사랑은 그렇게 비좁은 거리 탓에, 비좁은 간격 덕분에 일어난다. 그는 자신이 보았고 만졌고 읽었고 판단했던 존재, 몸, 사건을 자신이 '갇힌'/설치한 공간 '안'/사이에서 잃어가면서 복구한다. 그를 매혹시켰던 카산드라 베델의 춤, 휠체어의 박경석, 그가 아내로서 사랑하기에 재창안해야 하는 사랑의 대상인 김명주와의 댄스가 '추하게', 못 그린 상태로 나타나는 이유이다. 담박에, 자신의 제스처가 무엇을 남기는지 알지 못한 채, 눈으로 볼 수 없는 장면을 몸으로 그리는 수행 중에 어떤 나타남이 일어난다. 붓을 들고 대상을 더 아름답고 더 고결하게 그리기 위해 캔버스에 다가가고 물러서는 탐색 중에 그려진 인물들, 존재들이 아니다.

김상표
둘을 위한 퍼포먼스, 페인팅

이것은 회화인가? 이것은 사랑의 흔적인가? 이것은 실패인가? 이것은 무엇인가? 그림처럼 벽에 걸려 있는 이것과 지식인의 사회적 실천의 '관계'는 무엇인가? 물음이 열리고 대답이 지연되는 중에 불면증을 닮은 사유가 일어난다. 그가 육화한 예술론이 지금 이 부분에서 유익할 듯하다. "나의 예술적 모험은 코드화된 체계에 사로잡힌 회화를 해방시키고 촘촘히 짜여진 권력의 그물망에 포섭된 나의 몸을 자유롭게 하는 것을 지향한다. 이를 위해 퍼포먼스 회화를 통해 그림과 그림 아닌 것의 경계에서의 그리기를 시도했다. 이와 같은 '수행성으로서 화가-되기'의 결과물인 40점의 그림들은 관람객들에게 원초적 몸에 배태된 아나키즘적 리비도의 떨림이라는 경험을 선물함으로써 그들에게 삶과 사랑을 재발명하고 싶은 의욕을 불러일으킬 것이다."[5] (2022)

5. https://www.sisamagazine.co.kr/news/articleView.html?idxno=459794. 2022년 8월 19일 자 『시사매거진』 인터뷰 「김상표 화가, 이 시대의 '사랑의 윤리학'에 대해 묻다」.

2부

너에게/
너를 위해
사진(을)

나를 비추이는
꽃우물의
너는 누구인가

성남훈

약한 것은/이 모여 있다. 모여 있는 것은/이 약한 것이다. 강한 것이 주인인 세계에서는 그것이 주변부 삶의 비의(秘儀), 비의(秘意), 아니 비의(非意)이다. 모여 있는 것은 그 자체로 흉측하거나 아름답거나 기이하다. 모여 있는 것은 면적을 늘리면서 감염의 시각적 형상을 현시하고, 무늬를 이루면서 시가 되고, 장소를 형성하면서 대체 불가능한 서사를 시작한다. 움집이나 판잣집처럼 '임시'를 내포한 거처는 '앞'집이나 '옆'집에 이어지고 기워지면서 편평한 면직물이나 조각보나 퀼트처럼 늘어난다. 앞이나 옆이 없으면 허물어질 것 같고, 곁을 안 내주면 곧 내게로 휩쓸릴 것같이 다닥다닥한 집들은 개체로 식별되지 않는다. 그저 사이를 터주는 길이, 끼니를 알리는 굴뚝 연기가 전체와 부분을 살짝 가를 뿐이다. 그런 집은 엔딩이나 마침표를 모르는 이야기 같고, 그래서 돌림노래 같다. 안에서, 또 제 영혼에 들어앉아서 제 생각이나 만지작거리고 있을 고독하거나 고립된 인간들은 살 수 없는 집이다. 누설이나 누수에 걸맞은 집이라면 자기를 세우느라 타아(他我)를 생각할 겨를이 없는 사람들의 장소는 아닐 것이다. 그런 곳으로 웃는 사람들이 자꾸 찾아 들어온다. 약한 것들이라면 의당 그럴 것처럼 그들은 제 집, 살림살이, 널빤지를 메고 이고 이곳에 당도한다. 어디든 갖고 다닐 크기의 집, 여기라면 백팩이나 캐리어로 대체될 것이지만, 진짜 집처럼 창과 문이 있는데도 멜

150

수 있고 곧 집으로 조립될 것이어서 든든한 조각들이 '들어오는' 사람들의 등과 머리 위에 있다. 더는 삶이 다리를 뻗고 누울 곳이 아닌, 소유를 자랑할 뿐인 집채만 한 집의 관념에 저항하려고 시가 있을 것이지만, 그런 고통과 분노 혹은 슬픔의 시는 이곳에서는 지어지지 않는다. 이들의 거처는 너덜너덜하고 웅숭그리고 빈한하기 짝이 없지만, 가여운 몸이 지탱할 정도만 소유한 사람들에게 시는 대립항 없는 전부, 전체이다. 시, 숨, 장소, 미소, 신발, 움막이 여기서는 동연적(coextensive)이다. 거대한 볼거리, 대단한 장관을 이루는 가난이고 누추함이기에 여기에는 웃음에 걸맞은 가난, 허여(許與), 선물뿐이다. 웃음은 가진 게 없는 이들이 없는 것을 나눌 때 솟아나는 날숨이기 때문이다. 아래로 흐르는 강도 잠시 쉬어갈 요량으로 똬리를 틀면서 속도를 낮추고, 그러면 곡선이, 다른 노래가 나온다. 이곳 여자들은 그런 곡선 안쪽으로 들어가 집을 짓는다. 어쩌다 이런 생존법이 생겨났는지 우리는 알 수 없지만 그런 풍경이 출현했고, 이 생존법은 우리가 잘 모르는 것이다. 저 시끄럽고 위험하고 아슬아슬한 곳에 모여 사는 이들은 사실 우리는 잘 모르는 사람이므로 은유로만 맞닿아 겨우 만날 수 있다. 우리가 갖고 있는 삶의 관념은 저곳에서는 바스라진다. 강에 얹힌 삶, 강에 맞춘 삶, 강에 적합한 삶을 우리는 조금 알고 있지만, 이 강과 사람의 어울림 혹은 공존을 이해하려

151

면 불충분하겠지만 민족지학적 '번역'이 있어야 할 것이다.

　해발 고도 3,900m 고산 지대에 들어선 야칭[亞靑]의 아추가르 불학원(佛學園)은 티베트 불교 종파 중 닝마파에 속하는 학원이다. 만여 명의 스님 중 특이하게도 비구니가 70%에 달하고 20대 이하의 어린 승려가 절반에 달하는 불학원은 당연히 젊음의 생기, 활력이 넘칠 것이다. 1~3년간의 혹독한 수행이 끝나면 다시 고향 집으로 돌아갈 학승들 중 비구는 제법 구색을 갖춘 곳에 살고 비구니는 앞서 묘사한 야룽강 지류 옆에서 산다. 어느 문화 어느 종교에서건 여성에게는 낮은 자리가 할당되고, 그래서 그들은 감염에 혹은 시에 더 가깝다. 약하고 부드럽고 물렁거리는 것들은 외부의 침입에 늘 노출되어 있을 것이고, 그렇기에 자아와 타아의 구분도 보잘 것 없을 것이다. 바깥에, 다시 말해서 죽음에 노출된 삶이 자유(해탈?!)를 획득하는 데 더 유리한 것도 물론 사실이다. 종교는 잘 죽는 것에 대한 것이고 잘 죽는 자는 생의 한가운데에 질병, 타아, 시를 포함할 줄 아는 자일 것이다. 업을 짓지 않기 위해, 다시 태어나기 위해(!) 수행하는 승려들의 삶, 의식의 엄숙함은 업을 짓기에는 너무 어린 이곳 승려들의 천진난만한 웃음과 맞물리면서 아추가르 불학원의 특수한 장소성을 만들어낸다.

　중국에 식민화되어 자치구로 편입된 티베트인의 역사적 상황은 라싸나 인도의 티베트 임시정부만큼이나 우리

152

〈연화지정, 야칭, 동티벳〉, 2008

〈연화지정, 야경, 둥티빼〉, 2007

에게는 먼 핍박받는 민족들의 이야기이고, 분리 독립을 외치며 분신하는 위구르족이나 티베트인의 소식은 난민 혹은 유민((流民/遺民)의 이야기로, 우리가 어찌해 볼 도리가 없는 동시대적 변화의 '부수적' 딜레마로 다가온다. '난민'으로서 혹은 난민처럼 사유하려는 동시대 윤리와 실제 난민이 겪는 고통과 상실은 분명 다르다. 우리는 난민의 인권을 위해 싸워야 하지만 그것이 진짜 난민을 위한 것인지 아니면 멀리 있는 우리의 인간됨을 위한 것인지를 고민해야 한다. '난민'은 실체일 수도, 관념일 수도, 사건일 수도 있을 것이기에 저쪽 난민과 여기서 재현된 난민의 차이를 붙들어야 한다. 다큐멘터리 사진이나 보도 사진은 현장의 기록으로 주변부 삶의 관념적 추상성에, 상투화에 저항한다. 그러나 이미지 포화 상태인 이 시대에 우리가 접하는 영상 매체는 거의 모든 것을 시각적 '쾌'로, 숭고한 '이미지'로 전유하기에 실제 현장은 늘 매개되고 중화되어 전달된다. 서구 세계의 시선으로 제3세계나 주변부 삶의 비참과 고통을 재현한다는 이유에서 보도 사진의 비윤리성이 지적되기도 한다. 즉 서구화의 부산물인 주변부 삶의 고통에 대한 서구의 정치적 이해관계와 윤리적 책임의식 내지 책임의식의 방기에 사진 이미지가 흡수되고 이용된다는 비난이 존재한다.

성남훈 작가는 루마니아 난민들의 사진을 시작으로 "정치, 경제, 사회, 전쟁 등으로 고통받는 유민들에 대한 사

진"을 자신의 프로젝트로 진행해 왔다. 그는 보스니아, 르완다, 코소보, 아프가니스탄과 같은 전 지구의 비극의 장소를 제 '집'처럼 드나든다. 보도 사진 전문가로서 '뉴스 같은 상황'을 보충하는 사진, 그렇기에 문자적 이해라는 소명에 동원되고 종속되어 있음에도 그는 '다른' 사진을 갈망하고 있었다. 즉 정치적 상황에 갇힌 인간의 무력함이나 슬픔을 담은 사진이 아닌, 그의 말대로라면 "개인, 사람이 가진 힘, 본질적인 에너지"를 담은 사진이 그에게, 그의 탈진을 보완하는 데 요청되고 있었다. 그 결과가 2009년의 〈연화지정〉이었고, 이 사진 프로젝트는 분쟁이 아닌 자연, 폭력적 근대성이 아닌 위대한 인간성, 서구적 세계관이 아닌 동아시아적 여성성으로의 그의 일시적 환승에 초석이 되었다. 〈연화지정〉은 그렇기에 아름답고 감동적이고 강렬하고 단단하다. 그는 중국과 분쟁 중인 소수민족 티베트, 분신으로 저항하는 티베트보다 더 '안쪽으로' 들어가는 데 성공했다.

캄 지역 혹은 아추가르 불학원에서 그는 자신이 고민하던 "정신적인 주제", "좀 더 원초적인 근원"을 건드릴 소재를 발견한다. 그는 10~12월 사이 아추가르 불학원 승려들이 1인용 움막에서 행한, 우리식으로 말한다면 '동안거'를 끝내고 3월 봄맞이 대법회를 여는 장면을 카메라에 담았다. 대개 1주일가량 치러지는 법회는 오전과 오후 4시간씩 허허벌판에서 큰 스님의 말씀을 듣는 것으로 진행되고,

156

한겨울 고원 지대의 혹독한 추위도 아랑곳하지 않는 이 엄청난 볼거리, 모여 있음은 전쟁 지대가 곧 자신의 생활 터전인 작가에게 어떤 위로와 평화, 정화를 일으켰을지 가늠할 수 있다. 붉은색 가사를 입은 만여 명가량의 승려가 모여 있거나 홀로 참선/명상을 하는 장면은 도시의 광장에 수없이 무리지어 모인 사람들 못지않게 숭고하다. 큰 스님 혹은 활불(活佛)의 말씀을 들을 때 그들은 무리이지만 명상을 위해 움집에 들어 있거나 들판에 가부좌를 틀고 앉을 때는 혼자이다. 티베트 불교의 특이성을 알아야 할 것이지만, 멀리 법당이 수행과 말씀 듣기의 장소인 것처럼 그들의 수행과 말씀 듣기는 들판의 구릉지에서도 일어난다. 홀로 있음과 모여 있음의 동시성 혹은 반복성이 동시대 윤리가 제시하는 공동체의 이념임에 주시한다면, 이들의 움집에서의 명상과 들판/바깥에서의 경청은 이미 존재하는 '미래'이고 '다른' 정치 혹은 폴리스의 현시일지도 모른다.

원거리에서 찍은 야룽강가 비구니들의 판잣집과 구릉지에 모여 아축(Khenpo Achuck) 큰 스님 말씀을 경청하는 이들은 상호 공명한다. 단지 진지하기만 한 것이 아니라 인생의 희로애락을 다루며 '학생'들을 웃기고 울린다는 스님의 구릉과 법당에서의 법회, 모이고 흩어지는 학생들의 모습을 작가는 기록자로서 카메라에 담았다. 〈연화지정〉은 풍요와 안락함이 불가능한 곳, 혹독한 겨울, 희거나 황량한

157

대지와 붉은 옷의 많은 사람이 만들어내는 시각적 풍요를 포착했다. 〈연화지정〉은 지금/여기를 '천국'으로 생각하는, 지금 행복한 사람들에 대한 사진이다. 그곳은 겨울이지만 꽃(조화?!)이 만발한 곳이고, 신실한 종교인들의 장소이지만 미소가 끊이질 않는 일상의 터전이다. 글로벌에서 아시아로, 전 세계 난민들에서 아시아 여성으로, 정확한 사진에서 정서적 사진으로 관점을 이동하려는 작가에게 그가 말한 대로 "교두보"가 된 아추가르의 여학생들, 어린 비구니들은 '연화지정'이란 사자성어로, 작가가 발견한 꽃우물로 호명되었다.

소수민족의 종교적 삶에 대한 민족지학적 기록이기도 한 〈연화지정〉에서 클로즈업으로 찍은 비구니들의 초상 사진은 조금 다른 자리를 차지한다. 추위에 터져버린 그녀들의 뺨은 모두 꽃, 연꽃을 은유한다. 한겨울 온몸을 감추고 보호하는 붉은 옷과, 추위에 속수무책으로 노출되었다가 붉은 상처가 된 뺨은 모두 티베트인의 문화적 정체성이고 물리적 표지이다. 상처는 감염이고 감염은 약함이고 약함은 반응이고 반응은 관계이고 관계는 자아의 타아로의 외출이고 환대이다. 붉은 뺨, 기미 낀 얼굴, 부르튼 입술은 바깥에서 사는 취약한 삶의 물리적, 자연적, 문화적 이미지이다. 작가는 "꽃 같은 나이에 세상 유혹을 뒤로하고 육도윤회의 고통에서 벗어나기 위해 출가한"이란 문장으로 아

158

추가르 어린 비구니들의 삶을 '번역'한다. 존재만으로도 꽃인 어린 여성들, 동무들과 어울려 깔깔거리는 게 제격인 아이들, 붉은 뺨, 연꽃의 은유적 대체(substitution)는 작가의 시적 상상력 안에서 일어나는 언어유희, 놀이이다. 그는 관념에 매몰된 삶을 잠시 내려놓고 이곳 사람들처럼 삶을 갖고 논다. 동시에 작가는 어린 비구니들의 눈빛에 반응한다. 그녀들은 맑고 강렬하고 따듯한 눈빛으로 자신들의 처소를 방문한 중년의 이방인 사내의 카메라 앞에 섰다. 어두운 실내에 선 그녀들과 볕이 있는 바깥에 선 작가의 '관계' 탓에 역설적이게도 이 초상 사진은 작가의 자화상으로 역전된다. 그녀들의 맑고 맑은 눈 안에는 모두 카메라를 든 작가가 '존재'한다. 아니 카메라 셔터를 누른 순간 중립적 기록자라는 작가의 사회적 상징이 그녀들의 눈에 포착되었다. 그가 꽃을 찍을 때 그녀들은 그를 찍었다. 작가는 그녀들을 꽃이라고, 꽃우물이라고 부르고, 그녀들은 나르키소스의 우물처럼 작가를 비추인다. 이런 '교환' 혹은 이런 관계는 이곳 공기의 맑음, 그녀들의 맑음, 작가의 새로운 사진 기법이 함께 작용하면서 일어났다.

그러므로 작가는 이곳에서 발견한 우물, 자신을 비추이는 맑은 우물에 힘입어 기록자라는 자신의 정체성에 찾아온 위기를 넘어서게 된다. 경전이 들어있는 마니차를 돌리면 문맹인 신도도 경전을 읽은 것이 되고, 타르초에 새겨

159

진 불경의 말씀이 바람에 흩날리면 거기에 적힌 불경이 세상으로 퍼져나가기에 그 바람을 맞은 이는 불경을 읽은 것과 같아진다는 이 매혹적인 인연/관계의 장소에서, 작가는 꽃을 찾았고 덕분에 자신도 돌려받았다. 이 우연한 선물, 이 주고받음은 서로가 모른 채 일어난 것이라는 점에서 윤리적이다. 방문자, 이방인, 발견하려는 자, 호명하는 자인 작가는 타아가 비추이는 자아를, 너무나 오래된 이미지의 '본질'을, 정체성은 이미지라는 사실을 멀리서 재확인받았다. 꽃은 뺨이고 우물은 눈일 터인데, 그렇게 본다면 작가는 꽃과 더불어 자신의 이미지-정체성을 선물로 받았다. 그녀들은 그가 돌아가야 한다는 것을, 그가 있던 곳의 방법으로 살아야 한다는 것을 그에게 말해주었다. 나를 비추고 나를 위로하고 나를 움직이는 눈빛은 꽃이라는 이름으로 불린다. 그는 비구니들에게 매혹되었고 이 초상 사진, 이 기이한 자화상은 에로틱한 교환을 거쳐 다시 삶을 긍정하는 쪽으로 그를, 우리를 이끌어간다. 왔던 길로 돌아가서 인간-지옥에서 업을 짓고 허물기를 반복해 수행하는 게 세속을 기록하는 이의 운명이라는 긍정이 그가 받은 덤이다. (2017)

160

160

주황

떠 있는
여자들을
떠도는 감각

여자'들'을 찍은 사진에 〈Her Portrait〉란 제목이 붙었다. 한 사람의 초상이라는데, 등장하는 여자가 많다. 복수의 단수로의 수렴이거나, 한 무리로의 확산이다. 사진마다 여자가 한 명인 이 작업의 모든 여자가 한 여자의 초상으로 묶인다면 우리는 전시장에서 고립이나 고독, 개성, 인격과 같은, 한 사람을 표현하는 근대적 수사들을 가급적 배제해야 할 것이다. 제목-이름이 없는 얼굴들, 소제목 아래 함께 분류되거나 장소―도시나 국가―가 제목인 여자들 사진을 '이해할' 장치는 관객의 수중에 먼저 있지 않다. 우리는 이 명명법과 이 분류법에 대해 새로 배울 준비를 하고 이 전시를 감상해야/읽어야 한다.

　　흰 옷, 흰 살, 흰 표정의 여자들은 소제목 "당신이 본 것을 좋아하기" 아래에, 공항의 여자들은 소제목 "출발" 아래에 놓여 있다. 중국계 미국인 테드 창의 소설 「Liking what you see」[1]는 사람의 얼굴을 미와 추를 기준으로 읽는 문화적 능력이 상실되는 미래를 다룬 과학소설이다. 얼굴을 보는 게 얼굴을 읽는 것과 다르다면, 인식과 판단을 전제한, 즉 동일성의 수단인 보기와 감각적 반응인, 즉 차이를 읽는 보기 사이에서 어떤 가능성이 나타날 수 있을까? 소설을 읽지 못한 나는 본 것을 좋아하는 것과 좋아하는 것

　　　　1. [편집자] 국내에서는 『당신 인생의 이야기』라는 제목의 소설집에
　　　　「외모 지상주의에 관한 소고」라는 제목으로 수록되었다.

162

을 보는 것의 차이를 생각한다. 문화적 한계 안에서 살아가는 우리의 보기는 좋아하는 것을 보는 것이고, 그렇기에 감각은 문화적으로 반복된 기호/취향에 종속된다. 본 것을 좋아하는 것은 그런 취향 없이 보는 것이고, 그러므로 망막에 들어온 것을 그냥 좋아하는 것이고, 그렇다면 그런 좋음은 동물적 감각을 향한 것이 아닐까 상상한다. 시지각을 구조화하는 문화적 체제는 보기를 인간화한다. 과도한 인간화를 일상적 감각으로 영위하는 우리에게 판단 없이 보기, 그저 보기의 자유는 분명 위험한 사건이다. 타자와의 관계를 조율하는 프레임이 없다면 우리는 자기동일성 없이, 무섭고 낯설고 매력적인 것들을 좇는 아이들처럼 길을 잃는 데 전문가가 되어 있을 것이고, 그 대가는 일상을 잃는 것이고 자기를 놓치는 것이다. 타인을 식별하는 데 제일 먼저 동원되는 감각이 시각이라면, 얼굴이 우리가 제일 먼저 보는 데라면, 미(도덕적 좋음)와 추(도덕적 혐오)의 기준 없이 얼굴을 보아야 한다면, 우리는 매번 새로운 사람이 되어야 한다. 이때의 인간은 어떤 인간일까? 이 인간은 여전히 인간으로 불릴까? 테드 창이 "당신이 본 것을 좋아하기"라고 적었을 때, 그것이 제목인 소설일 때, 테드 창이 부른 당신이 하기로 되어 있는 '좋아하기'는 그저 얼굴을 갖고 이리로 오고 있는 그들을 받아들이는 것일지 모른다. 이것은 대단한 긍정이고 인간으로부터의 비약이다. 작가는 자신의 흰

163

여자들을 테드 창의 제목 아래 묶었다.

　사진이 '현존해 있(었)음'의 흔적, 현존의 부재에 대한 것이라면, 사진의 지시성은 지시된 것의 시간적 우선성이나 존재론적 일차성에 근거한 것이 아니라 재현된 이미지에 의해 사후적으로 구성된다. 물리적 현존의 기록으로 가정된 사진은 리얼리즘을 지지하는 매체이지만, 물리적 현존 자체의 불확실성에 대한 의심이 제기되면서, 즉 실재(réel)가 재현 불가능한 것과 등치되면서 사진의 지시적 기능은 실재의 비지시성 때문에 기각되거나 희박해진다. 우리는 작가의 사진에서 얼굴, 여자들을 본다. 그러나 이 여자들은 진짜로 존재하는 여자들에 대한 것인가? 이 사진은 '무엇'을 찍은 것인가? 이 물음을 우리는 염두에 두어야 한다. 만약 사진 속 인물들이 '진짜임', 진짜 여자임을 보증받을 상황에 있지 않다면, 말하자면 작가가 구성한 상황이 정체성을 흐트러뜨릴 상황이라면 우리는 이 인물 사진이 무엇을 (비)지시하는지 물어야 한다.

　나는 작가의 전작(前作)에서 작가가 애매한, 어정쩡한, 불확실한 현존, 그러나 불안하거나 불행하거나 비극적인이란 형용사와는 맞닿지 않는 현존을 제시하려 한다는 느낌을 받았다. 작가의 청소녀, 가건물, 풍경이 그렇게 보였다. 말하자면 느낌이지만 감정은 아닌? 말하자면 존재이지만 인간은 아닌? 말하자면 파토스의 나라 한국의 '대

164

상들'이지만 한국적 감정은 제거된? 말하자면 보기도 전에 반응하는 데 익숙한 과도한 감정, 느끼기도 전에 머리가 통제한 감정을 배제하고 찍은? 자신의 감정을 즐기기 위해, 아니 자신의 무감각을 정당화하기 위해 인간은 먼저 사물과 대상의 '고유한' 존재를 죽인다. 물론 나는 대상의 '고유함'을 지금 애매함, 어정쩡함, 불확실함이라고 말하고 있다. 문화적 기호로 안착되기 전, 감정을 '조작한' 프레임으로 들어오기 전 사물과 대상의 고유함. 아직 문화화, 인간화, 상징화되기 전의 감각이 '본/반응하는' 양태. 그것은 고정, 확실, 환원이 없으므로 흐를 것이고 모호할 것이고 모두 '관계'로 연결될 것이다. 이 관계는 이름이 부착된 너와 네가 먼저 있고, 그다음에 우리가 만나는 것을 말하는 게 아니다. 이것은 이름 없이도 이미 만나고 있는 우리, 이름이 없을 때 우리가 만나는 방법에 대한 것이다. 그러므로 단수는 복수이고 복수는 하나인 그런 존재 방식이 있다. 따라서 그것은 느끼고 반응하고 '보기에 좋은' 것이고 '나쁜/추한'은 아직 묻지 않았을 것이다.

우선 작가가 아는 여자들을 찍은 사진이 있다. 소제목 "당신이 본 것을 좋아하기"의 여자들은 작가와 안면이 있는 여자들이거나, 이 여자들과 안면이 있는 여자들이다. 스튜디오에 방문해 분장을 하고 사진을 찍고 작가 지인의 포토샵 공정까지 거친 동네 여자들(과 etc)은 흡사 광고에 나

오는 여배우들 같다. 어디서 본 포즈, 표정이다. 너무 익숙해서 이렇게 작가의 패러디로 모여 있지 않았다면 그냥 일상적으로 우리가 보는 한국 여자들, 여배우들의 사진에서 흔히 보는 얼굴일 것이다. 오랜 미국 생활을 뒤로하고 최근 3여 년을 한국에서 보낸 작가에게 서울은 여전히 다른 곳, 익숙해지지 않은 곳이다. 함께 있지만 '우리'는 아닌 사람들(가령 작가와 같은?)은 곧 내부의 동질성을 엿보는 데 익숙해진다. 몰입과 참여와 소통이 아니라 비동일시와 거리와 엿듣기이다. 어슬렁거리는 사람이고 많이 듣고/보고 동시에 두 곳에 있다. 작가는 여성용 화장품 광고 사진에 등장하는 여배우, 연예인의 포즈, 표정, 스타일이 한결같다는 데 착안해 자신의 사진 프레임을 구성했다. 각기 다른 회사의 화장품 광고 문구들이 한결같이 '화이트닝'이라는 데서, 광고 사진 여배우들이 한결같이 흰 옷과 흰 피부를 하고 있다는 것에서 작가는 한국에서 반복되는 여성성 이미지의 '원형'을 발견했다. 동서양을 막론하고 '백옥같이 흰 피부'에 대한 여성의 동경에는 상당히 오랜 역사가 있다. 바깥에서 일하는 여자들, 바깥을 즐기는 여성들은 가질 수 없는 색이기에 '흰' 피부는 이미 그 자체로 여성 내부의 계급적 차이를 드러내고 강화한다. 오늘날 흰 피부는 '납과 식초를 섞은 미백분'이나 '황토팩', '동동 구리무'와 같은 특정 물질이나 이름이 아니라 시술과 포토샵 덕분이다. 화장품의 역

166

〈외모지상주의에 관한 소고 #2〉, 잉크젯 프린트, 2016

〈departure #2577 TaiPei〉, 디지털 C-프린트, 2016

할은 미미하지만, 시술과 포토샵을 거친 여배우들이 선동하는 것은 화장품뿐이다. 이방인의 눈으로 내부의 여성 이미지의 규칙을 발견한 작가는 그 규칙을 자신이 아는 여자들(과 etc)에게 적용한다. 〈당신이 본 것을 좋아하기〉 시리즈에서 작가는 흡사 광고 감독처럼 사람들을 섭외하고 분장을 시키고 촬영하고 후반 작업(post-production)까지 하게 했다. 그렇게 해서 광고 사진 여배우를 연기한 일반 여성들의 표정이 만들어졌다. 작가의 '개념' 속에서 만들어진 여자들의 이미지는 기술복제 시대에 누구나 차용할 수 있는 이미지이다. 기미와 잡티, 얼룩이 지워진, 멸균 처리된 표면이고, '~인 체'하는 사진이다. 이미지는 속인다. 그러므로 이미지를 믿지 말라고 말할 줄 안다면 그들은 문화적 인간일 것이다. 그들은 진지할 것이고 판단하기 위해 사는 사람일 것이다. 대신에 속이는 이미지를 즐길 수도 있다. 그들은 느끼기 위해, '좋아하기' 위해 사는 사람일 것이다. 작가는 한국의 여성 이미지가 어떤 프레임으로 판박이처럼 만들어지는지 '알고' 있다. 그러나 그녀의 앎, 지식은 가공된 여성성에 대한 비판으로 나아가지 않는다. 그것은 지식인들 혹은 앎의 기계적 회로이다. 그렇다면 이미지와 연관해서 감각이 할 수 있는 것은 없을 것이다. 연기는 가짜이고 충만한 표정은 소외에 다름없으며 분장은 실재를 가린 가면일 것이다. 작가는 아는 여자들, 얼굴을 보면 서로 인

169

사할 만큼의 '거리'를 공유하는 여자들을 자신의 '개념' 안으로 불러들였다. 작가는 그녀들을 미화(美化)시켰고, 어쩌면 그녀들의 진짜가 아닌 표정을 한순간에 포착했다. 그 앞에서 여자들은 연기를 했고 즐겼을 것이다. 지식인으로서의 작가는 소외로서의 삶, 자신이 대신 말하려고 하는 대상에 대해서는 이미 (비판적) 거리를 취하고 있어야 한다. 아는 주체와 찍히는 대상, 판단한 주체와 피사체 사이에는 인간화된 거리가 있어야 한다. 작가는 화장, 포토샵, 화이트닝 이데올로기, 연기와 같은 오늘날 한국 여자들의 일상적 아비투스라 할 수 있는 것을 판단하지 않는다. 작가는 자신이 읽고 본 내부의 동일성에 대해 판단을 유보한 채 그 동일성을 일반인들, 어정쩡한 거리를 유지하는 주변 여자들의 얼굴과 표정으로 반복했다. 이것은 무력감이나 자괴감 혹은 착취는 아니다. 이것은 내부를 만드는 동일성의 이데올로기를 내부인, 자신을 우리로 만드는 것이 무엇인지를 모르는 내부인에게 돌려주되 더 적극적으로 즐기도록 되돌려주는 것이다. 만약 우리를 망친 것이 과도한 판단, 도덕적 인간들의 관성적인 감정, 더는 느끼지도 만나지도 못하는 자폐적 지성의 전횡이라면, 사진작가가 일반인 여성을 광고 사진처럼 찍어주는 이 과정을 놓고 볼 때, 그 작가는 자신을 대단한 사람이나 기록하는 사람, 예술가가 아니라 동네 여자, '주는/나누는' 사람, '관계' 속의 여자이길 좋

170

아하는 사람이라고 '판단'해 볼 수도 있다. 단 이 작가가 지성을 잘 내려놓을 줄 아는 탓에 도대체 이 흰 사진이 '뭘' 찍은 것인지, 무엇을 말하려 하는지는 모호해졌다. 읽을 수 없는 편지를 열어보았을 때의 느낌이라고 하자. 얼굴이면서 가면이고 표정이면서 분장인 이 '초상'은 인격이나 개성, 차이와 같은, 초상 사진이 의도한 목적이 '없다.' 작가는 대신에 '당신이 본 것을 좋아하라'고 '밑장'을 깔아놓았다. 평범한 여자, 여배우처럼 연기하는 데 동의한 여자들, 사진의 흰 '프레임'으로 거의 사라진 여자들, 얼굴 없는 여자들, 이미지로서의 여성성을 현실에서 반복하는 게 아니라 스튜디오에서 연기하는 이 여자들, 여성성의 두 번째 이미지들, 자신이 아닌 여자들…….

두 번째 묶음은 공항에서 찍은 여자들이고 "출발"이란 제목이 붙었다. 자신이 좋아하는 장소 중 하나인 공항에서 작가는 방금 비행기에서 내렸거나 곧 비행기를 탈 여자들을 찍었다. 아는 여자들은 전신사진이고 공항의 모르는 여자들은 모두 클로즈업 사진이다. 국가와 국가 사이 느슨한 경계에서 일시적으로 국적을 잃은 여자들은 캐리어의 손잡이 부분을 제외하면 모두 식별 가능한 차이를 드러낸다. 그러나 이 차이는 표면의 차이일 뿐 내면을 가리키는 표시는 아니다. 그녀들은 지금 '동일한' 장소에 묶여 있다. 도착과 출발이 혼재된 공항 내부에서 작가는 정체성, 국적이 일

시적으로 해제된 여자들을 사진에 담았다. 온 나라/도시와 갈 나라/도시의 이름이 제목인 이 여자들은 모두 젊다. 그러므로 이 여자들의 오고감은 계속 일어날 것이다. 이 여자들이 육화한 디아스포라는 정치적인 망명으로서의 디아스포라의 무거움에서 비켜 있다. 나라와 나라가 바뀌는 일상은 오늘날 젊은 세대에게는 익숙한 것이 되었다. 일시적으로 정체성을 탈각한 여자들의 사진에서 우리가 '읽을' 것은 무엇일까? 아마 읽기에의 강박이 무엇인가를 읽어내고 있을 것이지만, 작가가 아는 여자들의 사진과의 비교도 진행될 것인데, 이 사진에서 '여성성'을 식별할 수는 없을 것이다. 모두 다른 포즈로 다른 물건을 소지하고 캐리어를 만지고 있다는 것을 제외한다면 이 얼굴은 일하고 이동하는 거의 모든 여성의 얼굴이다. 어디서 본 듯한, 예쁘다거나 못생겼다고 판단하는 것과 무관한 채로 기시감을 일으키는, 결국 나의 얼굴, 무리 속에서 포착된 하나의 얼굴, 단수인 얼굴이다.

마지막으로 작가가 잘 아는 여자들과 공항에서 우연히 만난 여자들의 전신사진이다. 한국에 아는 사람이 별로 없는 작가가 직업상 만나 안면을 튼 여자들(과 etc)이다. 작가와 큐레이터이고, 상반신 사진의 모르는 여자들에 귀속되었어야 할 여자들이 몇 명 이쪽으로 넘어와 있다. 두 부류의 여자들 옆에는 모두 캐리어가 있다. 직업/작업 때문에

172

두 나라를 오가는 지인들을 공항까지 태워주거나 공항에서 픽업하길 즐기는, 말하자면 하릴없는 시간을 타인에게 기꺼이 대여하는 여자(작가)가 도로 건너편에 여자들을 세워놓고 이쪽 인도에서 그녀들을 찍었다. 공항 바깥에서 부는 미세한 바람과 포토라인으로 사용된 맹인들의 보도블록, 그리고 뒤편으로 희미하게 건물들과 다리 난간이 보인다. 캐리어를 든 여자들인지 캐리어를 위한 여자들인지는 확실치 않다. 우리는 한 사람이 사진 하나에 등장하는 사진들에서 작가의 관심이 사람의 얼굴이나 표정에 있지 않음을 감지한다. 사람과 캐리어가, 잘 아는 여자들과 모르는 여자들이 무차별적으로 함께 있다. 제목 "출발"은 인산인해의 공항에서 사람들이 전혀 나오지 않는, 한 사람에게 포커스를 맞춘 사진 속 여자들 하나하나의 사연/이야기에 관심이 없다는 것이고, 그저 사람들은 도착하고 출발하고 움직이고 어디론가 간다는 것을 함축한다. 이것은 범주나 유형학이 불가능한 무차별적 '기준'이고, 우리는 정체성이나 국적이 무엇이건 그저 움직이는 '것'들이라는 것이다. 그들이 갖고 있는 것이 무엇이건 그들은 결국 움직이기(moving)에 서로를 닮아 있다. 공항은 내부도 외부도 아닌 곳이고, 공항에 모인 사람들은 결국 어디서 어디로 계속 이동 중인 이들이다. 그런 사람들 사이를 하릴없이 어슬렁거리면서 작가는 인간(성)을 어디서 어디로 가고 있는 것으로 포착

한다. 그곳이 어디인지 그들이 누구인지는 공항에서 그렇
듯이 작가의 사진에서도 전혀 중요하지 않다. 고정시키는
축이 작동하지 않을 때 우리는 흐르게 되어 있다. 그런 흐
름을 한순간에 담는 매체가 사진일진데, 흐르는 시간/움직
임은 문화적 능력을 잘 갖춘 이들에게는 거의 안 보이는 것
이고, 결국은 없는 것이다. 내가 전신사진에서 맹인용 보도
블록에 주의를 집중한 채, 맹인이 방금 지나갔을까, 곧 지
나갈까 궁금해 한들 작가는 이 시시한 질문을 빙그레 웃으
면서 '좋은' 질문이라고 인정해 줄지도 모른다.

　　이번 전시작은 물리적 현존을 부재로서의 이미지로
가리키는 사진의 리얼리즘이나 포스트리얼리즘 맥락에서
본다면 세 개의 층위를 갖는다. 우선 여성 이미지를 '입은'
여자들, 여성을 연기하는 여자들이다. 물리적 현존이 아닌
이미지, 표면으로서의 여성성에 대한 개념적 반복을 시도
한 까닭에 사진이 가리키는 진짜, 실재는 불가능해진다. 이
사진은 반복으로서의 사진이고 패러디이다. 동시에 연기를
하는 여자들이 단지 작가의 의도와 전략에 동원되지 않았
다는 점에서, 즉 작가의 초대를 즐기면서 여성성을 연기하
고 있다는 점에서 이 패러디는 자의식적 패러디, 원본에 대
한 거리와 비판을 의도하는 패러디와도 다르다. 작가는 여
성성이 이미지라는 사실(fact)을 진짜 여자를 찾으려는 모
험의 출발이 아닌 즐기고 함께 나눌 수 있는 '진실(truth)'로

174

전유한다. 앞서 나는 작가의 어정쩡하고 모호한 사진이 불안, 불행, 비극과 연동하지 않는다고 말했다. 인간의 감정으로 환원되지 않는다면 이미지가 되어가는 이 삶의 모호성은 감각에 바쳐진 사실이나 진실일 것이다. 사진은 그런 기회를 포착하는 데 적절한 매체이자 형식이다. 모르는 여자들의 사진은 현장 사진이다. 짧은 대화, 포즈를 뒤로하고 여자들은 떠났을 것이다. 모르는 사람을 (몰래) 찍는 기록사진과 흡사하지만 그녀들은 모두 얼굴을 보여주고 이쪽을 보고 있다. 진짜 거기에 있었던 여자들의 이 민낯의 사진은 미니멀하다. 이 사진은 작가의 힘이나 의도가 최소화되었다는 점에서, 작가가 공항의 많은 사람들 사이에 노출되어 있다는 점에서, 그러나 피사체가 객관적 중요성을 내포하지 않았다는 점에서 리얼리즘에 대한 인용이면서 패러디이다. 세 번째로, 잘 아는 여자들과 모르는 여자들이 혼재된 전신사진은 공항 밖 흐릿한 배경을 뒤로하고 유사한 프레임에 여자들을 집어넣은 사진들이다. 두 범주의 여자들이 섞여도 되는 작가의 '개념' 안에서 여자들의 차이는 캐리어 가방에서나 확인된다. 시각적으로 캐리어 가방은 여자들보다 더 확연한 차이를 드러낸다. 그러나 캐리어는 캐리어이고, 물건은 내면을 갖지 않는다. 그럼에도 이 사진들에서 물건은 얼굴보다 혹은 얼굴만큼 '개성'을 보유한다. 리얼리즘의 지시성은 주연(人)과 조연(物)의 교환 가능성

175

때문에, 즉 사진 안에서 일어난 교란 탓에 사진의 '문제'로서는 덜 중요하거나 애매해졌다.

작가의 사진은 깊이, 존재론을 전달하지 않는다. 작가의 사진은 표면에 대한 것이고, 내부가 막혀 있거나 없는 상황, 기존의 경험으로 환원시킬 게 별로 없는 감각의 출현을 위한 것이다. 물론 이번 전시에서 특히 강조된 것은, 정체성은 장소성이라는 우리가 조금은 알고 있는 포스트모던한 인식이다. 인간이 흰 프레임에 떠 있는 이미지나 일순간 해제되는 얼굴이나 물(物)과 비슷한 것이라면, 이 정체성은 '보기에 좋은' 것이다. 이 보기는 완벽한, 고정된, 한결같은 당신에게는 불가능한 보기이다. "그녀의 초상"이란 한국어 번역을 왜 "온전한 초상"으로 택했는지는 당신이, 우리가 천천히 오래 가만히 생각해 보아야 할 것이다. 이미지와 디아스포라적 상황의 얼굴이 왜 온전한 초상으로 불리게 되는지는, 온전함은 왜 온전함에서 비켜서 있을 때 온전함이 되는지는. (2016)

듀얼 모놀로그:
살과의 동거,
너와의 만남

한경은

너와의 '관계'는 대부분 내 자아의 확장에서 멈춘다. 너는 나의 일부를 던졌다가 다시 회수하기 위해 사용된 가림막 내지 거울이다. 투사(projection)는 자아의 유지와 보존을 위한 것이다. 긍정적 투사는 만남이나 대화라 불리고, 부정적 투사는 혐오나 배척이라 불린다. 나는 네게서 나의 밝고 긍정적인 자아 혹은 자아 이미지를 또 알아본다. 나는 너를 보지 않는다, 아니 보지 못한다. 나는 바깥으로 나가지만 나를 보고 또 돌아온다. 이 외출은 무사하고 무난하다. 문은 닫힌다. 아니 문의 이미지, 안과 밖의 관념이 너와 나의 만남을 구조화한다. 긍정적 투사는 아름다움에의 욕망이고 이 아름다움은 나의 사회적 자아를 보증한다. 너를 알아보는 나는 이렇게 아름답고 따뜻한 사람이다. 아름다움은 동일시이기에 연속적이다. 거기에는 틈이나 분열이 없다. 아니면 나는 너를 불결하고 혐오스러운 것으로 만들어 나의 불결하고 혐오스러운 부분을 네 쪽으로 던져버린다. 나는 네게 나의 이면을 던져놓고 또 돌아온다. 긍정적 투사와 부정적 투사는 동전의 양면이다. 나와 너는 경계가 있는 장소이고 너는 나의 투사를 위해 거기에 있다. 자기애는 의식적으로 타자에 대한 혐오와 겹치고, 그러므로 무의식적으로 자기혐오를 드러낸다. 내가 너를 혐오하고 배척하는 것은 네가 나의 일부분이기 때문인데, 그 사실을 외면해야 내 자아의 일관성과 연속성이 보증되어 네가 타자가 된다고,

178

네가 혐오스럽다고 비난하면서 나르시시즘에 오물이 묻을까 봐 빨리 문을 닫는다. 너는 늙었고 너는 추하고 너는 역겹다. 그래서 나는 젊고 아름답고 따뜻하다. 긍정적 투사는 환원/회수이고 부정적 투사는 전가/차단이다. 자아의 확장이냐 자아에의 위협이냐가 내가 너를 만난 뒤 너를 정리하고 해소하는 기준이다. 그렇기에 만남이나 대화라 불릴 그것은 허위이고 기만이다. 너는 아름답지도 추하지도, 착하지도 악하지도, 강하지도 약하지도 않다. 너 역시 나처럼 그렇고 그렇다. 만남은 대단한 것이 아니다. 만남은 약하고 보잘것없는 것들이 서로를 더듬고 어루만지는 것이다. 만남은 가까이 다가가 그저 그런 너를 만지며 살을 내놓는 것이다. 살은 따뜻해서 위로하고, 물렁물렁해서 만지기 좋고, 동물적이어서 부끄럽다. 네 점, 잡티, 삐져나온 코털, 헤진 옷깃, 목주름 같은 것을 보며 "아이고 나랑 같네"라고 알아보는 것이다. 너는 나이고 살이고 만져지는 것이다. 우리는 튼튼하고 건강한 자아의 환상을 자랑하러 너를 필요로 하는 게 아니다. 너와 네가 늙어가고, 부풀거나 흘러내리고, 이미 아물었거나 이제 아물 상처를 갖고 있음을 알아보는 것이다. 이런 사소하고 보잘것없는 만남은 친구들이나 하는 것인데, 이런 친구 맺기 연습은 사회가 자꾸 빼먹고 건너뛰는 것 중 하나이다. 오직 고립, 경쟁, 승리를 거치는 자아의 성공담은 너와의 가까움이 불가능하기에 정당화된

179

다. 이기심과 자기애는 그 자체로 미덕이고 너는 네가 딛고 넘어가야 하는 장애물, 시련이다. 물론 너를 멀리할수록 나는 질곡에 빠진다. 나는 너를 지움으로써 나의 진실을 말할 채널을 잃는다. 내 진실은 네 몸에도 쓰인 것인데, 나는 너를 잃었기에 나도 잃는다. 나는 봉해진 입이고 열리지 않는 페이지이다. 갇힌 말, 박힌 글자인 나를 그렇기에 내가 고문한다. 중요하고 대단하고 아름다운 말들이 내 입을 쓰고 내 노트를 쓰고 있어서 나는 나에 대해 말하는 법을 자꾸 잊는다. 나는 자아라는 감옥의 수인이다. 내가 약하고 더럽고 사소하다는 비밀을 말하고 토해내지 않으면 나는 계속 살지 못할 것이다. 남들에게 말할 수 없는 자신의 취약함, 허약함은 부정적 투사로는 해소되지 않는다. 그것은 결국 자기혐오이고, 자아의 감옥 안에서 우리는 자기를 공격하면서 사는 쪽으로 생존법을 계발하게 된다. 사회적 자아에 비추어 자신이 만족스럽지 못하다는, 자신은 예쁘지도 아름답지도 않다는 자학이 나르시시즘의 폭정으로 짐승처럼 울부짖는다. 나는 자기혐오의 '남성적' 외화를 약자에 대한 남자들의 폭력에서, '여성적' 외화를 자해에서 찾는다. 남성의 자기혐오가 사회적 약자의 몸에 대한 이유 없는 폭력으로 발현되는 것과 달리, 여성의 자기혐오는 자신의 몸을 대상으로 한다. 자해는 사회 문제가 아니다. 그것은 너무 은밀해서 공권력이 개입할 수 없는 폭력이고, 피해자가

180

〈비가시적 전망〉, 피그먼트 프린트, 40×40cm, 2017

〈비가시적 전망〉, 피그먼트 프린트, 90×120cm, 2017

곧 말 없는 자기-몸이기에 너무나 사적이고 은밀한 폭력이다. 여성의 자해는 갇힌 몸이 일시적으로 만들어내는 틈이고, 절개된 피부 사이로 공기가, 휴식이, 쾌락이 들어온다. 자해는 나르시시즘의 감옥이 일시적으로 방전된/블랙아웃된 사건-현장이다. 여자들은 피를 흘리며 혐오스런 자기와 잠시 휴전한다. 여성이 자해를 '즐긴다'면, 이는 자해가 자아의 감옥에서 찾아낸 탁월한 생존법으로 전승된다는 것을 말해준다. 폭력은 그 자체로 나쁜 것이라고 말하는 사회적 자아와, 폭력을 자처하지 않으면 삶이 어려워진다는 역설 사이에서 우리는 여성의 몸을 상대로 일어나는 자기-폭력의 실재를 이해할 수 있다. 자해는 자기혐오에 시달리는 약자가 살기 위해 벌이는 제의이다. 당신이 조금 관심을 갖고 주위를 둘러보면 자기 몸을 일기장이나 '회색 노트'처럼 사용하는 여성들이 보일 것이다. 당신은 그것을 혐오스럽거나 추한 것으로 읽어서는 안 된다. 그것은 누군가가 지독하게 살려고, 죽지 않으려고 필사의 노력을 하고 있는 것으로 번역되어야 한다. 늘어지고 접히고 베여서 상처가 나고 흉터가 생긴 몸은 우리가 모두 지금은 살아있음을, 앞으로도 살려고 한다는 것을 증언한다. 몸은 자아의 제국에서는 잉여 혹은 잔여일 것이지만 생존의 장소에서는 전부이고 내 자리에 나 대신 들어선 타자이고 그렇기에 너이고 그렇기에 결국 나이다. 내가 너와의 만남에 실패하는 것은 우

한경은
듀얼 모놀로그: 살과의 동거, 너와의 만남

선 내가 누군지를 잘 모르기 때문이다. 나는 살이고 상처이고 흉터이고 네가 보낸 노트이고 잘 안 읽히는 몸-글이다. 그런 나와 그런 네가 만나면 우리는 별것 아닌 몸, 살, 흉터를 보여주면서 서로를 알아보고 시시한 이야기를 비밀처럼 혹은 시시한 농담처럼 하게 된다. 우리는 좀 쉰다. 자아의 확장이나 자아의 승리를 위한 싸움뿐인 이 나라에서, 우리는 또 문을 닫고 자아의 감옥으로 들어가야 하지만, 어딘가에서 우리는 나도 너도 없이, 말하자면 머리 없는 몸뚱이처럼, 덤으로 얹힌 흉터처럼, 누가 입히고 떠난 상처처럼 알 듯 모를 듯 만난다.

한경은 작가는 늘 이런 만남을 일으킨다. 나는 경순 감독의 다큐멘터리 〈쇼킹 패밀리〉(2008)에서 경은을 봤고 오래전에 봤기에 잊고 있었다. 내가 경은을 가끔 생각한 것은 그녀가 자신의 팔뚝에 낸 상처, 자해를 아무렇지 않은 듯 이야기하고 있었기 때문이다. 10대 소녀나 여학생들의 자해는 인터넷에서 혹은 주변에서 자주 듣고 보게 되지만, 유부녀들이 남편이 있는 집 어딘가에서 자해를 한다는 이야기는 몇 사람 건너서는 듣고 있었지만 바로 '그녀'가 내게 그것에 대해 이야기한 적은 없었고 나는 그런 사람을 기다리고 있는 중이었다. 자신의 약점, 불행을 마치 다른 사람 이야기처럼 버젓이 들려주는 경은은 역시 자기 이야기를

184

부끄럼 없이 들려주는 경순처럼 자기 삶에 대해 더는 불평하거나 분노하지 않는 타입의 유쾌한 여성이었기에 좋았다. 두 사람은 이 삶이 어쩔 수 없는 내 삶이라는 것을 이미 받아들인 사람들이었다. 만약 자신의 약점이나 불행이 더는 비밀이 아니라면 그것에 대해 이야기할 수 있다면, 그것은 이미 몸에서 뺀 가시이고 흉터이기에 더는 중요한 문제, 혐오스런 비밀이 아닌 거라고 나는 생각한다. 이 글을 쓰려고 경은을 만난 날 우리는 인사동의 어느 편의점 바깥 파라솔에서 맥주를 마셨다. 나는 속이 안 좋았고 그녀는 막 힘든 일을 하고 온 뒤라 맥주를 마시는 게 둘 다의 몸에 유익해 보였다. 나는 곧 속이 좋아졌고 처음 만난 작가와의 미팅도 덩달아 좋아졌는데, 우리는 이미 시시할 대로 시시한 그렇고 그런 이야기, 별자리 점, 경순, 동전 파스, 남자와 같은 것을 놓고 수다를 떨고 있었다. 꼬마 약과를 안주로 우리는 각자 맥주 캔 세 개씩 비웠고, 찌는 듯한 더위에 우리 바로 옆 테이블에 앉아 있던 사내는 우리가 먼저 일어서며 인사를 하자 "징글징글"이라고 우리가 쓴 부사를 되뇌어/되돌려주었다. (2017)

185

놓고 보면
네가 사라지는
시간

김지연

작가의 전작(前作)은 모두 글자 그대로 바깥을 기록한 사진이었다. 정미소, 이발소, 근대화 상회 등등을 찍으면서 작가는 사회적 기호, 가령 근대의 끝자락에 먼저 도착한, 곧 잊히고 사라질 '과정'에 처한 건물, 인물, 제스처에 집중했다. 늙어가는 자신과 동일한 것이거나 작가의 자아가 거론될 계제가 불필요한 것을 무심하게 기록했다. 사물과 인물의 상태에 각인된 '시간성', 낡고 늙고 쓸모를 다한 대상의 '현재성'을 그것들의 일상, 장소, 풍경에서 포착했다. 거의 모든 것이 늙기 전에 낡아버리는, 새로움만 의미화되는 이곳에서 낡음으로서의 늙음을 애도나 존경을 배제한 채 심지어 무심하게 말하기는 쉽지 않다. 작가의 작업에서 인상적인 것은 사라지는 것은 사라지는 것이라는 동어반복 같은 태도였다. 작가의 사진은 심리적이고 주관적인 해석이 첨가되지 않은, 감정이 없는 사람이 바라본, 이미 과거로 지각되는 현재를 포착한다. 객관적인 사진이란 게 가능한지 모르겠지만, 객관적 사진 역시 주관적 심리의 확장이자 투사일 것인데, 작가는 향수, 낭만적 감상성에 적합할 소재와 이야기를 사용하면서도 거기에 자신의 인간적인 감정이나 느낌을 담지 않으려 하였고, 그만큼 사회적 사진의 상투형을 경계하고 있었다. 물론 작가의 사진은 향후 근대의 아카이브로, 인류학적이고 민속지학적 가치를 가진 사진

으로 전유될 수도 있을 것이지만, 작가주의적 태도를 짐짓 경계하는 그녀의 사진은 기념비적이거나 영웅적인, 혹은 자의식적이거나 성찰적인 사진의 전형에서 비껴나 있다. 우리를 감싼 정서와 의미가 이렇게 많은데도, 그 정서와 의미의 교조적이고 기계적인 조작이 근대를 추동시킨 반인간적인 태도였음에 주의한다면, 이미 과거에 도착한 현재에 대한 예의는, 사라지는 것은 그저 사라지는 것이라고 말할 수 있는 용기에 있을지도 모른다. 그런 관점에서 사라지는 것을 기록하는 작업은 어떤 대상에 대해서도 중립적인, 즉 사라지는 것을 마주한 사람이 익숙하게 꺼내들 반응을 배제하겠다는 의도를 '유지하는' 것이다. 물론 과도한 인간주의에서 밀려난 주변부적 삶에 익숙한 사람이라면 이러한 중립, 배제의 의도 같은 것은 불필요할 것이다. 근대를 배우지 않은 채 근대를 겪은 이들이 근대의 끝자락에서 현재성을 무시당하면서 '유물'처럼 박제화되고 있다면, 낡고 늙은 것을 대하는 '새로운' 방법을 제시하면서 바깥으로 출타한 여성 작가가 찾아낸 동시대성의 주변부적 이미지를 받아들이는 것은 좋은 경험일 것이다. 아주 많은 정서적 에너지가 반영되었음에도, 즉 초연한 거리를 전제로 한 사진이 아님에도 객관적인 대상화를 구현한 것처럼 보이는 사진에서 우리는 짐짓 자기애와는 무관한 사회적 사진의 한 사례를 발견할 것이다. 즉 이것은 찍는 나와 찍히는 너 사

189

이에 안전한 거리가 전제되지 않은 심리적 '감응'의 사진이면서 동시에 사회적인 척하는 사진이다. 있는 그대로의 대상과 세계에 대한 기록인 듯하면서도, 쉽게 간과되지 않는 방식으로 자기의 확장과 수렴을 기획한 이 사진의 교묘함 덕분에 작가의 사진은 기록 사진으로 분류될 것이다. 만약 그렇다고 한다면 작가의 기록 사진은 이미 예술 사진이며, 그럼에도 일어나는 오독이 작가의 특이한 태도에 기인한다면, 우리는 친밀한 사적 사진과 객관적인 기록 사진의 차이를 재서술해야 할 것이다.

오래 보고 지나치게 읽기

작가의 이번 사진전 《놓다, 보다》는 전작과 확연히 다르다. 바깥에 대한 관심은 작가 자신의 현재 시간으로 바뀌었고, 일상을 구성하는 동선 중 하나가 이번 작업의 배경이다. 지난 10여 년간 작가가 들락날락했던 집 근처 건지산 산책로에서 우연히 만난 '빨강 넥타이'에서 출발한 이번 전시작은 사진과 사진에 등장하는 오브제를 가리키는 이름의 제목과 사진에 대한 작가의 주관적인 상념과 서술이 가미된 캡션으로 구성되었다.

배경은 한여름이다. 여름 숲은 성장이고 우거짐이고 숨기 좋고 잃어버리고 놓치고 헤매기 좋은 시간이고 장소이다. 말하자면 여름 숲은 그 자체로 청춘, 열정, 욕망의 상

징이다. 우리는 특히 여름 숲에서 길을 잃는다. 숲에서는 탈-주체화되고, 응시에 노출되고, 나르시시즘적 반복이 불가능하다. 불안하고 불온한 장소에 노출되면서 우리는 자신에게서 밀려나, 탈-존(ex-istence) 상태에 있게 된다. 물론 산책에 좋은 숲은 사람들의 발길에 단단해진 길들이 있고 인가가 가깝기에 숲의 '이념(Idea)'에는 다소 어울리지 않는다. 그러나 작가의 숲은 일상과 비일상, 친숙함과 낯섦이 교차하는 곳이고, 그러므로 불길함을 기다리는 작가를 '만족'시킨다. 동시대 예술을 설명하는 여러 개념 중 가장 흔한 개념인바, 프로이트의 운하임리히(Unheimlich)는 친숙한 것(heimlich)에 친숙하지 않은, 낯설고 불길한 것이 이미 항상 겹쳐 있어 가까움과 멂, 친밀함과 낯섦의 이분법을 교란한다. 작가 역시 동네에서 그리 멀지 않은 숲을 배경으로 이상한 만남과 이상한 사물의 존재 방식을 위한 무대를 설치한다.

이번 전시는 "이른 아침 숲길 나무 가지에 걸린 빨강 넥타이"가 계기이다. 양복을 입은 사내였을 그 남자가 목에서 빼내 나무에 걸어놓고 간 넥타이. 작가는 자신의 시선에 들어온 넥타이가 사라진 뒤 새 넥타이를 사다가 그곳에 걸어놓고 보았다. 말하자면 넥타이는 지표이다. 누군가가 왔고, 있었고, 사라졌음을 알리는 흔적이다. 이것은 사라진 존재에 대한 불길한 느낌을 내포한다. 발자국이나 굴뚝의

연기가 아니다. 한국적 근대를 압축한 생산주의의 상징이고, 직업과 역할이 곧 자기 정체성인 이들의 기호이다. 작가는 새 넥타이를 걸어놓고, 말하자면 원본과 복제품의 차이가 있음에도 계속 같은 것을 보고 느꼈다. 이 막연한 느낌, '불안과 섬찟함'을 작가는 계속 붙들었다. 넥타이는 한 남자의 일부이고, 그 남자에게 강요된 근대의 폭력이고, 벗을 수 없었을 생존의 집요함이다. 작가는 한 사내의 흔적을, 그가 걸어놓은 생의 기호를 수신했다. 지표(index)의 불어 앵디스(indice)에는 표시, 징후, 기미란 뜻이 있다. 작가에게 넥타이는 해석이 불가능한 단서, 징후, 어떤 불길함을 담지한 암시였다.

그리고 이 넥타이의 '주인'을 작가는 이 년 후 군산의 한 폐가에서 찾았다. 아니 나무에 걸려 있던 넥타이와 외딴 방의 밧줄에 걸려 있던 몸을 연결한 것은 작가였다. 떠도는 이미지, 환유적 이미지의 실재를 죽은 사내로 '본' 것은 작가였다. 넥타이의 '주인'을 거리의, 광장의, 직장의 사내들로 지목하는 관성이나 타협은 작가에게는 존재하지 않는다. 작가의 생산적 오독, 비틀기에서 가장 바깥에 있는, 의미화를 가장 많이 거부하는 타자와 작가의 환유적 이미지가 연결되어 근대의 기호를 근대의 잔여로 재배치하려는 의도가 유지된다. 이것은 계속 떠돌겠다는 의지이고, 멈추거나 타협하지 않겠다는 결기이고, 그럼으로써 이 무의미

192

〈놓다, 보다_빨강넥타이〉, 100×100cm, 2015

〈낡은 방(연작)〉, 80×120cm, 2011

한 삶에 가장 충실한 자세를 견지하겠다는 것이다.

작가는 그녀 스스로 고백하듯이 오랜 불면증자이고 우울증자이다. 불면은 기호와 상징을 통치하는 의식-낮의 전제인 잠-밤이 불가능한 자의 일상이고 상황이다. 의식이 희미한 밤과 의식이 제대로 통치하지 못하는 낮을 동일한 자세로 살아내야 하는 작가에게 떠돌아다니는 기호를 상징적 좌표에 붙들어 매는 의식적 작용은 불가능하다. 그녀는 기호들이 유랑하는 장소이고, 의식적 종합이 불가능한 몸이다. 그러므로 그녀는 환유적 이미지들의 저장소이고 환유적 활동의 숙주이다. 파편화된 기호, 이미지가 그녀를 착취하고 교란한다. 작가는 자율적이고 능동적인 주체일 수가 없다. 작가는 언제나 탈-존 상태로 바깥에 노출되어 있다. 바깥의 유입을 막아줄 방어벽이 훼손된 이들에게는 자기의 일관성, 자의식적 반성이 불가능하다. 늘 흐르는, 늘 떠돎에 노출된 이들은 기호를 붙들어 매고 의미화하는 인간적 삶을 포기하는 대신에 비인간적인, 비인격적인 삶을 선물로 받는다. 그들은 인간으로서는 희미하지만 타자를 '놓고 보는(느끼는)' 데는 전문가이다. 그들은 사라지는 것, 불길한 것, 불가능한 것을 수신한다. 이것은 인간적 삶으로서는 고행이지만 타자들의 수신자에게 맡겨진 윤리이기에 한 사회에는 반드시 필요한 임무이다. 우울증자는 주지하다시피 근대의 잔여이다. 우울증자는 의식적 인간이

195

환영임을 현시하는 근대적 인간이다. 작가가 붉은 넥타이에 사로잡히고 그것을 다른 오브제, 이미지로 대체하면서 계속 수동적인 사로잡힘을 이야기하고 있다면 이것은 '좋은' 증상이다. 근대를 횡단하는 근대의 잔여가 바로 예술가이기 때문이다.

대안 없이 계속 보고 느끼는 자의 '탁월한' 생존법을 선매(preemption)의 전략으로 이해해 볼 수 있다. 역시 우울증자였던 앤디 워홀은 예술가의 반사회적 공간을 일컫는 이름인 스튜디오를 '공장'으로 교정했다. 이것은 자본의 바깥을 희구하는 예외적 인간들의 자의식적인 명명법에 대한 전복인데, 워홀은 이제 자본에 대적할 바깥은 없다고 생각했다. 그렇다면 스튜디오란 고매한, 위악적인, 위선적인 이름을 지워야 한다. 대신에 자본주의란 문제를 늘 감각하는 몸, 소외와 착취를 개념이 아닌 몸으로 감각하는 이들이 자본주의에 '저항'하는 방식은 자본주의를 더 철저히 '연기(perform)'하는 것이다. 자본주의 안에서 사는 사람들은 여전히 자본주의 바깥을 꿈꾸면서 자본화되지만 자본주의 바깥이 없음을 '알고' 있는 사람, 대안이 없는 사람, 늘 자본주의의 쇄도에 고통받는 사람은 먼저 자발적으로 심지어 '능동적'으로 자본주의 안으로 들어가 그것의 일부가 된다. 구조를 벗어나려면 구조를 더 철저히 반복해야 한다는 이상한 논리가 선매를 전략으로 삼는 이들의 논리이다. 단적

196

인 예가 워홀일 뿐 근대의 우울증자-예술가 대부분이 그런 노선을 밟았다. 우울증자의 실천 혹은 전략은 자신의 문제를 은폐하거나 치유의 환상에 종속되는 것이 아니라 우울증의 구조를 더 철저히 반복하는 것이다. 사적인 문제를 사회 전체의 문제로 확장하고, 우울과 비관을 전면화하고, 증상에 포획당하는 것이 아니라 증상을 배양한다. 이러한 자-해에 가까운 방식은 그러나 '미적' 전략이기에 단순한 수동성, 박해와 다르다. 자신의 문제를 바로 자신이 반복하는 것이기에, 이것은 수동적 능동성이라고 불릴 수 있다. 이것은 즐기는 것인데, 피학적 자신을 다루는 가학적인 의사의 자리를 자신이 꿰차는 것이기 때문이다. 자신을 이중화하는 이러한 놀이는 우울증자-예술가의 탁월함이다. 모든 우울증자가 이런 전략을 구사하지 못한다는 점에서 예술가-우울증자는 예외적인 인간이고, 이런 '문제화'를 통해 사적인 문제를 공적인 장면 안에서 재배치한다는 점에서 이미 정치적 행위이다.

누군가 갖다 놓은 소품들, 무언극, 작은 인기척

작가는 불길하고 음산한 오브제를 시작으로 다양한 맥락의 오브제를 숲에 설치했다. 배롱나무에 매단 노란 리본이나 메르스 사태를 가리키는 마스크, 산속 연못에 띄운 천에 적힌 "궁민을 위한 정치"라는 문구와 같은 사회적 기호들

은 안식을 모르는 작가의 희미한 의식과 흐릿한 몸에 각인된 한국 근대의 지표들이다. 안식과 위로에 대한 염원은 사방팔방이 훤히 뚫린 숲에 광목천으로 커튼을 치거나, 하얀 문을 달아 실내를 연출하는 전략을 작동시켰고, 지천으로 핀 창포꽃을 하얀 모시 헝겊으로 조금 묶어 '자기'에게 선물하는 자아의 이중화(doubling)를 보여주기도 한다. 또 아픈 나를 바깥의 너와 접합하려는 욕망은 나무에 목도리를 감아주거나 암을 앓고 있는 것 같은 나무('너')를 광목천으로 감싸주는 행위로 가시화된다. 노무현과 계남 마을 할머니를 생각나게 하는 찔레꽃 사진 밑 캡션의 문장은 무의미한 행위를 반복하는 자신의 '운명'을 할머니의 목소리를 통해 재확증하는 작가를 엿보게 한다. 다른 사람이 '보는' 자신이 어쩌면 더 자신에 대해 정확할 수 있는 것이다.

작가와 어머니의 관계를 암시하는 사진이 몇 개 있다. 큰딸인 작가에게 모시 적삼을 만들어주는 어머니에게서 우리는 보편적인 사랑 같은 것을 기대할 것이지만 캡션의 문장은 그렇지 않다. 딸에게 너무 작은 모시 적삼을 만들어주면서 "네가 작기 때문"이라고 말하는 엄마, 도트무늬 양산을 쓰고 〈봄날은 간다〉라는 유행가를 부르는 엄마의 화법은 무심하고 쌀쌀맞다. 가까워지지 않는 친밀함은 작가에게는 일상이고 운명인 것일까? 작가는 그런 거리를 전시에서 사진과 캡션을 나란히 병치시켜 드러냈다. 캡션의 문

198

장은 사진을 보충하고 안정화시키지 않는다. 제목 덕분에 사진과 캡션은 겨우 한자리에 있을 뿐이다. 사진만큼이나 작가의 문장도 독특하다. 가령 〈비료더미〉를 찍은 사진 밑의 "젖은 숲에서 비료더미가 야생동물처럼 헐떡이고 있었다"라는 글은 몸으로 쓴 문장이었다. 비닐에 쌓인 비료더미와 헐떡이는 야생동물을 장대비가 이어준다. 시시하고 사소한 오브제에서 살아 움직이는 목숨, 바깥에서 사는 짐승을 보는 작가의 감각이 독특하다. 작가의 문장은 죽(어 있는 것 같)은 사물에 헐떡이는 숨, 들짐승의 몸을 되돌려준다. 물론 저 헐떡임이 쫓기는 짐승의 헐떡임인지 쫓는 짐승의 헐떡임인지는 모호하다. 당함과 행함의 구분이 모호한 저 헐떡임은 이해를 받기 직전, 순간으로서만 이미지화될 지표일 것이다. 놓고 보면, 의식이 사라지도록 보면, 네가 나타날 때까지 보면, 처음 보는 것 같은 이미지들이 출현한다. 죽은 상징을 생생한 이미지로 재출현시키는 것이 놓고 보는 사람의 욕망이고 윤리이다.

작가의 전시는 문제를 해결하고 답을 제시하고 동의를 구하고 마침표를 찍는 생산적 노동에서 이탈한다. 사라지는 것은 사라진다는 작가의 전언은 이번 전시에서 "사라지는 것은 계속 나타난다"라는 다른 문장으로 보충, 확증되었다. 사회 문제는 지표로서 인용되었고, 작가의 사적인 문제는 사소하고 밋밋한 장치로 재연되었고, 제자리가 아닌

김지연
놓고 보면 네가 사라지는 시간

곳, 어긋난 장소에 배치된 사물들은 읽기 어려운 모호성을 내포했고, 부조리극의 무대처럼 연극이 끝난 뒤에야 이미지로서의 적절성을 얻게 될 것들이었다. 의식의 환원작용에 저항하는 방법 중 하나는 개념화되지 않는 이미지, 떠도는 이미지를 계속 만들어내는 것이리라. 그렇기에 환유적 이미지에 적합한 기법이라고들 하는 클로즈업이 가급적 사용되지 않았음도 유념해야 한다. 오브제들은 정면을 보고 걷는 이들이 못 보고 지나칠 수 있을 만큼 멀리, 작게 배치되었다. 사소한 것, 부분, 환유적 이미지에 집중하는 사람들을 위한 무대인 것이다. 물론 강조되고 부각되는 것들은 정작 중요하지 않은 것이기에, 밋밋하고 사소한 것, 놓고 보아야 하는 것이 암시하는 생의 기미의 절대성은 굳이 애써 말하지 않아도 될 것이다. (2016)

둘의 대치,
그리고
함께 있을 뿐인
사랑

김옥선

인구통계청의 자료조사, 관련 연구를 참조해 보면 가부장제-자본주의의 근간인 결혼과 출산에 대한 젊은 여성들의 거부감, 동시대 삶의 급격한 변화 등에 따른 향후 노동 인구의 급격한 감소 문제는 국가가 나서서 해결해야 할 주요 당면 과제가 되었다. 더불어 현재 OECD 37개 국가 중 저출산 및 고령화 속도가 가장 빠르다는 한국 내 결혼의 10%를 국제결혼이 차지하고 있다는 통계는 그 어느 때보다 시급하게 외국인의 국내 정착을 위한 다양한 장치, 정책의 현실화가 필요하다는 인식을 뒷받침한다. "국가 간 이주가 상시적이고 일반적인 흐름이 된 상황"에서 정부는 더는 기존의 동화주의 일변도 정책을 고수할 수 없게 된 것이고, 선진국의 다문화주의 정책을 적극 수용할 때가 되었다고 할 수 있다. 2000년대 들어 급격히 증가한 국제결혼은 주지하다시피 동남아시아/남아시아 출신 이주 여성과 한국 남성의 결혼이 주를 이루고, 2008년 다문화가족 지원법 제정은 그런 변화를 반영한 정책의 대표적 사례일 것이다. '다문화가족'이란 신어는 단지 아시아뿐 아니라 선진 유럽 및 북미, 남미, 아프리카 등 거의 모든 곳에서 한국으로 이주한 이들과 한국인이 만드는 새로운 가족 형태를 포괄하면서, 초기의 명확한 규정성—"출생 국민과 결혼 이민자 또는 귀화자로 이루어진 가족"—을 초과하면서 느슨해지고

있지만, 다문화가족의 표상이 한국 남성과 아시아 이주 여성의 결혼임은 주지의 사실이다. 애초에 다문화주의라는 중립적인, 또는 서구의 정치적으로 올바른 개념을 기반으로 만들어진 다문화가족이란 신어는 그러나 이곳의 현실과 맞물리면서 '정상' 가족의 주변부, 뭔가 열등한 가족을 가리키는 '멸칭'으로 지각되고 있음은 부인할 수 없는 사실이다. 동화주의는 여전히 득세하고, 차이와 다양성의 경험이 부족하거나 인식의 변화를 거부하는 내부자들에게 다문화가족은 문화적/상징적, 경제적 자본을 불충분하게 획득한 소수자 집단을 가리키는 '정치적으로 올바르지 않은' 호칭으로 정착된 것이다. 다문화가족은 극복할 수 없는 차이가 엄존한 현장, 외부의 차별로 고립된 사각지대, 그럼에도 어떤 문화의 소통/교환이 일어나고 있는 경계, 새로운 가족관계가 가족주의를 밀어내고 있는 변화와 생성의 장소, 친밀한 관계가 곧 문화 접변이 일어나는 바깥인 역공간(liminal space)으로서 하나의 규정성이나 관점으로는 규정할 수 없는 그런 드넓은 곳임은 분명하다.

다문화가족 내 옥선의 자리

1998년 국적법이 개정되기 전 한국 여성과 결혼한 외국인 남성은 한국에서 거주권과 노동권이 보장받지 못했고, 가족을 임시 방문하는 권리(방문동거 비자)만 주어졌다. 개정 이

203

후 외국인 남편은 결혼하고 2년의 유예 기간을 거친 후 일정 자격을 갖춘 경우에 한해 귀화를 신청할 수 있었다. 이후 국적법은 계속 새로운 조항을 첨가하면서 바뀌었고, 국제결혼으로 발생하는 문제, 갈등을 최소화하는 데 주력해 온 듯하다. 2008년 다문화가족법의 시행 이후 다문화가정은 한국 남성과 외국인 여성의 결혼이란 표상에 감춰져 있던 많은 내부의 차이, 가령 탈북자가 이룬 가족이나 한국 여성과 외국인 남성의 가족도 포함하는 느슨한 용어로 그 외연을 넓혀갔다. 그 전까지는 부계 혈통에 기반한 국적법에 따라 어머니의 나라인 이곳에서 태어나 줄곧 이곳에서 살았다고 해도 아이는 법적으로 한국인이 아니었다. 아이는 한국 여성이 사생아로 자기 호적에 넣지 않는 한 아버지의 국적을 따라 이곳에서 외국인 신분으로 살아야 했다.

옥선은 딸 한나가 아버지의 성을 따른 외국인 신분에서 자신의 성을 따른 내국인 신분으로 바뀐 것이 한나가 유치원 다닐 무렵(아마도 2003년 국적법 개정을 가리키는 듯하다)이었던 듯하다고 술회한다. 정책 입안자 곁에서, 그들의 공적 기록에 근거하여 변화를 추적하는 연구자나 활동가와 달리 당사자, 직접 부딪히고 겪는 이들의 기억과 경험을 말하는 방식일 것이다('소속'이 달라진 경험이 어떤 것이었는지 알고 싶다면 나는 김한나를 '인터뷰'해야 할지도 모른다. 같은 데서 다른 성으로 불리는 게 어떤 느낌인

204

지를 나는 내가 아는 기존의 은유나 유비로 알기는 어려울 것이다. 다만 그런 낯선 경험이나 어려움이 종국에는 한나에게 선물로 변할/변했을 것이라고 상상할 수는 있다, 감히. 가부장제에서 교환되는 여성이 모계제를 함축한 어머니의 성 아래에 놓이는 사건을 통해 '다른' 존재가 된 이 기이한 경험을 나는 뜻밖의 선물, 기회로 해석한다).

옥선의 삶과 작업을 요약해 본다. 독일인 남편과 결혼하고 연고가 없는 제주도로 25년 전에 내려가서, 제주도민의 육지인에 대한 차별―이것의 역사는 이 글에서 다루지 못하고 또 다루지 않는다―을 이중으로 겪었을 것이고, 제주도가 육지인이나 대륙인의 투기에 휩싸이는 현장을 목격했을 것이고, 자신을 닮은 야자수를 발견해 찍었을 것이고, 자신의 가족처럼 좁힐 수 없는 차이를 끌어안고 사는 부부의 실내 풍경 등등을 찍었다.

다문화가족이 애초의 규정성을 상실하고 거의 모든 주변부를 포괄하면서 내가 보기에 있으나 마나 한 용어가 된 것처럼, 옥선의 사진에 등장하는 사람들은 주변부적 존재나 삶을 명명할 이름이나 제목 없이, 그저 전시를 아우르는 하나의 제목에 의탁해서 가시화된다. 가령 "고은사진미술관 연례기획 중간보고서 2016"란 부제를 달고 있는 사진집 『순수박물관』은 제주도의 '선주민'이나 제주의 자생적인 식물이 빠진 제주도, 어쩌다 그곳으로 들어와 살게 된 거의

모든 다양한 포지션이 '기원/정체성'으로서의 이름이나 제목 없이 무한히 나열되는 편집/구성 방식을 따라 만들어졌다. 제주도가 가까운 열대이기를 열망하는 이들이 강제로 이식해 제주도의 상징이 된 워싱턴야자수의 생존이나 번성이 너무나 자연스러워서 기이해 보이듯이(가령 아프리카에서 카리브해로 강제로 이주된 사탕수수 농장의 흑인, 그들의 후예와 유비시켜도 될까?), 경제적 이유로(그러므로 타의로?) 한국에 들어온 이주 노동자들이나 지구-행성을 유랑하는 이방인들의 '가시화'를 통해 출현하는 제주도는, 경제적 이유로 들어가서 작가적 시선으로 발견한 옥선의 제주도일 것이다. 옥선의 사진은 문화인류학적 기록 사진이면서 자기 자신이 등장하는 '고백적' 사진이다. 옥선은 내부자로서 '우리'를 유출할 뿐 아니라 연구자/보는 자로서 자신이 속한 문화의 집단성을 이야기하기도 한다.

자기 자신을 찍은 것은 가장 친밀한 사진이 왜 공적인, 역사적인, 객관적인 기록이 되는지를 보여주는 사진이고, 자신이 속한 소수자 집단에 대한 정치적 재현, 표상을 거부하는, 즉 소수자의 시각적 '정체성'/이미지화를 슬쩍 건너뛰는 '미적' 사진이다. 내부의 이방인, 전 지구적 유랑이나 이주는 옥선에게는 글자 그대로의 삶이고, 그는 늘 자기 이야기를 해왔고, 그 이야기는 친밀한 내부와 낯선 외부가 합류하는 지점에서 구조화되어 고백과 기록이 뒤섞인

역공간을 경유해 서술되었다. 사진은 가장 재현적인 매체라는 점에서, 가장 시각적으로 알아볼 수 있는 대상을 찍는 행위라는 점에서 근대적 재현 체계가 노정한 가시성 이데올로기의 볼모이다. 정치적으로 올바른 혹은 위반적인 태도를 전담했던 다큐멘터리 기록 사진이 오늘날 식민적, 가부장적, 자본주의적 점유와 전유에 투항하고 말았다는 일반론은 거칠고 성기기는 하지만 경청할 만한 사실이다. 보이고 읽히면 이미 분류체계에 들어갔다는 것이고, 동화와 통합에 유리하게 정리되었다는 것이다. 기록 사진은 무엇보다 진짜, '있(었)음'의 단서/증거로 제출되어 가짜를 발굴하고 제거하려는 헤게모니적 인식욕에 동원된다. 그럼으로써 진짜와 가짜 사이에서 미적으로 유희하고 주관적으로 구성하는 사진작가의 자리를 자꾸 지워버린다. 옥선의 사진은 마치 진짜 사람과 나무, 거기에 그때 있었음을 찍은 것처럼 제시되기에 기록 사진처럼 보이지만, 자신의 경험이나 자신이 '속한' 집단에 대한 정치적으로 올바른 발언에는 관심이 없는 옥선에게 중요한 것은 "안 어울리는 데 있는 것"을 기록하고, "뭐라고 말할 수 없는 혼성적인 공간"을 연출하는 것이다. 국제결혼 부부의 실내 공간은 둘이 하나라는 이상적인 '망상'이나 셋이 되는 물리적인 생산에 바쳐진 무대가 아니라 둘이 끝끝내 둘일 수밖에 없는, 말하자면 '실재의' 대치와 협상의 무대로서 재구성된다. 옥선의 야자

김옥선
둘의 대치, 그리고 함께 있을 뿐인 사랑

수는 옥선의 말처럼 "도로변, 가까운 곳에 있는 나무들"이다. 육지인이자 이방인이라는 자신의 이중적 '소외'를 투사해 전유한/구성한 대상들을, 하나를 고립시키거나 둘을 대치시켜 장면화하는 옥선의 사진은 '보는 눈'의 쾌락을 그다지 만족시키지 못한다. 옥선의 사진은 내가 보기에는 밋밋하고 슴슴하고 고요하다. 소수자 공동체를 외부로 유출하는 인류학적/민족지학적 사진이 노출하는 내부의 매력(인식에 기여하는)이라든지, 사적인 것이 노출되었을 때 압도하는 정동 같은 것이 없다. 있는 것은 어떤 얼굴, 해석 불가능한 상황, 너무 평이해서 지나쳐도 좋을 것 같은 '일상'이다. 그렇게 있다는, 여기에 있다는, 가시적으로 식별되는, 타자에 대한 정보나 보는 자의 미적 쾌나 정치적으로 올바른 관찰자의 개입을 뺀 채로 있(었)음이 찍혔다. "예술을 자처한 것은 아니지만 미술관에 있다"라는 옥선의 말은 어느 순간 자신을 부르는 이름이 작가가 된 것에 대한 어정쩡한, 큰 동요 없는 인정을 고지한다.

물론 현재 미술관이 인스타에 올릴 사진을 위한 배경, 풍경으로 바뀌고 있음은 부인할 수 없는 사실이다. 너무나 많은 사진, 누구나 찍는 사진, 너무나 많은 내용과 정보를 포함하고 있어서 사실은 텅 빈 사진, 물화된 스펙터클, 압도하는 (포르노적) 시선, 죽은 이미지, 포식과 탐식 중에 혀는 사라진 미감, '웰메이드'가 잠식한 나라, 마비된 감각…….

⟨ppk_ccs67, 2019 _ Park Portraits⟩, 디지털 c-프린트, 125×100cm, 2019. 작가 소장

⟨pps_mog12. 2020 _ Riverside Portraits⟩, 디지털 c-프린트, 150×120cm, 2020. 작가 소장

나는 아직 다문화가정 출신 학생을 만난 경험이 없다(매체와 정보로서야 너무 많이 알고 있다. 당사자의 말을 들어본 경험이 없다). 다문화가족을 연구한 논문들에서 '그들'은 인터뷰이로, 두 문화 사이에서 수치심이나 불안을 느끼는 존재로 재현된다. 나는 영국의 역사적 하위문화를 떠올리며, 그것과 유비시키며 다문화가정 내 청소년들이 제시할 하위문화를 상상한다. 연구에 따르면 초등학교에서 고등학교로 올라갈수록 학생 수는 감소한다. 그들은 문화의 융합이나 문화의 적응에 실패했거나 여러 샛길로 이탈한다. 그들이 내부의 이방인이라는 데는, 그들이 말하자면 새로운 '사회 문제'로 등장하리라는 데는 별 상상력이 필요하지 않은 듯도 하다. 이질적인 것, 차이를 못 견뎌 하는 우리의 동일성주의가 그들에게 생채기를 만들고, 그 생채기가 그들을 문제로, 세력으로 이끌 것임은 역사가 알려주는 교훈 혹은 정보이다.

옥선이 다문화가정 청소년을 찍은 두 개의 연작 〈강변초상〉과 〈공원초상〉은 기록 사진이면서 옥선의 딸 한나가 등장하는 1인칭의 고백적 사진이기도 하다. 두 개의 범주가 나란히 함께 작동하는 사진 연작에서 한나가 등장하는 〈강변초상〉은 서울 근교에서 3월의 강변을 배경으로 찍은 인물 초상이다. 한나는 다른 청소녀들이 대부분 정면으

로 찍힌 데 비해 유독 측면으로 등장한다. 가장 가까운 타자인 딸, 그러므로 가장 쉽게 전유할 수 있는 대상을 찍은 사진 중 측면 사진을 선택하고 전시해, 옥선은 손쉬운 동일시, 알아볼 수 있는 얼굴의 사랑하는 타자와의 거리, 긴장을 표지한다. 가족은, 부모와 아이는 서로를 가장 잘 모르지만 가장 잘 안다고 생각하는 친밀한 타인이다. 엄마의 사진집에 가족사진도 아닌 '집단적' 인물 사진에 어떤 표상이나 이미지로 등장하는 딸. 국제결혼 당사자와 2세들 사이의 거리는 주관적인 사진일 수밖에 없으면서도 객관적인 사진으로 전치되어 있는 한나의 사진 구성 방식에서, 혹은 여러 사진 중 선별된 이 사진에서 신중하게 보유된다. 나는 이런 사진을 그래서 '사랑'이라고 말할 수밖에 없다. 사랑은 가장 가까운 것이 가장 먼 것임을, 그 둘의 좁힐 수 없는 거리를 끝없이 발견하면서 그것을 견디는 것이라고 생각하기 때문이다.

한나의 친구들, 혹은 건너 건너 알게 된 다문화가족 청소년들이 겨울과 봄, 죽은 풀과 돋아나는 풀들이 뒤섞인 강변에 앉아 있다. 자신을 포함한 다문화가족 부부를 옥선은 두 문화가 물건으로 뒤섞인 채 가시화되는 실내에서 찍었다. 그리고 그들의 아이들은 바깥에서, 과도기적인, 쓸쓸하면서 황량하면서 어떤 삶의 기운이 서서히 번져나가는 3월 강변에서 찍었다. 옥선의 해석, 구성에 따라 아이들이 배치되었다. 아이들은 인스타용 사진, 혹은 그보다 더 멋진

212

인스타용 사진을 사진작가에게 원했을지 모르지만, 옥선은 아이들이 '원하는' 구도, 표정, 자세가 아이들의 '겉'에서 사라질 때까지 기다리다가 마침내 이렇게 빈, 뻣뻣한, 고요한, 죽은 풀과 돋아나는 풀 사이에 있어도 하나도 이상하지 않을 대상으로 변한 아이들을 찍었다. 눈여겨 자세히 보아도 우리랑 별로 다를 게 없는, 사진작가가 포착한 결정적인 순간이라고 보기엔 별 게 없는 듯한 사진 같고, 그래서 "무슨 말을 하고 싶은데요?"라고 작가에게 물어보기도 좀 애매한 사진. 마치 너무 많은 말 때문에 사진은 사라진 사진(스투디움?)은 아닌 것 같고, 다문화가족 청소년이란 정치적, 사회적, 교육적 아젠다에서 아이들을 보호하려는 것 같고, 3월 강변의 풍경을 청소년기의 알레고리로 전치한 것 같고 …… 말 없는 제스처나 마침내 말에서 자유로운 이미지만 비로소 말할 자격이 있다면, 텅 빈 말이나 이미지만 말한다는 게 맞다면, 이렇듯 고립과 비우기와 노출을 통해 온전히 옥선의 대상으로 바뀌고, 그럼으로써 그들에게 원하는 정보나 감정, 기대와 불안에서 멀어진 채, 오직 옥선이 꾸민 무대에 있었음이 증거로 남은 아이들의 이미지적/표면적/사진적 차이를, 차이의 나열을 보고 들을 귀나 눈이 필요한 것이다.

그래서 푸코가 마그리트의 그림을 놓고 말한 다음과 같은 문장은 옥선의 사진, 옥선이 내부의 외부자로서 유출

하는 다문화가족의 상태로 보아도 별 무리가 없게 된다.

마그리트는 유사(ressemblance)에서 상사(similitude)를 분리해 내고, 후자를 전자와 반대로 작용하게 하는 것 같다. 유사에게는 '주인(patron)'이 있다. 근원이 되는 요소가 그것으로서, 그로부터 출발하여 연속적으로 복제가 가능하게 되는데, 그 사본들은 근원으로부터 멀어질수록 점점 약화됨으로써, 그 근원 요소를 중심으로 질서가 세워지고 위계화된다. 유사하다는 것은 지시하고 분류하는 제1의 참조물을 전제로 한다. 반면 비슷한 것은 시작도 끝도 없고, 어느 방향으로도 나아갈 수 있으며, 어떤 서열에도 복종하지 않으면서, 조금씩 조금씩 달라지면서 퍼져나가는 계열선을 따라 전개된다. 유사는 재현에 쓰이며, 재현은 유사를 지배한다. 상사는 되풀이에 쓰이며 되풀이는 상사의 길을 따라 달린다. 유사는 전범(modèle)에 따라 정돈되면서, 또한 그 전범을 다시 이끌고 가 인정시켜야 하는 책임을 떠맡는다. 상사는 비슷한 것으로부터 비슷한 것으로의 한없고 가역적인 관계로서의 모의(simulacre)를 순환시킨다.[1]

1. 미셸 푸코, 『이것은 파이프가 아니다』, 김현 옮김(민음사, 1995), 72~73쪽.

2. 너에게/너를 위해 사진(을)

상사는 마침표를 찍을 수 없는, 비슷한 것들이 무한히 되풀이되면서 근원/주인/전범 없이 떠도는 유랑하는 이미지, 기표, 사본의 장소/현장을 말한다. 상사는 집에 도착하지 않을 것이고(〈No Direction Home〉, 2010년 사진 연작), 비슷할 뿐 닮지 않은 이미지들, 기호들이 재생하는 가짜/모의에 충실한 것이다.

옥선은 대만의 가오슝 레지던시에 있을 때 그곳의 다문화가족 청소년들을 섭외해서 자신의 분신이자 자아-이미지라 할 수 있을 야자수를 배경으로 찍었다. 중국과의 외교적 교류가 재개되고 전 지구적 이주의 일환으로 주변국 이민자들이 유입되면서 우리보다 10년 정도 먼저 다문화가족이 급증한 대만에서 옥선은 한국과 비슷한 상황, 비슷한 얼굴을 보았다. 다른 곳에서 완전히 같지는 않지만 비슷한 역사와 타자의 얼굴에서 드러나는 역사를 알아보는 것, 그것을 나의 가장 친밀한 이방인인 딸의 반복이자 확장으로 배치하는 것, 이들이 앞으로 일궈낼 공동체나 내부는 설치하지 않은 채, 대신에 작가 자신의 분신인 야자수 앞에 슬쩍 데려다 놓는 것, 그들은 모른 채 들어간 어떤 '내부'가 신중한 의도에서 배치되었다는 것, 인류학적 사진인 듯하지만 사실은 어떤 정서가 배어 있다는 것, 이걸 사랑이라고 말하는 것은 거의 우기는 것에 진배없다는 것, 아이들은 홀로 고립되어 있는 듯 보이지만 사실은 둘이라는 것, 옥선의

김옥선
둘의 대치, 그리고 함께 있을 뿐인 사랑

둘은 곧장 융합으로 수렴하지는 않는다는 것, 그게 다 무슨 말이냐고 묻는다면 설명에 시간이 필요하다는 것. 여성-엄마-작가 옥선이 연출한 모계장적 사진의 형식 같다는 과잉의 해석을 밀어 넣는 것.

그리고 아이들은 등장하지 않는, 야자수만 나오는 사진. 종교 의례에 사용되던 종교화의 삼면화 형식을 차용해서 함께 걸린 채, 파노라마 사진인 척하는 사진. 파노라마적 사진이나 전체의 표상에 들쭉날쭉한 모서리, 이음매를 보여주는 세 개의 사진으로 대적하는 것. 융합과 동화에 계속 말을 걸고 대거리하는 것. 위계화된 재현에서 멀어지면서 동시에 대드는 것. (2021)

위장된
허무주의,
명백한 표피성,
성지연 함축된 취약함

전문 배우가 아닌 아마추어, 작가의 말에 따르면 "주변의 평범한 친구들, 그들의 친구 혹은 가족"을 작가가 연출한 무대로 불러들여 정물이나 물체 혹은 오브제로 만드는 것은 성지연의 오래된 작업 스타일이다. 자연스러움이나 일상(성)이 배제되고, 인격이나 내면이 배제된 구성이기에 인물들은 네덜란드 정물화나 인물화와 인접한다. 성지연 사진의 트레이드마크가 되다시피 한 '약간은 차가운 회색의 빈 공간'은 모든 인물이 세워지는 토대 혹은 무대이다. 빛을 흡수하고 공간을 수축적이고 환원적이게, 그러므로 정적이게 만드는 회색조의 벽을 배경으로 앉아 있거나 서 있는 인물들은 고독하지 않은 채 고립되어 있다. 맥락, 상황, 서사가 빠진 인물들의 고립이 전시하는 것은 그들의 신체성 혹은 물체성이다. 속이 비워진 텅 빈 신체는 아마도 작가가 선택해서 그들에게 입힌 듯 보이는 의복의 단순함, 낮은 명도의 색상으로 감춰지고, 섹슈얼리티도 배제한 것 같은 구성에서 그들은 여성적이고 남성적인 특징을 강하게 드러내면서 차별화되지만, 그들은 젠더와 무관하게 모두 한결같이 얼굴, 목, 손과 같은 디테일에서 어떤 제스처, 감정, 느낌을 드러낸다. 작가는 배우들에게 특정한 상황을 연기하도록 요구했기에 그들은 뜨개질 중이거나, 양손에 비닐봉지를 들고 있거나, 촛대를 들고 있거나, 탁자 위에 손을 올려놓거나, 책을 읽고 있거나, 머리 위에 돌

을 올려놓고 있다. 또 과잉된 감정을 연기하도록 요구받은 인물들의 행위는 그 감정이 그들의 신체에 '들어가지' 못하고 바깥을 떠돌고 있기에 과잉이고 연극적이다. 아니 성지연의 인물들은 감정을 받아들이지 못해 그 감정을 과잉으로, 신체가 담을 수 없는 '바깥'으로 만든다. 아마 그들의 신체가 이미 바깥이기에, 텅 비어 있기에 감정을 담을 수 없는 것일지 모른다. 오직 얼굴과 손에만 요구된 그런 감정의 흔적이 묻어 있고 그래서 아마추어 배우의 엉성함, 미숙함 같은 것으로 번역될 수도 있다. 이 평범한 사람들은 작가의 의도, 대본에 충실한, 작가의 조작 가능한 인형이나 물건처럼 사용된다. 작가는 어떤 연기, 감정을 요구할 것이지만 그것은 홀로, 상황 없이, 차가운 회색 벽 앞에서 일어나고 있기에 안정화되거나 고정되지 못한다. 성지연의 사진 속 인물은 그녀가 알고 있는 사람들, 물리적이고 사회적인 맥락을 공유하는 사람들이지만, 그들은 자신들의 주관적이고 정서적인 심리에서, 또 적절한 연기를 위한 견고한 맥락에서도 배제되어 있다. 따라서 인물들은 그들이 들고 있거나 곁에 두고 있는 오브제, 물건을 갖고 행하는 중심이 아니라 그것과 나란히 병치되고 탈중심화되어 있다. 결국 그들은 텅 빈 비닐봉지, 아무것도 쓰여 있지 않은 책, 물고기 없는 어항, 빈 화병이며, 한 화면에서 고립, 부재, 텅 빔이 두 번 반복되는 작업은 성지연의 사진이 반심리적, 반인

간적 구성인 '이유'를 묻게 한다. 숨긴 것도 속이는 것도 왜곡도 오해도 일어날 수 없는, 명명백백하게 사물화된 이 인간들 혹은 인간화된 사물들의 공존 내지 병치 내지 반복은 그러므로 우리가 과연 무엇을 보고 있는 것인지, 무엇을 읽어야 하는지에 대한 불안을 유도한다. 우리는 안, 깊이, 상황이 부재하는 이 장면을 표피적으로 껍데기로만 읽는다. 외연(denotation)은 있지만 내포(connotation)는 없는, 기호는 있지만 맥락은 없는 인물 사진은 결국 단순한 봄 혹은 봄 자체, 혹은 '보는 것이 보는 것이다'는 프랭크 스텔라식 동어반복, 어떤 애매함도 중첩도 흔들림도 없는 자명한 봄, 이면이 없는 표면, 즉 죽음을 가리키게 된다.

사진은 무엇보다 지속으로서의 시간을 순간으로 자르는 기술이고 예술이다. 사진은 유기체의 삶을 단면으로 계속 자르고 그것을 이미지화하는 속임수이다. 우리가 사진에서 보는 인물은 모두 과거에 속하고 그들이 거기에 있었음은 시각적 이미지를 통해, 즉 물리적 지속성의 시각적 흔적을 통해 현재로 소환된다. 우리가 지금 보는 사진 속 인물의 이미지, 우리가 읽고 반응하고 해석하는 이미지는 관객인 우리의 맥락과 해석에 따라 의미를 내포하고 현재화할 것이지만, 사실 사진은 물리적이고 심리적인 것의 무게 혹은 실존이 배제되어 있는 껍데기, 낱장일 뿐이다. 사진은 '물체'의 표면에 부딪힌 빛이 일으키는 왜곡, 착시에 대

220

〈그 남자의 방〉, 아카이벌 피그먼트 프린트, 100×100cm, 2007. 뮤지엄한미 소장

〈회색돌〉, 아카이벌 피그먼트 프린트, 100×100cm, 2009. 서울시립미술관 소장

한 것이다. 사진은 표면을 건드리고 표면을 가리키고 표면을 증언할 뿐이다. 사진은 텅 빈 삶 혹은 죽음을 '보존'한다. 회화는 물감의 지속성, 시간성 덕분에 구상화이건 추상화이건 이미 심리적이고 주관적일 뿐 아니라 물리적이고 사회적인 삶을 반영한다. 아니 이미 회화는 내면, 상황, 인간을 담고 지지하는 매체이고 기술이다. 사진은 시간성을 순간성이라는 단면으로 자르면서 지속으로서의 삶을 차단하고 깊이로서의 삶에 저항한다. 사진은 죽음, 아무것도 아님이나 아무것도 없음을 전달한다. 사진은 명백한 봄(seeing)에 대한 것이다. 사진은 시간을 응결시키고 유기체를 비유기체화하고 삶을 죽음으로 전치시킨다. 사진 자체가 맥락, 상황, 지속을 불가능하게 한다. 사진은 응결, 냉동, 고립, 죽음, 부재에 대한 것이다. 사진은 실체 없는 이미지이고 기의 없는 반복으로서의 기표이고 '부정적인 것'으로서의 음화에서 시작하는 검음(비가시성)이다. 사진은 시간성을 순간성으로, 삶을 죽음으로, 실체를 이미지로 대체하면서 회화에, 인간에, 존재에 저항한다. 물론 사진의 저항은 미약하고 언제나 회화의 헤게모니에 포섭되면서 진정될 것이고 진정되어왔다. 불멸, 영원, 지속, 깊이와 같은, 형이상학적 인간이 욕망하는 가치를 보존하고 담지하는 회화와 달리 사진은 단면, 껍데기, 이미지, 표피와 같은 존재의 타자에 충실하다. 존재론의 제국인 회화의 헤게모니 안에서 사

성지연
위장된 허무주의, 명백한 표피성, 함축된 취약함

진은 자신의 탈존재론적 지위를 통해 사라지는, 죽어가는, 무의미한 인간의 (탈)가치를 보존한다.

성지연의 사진은 사진의 (탈)존재론에 대한 것이다. 그녀의 사진은 죽음, 부재, 표피에 바쳐진 사진의 근대적 배역을 무대에서 한 번 더 반복하고, 그것을 자신의 사진 형식으로 전유한다. 정물화 같은 구성은 회화의 차용이고, 고립된 채 노출된 신체, 즉 내부를 갖지 못한 채 드러난 신체일 뿐인 인물들은 죽음의 차용이다. 그들은 순간에 갇혔고 신체에 갇혔고 오브제화되었다. 성지연의 사진은 우리에게서 형이상학적이고 존재론적인 인간의 가치를 빼고 비워, 우리를 오직 우리 신체로, 죽어감이라는 단순한 사실로, 심지어 '무가치한' 물건에 진배없음이라는 허무주의로 인도한다. 이토록 적나라한 사진적인 사실, 오직 사진만이 증언할 수 있었던 사실 덕분에 근대가 제시한 시간성인 물화된 시간, 죽음이 부재한 시간성의 허위 혹은 실체가 노출될 수 있었다. 가장 근대적 산물인 사진(기술)은 가장 포스트모던한 방식으로 인간의 유한성, 무의미성을 위한 장치가 되었다. 사진은 그 명백한 이미지, 그 명백한 가시성, 그 명백한 순간성으로 우리를 (탈)가치화한다. 성지연의 사진은 사진에 대한 것이다. 덧없는 순간, 텅 빈 시간을 위한 형식이자 구조인 사진을 공들여 연출한 인물 사진으로 반복하면서, 패러디하면서, 성지연은 계속 죽음, 부재의 편에

서서 인간의 유한성, 취약성을 지지하려 한다. 사진이 순간을 찍으면서 시간을 고립시킨다면 성지연은 연기하는 인물들에게서 인간적인 모든 조건이나 단서를 제거해 인간을 고립시킨다. 고독의 가능성에서도 밀려난 고립이라는 상황은 관객의 정서적 반응을 차단한다. 우리가 보고 있는 것은 밋밋하고 균일한 표면, 반사된 빛의 기록으로서의 평면이다. 그 사실을 성지연의 사진은 우리에게 속이면서, 연기하는 배우들과 아무것도 없는 연기를 갖고 드러낸다. 누구나 들어갈 수 있고 누구나 '입을' 수 있는 인간, 속이 텅 빈 인간이 '배우'라는 것을 기억한다면, 작가가 자신의 무대배우로 만든 이 평범한 사람들은 어떤 배역, 어떤 배우가 아니라 배우라는 기호, 관념 자체를 연기하고 있음에 다름없다. 그렇기에 이 텅 빈 인간, 이 텅 빈 배우, 이 텅 빈 사진은 모두 내포 없는 외연, 내용 없는 형식으로 존립한다. 표면에서 떠도는, 표면을 흐르는 이 이미지들의 형식주의는 아무것도 가리키지 않는, 그저 보임(to be seen)이라는 사실에 충실한 이 사진의 정교한 형식주의는 그럼에도 우리를 유혹한다. 죽음이 우리를 유혹하듯이. 아무것도 없음에도, 아무것도 보고 있지 않음에도 계속 보려는 욕망이 이미지의 유혹이라면, 성지연의 사진은 자신의 텅 비어 있음을 정교한 장면 연출로 감추고 위장하면서 우리가 계속 보게 한다.

225

그런데 그녀의 최근작인 〈Drawing Photo(graphy)〉는 내 마음을 슬며시 조금 건드린다. 때 묻은 아그리파나 올이 풀린 실뭉치를 좌대에 올린 채 찍은 사진 두 점, 탁자 위에 천을 씌우고 작은 접시 여러 개를 가장자리에 올려놓은 사진 한 점으로 이루어진 이 과소한 연작은 역설적이지만 인물 사진에 빠져 있던 마음이나 고독 같은 것을 뭔가 함축적으로 이야기하려는 것 같다. 좌대 위에 올린 동그란 실뭉치의 가벼움이나 풀린 올에 함축된바 곧 떨어질 것이라는 암시가, 누군가 천을 낚아채는 순간 저 포개진 그릇들이 우르르 쏟아져 깨질 것이라는 연상이 사진에 지속성과 시간성을 첨가하고 있기 때문이다. 떨어지는 것의 가벼움, 깨지는 것의 연약함이 곧 죽어가는 것의 '속성'이라면, 이 사진은 죽음이라는 기호, 관념, 추상성을 배우들의 옷 사이로 삐죽 삐져나온 손이나 얼굴의 신체성과 맞물리게 하면서 우리의 죽어감을 유기체의, 살의, 삶의 죽어감으로 되돌리는 것 같다. 그래서 차가운 회색 벽을 배경으로 전개된 이 사진에 대한 비판적 사유가, 가급적 인간에게서 벗어나 멀리 외유하면서 결국 인간에게 도착하려는 시도일 것이라는 막연한 추측, 막연한 빛, 막연한 희망으로 이 글이 끝나게 된다. (2017)

226

3부

비극에 시간을
더하면 웃음

명랑 샤먼의
무차별적
평등론

임영주

임영주 작가를 세상에서 처음 알게 되었을 때 나는 지하철에서 그녀가 출간한 책『돌과 요정 1: 괴석력』(2016)을 읽고 있었다. 그녀가 웃기는 사람인지 진지한 사람인지 머리가 비상한 사람인지 가늠할 수 없는 상태로 나는 그녀의 언어유희, 상호 배제적 프레임을 상호 간섭하게 만드는 비상한 지성에 놀란 채 건너편 사람들이 어떻게 생각할지 개의치 않고 연신 폭소를 터트렸다. 푸코가 보르헤스의 책을 보면서, 서양인이 라블레의『가르강튀아』를 읽을 때 이런 느낌이었을까 하고 생각해 가면서. 그러나 내가 보르헤스에게서 푸코가 발견한 폭소나 라블레에게서 서구인들이 발견한다는 웃음은 문화적 차이 탓에 넘을 수 없는 경험, 그저 정보/지식의 일부였기에,『돌과 요정 1: 괴석력』이 유발하는 웃음을 그들은 정녕 웃을 수 없을 것이라는 생각도 해보았다. 가령 "도를 아십니까"라고 말하는 사람들을 포함한 세속의 많은 믿음(체계)을 따라다니는 사람들을 가족이나 친구로 두고, 그래서 그들과 함께 믿음의 장소에 동석했던 임영주가 "돌을 아십니까"라고 말하는 듯 강원도 촛대바위, 남근석, 운석이나 사금을 따라다니는 사람들을 취재차 따라다닌 데서 나온 결과물인 이 책은 과학적 프레임을 차용해서 웃기고 진지하고 즐겁고 기괴한 믿음에 '합리적' 정당성을 부여하려는, 질적 연구 방법론을 활용한 '석사논문', 심지어 박사논문 수준에 육박하는 의사(擬似) 책

이었다. 객관적 자료에 대한 엄청난 리서치와 인용, 구술사 방법론에 기초한 인터뷰, 평범한 사람들의 일상을 버팅기는 과잉의 수사(修辭), 작가의 능수능란한 언어유희, 한바탕 농담으로서의 삶에 대한 작가의 긍정 등등 탓에 내게 『돌과 요정 1: 괴석력』은 근면성실한 기록자, 명민한 분석가, 뛰어난 수사학자가 함께 협력해서 엮은 이상한 사물이기도 했다. 따라서 이 책은 주어진 어떤 범주, 프레임에도 맞지 않으며, 어떤 '정의'도 거부하기에 반(反)근대적이고, 어떤 이름으로도 불릴 수 없다는 점에서, 그럼에도 책이고 기록이고 결과물이라는 점에서 근대적이다. 임영주 작가는 이 책의 마지막인 「마치며」에서 자못 진지하게 믿음을 신념과 신앙으로 나누고 자신은 신앙에 대해 주관적으로 말하려는 사람이라고 고백한다. 작가에 의하면 신념이 주체의 의지에 따른 것이라면 신앙은 나도 모르게 내게 "붙은" 것이다. 3세기 교부 테르툴리아누스(Quintus Septimius Florens Tertullianus)의 "불합리해서 믿는다(Credo quia absurdum)"라는 말이 임영주 작가가 말하는 신앙의 핵심일지 모르겠다. 혹은 증명할 수 없고 객관화할 수 없는, 그렇기에 근대의 종교로 올라가지 못하고 사이비, 광신, 민간신앙과 같은 주변으로 밀려나버린 것들이 임영주가 말하는 신앙의 근대적 이름일 것 같기도 하다. 포스트담론을 조금이라도 아는 분이라면 이미 알고 있겠지만, 종교는 의사

231

종교에, 과학은 의사 과학에 의지한다. 자율적이라고 가정된 근대적 체제가 이미 항상 자신의 타자, 바깥에 의해 오염되고 그렇기에 이름 없는 것, 밀려난 것을 자신의 '기원'으로 하고 있다는 전복적 주장은 가짜, 사이비, 임영주 작가가 말하는 신앙의 일상성, 비합리성, 편재성에서도 확인된다. 물론 임영주는 이런 타자의 복권, 그것들에게 말과 이름을 되찾아주는 것과는 조금 다르게 움직인다. "샤먼은 사람들을 더 위로해 주지만 예술가는 더 이기적이다"라는 작가의 말처럼, 그녀는 '다른 사람들'이 아닌 자신이 '좋아하는' 것을 한다. 혹은 임영주의 작가론은 사회적이기보다는 개인적이다. 그녀는 약해서 믿는 이들의 불안이나 고통이나 욕망을 작가로서 대신하려는 게 아니라, 주어진 세계의 상호 배제적 프레임을 뒤죽박죽 섞었을 때 발생하는 웃음, 가벼움, 편평함 혹은 작가-주체의 힘에 강조점을 둔다. 웃음은 프레임을 따르는 자가 아닌 프레임을 보는 자, 프레임과 프레임 사이를 간질이는 자가 획득하는 신체적 작용이고, 또 웃음은 프레임에 '갇힌' 이들의 무거움이 아닌 프레임을 잃은 기표, 기호, 상징의 무차별적 교환과 대체의 놀이가 선사하는 생리적 작용이다.

그래서 나는 임영주를 명랑 샤먼이라고, 그녀의 신체적, 생리적 작용을 무차별적 평등의 시도라고 부르게 된다. 무겁고 비극적이고 진지한 세계에서 가볍고 유쾌한 웃음

232

▼ 금강사군첩, 능파대, 김홍도, 조선시대

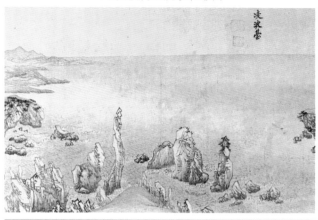

▲ 촛대바위 검색이미지, 아이디: blesslay CC0 Public Domain, 업로드 2013. 10. 22

『돌과 요정 1: 괴석력』(서울: 도서출판 오뉴월, 2016) 중에서

학의 순우리말은 두루미이다.
Crane is durum in pure Korean.

〈요석공주〉, 3채널 비디오, 스테레오 사운드, 43'10", 2018

은 분명 위로의 일종이고, 이 위로는 더 나은 세상이나 더 좋은 세상에 대한 희망이 아닌 지금 보고 있는 세계를 재서술, 재배치하면서 획득되는 작가-주체의 승리이기에 특이하다. 이 위로는 지금 살고 있는 이 구체적이고 물질적이고 현실적인 세계로부터 우리를 끌어올려 기체 상태나 무중력 상태로 집어넣는 위로이다. 이 위로는 기호들의 잘못된 접합(articulation), 즉 프레임을 만들고 자연화하고 그다음에 그 프레임에서 나가려는 수순을 따르는 인간계의 비극을 반복하거나 기여하기를 거부하고, 대신에 애당초 표피적이고 인위적이고 우연적이었던 기호들의 '올바른' 접합이 어떻게 희극적 가벼움이나 폭소를 생산하는지를 반인간적으로 증명하기에 위로이다. 임영주는 주어진 세계에 충실한, 틀린 이야기에 저항하면서 옳은 이야기를 하는 사람이 아니라 주어진 조각들을 맥락/프레임에서 뜯어내고 한데 섞고 다시 풀고 또 엮는, 그러면서 명랑하게 놀다가 허송세월하는 부류의 잉여가 작가임을 방증한다. 텅 빈 말, 소리, 이미지에 대한 수사학자, 이미지주의자의 헌신, 그 무익한 열정으로 우리를 위로한다. 그 무차별적 평등의 세계에서 우리는 길을 잃고 막 싸돌아다니다가 잘못된 길로 들어서고, 그러면 "도를"인지 "돌을"인지 혹은 그 둘 모두로 들리는 세계가 끝 모를 이야기로 우리는 이끄는 것이다.

임영주의 신작 〈요석공주〉는 『삼국유사』의 「원효불

기」에 나오는, 원효와 하룻밤을 지낸 것으로 알려진 이름 없는 공주 이야기를 소재로 한다. 작가는 "상황은 있지만 이름은 없는" 인물, 가령 「원효불기」의 요석공주, 또 1980년대 후반과 1990년대 초에 특히 초등학생 사이에 퍼진 괴담 중 '홍콩 할매 귀신'을 요즘 들어 우리가 자주 접하는 '인터넷에 떠도는 썰'과 뒤죽박죽으로 이어 붙여 시대가 변화하고 발전함에도 여전히 우리를 사로잡고 있는 이상하고 흥미롭고 두려운 이야기들의 편재를 알리려 한다. 작가가 직접 배우들을 출연시켜 찍은 영상과 여기저기서 갖고 온 짤이나 사료는 작가의 의도인바 "말도 안 되는 소리, 이상한 소리와 상황"에 맞춰 접합되었다. 아무 곳에서나 갖고 온 이미지 혹은 평소 작가가 관심을 갖고 보고 모아둔 자료, 원효대사와 요석공주의 '관계'에 대한 원전에 근거하지만 재현적 가치는 거의 없는 이야기, 작가의 일상적 경험에서 잘라 붙여진 상황이 "말도 안 되게" 이어 접합되었다. 그래서 원효의 역할을 맡은 배우는 파티에서 사용된다는 민머리 가발을 썼기에 원효이고, "도를 아십니까"라는 말을 따라갔다가 요석공주가 된 배우는 윗저고리만 입고 있기에 요석이고, 심지어 형체를 알 수 없는 홍콩 할매 귀신은 오려진 종이에 그린 쪽 진 머리가 그 대역이다. 전체는 부분으로 대체되고, 그 부분은 각자의 맥락에 의거하여 상징 행세를 한다. 부분-환유가 상징-이미지를 대체한다. 그

236

래도 우리는 그것이 누구인지, 무엇인지를 알 수 있다. 기호는 맥락으로, 서사로 안정되기 때문이다. 그러나 작가의 이야기가 도대체 무엇에 대한 것인지, 무엇을 전달하려는 것인지는 정녕 해명되지 않는다. 상호 배제적인 맥락에 '속한' 기호, 상황이 상호 간섭적으로 공존하고 연결되기 때문이다. 진지한 배우들의 역할이 흔들리고 믿을 수 없는 것으로 변하는 것은 불안정한 기호들 때문이고, 이미지를 보충 설명해야 할 사운드와 캡션이 이미지와 충돌하거나 튕겨져 나가기 때문이고, 맥락과 전혀 맞지 않는 장면이 불현듯 개입하기 때문이고, 종국에는 이해하고 분석하려는 관객의 욕망이 실패해 버리기 때문이다. 관객의 자리는 어느 순간 보고 있고 듣고 있다는 감각적 경련 외에는 어떤 반응이나 해석도 불가능해 위태로워진다. "원효는 계율을 범하였다"라는 문장은 세 번 반복되지만, 그것이 왜 세 번이나 반복될 만큼 중요한지는 해명되지 않으며, 내한 공연 중 난입한 관객을 옆에 두고 송풍기가 틀어대는 바람을 맞으며 크레인 위에서 과잉의/감동적인 퍼포먼스를 진행한 마이클 잭슨의 공연 영상이 사막에 부는 바람에 날리는 모래 안알처럼 화면 위를 움직일 때 왜 이랬어야 하는지는 분석 불가능하다. 그러나 우리는 맥락이나 서사에 잘 맞춰진 영상이나 사운드가 우리를 자극하지도 매혹시키지도 않는다는 것을 알고 있다. 어긋나거나 과도하거나 불필요하거나 없

237

어도 되었을 이미지나 사운드는 바로 그 모호함이나 무가
치함 때문에 우리를 사로잡고 심지어 우리에게 "붙어버린
다." 임영주의 영상은 작가가 우리에게 가하는 난폭함이나
불친절함 혹은 작가의 이기적인 욕망에 포획된 관객의 무
력감, 말하자면 굳이 안 따라갈 이유가 없다고 생각하는 이
들의 심리 상태를 전제로 그녀만의 '도를/돌을' 아십니까의
동선을 만들어낸다. 가끔 잊을 만하면 들어가는 집을 지척
에 두고도 여기저기를 떠도는 작가가 애용하는 즉석밥이
전자레인지에서 1분 59초 동안 돌면, 건네진 손을 잡고 합
정역에서 소요산 원효폭포까지 가 있는 여자, 요석공주를
맡은 여자처럼, 우리는 이 43분 10초의 영상을 보고 나면
어딘가 갔다 온 것 같은데 그곳이 도대체 어디였는지 이야
기해도 주변 사람 누구도 이해할 수 없을 것 같은 그런 세
계에 갔다 온 것 같은 생각이 들 것이다. 물론 나는 〈요석공
주〉를 보면서 또 웃었고 위로받았는데, 당신은 어떤 기분
이었는지, 속은 것 같은지, 재미있었는지, 짜증이 났는지,
뒤에 뭐가 남았는지는 모르겠다. (2019)

238

최수련

웃는 여자가
베낍디다

베끼는 사람은 믿음으로 수행하는 자이죠. 베끼는 자는 나고 살고 죽는 인간의 불멸에의 욕망을 예시하는 은유이자 이미지일 겁니다. 보통 베끼는 자인 그는 신의 말씀, 대가의 걸작이나 경전을 베끼면서 불멸의 존재/이름을 숭배하는 자입니다. 그는 지금을 사는 대신에 시간의 우연성에도 불구하고 살아남은 것, 초시간적이고 보편적인 가치를 획득한 것을 모방하고 흉내 내면서 시간성을 뛰어넘으려고 합니다. 그는 오직 변화일 뿐인, 그러므로 무의미한 삶에 충실한 대신, 변화와 우연성에 영향받지 않는 삶의 (비)존재를 믿으려고 합니다. 그는 도피하고자 합니다. 베끼는 자는 지금 읽고/보고 있는 것으로 도피합니다. 그는 고개를 숙인 채, 자신이 진심으로 잘 베끼면 마침내 그 세계로 들어갈 수 있다고, 아니 베끼는 행위가 그 세계를 불러일으키는 수행이 될 수 있다고 믿는 자입니다. 이 광기, 비이성, 희망. 미숙한 초심자의 베끼기의 질적 도약의 순간은 이미지나 문자가 진짜 세계로 돌변하는 순간일 것입니다. 혹은 그는 이미 그 세계가 실재한다고 믿는 자라는 점에서 글자와 이미지의 물질성이나 육체성에 사로잡힌 자일 것입니다. 여하튼 필사자는 누구도 피해나갈 수 없는 평등의 실현인바 죽음을 부정하거나 지연시키고자 불멸의 텍스트, 경전, 말씀과 함께 머무르려는 자이겠죠. 양피지에 신의 말씀을 베끼는 수도승, 명화를 베끼는 아마추어 화가, 제 키에 육

박할 원고지 분량으로 걸작을 베끼는 습작생을 떠올립시다. 양피지와 깃털 펜, 물감과 붓과 캔버스, 비단 천과 분채 물감, 원고지와 펜 등등의 시대적, 문화적, 분과적 조건을 전제로 그들은 시간의 부침을 이기고 살아남은 것들의 헤게모니를 떠받칩니다.

여기 『태평광기(太平廣記)』, 『요재지이(聊齋志異)』 등등을 베끼는 화가가 있습니다. 처음 듣는 '경전들'입니다. 네이버 검색을 해봅니다. 이 작가를 사랑해야 하는 순간이 되었으니 논문도 겸사겸사 찾아보며 새로운 세상에 눈뜨게 됩니다. 간략히 정리하자면 『태평광기』는 신선, 여선(女仙), 도술, 방사 등이 등장하는, 송나라 시대에 편집된 500권의 설화집이군요. 『요재지이』는 귀신과 여우의 이야기가 주를 이루는, "중국 청나라 초기 소설가 겸 극작가" 포송령(蒲松齡)의 단편 500여 편을 모은 지괴(志怪) 소설집입니다. 『요재지이』 번역본은 아동용부터 어른용까지 여러 출판사에서 출간되어 있습니다. 만화본도 있네요. 최수련 작가는 영어본도 소장하고 있는 걸로 보아 귀신이 나오는 허무맹랑한 중국 설화에 관한 한 오타쿠적 취향을 갖고 있다고 보입니다. 한자를 배웠지만 일상에서 한자가 지워진 세대에 속한 작가는 집에 비치된 아동용 『요재지이』를 읽었고, 10대 때는 당시 한국 사람 대부분이 그랬듯이 중국이나 홍콩의 고전 판타지 (도사) 영화나 비디오를 즐겨 보았다고 합니다.

『요재지이』를 원전으로 한, 귀신과 순박한 청년의 사랑 이야기인 〈천녀유혼〉은 다들 보셨죠? 대학원까지 서양화/회화 전공자로서 배움을 마친 작가는 무엇을 그릴까를 놓고 고민하던 중 자신의 성장에 지대한 기여를 한 중국의 귀신 설화집, 홍콩 영화 베끼기에 착수합니다. 동시대 사회에 대한 이야기도 작가 자신의 주관적 표현도 아닌, 자신이 한때 매혹된 허무맹랑한 이야기나 영화 이미지를 필사하고 베끼는 작업을 화가의 '정체성'을 가진 작가가 지속하고 있으니 잘 보아야 합니다. 최수련 작가의 작업은 설화집을 '원전/경전'으로 한 필사이고, 뜻글자인 한자를 이미지처럼 그리고, 글자 하나하나에 뜻을 달고 한글로 번역된 내용 전체를 필사해 놓은 성실한 학생의 노트 차용이고, 잘 그리지 못한 초심자의 망친 캔버스 제작이고, 레트로 감성 '궁서체'의 향연이고, 관객의 시야를 가로막으며 계속 나타나는 "죽었다(史)"란 결구(結句)의 포격이고, 한자와 나란히 명기된 영어 번역문의 낯섦이나 웃김입니다. 당연히 어려서 믿고 즐긴 것은 커서 (굽어)보면 작고 보잘 것 없습니다. 그 시차, 그 거리가 작가의 작업 스타일에서 감지됩니다.

저는 작가의 작업을 보자마자 웃은 자로서, 작업의 가벼움이나 작업이 지향하는 '자유'를 정당화해야 하는 임무가 있을 것입니다만, 우선 이 작가의 작업의 '성찰성'을 지적해야 합니다. 화가나 작가의 자리를 초심자나 학생이나

〈무귀론자〉, 다라니 종이에 수채, 잉크, 각 30×40cm(5pcs), 2020

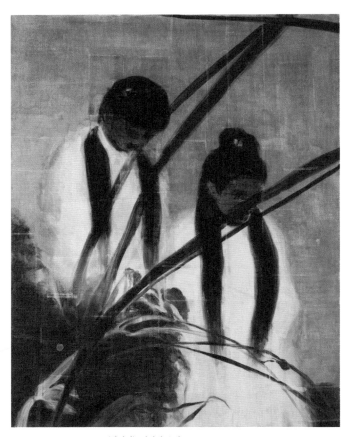

〈태평녀〉, 리넨에 유채, 145×112cm, 2020

아마추어의 '형식'으로 대체하는 이 작가의 '빼기' 스타일을 놓고 먼저 이야기해야 하는 것은 오리엔탈리즘과 회화/서양화의 '관계'입니다.[1] 자신이 어렸을 때(무지했을 때?) 즐겼던 문화가 오리엔탈리즘의 일환이었음에 대한 작가의 각성이 있습니다. 서구적/보편적 합리성이 비합리적인 지역문화를 제거하는 근대화라 불리는 과정임에도 귀신 이야기는 설화집이란 문학 범주 안으로, '이국적인' 홍콩 영화 안으로 숨어들어 잔존합니다. 서양이 자신의 거울-이미지를 위해 동양을 타자화하면서 만들어낸 오리엔탈리즘이 동양의 자기-이미지로 둔갑/변형되는 일이 비서구 근대화의 일환이었음은 잘 아실 겁니다. 스피박은 1세계가 투사한 이미지를 이상적인 자기-이미지로 수용하면서 출현한 3세계와 1세계의 '관계'를 "세계화(worlding)"라고 불렀습니다. 그러니 동양화와 서양화, 혹은 정관사(The) 회화와 지역화의 이분법도 이 작가에게는 문제의 대상이 됩니다. 서양화가란 정체성을 갖고 있으면서도 동양 이미지나 동양적 설화를 소재로 삼는 것의 이유를 이해할 수 있는 것이죠. 서양이 동양이란 타자의 발명을 통해 비로소 자기 정의에 이르렀듯이, 회화/서양화의 자기 정의에 작가는 '동양풍'을 전유해 자명한 것들의 질서를 교란하고, 불안을 조성하고,

1. 이 문단의 이후 내용은 작가의 인터뷰(http://news.ifac.or.kr/archives/ 22458)에 대한 제 나름의 부연 설명이라고 보시면 이해가 빠를 것입니다.

최수련
웃는 여자가 베낍디다

누군가에게는 결국 숨겨둔 웃음(이미 알고 있는 자의 제스처?)을 꺼내게 만듭니다. 베낄 가치가 없는 한낱 귀신들, 신의 지위로 올라가지도 인간의 권선징악에도 흡수되지 못한 타자들이 죽음의 공포를 몰고 다니면서 속이고 구원하고 단죄하고 사랑해 주는 이야기들이 캔버스에 단단히 안착되는 데 실패한 흐린 이미지, 덜 쓴 글자, 형광펜이 난무하는 열성적인 학생의 필사 장면, 단연코 이것은 회화가 아니라고 항변하는, 광고문구 같고 전체주의 국가의 선전 포스터 같은 회화에 슬쩍 묻고, 흩날리고, 지워져 있습니다. 인용되자마자 부정되고, 나타나자마자 사라지고, 고지되자마자 허튼 말이 되는 이런 전통/교훈/가치라면, 이런 필사라면, 시간의 부식성을 회화적 형식과 스타일로 현시하는 이런 미적 구성이라면, 원본/경전/걸작의 횡포에 기식하는 동시대 권력, 체제를 교란하며 필멸성을 긍정하는 이 작가의 작업 앞에서 웃는 일은 작가의 미적 태도에 대한 지지와 연대의 행위로 보아도 되겠지요.

설화집에 나오는 귀신, 주로 남자를 유혹하고 속이고 어려움에서 구해내는 여자의 모습으로 인간계에 개입하는 귀신은 죽음에 대한 공포를 빨아들이면서 공포를 '육화하는' 타자의 이곳에서의 이름입니다. 그들이 나타나면 명료한 권선징악의 서사가 부식됩니다. 기성 사회의 도덕과 가치로 환원되지 않는 공포나 욕망을 전담하는 것이 귀신

246

입니다. 제가 귀신이 나오고 누가 "죽었다"라고 끝나는 설화집의 이야기를 베낀 작가의 '그림'을 보면서 웃었던 것은 이제 제 나이가 더 이상 귀신이 무서운 나이가 아니고, 귀신도 슬픈/약한 존재라는 것을 어느 날 깨달았기 때문일지 모르겠습니다. 작가는 세속의 시간성이 제거된 전시장에서 불멸의 캔버스를 감상하려는 관객의 눈앞에 "죽었다"라는 말이 '각운(脚韻)'처럼 사용되는 이야기를 끝없이 늘어놓습니다. 죽음을 피해서 '작품'을 보러 왔는데 '작품'은 없고 죽음만 난무합니다(말씀집인 구약의 각운은 '낳고 낳고 낳고'임을 떠올리시면, 이 작가가 왜 타자의 설화집에서 '죽고'를 발견해 냈는지 이해할 수도 있겠습니다). 베낀 이미지, 수없이 돌려보느라 해상도가 최저 상태에 이른, 환영성이 거의 지워진 이미지인 선녀나 '태평녀'는 하늘에 대고 삿대질하거나 발악하는 여자들, "감정을 드러내는" 여자들이고, 예쁜 여자들의 옷을 입고 못생긴 여자의 표정을 하고 있기에 '삑사리' 나는 이미지이고, 웃음의 대상이 되어도 무방한 '가난한' 이미지입니다. 작가는 인터뷰에서 "박물관에서 볼수 있는 숭고한 이미지가 아니라 동시대에 다시 재생산되면서 변형, 왜곡된, 우스꽝스러운 조악한 이미지를 다룬다"라고 말합니다.[2] 국가를 위시한 공동체가 모셔 받드는 진지

2. https://www.palbokart.kr/main/inner.php?sMenu= D2200&mode=view&no=31 중에서.

247

한 이미지가 아니라 여전히 죽지 않은 채 세속에 횡행하는 이미지, 막 쓰이고 더럽혀지고 낡고 결국 스러지는, 초월적인 것에 거의 의지하지 않는 생(生)의 물리적인 변화를 현시하는 이미지, 그러나 결코 죽지도 온전히 사라지지도 않을, 언데드의 상태로 불멸의 타자적/다른 형상을 포획한 귀신, 여자들인 귀신인 이미지가 작가의 회화, 작가의 말로는 "회화적 제스처"입니다.

신성과 인성 사이의 귀신(鬼神)이 '추한/욕망이 깃든' 얼굴의 여자 행세를 하는, 인생은 어떤 교훈도 없고 '우리'는 결국 '죽는다'는 초-휴머니즘적 거대서사가 압도하는, "전단지나 표어 선전물이나 광고 현수막"의 형식으로 쓰이고 그려진 텍스트의 시시함이 결국 죽음을 희롱하고 웃김의 소재로 써먹는, 이 "웃기고 무서운", 작가의 자리는 지워버린 이 비인칭적(impersonal) 글쓰기로서의 회화를 볼 때마다, 읽을 때마다 저는 제 웃음의 원인이 웃길 대상을 간구하는 저인지 최수련이 마침내 회화라는 그물로 낚은 바람 때문인지 알지 못합니다. "회화적 제스처"라고 앞서 작가가 말했잖아요.

옴(唵)! (2020)

《이성의 잠》 —
파괴를
위한 교정

채프먼 형제

I. 아이러니와 웃음

세계는 자명하다. 의미는 기호에 단단히 붙어 있고 심지어 세계에 단단히 붙어 있다. 상식이 지배하는 세계, 믿음이 굳건히 자리한 세계는 자명하다. 기호가 공통의 의미에, 공통의 세계에 묶여 있다면 우리는 기호를 매개로 소통할 수 있고 이해할 수 있다. 그러므로 "모든 견고한 것들이 녹아서 대기 중으로 흩어진"(마르크스) 세계라는 우리의 (포스트)모던한 조건에서라면 우리는 소통할 수 없다. 견고한 지반이나 토대, 심지어 기원이 사라진 이 세계에 난무하는 것은 해독할 수 없고 이해할 수 없는 기호, 기표이다. 아리스토텔레스 이래 비유법 중 하나였던 아이러니가 근대에 이르러 세계에 대응하는 하나의 방법이자 태도로 정립된 데는 세계가 읽을 수 없는 모호한 텍스트로 변했다는 우울이 깔려 있다. 원래 말과 뜻의 어긋남, 혹은 칭찬이 비난이고 비난이 칭찬인 그런 비유법을 뜻하던 아이러니는 의미에 묶여 있던 기호(언어와 이미지 같은)를 너덜너덜한 종이나 천 조각이 될 때까지 비우고 없애는 과정이자 전략이다. 아이러니스트는 이해와 소통을 거부하고 의미의 주권성을 공격하는 실천가이다. 독일의 초기 낭만주의 철학자이자 시인으로 오늘날 포스트모던의 아이러니적 조건하에서 새롭게 조명되고 있는 프리드리히 슐레겔은 "광기, 어리석음, 실수"의 언어인 아이러니를 '진정한' 언어로 단언했다. 내

250

적 통일성을 겸비한 자아의 일관된 의도를 합리적으로 전달하는 언어는 그에게는 가짜 언어이다. 경박하고 무의미한, 거의 미친 언어만이 진짜 언어라는 것을 '알고' 있는 사람은 세상의 모든 무거운 언어, 도덕과 교훈을 담은 언어에 대해 웃을 수밖에 없다. 그런 새빨간 거짓말이라니. 건강할 수 있고 행복할 수 있고 사랑할 수 있고 이해할 수 있고 화해할 수 있다니! 아이러니스트는 그렇게 속인 자와 속은 자들 모두에게 폭소를 터트린다. 아이러니스트는 세상의 무의미, 세상의 가벼움을 전달하는 광인이다. 아이러니스트는 니체식으로 말한다면 진리에 은유로 화답하고, 엘렌느 식수식으로 말한다면 진리를 웃음으로 꺾는다. 선악의 이분법, 도덕적 가치체계를 거부하면 세계는 말장난을 위한 어휘 사전으로 바뀐다. 아이러니스트는 아이처럼, 미친 사람처럼 금기를 위반하면서 논다. 아이러니스트는 웃는 자이다. 보들레르는 아이러니를 "절대희극"이라 부르기도 했다. 파괴에 짙게 드리운 웃음. "웃음⋯⋯ 웃음⋯⋯"(황병승).

II. 파괴적 웃음과 성찰적 염세주의−
채프먼 형제의 경우

'전복적 위트'가 트레이드마크인 채프먼 형제의 전시가 한국에서 최초로 열린다. 성을 고야(Goya)로 바꿔야 할 것 같다고 킬킬대는 형제는 고야의 판화 연작을 '교정'하는

데 근 20년을 매달려왔다. 제이크(Jake Chapman)와 디노(Dinos Chapman)는 1991년 첫 번째 콜라보 전시를 시작으로 지금까지 신성모독, 소아성애, 반달리즘과 같은 평단의 비난을 '두' 몸으로 환영하면서, 극단적인 신체 절단과 유전적 돌연변이의 형상을 마네킹, 플라스틱 모형 등에 담아내고 있다. 역시 협업 작가인 길버트와 조지의 조수였던 형제는 1990년에 왕립예술학교를 함께 졸업한 뒤, 1991년 첫 번째 전시를 시작으로 가끔은 따로 작업하지만 거의 접합된 자아, 샴쌍둥이처럼 공동으로 작업한다. 늘 '복수'(plural)인 이들에게 정체성, 독창성과 같은 근대적 개념은 허구적 구성물에 불과하다. 기성의 것, 레디메이드, 완성품 위에 자신들의 개념이나 제스처를 첨가하는, 말하자면 수정 혹은 교정이 그들의 작업 방식이다. 그들은 창조하지 않는다. 그들은 이름이나 기호에 들러붙은 의미, 해석, 평가를 뜯어낼 때 그 이름이나 기호가 어떻게 전율하는지, 불안정해지는지, 위협적인지를 숙고한다.

이번 전시의 제목 《이성의 잠》은 고야의 판화 연작 〈변덕(Los Caprichos)〉(1799) 중 43번의 제목인 〈이성의 잠은 괴물을 낳는다(The Sleep of Reason Produces Monsters)〉에서 갖고 왔다. 채프먼 형제는 yBa의 멤버로 미술계에 들어왔고 2004년 사치 컬렉션의 저장 창고가 전소되었을 때 파괴된 1999년 작 〈헬(Hell)〉을 2008년 〈퍽킹

252

헬(Fucking Hell)〉로 재탄생시킨 일화는 유명하다.

　"최초의 현대화가", 초월적이고 신적인 가치에서 풀려난 인간의 유한하고 세속적인 삶을 재현한 것으로 평가되는 고야는 초기의 회화들에서는 "자유주의적 정치인과 세속적 가치를 긍정"했던 계몽주의자였지만, 나폴레옹 군대의 스페인 침공(1808~1814)을 목격하면서 근대적 비전을 포기하게 된다. 해방군으로 생각한 나폴레옹 군대의 잔혹한 학살은 스페인 민중봉기를 낳았고, 고야는 〈1808년 5월 3일(The Third of May 1808)〉에서 이런 상황을 잘 보여주었다. 죽이는 편과 죽는 편이 뒤엉킨 폭력과 학살의 현장에서 고야는 자국민과 점령군 양쪽 모두에 대해 판단을 포기한 채 오직 아비규환의 지옥도를 그리는 데 몰두했다. 고야의 판화 연작 〈전쟁의 참상(Disasters of War)〉(1810~1820) 82점은 고야가 죽고 한참 뒤인 1863년에야 세상에 나왔고, 그 충격은 현대 화가들의 작업을 통해서 오늘날까지 전해지고 있다. 전쟁이 끝난 뒤 스페인은 다시 가톨릭이 지배하는 보수 체제로 돌아갔고 고야는 은둔했다. '미술사에서 가장 위대한 반전(反戰) 선언문'으로 평가되는 고야의 판화 연작은 일종의 '인류 문화유산'으로 소중히 다뤄지고 있다. 채프먼 형제는 다른 작가들과 마찬가지로 자신들이 '존경하는' 고야의 〈전쟁의 참상〉을 참조했지만, 그들은 지금까지 그 작품에서 '영감'을 받은 작가들과 달리

253

작품을 '교정'하는 쪽으로 나아갔다. 라우센버그는 드쿠닝의 드로잉을 지울 때 드쿠닝의 허락을 받았지만, 채프먼 형제는 고야의 판화를 구매해서 훼손했다. 고야의 영향사에서건 대가에 대한 도전으로서건 형제는 적자이고자 했던 선배들과 달리 서자로서만 '아버지'를 인용했다. 팔뚝에 "나는 바보천치"라고 새긴 디노와 동생 제이크에게 미술사는 그들이 자주 드나드는 골동품상일 뿐이다.

채프먼 형제는 1992년에 〈전쟁의 참상〉을 일련의 미니어처—이끼가 낀 작은 섬에서 피가 난자한 장면을 연출하는 장난감 군인들을 난장이처럼 펼쳐놓은—로 반복·인용했고, 1997년에는 사치의 yBa 전시 《센세이션》에 출품한 〈위대한 공적! 죽은 사람들과 함께!(Great Deeds! Against the Dead!)〉(1994)를 통해 고야의 연작 〈전쟁의 참상〉 중 39번 〈죽은 자에게 가해진 위대한 행위(A Heroic Feat! With Dead Men!)〉(2008)를 반복·해석했다. 신체 여기저기가 잘린 채 나무에 매달린 세 남자는 마네킹으로 대체되었고, 위대한 휴머니스트 고야에 대한 조롱에 화가 난 관객 중에는 전시장으로 경찰을 부른 이도 있었다. 형제는 1999년 나치 군인들로만 이루어진 홀로코스트 〈헬〉을 구매한 사치로부터 받은 80만 달러로 2001년 〈전쟁의 참상〉 1937년 에디션 82점을 모두 구매한다. 그들은 판화에 등장하는 모든 희생자의 얼굴을 인형과 광대의 얼굴이나 가

254

면으로 대체했고, 2003년 전시 《창조성의 강간(Rape of Creativity)》에 〈상해에 가하는 모욕(Insult to Injury)〉이란 제목으로 전시했다.

채프먼 형제는 구매와 전시 사이의 근 2년의 기간을 거의 고야의 판화를 바라보면서 토론하는 데 할애했다고 한다. 그 결과 그들은 미술사에 등재된 고야와는 다른 고야, "미래가 없다(No Future)"라고 노래했던 펑크록 밴드 섹피(Sex Pistols)처럼 '바보 천치'의 고야를 복원해 냈다. "음란하고 외설스러운 호기심과 고상한 관심은 아무런 차이가 없다", "고야는 휴머니스트로 옹호되었다. 그러나 고야의 판화에는 어떤 쾌락의 순간, 강렬함, 유머, 스스로 고귀함을 훼손하려는 경향이 있다", "고야의 작품에는 리비도적인 요소가 있다. 사디스틱하고 에로틱하고 뭔가 도덕적 권위와 조화를 이루지 않는 것이 있다", "그는 도덕적 프레임의 지지를 받으면서 자신의 폭력에 대한 편애를 유지했다"라는 식의 형제들의 직접적인 논평은 고야에게서 도덕을 걷어내고, 대신에 외설, 리비도, 에로티시즘, 유머의 계기를 발견하려 한 그들만의 관점을 잘 보여준다. 전쟁의 비참과 비극 속에서 인간의 위대함을 발견하려는 휴머니즘의 고야를 전쟁의 무의미, 인간의 소멸, 리비도적 에너지의 과잉을 증명한 안티휴머니즘의 고야로 대체하려는 시도이다. 채프먼 형제는 깊이, 분노, 도덕, 정신과 같은 휴머

채프먼 형제
《이성의 잠》—파괴를 위한 교정

니즘의 관용어를 혐오한다. 심지어 형제는 〈상해에 가하는 모욕〉을 "부시와 토니 블레어의 이라크 침공에 대한 반응", "민주주의를 신봉하고 민주주의가 이데올로기가 아닌 양 이야기하는 그들에 대한 우리의 반응"이라고 주장했다. 그들에게는 민주주의도 만들어진 관념에 불과하다.

"역사는 두 번 반복된다. 한 번은 비극으로 한 번은 희극으로"(마르크스), 그러므로 세 번째가 없는, 늘 두 번째로서 과거를 반복하는 모든 현재, 과거의 시뮬라크르인 현재들의 비참은 신, 도덕, 초월성의 보증을 받지 못하는 '카타스트로프'이다. 희극은 추락에 대한 것이고 닫힌 세계에 대한 것이기 때문이다. 채프먼 형제가 자신들이 21세기 현실을 가장 정확히 '제시'하고 있다고 주장할 때, 그것이 휴머니즘적 인간이 완벽하게 빠진, 혹은 이성이 잠을 자고 있는 시간의 적나라한 현실이라고 할 때, 희극을 관람하는 자에게 주어진 역할은 웃는 것이라고 할 때, 그들의 작품 앞에서 웃을 수 없기에 분노하고 불쾌해하는 휴머니스트 관객—어쩌면 대부분일 관객—은 그들에게서 '엿먹은(퍽킹!)' 것이다. 형제는 웃음을 "경련적인 반작용"이라고, "경련은 언어적 반응이 부적절할 때, 이성적 반응이 불가능할 때" 일어난다고 대답한다. 그들에게 웃음은 인간성이 사라진 표정이다.

고야의 〈전쟁의 참상〉에 그들이 첨가한 광대나 인

256

형의 '얼굴'은 인간의 표정이 불가능한 얼굴이기에 '적합한' 선택이었다. 그것들은 우리가 전쟁의 재현에서 기대하는, 희생자의 얼굴에서 기대하는 거울 반영적인 표정을 짓지 못한다. 눈을 감은 시체나 죽어가는 자의 자리에서 그들을 바라보고 있는 우리들에게 되돌려주어야 할 (결국 우리의 것인) 나르시시즘적이고 카타르시스를 욕망하는 시선이 형제의 연작에는 없다. 대신에 거기에는 "인간적인 너무나 인간적인"(니체) 인간들의 생존에 꼭 필요한 공감이나 동일시의 대상이 될 수 없는 절대적 타자—인형, 광대—가 놓였다. 인형과 광대의 시선을 받고 반응할 수 있는 유일한 인간 유형은 아이다. 아이는 휴머니스트의 양심이나 반성 능력이 없고 어린이는 그 자체 리비도이고 발작이고 경련이다. 아이는 교양 있는 어른이 머리를 써서 반응하는 작품 앞에서 감각적으로만 반응한다. "우리는 흥미로운 것을 한다"라고 말하는 형제는, '대체 머리는 얻다 써먹으려고 달고 있는지 모르는 철모르는 것들', 잔혹 동화나 영화, 꿈에 나와서 아이들을 유혹하고 위협하고 웃기는 광대와 인형을 사랑하고 환호하는 '바보 천치'를 관객으로 초대한다.

"자아는 하나의 기관(organ)일 뿐이다"라고 말하는, 아메바와 인간의 연속성을 주장하는 형제의 아이들은 하나같이 코와 입에 다른 기관을 붙이고 있다. 코는 딜도(심지어 페니스도 아닌!)로, 입은 항문으로 뒤바뀐 채, 위아

257

래와 앞뒤의 규범을 위반한 채, 둘이나 여럿으로 접합된 (zygotic) 아이들은 말하자면 관객의 뇌의 중량을 재는 바로미터이다(아이는 어른의 거울이나 스승!). 인간이 생물체라면, 뇌는 불필요하게 없어진 관념이라면, 신경의 경련과 발작을 미메시스한 인체의 형상은 차라리 사실적일 수있다. 내적 자아, 자율성, 개성을 인정하지 않는 작가라면, 마네킹은 무한한 동일성, 오직 '연장(extention)'으로서의 인간의 이미지로서 대단히 적절할 수 있다. "절대적인 무한한 부정성"(키르케고르)으로서의 아이러니는 성인의 의식이 재현하는 몸을 감산(減算)하는 과정에서 등장하는 몸, 복수의 몸, 혼종의 몸으로도 입증된다. 거꾸로 된, 뒤집힌, 뒤얽힌, '잘못' 붙은 몸은 이성이 자는 중에 출현한다. 그러므로 그러한 '비'인간들은 이성이 잘 때 나오는 타자들의 형상을 묘사하는 언어처럼 그로테스크하고, 언캐니하고, 괴물 같아야 한다. 이번 전시에 등장하는 아이들은 이종교배 된 얼굴 외에는 모두 '정상적인' 몸을 갖고 있는데, 형제는 그 몸에 모두 '유니폼'을 입혀 아이들에 어떤 변형을 가한다. 상투적으로 말해서 유니폼은 획일화, 훈육, 동일성의 은유이다. 형제의 아이들은 삐딱한 포즈와 심드렁한 표정으로 서 있거나 앉아 있다. 곧추선 척추의 규칙을 조금씩 어긴 아이들의 포즈는 유니폼에 감금되어 있음과 그 사실에 대한 저항의 포즈로 관객을 긴장시키거나 흥분시킨

258

다. 더욱이 형제는 그들에게 '초강력 노마드'처럼 탈주할 수 있도록 스니커를 신겨주었다. 유니폼에 새겨진 "그들은 우리에게 아무것도 가르쳐주지 않는다"란 문구는 형제가 파괴하고자 겨냥한 "그들"—즉 성인, 미술관, 역사—의 무능을 향한 직접적 대응으로 읽힌다. 인사 잘하고 예의 바르고 잘 참고 양보 잘하고 착한 아이는 형제에게는 '아이'일 수 없다. 아이가 '순수'하다면 순수는 아이의 모든 힘이 거세되었을 때 남는 찌꺼기이다. 형제는 아이를 광기만큼이나 이성의 타자로 제시한다. 아이는 이성이 '없는' 기관이고, 무서운 괴물의 목소리를 들을 수 있고 그들과 떠날 수 있는 존재들이다. 특히 이번 전시 중 일부인 〈잠 안 오는 밤을 위한 침대 동화(Bedtime Tales for Sleepless Nights)〉(2013)는 상상할 수 있는 모든 무시무시하고 끔찍한 이야기와 형상을 동화책 형식으로 복원한다. 그것은 읽어줄 수도 볼 수도 없지만 '실재'하는 세계에 대한 것이다. 형제는 2명, 3명씩 모두 5명의 '아이'와 살고 있는 아버지들이다.

아이들의 유니폼에는 만자(卍)가 붙어 있다. 1970년대 몰려다니는 비행 청소년 집단 중 하나였던 영국의 펑크족은 오직 사람들의 혐오를 불러일으키려고 가슴에 만자 엠블럼을 붙이고 다녔다. 민주주의 사회의 일원이라면 누구나 혐오하는 나치를 옹호하는 듯 행동하면서 사회'악'이 되려 한 데는, 사회적 '선'의 자리는 자신들의 것이 될 수 없

다는 절망이나 분노가 내재했기 때문이다. 선이 아니면 악인 세상에서 선이 불가능하면 악에 있겠다는 '의지'는 기성세대의 분노를 일으키는 바로 그 순간에 자신들의 삶의 '의미'를 발견하면서 킬킬댄 펑크족을 아이러니의 계보 속으로 불러들인다. 형제는 1999년의 〈헬〉 이후로 상상할 수 있는 모든 가학적, 피학적 폭력을 자행하는 나치들의 지옥도(地獄道) 미니어처를 제작하고 있다. 이것은 지옥의 일부에 불과하다고 말하려는 듯 항상 잘린 단면을 보존한 아비규환의 장면 앞에서 우리는 경악하며 물러나거나 매혹당한 듯 다가갈 것이다. 형제는 자신들의 작품 앞에서 우는 관객의 반응은 틀렸다고 지적했다. 수천, 수만 미니어처의 포즈는 어쨌든 같은 것이 하나도 없다. 캐릭터들의 반응 방식, 자세의 차이와 다양성은 흥미를 불러일으킨다. 단 이러한 집단적이고 전체주의적인 폭력이 발생하는 맥락, 전제가 없기에, 즉 장면을 통제하는 시선을 보증받지 못하기에, 단지 폭력이 무한히 일어나고 있다는 객관적 사실 때문에 우리는 '도덕적으로' 반응할 수 없다. 도덕적 이상을 고취시키는 승화─예술의 가치─가 일어날 수 없는, '저질'의 대중문화에 만연한 "억압적 탈승화"(마르쿠제)에 헌정된 이 지옥도는 더욱이 이 무한한 나치들이 2인치 크기의 작은, 따라서 '무해한' 피규어 같기에 구경거리로 바뀐다. 지옥도는 재미있어진다. 비극으로 감상되지 않는 폭력은 스펙터클이

다. "우리가 5,000명을 만드는 데는 3년이 걸렸지만, 독일인들이 러시아 전쟁 죄수 15,000명을 죽이는데 3시간밖에 안 걸렸다"라는 형제의 논평은 어느 방향으로도 튈 수 있다. 물론 형제는 '하도 어처구니가 없어서 웃음밖에 안 나온다'쪽을 선택했다.

형제는 아마추어 화가였던 히틀러의 수채화 13점을 사들여 그 역시 교정했다. 그들은 그림을 논리적으로 이해했던, 상상력이 결핍된 히틀러의 수채화에 무지개, 웃는 얼굴, 다채로운 별과 꽃과 같은 히피적 이미지를 첨가했다. 〈히틀러가 히피였다면 우린 참 행복했을 텐데(If Hitler Had Been a Hippy How Happy Would We Be)〉란 제목과 유리 진열장 안에 펼쳐지는 대학살 장면을 갖고 형제는 역사에 가정법을 도입하고, 1960년대 낭만적인 히피 운동을 환기시키면서 어떤 충돌을 유도한다. 역사의 불가피함과 무의미함을 교차시키며 작업하는 형제에게 저런 낭만적 표현법은 폭력을 외면하는 평화주의자의 흔한 알리바이에 불과하다고 보인다. 기실 머리에 꽃을 꽂고 반전운동을 펼쳤던 히피가 20세기 후반 신자유주의를 주도하는 네오콘 세력이 되었다는 역사의 아이러니를 그들이 모를 리 없을 것이다. 너무 많은 평화주의자, 너무 많은 생태주의자와 '평화롭게' 공존하는 이 대학살의 현실'들'! 유리 진열 작 중 하나인 〈여인이여 울지 마요(No Woman No Cry)〉(2009)

261

에서 히틀러 미니어처는 언덕 아래 대학살의 지옥도를 내려다보며 평화롭게 피카소의 캔버스 앞에 붓을 들고 앉아 있다. 피카소-히틀러의 평정, 아프리카로 돌아가는 날까지 '전쟁'을 외쳤던 밥 말리의 노래 제목 앞에서 우리는 말을 잃는다. 전쟁을 '비극적으로' 재현한 피카소와 홀로코스트를 국가주의적 대의로 치른 히틀러와 전쟁을 선동해야 했던 밥 말리, 그리고 저 많은 폭력. 우리는 보고 있지만 아무것도 보지 못한다. 우리는 너무 많이 보고 있기에, 우리는 형제가 인용한 이름들이 충돌하는 '사이'에 갇혀 버리고('둘'이 되고), 장면을 통제하고 감상할 수 있는 '관점'을 빼앗긴다. 단지 즉물적인, 물질주의적인, 세속의 폭력이 난무하는 것뿐이다. 압도하는 스펙터클과 관점의 부재로 의식은 방전되고 뇌는 힘을 잃는다. 구토, 발작, 경련, 분열이다.

형제는 골동품상에서 사들인 빅토리아 시대 익명의 화가들이 그린 부르주아 가족들의 초상화도 교정했다. 얼굴과 인격을 동일시한 부르주아적 문화 양식인 초상화에 등장하는 '얼굴들'은 이제 모두 죽은 자들의 얼굴이고, 그러므로 이제 그것은 단지 '가면'일 뿐이다. 자본주의와 제국주의와 민주주의와 휴머니즘으로 근대를 지배하고 통제했던 부르주아 계급에게, 죽음이 접근할 수 없는 불멸의 인공낙원을 꿈꾼 계급에게 피부, 그것도 썩고 부패하고 병든 피부를 입히는 형제의 교정 덕택에 부르주아 계급은 죽음과 유

한성을 돌려받는다. 채프먼 패밀리의 소장품인 아프리카 가면을 전시한다는 설명문이 붙은 〈채프먼 패밀리 컬렉션(The Chapman Family Collection)〉은 모더니즘의 기원으로 재서술되고 있는 아프리카 '원시주의'와 신자유주의적 생산 유통 방식의 상징인 맥도널드 햄버거 및 엠블럼을 뒤섞어서 그들 특유의 웃음을 유도한다. 자신들의 소장품이 모더니즘 예술가들에게 끼친 결정적인 영향력을 주장하면서 비스듬하게 '회화'와 아프리카라는 타자의 '창조적' 공모를 희화화하고, 제국주의적 근대가 창조한 모든 이데올로기를 인용, 훼손하는 그들의 전략은 '무로부터(ex nihilo)'의 창조를 욕망했던 근대의 모든 기획을 다시 '무'로 되돌리려는 필사적인 시도로 보인다.

희망도 유토피아도 미래도 인간도 이성도 범접하지 못하는 풍경 속을 어슬렁거리는 웃음. 황병승 시인의 시에서 간성적(間性的) 존재를 둘러싸고 있던 "웃음…… 웃음……." (2013)

명랑착시
낭비구멍
실눈플레이어

이순종

이순종 작가는 동시에 여러 군데서 여러 방식과 여러 쾌락을 동원해 작업한다. 차이를 지우는 하나의 틀에서 차이가 나타나려면 꼭 필요한 조건, 간극을 이용해 더럽히는, 말하자면 시선을 어지럽히는 게 작가들의 일반적 작업이라면, 이순종 작가는 거기에 뭔가를 더, 심지어 더 더 첨가해서, 자신의 관객, 비평가의 알아봄마저도 추월하려고 한다. 비평가의 사회적 임무는 작업을 '보는' 일이관지(一以貫之)한 관점을 꿰차려는 사적 욕망과 연접하기에, 내가 이순종이 있다고 생각되는 쪽으로 던질 그물-짜기에 여러 시간을 들인 것은 방만하고 산만한 이 작업들이 과연 투망질에 어울릴 만한 것인지에 대한 불안 내지 의심 때문이었다. 그물에 안 걸리는 물고기나 그물로는 낚기 힘든 타자나 그물이라는 비유 자체에 대한 재고로 왔다리 갔다리……

　이순종 작가에 대한 나의 이 첫 번째 글에서는 일단 에로티즘이나 히스테리와 같은 이순종 연구/비평의 기존 관점을 건드리지 않을/못할 것 같다. 그것들에 대한 나의 공부는 한없이 짧아서, '다음'이란 좋은 빌미와 희망을 위해 그 방향으로의 진입은 보류할 것이다. 이순종은 여러 방향으로 분산, 확산되는 스타일을 구사하면서, 관람자가 감상하는 안전한 자리를 휘저으면서, 그때그때 자신을 유혹한 '대상/사물'에 맞춰 자신을 바꾸면서 게임 플레이어처럼 움직인다. 나는 자신의 대상, 작업, 스타일을 통제하는 하나

의 자리로서의 작가보다는 대상과 조건에 맞춰 자신의 자아를 변주하는 다중 인격자로서의 이순종에 맞춰 이 글을 쓸 것이다. 그러므로 하나의 그물은 불가능한 것이고, 두서없는 글이 될 가능성이 농후하다.

우선 작가의 글 중 하나를 인용한다.

딸, 아내, 어머니, 할머니인 나. 나의 일상 역할이 분산된 만큼이나 나의 작업 또한 갈래가 많다. 평면, 입체, 오브제, 영상 등 다양한 매체와 재료를 가리지 않고 사용한다. …… 작업을 할 때 나는 목표나 계획이 없는 편이고 개념이나 전략을 세우지 않는다. 그냥 떠오르는 것들을 꺼내 씀으로 나의 작업은 사적인 경향이 많다. 말하자면 내 안의 무엇을 낭비하는 일이며 안 하면 고인 물처럼 썩을까 두렵다. 나의 작업은 살다가 부딪히는 일들의 해석이고 세상을 향한 통로이고 그 통로를 통해 나를 낭비한다. 그렇게 나를 순환시킨다. …… 세계는 모순과 역설로 경험되고 때로 신비와 경이로움을 맛보인다. …… 무목적으로 그냥 내 안의 것을 꺼내 써버리는 일, 작업, 활동, 나는 그것을 '거룩한 낭비'라 부르고 싶다.[1]

1. 이순종, 『이순종 도록』(토탈미술관, 2020), 166쪽에서 부분을 인용한 것들이다.

267

이순종은 가부장제 가족주의 내 여성의 여러 이름들/자리들을 오가면서, (여성) 작가라는 '사족/덤'을 병행하면서 "살다가 부딪히는 일들의 해석", 세상과 연결된 "통로를 통해 나를 낭비하는" 일, 고이고 썩지 않기 위해 "나를 순환시키는" 일, 스스로 "거룩한 낭비"라고 부르는 일을 한다고 적었다. 여성의 사회적 임무와 나란히 반(反)사회적 작가의 작업을 병행하면서 작가는 자신을 "낭비"해야 한다는 강박을 견지하면서 '세계'와의 연결 통로를 만들고 그 통로가 선사하는 어떤 경험을 즐기고 있다. 여성의 가사노동을 밖으로 유출하는 식의 작업이 아니다. 그것과는 다른 것, 자신을 가정에서 사회로 내보내는 일, 자신과 사회의 연결성을 되찾고 숨통을 트는 일이 작업이다. 세 번 등장한 용어인 "낭비" 중 세 번째 등장한 "거룩한 낭비"는 자신을 다 써버리는 행위를 일견 성스러운 종교 의식으로 이해하는 특이성을 드러낸다.

무목적적인 자기 소진이나 낭비를 예술 활동으로 정의하는 이순종의 문장은 제한 경제적 활동으로서의 가사노동과 그가 일반 경제적 활동으로 이해하고 있는 예술의 차이를 드러낸다. 그리고 본 글의 짜임과 연관해서 더욱 눈길이 가는 문장은 "세계는 모순과 역설로 경험되고 때로 신비와 경이로움을 맛보인다"이다. 동시대 실천의 딜레마나 곤궁을 현시하는 개념인 모순/역설은 종합이 불가능한 둘

의 대치, 차이로서의 타자에 대한 전유나 동일시가 불가능한 위기를 가리킨다. 모순/역설은 대상에 대한 주체의 비교 우위가 담보되지 못하는 상황, 심지어 대상 때문에 주체가 좌절을 맛보는 상황을 가리킨다. 모순/역설의 상태에서라면 주체는 자기부정이나 수치심을 겪는다. 그러나 그것은 어떤 순간에 불과하다(이 순간은 잠시여야 한다. 그렇지 않으면 주체는 절대적 타자로서의 죽음으로 넘어가고 있을 것이다). 우리는 그 직후, 곧 의식을 통해 자신의 주체성을 회복하기 때문이다.

이순종은 그런 비상사태, 위기의 순간인 모순/역설이 "때로 신비와 경이로움을 맛보인다"라고 긍정한다. 이순종은 신비, 경이, '거룩한'과 같은 종교적 체험과 연동하는 용어를 종속으로서의 주체화 이후 두 번째 주체화인 탈종속의 순간을 설명하는 데 사용한다. 가톨릭을 믿는 집안에서 성장한 작가의 개인적 배경도 고려해야 한다. 예술 체험이 종교적 체험과 맞닿아 있음은 주지의 사실이지만, 작가의 용어와 종교를 연결하는 것은 다음에서 이야기될 작가의 '미적' 태도와 연관해서는 다소 소박하고 기계적인 것으로 비춰지기도 한다. 혹은 진지하게 믿는 일반적인 종교인의 신비 체험과 명랑하게 횡단하는 예술가의 미적 경험의 차이나 근본적인 유사성을 설명하는 식으로 믿는 자 이순종과 즐기는 자 이순종의 동시성을 정당화할 수도 있을 것이다.

269

이제 나는 기꺼이 자신의 주체성을 내어주고, 모순과 역설을 피하지 않고 그런 주체가 불가능한 상황의 한가운데에서 신비나 경이를 음미하려는 작가 이순종의 '이런 순종(this subjection)', 많은 순종 중 '이런 순종'의 단수성(singularity)을 체험해 보려고 한다. 투망질이나 종합과는 다른 짜기를 요구할 그 특이성을.

대추무 파인아트에서 열린, '조각과 설치'로 구성된 개인전《Landscape Pornography》는 2003년의 작업부터 신작까지 아우른다. 올 초 강원도 양구 산불 현장에서 갖고 온 탄 나무들과 재가 바닥에 놓이고, 벽에는 침(針)으로 만든 작품〈비무장지대〉가 걸린, 설치 작업이 전시장 1층의 메인 공간을 차지한 전시에서 우리는 20여 년에 걸친 작가 작업의 탈중심화된 경향, 차이를 함께 보게 된다. 침을 이용해서 차용한 유사 회화가 보이고, 다이소의 물건으로 만든 유사 조각이 보이고, 종이에 먹으로 그린 유사 한국화도 보인다. 그럼에도 전시는 '조각과 설치'로 특정되어 있다. 다양한 장르들이 '유희'의 대상으로 소환되고, 특정한 장르가 이 유희에 한계를 만들어준다.

우선 풍경 산수화, 인물 누드화를 차용한 작업들을 살펴보자. 벽에 걸린〈비무장지대〉는 멀리서 실눈으로 보면 산수화이고, 가까이에서 보면 비단 천에 박힌 무수한 침이다. 안개가 피어오르는 강변 같고, 산 같다. 수묵산수화에

270

대한 차용이고, 멀리서 이미지로 보았던 것이 가까이에서 오브제였음으로 드러날 때, 그렇다고 속은 감정을 뒤로 하고 속인 구조 때문에 꼭 정서적 후퇴가 일어나는 것은 아니다. 이것은 관습적 '감상'에 대한 비판적 성찰의 일환이지만, 작가의 비판적 전략/계산이 비단 천 뒤쪽에서 이쪽으로 무수한 침을 꽂아 산수화와 인물화의 이미지 상투형을 패러디한 것임에도 오브제 침의 특수성 때문에 일견 이것이 패러디가 아니라 미메시스일 수도 있다는 혼란/혼동이 일어나기 때문이다.

이것은 분명 범주상 조각이고 설치이다. 수직으로 떨어지는 폭포나 암벽의 풍경을 패러디한(혹은 미메시스한) 듯한 〈계곡〉이나 여성 누드화를 차용한 〈전리품(Venus)〉에서도 우리는 전통 장르에 대한 재고(의심)와 사소한 일회용 오브제가 떼를 이루면서 어떤 힘/전언을 보유하고 있음을 동시에 보고 읽는다. 주지하듯이 패러디는 자신이 차용한 전거(reference)의 힘을 전복시키거나 아니면 패러디 비판자들의 주장처럼 전거의 권력/힘을 더 공고하게 만든다. 패러디의 모순/역설이다. 양반-남성의 문화인 산수화나 여성 누드화에 대한 이순종의 차용(패러디)은 사용하는 매체가 침이기에 패러디 비판자들의 주장을 이미 선제 포용한 패러디처럼 보인다. 작가의 패러디는 그들의 문화를 지우면서 교정하고, 전복하면서 치유하는 '더욱' 이상한 역설을

271

구조화한다. 혹자는 이것이 비판이자 전복임을 끝내 읽을 수 없을 것이다. 침의 사물성이 전거의 힘을 압도해 버리는 것이다.

통상 한의원에서 침은 인체의 막힌 곳을 뚫어주는 도구이다. '순환'이 일어나지 않는 몸에 기를 불어넣는 도구이자 일회용품인 침이 이제 이순종의 수정을 거쳐 인물화나 산수화의 바탕, 비단 천을 뚫는 데, 구멍을 내는 데 사용된다. 산수화나 인물화는 통상 작가(와 작가를 둘러싼 사회)가 자신이 믿고 숭배하는 이미지들을 그리는 관습이다. 나타나는 대상은 좋은 것이고 욕망하는 것이다. 이순종은 침술사를 자처하면서 저쪽-바깥에서 이쪽-안으로 침을 놓는다. 인물화와 산수화의 관습에서 이순종은 뒤에 선다. 안 보이는 자리, 그러므로 보이는 것들을 보이게 하면서 사라진 타자의 자리이다.

이순종은 인물화와 산수화가 막아버린 바깥, 뒤편을 행위(사건)가 일어나는 바로 그 자리로 점유하고, 순환이 불가능한 내부에 기와 숨을 불어넣는다. 몇 개의 침이 아니라 숨이 막힐 만큼 많은 침이다. 비상사태이거나 비상사태를 무대에 올리기 위한 과잉이다. 문제가 생긴 앞을 수리할 수 있는 것은 지금껏 침묵했던 뒤이다. 정면의 예술은 뒤쪽의 작용(개입)에 따라 울혈 상태에서 일시적으로 벗어난다. 이순종은 실눈으로는 이미지인 것을 부릅뜬 눈으로는

272

〈전리품(Venus)〉, 합성수지 위 자개, 천, 200×80cm, 2018

〈유리여래반가상〉, 유리컵, 인조머리카락, 인조눈썹, 37×19×19cm, 2022

침 무더기로, 즉 회화를 조각/설치로 전치시키면서도, 회화와 조각/설치 사이에서 놀면서도, 인물화와 산수화를 희롱하면서도 그런 자신의 유희를 '침'이 담지한 치유와 회생의 은유로 진지한 어떤 것처럼 위장한다. 심지어 사용된 침이 너무 많기에, 만약 이것이 어떤 인체와 유비를 이루는 것이라면 이렇게 많은 침이 박힌 신체는 웃긴 것 아니냐는 불온한 기운이 서서히 자신의 온당한 지분을 요구하면서 등장하기 시작한다. 너무나 간절한 행위도 실눈으로 보면 웃긴다. 믿는 자들 사이에는 안 믿는 자, 구경하는 자가 (숨어) 있기 마련이고 이들의 다른/불신하는 눈은 믿는 자들을 연기하는/속이려는 자들로 볼 수 있기 때문이다.

이순종의 자신을 다 써버리는 일의 '거룩함'은 자신의 주권성을 기꺼이 내려놓는 일이자, 스스로 설치한 모순과 역설의 장면에서 유사 신(神)의 신비와 경이를 음미하려는 데 있는 것일지도 모른다. 예술가는 자신이 발견한 세계의 진실을 구조화할 방법을 찾으려는 혹은 찾은 자이고, 그럼으로써 어디서나 자신의 진실에 충실하려는(할 수 있는) 자이다. 이순종의 진실인바 모순/역설은 주체의 실패와 겸손, 타자의 우선성에 대한 성찰에 머무르지 않는다. 그것은 거기서 더 나아가 신비/경이의 체험을 욕망한다. 이렇게 모순/역설 덕분에 음미할 수 있을 신비/경이는 무엇일까? '거룩한', '신비', '경이'와 같은 이순종의 사적인 용어는 모순

과 역설이라는 미적인 사태를 경유해서 종교적인 것이 된다. 이렇게 많은 침을 꽂은 것은 치유에 대한 광적인, 도를 넘어서는 미친 기원, 아니면 침을 꽂는 행위 자체의 재미나 희열 때문일지 모른다. 그래서 적절성을 전제한 종교적 바람과 기원은 과잉과 광기라는 부적절성 탓에 왜곡, 훼손된다. 제대로 믿는 자라면 이미 미친 자여야 한다는, 자신의 믿음의 전제/한계를 붕괴시킬 만큼 믿는 자만이 윤리적 존재라는 주장도 환기할 필요가 있다.

남성 문화의 대상, 남성적 보기의 표상인 누드화를 그들과의 전쟁에서 약탈했음을 표지한 제목 〈전리품(Venus)〉은 이순종의 여성 작가로서의 자의식을 강하게 드러낸다. 이순종이 약탈한 비너스에게는 '얼굴'이 없고, '여체'로 봤을 때는 과잉 해석되어 있고, 희화화되어 있다. 침을 꽂기 전에 연필로 스케치한 비너스의 몸매는 여성의 실제 몸을 본 적이 없는 남자가 그린 듯 우스꽝스럽게 과장되어 있다. 그리고 그 위에 수많은 침이 무늬를 이루며 꽂혀 있다.

이순종이 약탈한 비너스는 일견 만화, 그래피티, 조잡한 키치에서 전유한 여체처럼 그려져, 이 전쟁에 '웃긴' 부분이 있었음을 암시한다. 하위문화의 고급문화 패러디는 진지한 위선자들을 실눈으로 바라본 자들이 전복한다는 점에서 이미 그 안에 웃음을 내포한다. 나는 결국 이순종의 저 많은 침을 웃음과 연결 지을 만한 상상을 시작한다—이

276

순종에게 나의 은밀한 욕망을 투사한다. 저렇게 구멍이 많이 나면, 저렇게 바깥에 시달리면 그 몸은 곧 중력을 잃고 뜰 것이다, 아니 날 것이다. 우리는 박장대소할 동안에는 일시적으로 부레가 달린 물고기나 날개가 달린 새가 된다. 고전적인, 낡은 잔재인, 텅 빈 기호인, 그럼에도 여전히 중요하고 숭배되는 형식인 산수화/풍경화/누드화가 숱한 침의 침입으로 무장 해제된다.

이순종은 이미 '비무장지대'를 이렇게 사사화/주관화해 두었다.

중력은 공간을 무장시킨다. 무중력의 공간에는 초점이 없다. 목적물이 없다. 그래서 무장이 해제된다. 비무장지대에는 사랑도 미움도 없다. 기쁨도 슬픔도 없다. …… 나에게 공간은 무장이 해제된 자유로움이다. 무장되기를 기다리는 그리움이다.[2]

중력이 지배하는 무장지대와 달리, 이순종의 비무장지대, 침을 무기로 쓰는 장소에는 중요한 것, 목적, 감정이 부재한다. 그러므로 거기엔 '주체'가 부재한다. 이순종은 그런 상태를 자유라고 부른다. 다시 무장하고 중력의 세계로의

2. 이순종, 앞의 책, 18쪽(2004년 전시 《공간》의 서문 중 일부).

귀환을 기다리는 이들에게 비무장지대는 틈으로, 사건으로 경험될 것이다. 전리품, 무장, 거룩함, 모순과 역설, 신비와 경이와 같은 다른 계열을 가리키는 단어들이 이순종의 무대에서는 함께, 어지럽게 움직인다. 그래서 나는 이렇게 말해도 저렇게 말한 것이 되는 뒤섞임이 가능해지는 이 무대에서 말이 많아지고, 가벼워진다. 해명해야 할 단어나 개념을 방치하고 건너뛰어도 될 것 같아서, 뒤에 내버려두고 옆으로 간다. 일견 찝찝하고 일견 무책임하고 일견 자유롭고 일견 웃긴다.

가사노동자이기도 한 이순종이 전시장으로 끌어들이는 그릇은 자취생들을 위한, '천 원의 행복'을 호언장담하는 다이소 가게의 그릇이다. 다이소에서 파는 저렴한 유리로 만든 밥그릇, 와인잔, 물컵 등이 신작인 〈유리여래 입상〉, 〈유리여래반가상〉, 〈유리여래좌상〉 등에 소재이자 오브제로 사용되었다. 다이소에서 파는 유리그릇에 '매혹된' 이순종의 레디메이드 인용/차용은 저렴한 물건이면서 쨍그랑 소리를 내면서 깨지고 부서질 수 있는 부엌의 그릇들이라는 점에서 가사노동자인 여성의 경험을 경유해서 일어난다.

여래(如來)는 부처의 여러 이름 중 하나이다. 직역하면 '그렇게 오고 가는 분', 의미론적으로는 '이 세상에 와서 진리를 가르치는 사람'이란 뜻의 여래는 국립중앙박물관에서 신비한 자태로 국민을 맞이한 반가사유상에서 제일 먼

278

곳으로 내려와 인용/차용되었다. 국중박의 진품 반가사유상이 굿즈로 불티나게 팔리고, 마치 다이소의 물건처럼 반복·복제된다는 아이러니가 다이소의 물건들로 미메시스된 이순종의 여래상의 키치스러움과 함께 감지되는 것도 사실이다. 전자는 물신이고 후자는 기호적 차용이고 오브제의 유희이다. 전자는 국가주의적 신화에 동원된 유물이고, 후자는 지금도 '그렇게 오고가는 분'일 부처의 낮고 맑고 명랑한 형상이다.

익명의 다국적 기업 노동(자들)의 유머인 듯, 이순종이 매혹된 다이소 그릇들은 모두 입술 부분에 꽃잎 모양의 장식/낭비/췌언이 붙어 있다. 불필요한 부분을 빼지 않은, 대량으로 찍어낸 물건들이 주역인 '일상의 리듬/명랑'을 실눈으로 본 이순종의 여래상들은 인조 눈썹, 인조 머리카락, 심지어 인조 손톱도 '갖고' 있다. 눈꺼풀에 내려앉을 싸구려 인조 눈썹/손톱/머리카락과 민들레 씨나 막 날리기 시작한 낱낱의 민들레 씨들이 연접한다. 여래는 여성이고, 싸구려 가짜 부분들을 단 위장 여성이고, 부레나 날개가 없어도 나는 민들레 씨다. 오고감 없이 오고가는 존재인 부처의 가벼움은 마침내 다이소 가게에서 걸맞는 이미지, 형상을 얻은 듯싶다. 장난 같고 농담 같고 구현 같고 연습 같고 진짜 같다.

시각 이미지와 실제 사물이 다르게 보이는 착시(optical illusion) 현상과 관련해서, 게슈탈트 심리학의 가장 유

이순종
명랑착시낭비구멍실눈플레이어

명한 사례는 '오리-토끼 착시'나 '얼굴-꽃병 착시'일 것이다. 동시에 두 개의 이미지를 보는 이, 모순과 역설을 즐기는 이는 시각에 문제가 있거나 문제가 생길 것이다. 물론 착시에서는 둘의 불가능한 대치 탓에 생긴 시각의 교란을 보기의 순차성으로 피한 채 보기의 즐거움을 지속할 수도 있다. 오리와 토끼가 온전한 이미지로 겹치는 상태, 얼굴과 꽃병이 온전한 채 함께 있는 상태에서 출발하니까. 그래서 오리의 부리로 보이는 것이 토끼의 이미지에서는 귀로 보이게 된다. 부분은 그것이 환원되어야 하는 전체/기호/개념에 의해 비로소 인지된다는 게 이러한 종합적 인지의 전제이다.

이순종의 작업을 착시 개념으로 설명하는 것은 다소 무리가 있어 보이지만, 지배적 힘/권위를 갖는 장르나 개념, 도상을 일상적 오브제로 수정하고 전복하는 작가의 방식이 위기로서의 모순/역설을 시각적 유희의 발판으로 떠안으려는 긍정, 명랑, 가벼움, 위탁과 관련이 있다는 나의 읽기에서는 굳이 착시를 끌어들여도 무방하지 않을까 생각한다. 주체로서의 주권성을 내려놓은 겸손이 그 주체를 비무장지대로 이끈다. 위기 상황에서도, 자신의 박탈이 임박한 상태에서도 즐기는 이들은 이미 인간의 눈과는 다른 눈으로 이 세계를 즐기게 된다. 그들은 다르게 본다. 눈 뜬 자들의 세상에서 실눈 뜨기를 잊지 않은 이들의 보기. 오리와 토끼, 혹은 비극과 희극, 혹은 우울과 유머……

280

'이 순종'의 특이성은 의심과 위반이 치유와 함께, 부처와 함께 일어난다는 데 있다. 이 유희, 가벼움과 명랑이 주역인 위반에서 우리는 여전히 믿는 자여야 하고, 그러므로 겸손하고 받아들이는 자여야 한다. 믿는 자는 기꺼이 속기로 약속한 자이다. 그의 믿는 체하기는 사로잡히고 숭배하기 위해서이다. 종교처럼 예술은 믿음과 배반이 공존하는 모순과 역설의 장이다. 이순종의 '배반'은 즐기기 위해, 웃기 위해, 가벼워지기 위해 일어난다. 이순종은 우상파타를 꾀하는 계몽주의자가 아니다. 이순종은 세속에서 빌려온 것으로 '그들'의 세계관을 보충한다. 이순종의 여성은 안에서 부역하는 자이고, 동시에 그렇게 부역하는 가운데 모르게 즐기는 자이다. 즐기는 자, 모순과 역설을 보는 자는 불의한 세상에서 계속 사는 자이고, 이들의 미적 주권성은 이들의 순종, 체하기, 유희를 통해, 실눈으로, 뒤쪽에서, 아래에서 행사될 뿐이다.

이것은 계속 동의하지 않은 채 입회한 세상에서, 부역자란 비난을 감수하되 함몰되지 않은 채 생존하려다가 찾은 처세술, 방법에서 나온 것이다. 일찍이 이순종은 고단한 유학생활이 "세상을 농담으로 바라보지 않으면 견디기 힘든 상황"이었다고 술회했다. 농담은 맞서 싸울 힘이 없는 이들이 힘든 세상을 '신포도'로 만드는 전술이다. 뜬눈으로 감시하는 자들의 세계에서 농담은 자기를 보호할 수 있는

비겁한 장치이다. 폭력적인/비극적인 세계를 웃긴 것으로 전치시켜서, 갖고 놀 수 있는 '장난감 가게'처럼 만들어서, 아이의 눈으로 세상을 즐기는 방식이다.

(영화 〈인생은 아름다워〉의 주인공 귀도는 유대인 수용소를 어린 아들 조슈아에게 놀이터로 선물한다. 이 영화의 감독이자 귀도를 연기한 로베르토 베니니는 수용소 생존자인 아버지가 어린 자신에게 수용소의 비극을 흥미로운 모험극처럼 들려주었던 것을 기억해 내고, 아버지의 방식으로 영화를 만들었다고 했다. 재현 불가능한 비극인 아우슈비츠는 아버지와의 게임을 즐기는 아들의 무지와 천진난만함에 묻어서 슬쩍슬쩍 드러날 뿐이다. 우리는 비극의 실재를 희극이란 스크린을 통해 건디거나 즐기거나 가끔 웃을 수 있게 된다). 우리는 (근대적) 주체의 폭력이 능력으로 공표되는 무대에서 뜬 눈으로 비극을 겪거나 실눈으로 희극을 상상할 수 있다.

내가 필사한 이순종의 문장은 이렇다.

현실에 대한 발언을 현실적으로 하지 않는다. 재미가 없기 때문이다. 교란시키면서 엿보면서 깔깔댄다. 들어갔다 나온다. 동의를 구하는 것은 재미가 없다. 섹시하지 않다. 사이에 있는 게 좋다. 그때 느끼는 오롯한 나만의 지점을 즐긴다. 나는 편에 속해 싸우거나 투쟁

하는 타입이 아니다. 어느 편도 아닌 비무장지대 같은 상상 속에서 떠돌며 재미있어 하는 부류이다. 비겁한 것 아닌가, 의심도 한다. 지금 보니 그게 내가 저항하며 생존하는 방식이었다고 생각한다.

마지막 두 번째 부분에서 이제 나는 종이에 먹, 호분을 사용해서 그린 유사 한국화의 여인들을 본다. 〈구멍〉은 말 그대로 착시 구조(형식)를 그대로 갖다 쓴 작품이다. 이순종의 '여인들' 중 하나인, 역시 너무 많아서 비정상으로 보이는 땋은 머리의 소녀, 모자를 쓴 듯한 여인 형상의 두 눈을 차지한 것은 머리 위에 그려진 광배(光背)이고, 놀라서 벌린 듯한 여성의 입은 거울—다이소 유리그릇의 입술 부분 무늬/췌언이 가장자리를 장식한—이고…… 그래서 일견 '놀란' 여인으로 보이는 이 형상, 속이기와 위장하기와 빨아들이기의 장소인 여성-구멍의 형상 때문에, 이순종의 유사 한국화가 게슈탈트 심리학의 착시를 흉내 내면서 가부장제 구조 안 여성의 '부정적인' 자리를 즐기고 있다는 인상을 준다. 이쪽의 남자들이 욕망하는 거세된 타자(에 대한 공포)를 죽은 듯 연기하는 누드화의 표준적인 여자와 달리, 이순종의 여자는 이미 놀라고 사건에 빠져 있고 즐기고 있다. 성스러움과 세속의 욕망, 속이는 이미지와 명백한 기호 사이에서 '내가 뭐로 보이니'라면서 이미 즐기고 있는 중이다.

이순종
명랑착시낭비구멍실눈플레이어

그리고 마지막으로 나는 양구의 불탄 숲에서 갖고 온 검게 탄 나무를 본다. 그러면서도 나는 이것은 안 본다. 아직 실눈은 안 뜰 것이다. 화재 현장을 직접 목격하고 '즐긴' 여성 이순종이 주워온 이 '사물', 불이 났었음을 흔적으로 함축한, 죽은 것인지 산 것인지 알 수 없는 이 사물-오브제를 아직 나는 읽지 못한다. 이것을 한의원의 침과 다이소의 유리그릇과 같은 오브제로 평등하게 대우할 수 있을지 아직은 모른다. 그래야 할 것 같지만, 그것은 나의 내공으로는 아직 어려운 일이다.

어떤 것도 '볼' 수 있는 이순종의 눈에 세속의 풍경은 포르노일 것이다. 즐길 만한 것이라는 점에서. 계속 즐기려면 포르노라는 장치/프레임이 필수적이다. 혹은 어떤 것에 대해서도 실눈을 뜰 수 있다면, 도덕과 양심, 감정을 갖지 않은 채 즐기려는 지독한 욕망을 포기하지 않는다면, 자신의 보기가 포르노적인 것이라는 데 대해 거리낌이 없다면, 비극을 희극으로 만들려는 강박/도착을 계속 유지할 수 있다면 그것은 자신의 인생을 하나의 실험, 내기에 걸겠다는 결기 같은 것일지 모른다. 명랑이나 웃김이나 가벼움으로 한 세상을 횡단하는, 일종의 어떤 가령 말하자면 그러므로……. (2023)

당사자-
유머리스트의
자기 재현

배철

대추무 파인아트의 전시 《dB. 599,850원》은 강릉시 소재 전투 비행단 'K-18'의 영향권 안에서 살아가는 시민들이 당사자-수혜자인 '군소음보상법'을 다룬 것이다. 당면한 쟁점을 의식적이고 시각적으로 재현하는 데서 결정적인 것은 그것을 어디서 보려고 하느냐일 것이다. 문제의 영향권에서 멀리 있을수록 의식적이고 기계적인 관점이 작동할 것이고, 가까울수록 문제는 볼 수 없는, 재현 불가능한 어려움이 될 것이다. 이번 전시의 기획자나 작가는 강릉 시민으로, 문제의 일부로서 지금 집행되고 있는 법의 대상인 상황에 연루되어 있고, 바로 그런 '연루되어 있음'으로서의 타율적/부분적 육체성을 기록, 재현하려고 한다는 점에서 주목할 만한 기획, 전시를 성취했다고 생각한다.

I. 문제와 문제화

1951년 대한민국의 첫 전투 비행부대로 창설된 '제18전투비행단'은 강릉공항과 함께 사용해 왔던 활주로를 양양에 국제공항이 들어선 2002년 이후로는 독점 사용하며 국가주의적 기능을 이어가고 있다. 근 70년 이상 휴전국 상태로 존재하는 한국에서 유사시 가장 빨리 전투기가 출격할 수 있는 군사 요충지인 K-18의 '가치'나 역할에 이의를 제기할 사람은 없을 것이다. 문제는 반복과 망각에 기반한, 일종의 기계주의를 특징으로 하는 시민의 일상과 이러한 휴전국 비행

장의 굉음이 중첩된 지역에서 살아야 하는 강릉 시민들에게서 발생한다. 하늘을 나는 전투기가 일으키는 소음은 일상생활이 불가능할 만큼, 심지어 일반인의 청력에 문제를 일으킬 만큼 무지막지한 '폭력'으로 경험되는 것이다. 보통 조용한 사무실의 소음이 50데시벨(dB)인데 비해 전투기가 일으키는 소음은 120데시벨 정도라고 한다. 80데시벨 이상의 소음에 계속 노출되면 청각 장애인이 될 수 있다고 하니, 비행장 근처 혹은 전투기가 자주 출몰하는 지역에서 살아가는 시민들의 불안이나 고통이 어느 정도인지 가늠할 수 있을 것이다. 끊이지 않는 민원 제기와 집단 소송을 불사하는 시민들의 불만에 마침내 강릉시는 2020년 군소음보상법을 제정하기에 이르렀고, 2022년 초 일정 자격과 기준에 근거하여 보상금을 차등 지급하겠다는 결정을 시민들에게 고지했다.

나는 인터넷으로 강릉시의 군소음보상법을 리서치하면서 '방 안의 코끼리'란 비유를 떠올렸다. 문제가 너무 크고 복잡해서 해결할 수 없는 상태를 가리키는 저 비유가, 문제는 전혀 해결되지 않았는데 보상금을 수령한 이상 문제가 존재하지 않는 척해야 하는, 그러므로 상시 전쟁 상태와 같은 불안을 일상적 지각으로 감내해야 하는 강릉 시민들에게 적절해 보였다. 여기서 수십 년을 살고 있는 시민들의 집과 일터를 에워싸고 저 위에서 일어나는 전쟁 시뮬레이션이 미시적으로 어떤 불안과 공포를 일으키는지, 마비

287

와 외면과 나름의 방어와 무력한 투항 사이에서 일상은 어떻게 불안에 잠식되는지……. 군사훈련의 광포한 굉음 아래에서 국가적 호명인 '소시민'으로 일상을 살아간다는 것, 70년이 넘도록 휴전 중인 남북의 대치를 자꾸 잊게 된다는 것, 냉전 이데올로기가 여전히 힘을 발휘하는 정치적 프레임 안에서 산다는 것, 차이를 드러내면 그 즉시 집단 공동체로서의 마을에 의해 처분될 가능성이 농후하다는 것, 그러므로 다른 전략을 동원해서 강제동원이나 상명하달식 정책을 문제화해야 한다는 것, 익명으로 숨을 수 있고 집단적 공론화의 다양한 형식을 활용할 수 있는 서울과 달리 이곳에서는 다른 형식을 창안해야 한다는 것, 분노가 아닌 다른 '감정'으로 자본에 의한 지역 공동체의 잠식을 가시화해야 한다는 것, 전쟁과 자본의 밀착 그리고 그로 인한 감각의 마비라는, 지금 강릉 시민들이 겪고 있는 실상을 기록하기는 해야 한다는 것. 강릉 김 씨 집성촌의 고풍스런 한옥 마을에 하늘에서 떨어진 것 같은 콘크리트 덩어리인 대추무 파인아트가 조용히 잘 안 읽히게 하고 있는 것.

　　대추무 파인아트의 공동 대표이자 파트너인 김래현과 설희경 역시 강릉시 군소음보상금의 수혜자들이다. 이번 전시의 제목 "dB. 599,850원"은 보상금 지급의 합리적 기준이었던 데시벨의 표기법인 디비와 설희경 기획자의 통장에 찍힌 보상금 액수를 표시한 것이다. 보상의 합리적 기

288

준인 디비와 그에 따라 한 사람에게 지급된 보상금의 표기에서 나는 '알고 느끼는' 개인의 물러섬, 반응하는 인간의 예민함이 말소됨을 읽는다. 그리고 그런 개인이나 인간도 어떤 수행적 무대에서 나타나는 배역, 허구적 인물이라는 것, 별것 아니라는 것에 대한 성찰 역시 감지한다. 혹은 무차별적 개인-시민의 자리를 표시하는 데서 멈춤으로써, 알고 느끼는 '나'를 재현의 장에서는 드러내지 않으려는 신중한 의도를 감지한다. 효율성과 합리성이 통치하는 '치안'의 무대를 중립적이고 탈정치적인 세팅으로 채우는/반복하는 명민함에서 나는 어떤 명랑함을 읽는다. 문제 안에서 살지만 그 문제에 영향 받지 않는 장치나 스타일을 '갖고' 있기에 가까운 앎을 구사하는 사람의 생존법을. 호명되지만 그호명에 온전히 예속되지는 않는 사람이 표지한 이중의식을. 해결 가능한 부정의에 분노하는 자가 아니라 부정의와 함께 계속 살아가야 한다는 것을 아는 자의 가벼움을. 보상법을 둘러싼 '전체'에 대한 재현적/사실주의적 묘사나 도덕적 판단을 경계하면서, 상황에 연루된 구체적 인간인 자기자신을 흐릿하게 표지하면서 공적인 전시에 '또' 연루된 기획자 설희경이 "담론과 사유가 수반되는 기획"이라고 적었을 때, 그리고 이런 표지와 앎이 통상의 기획으로부터 어떻게 미끄러지면서 다른 시선, 자세를 나타내고 있는지를 감지할 때 대체로 방 안의 코끼리와 함께 살아가도록 운명 지

워진 우리 포스트모던한 인간들은 이번 기획의 명랑함과 가벼움을 공유하게 된다. 설희경 기획자는 "담론과 사유"란 문구가 반복되는 인문학 옆에 해학(humor)을 초대해, 이 전시가 "인문학적이고 해학적인" 전시였으면 한다는 바람을 드러낸다. 물론 유머는 친절한 설명 없이 저 전시 제목에서 하나의 형식으로 이미 작동하고 있다.

II. 들뢰즈의 유머

"인문학적이고 해학적인" 방법에 기반했다는 이 전시를 잠시 들뢰즈가 구분한 아이러니와 유머의 차이를 통해 들여다보자. 들뢰즈는 소크라테스의 변증술, 데카르트의 방법적 회의, 칸트의 비판처럼 철학사의 '대가들'이 근본 개혁적으로 제시한 원칙을 아이러니로 설명한다. 즉 들뢰즈는 기존의 인식론의 한계를 드러내 그것의 시효에 종언을 고하고 전적으로 새로운 방법을 제시한 이들 철학자들을 아이러니스트라고 호명하면서, 기성의 근엄한 철학에 대한 우회적 개입을 시도한다. 들뢰즈에 의하면 아이러니는 기존 원칙을 고수하는 이들 위로 '상승하는', 말하자면 기존 믿음 체계의 시대착오성을 폭로하면서 자신의 '우월함'을 과시하는 철학적 방법이다. 아이러니스트는 반대편에 있는 사람들, 기존의 원칙이나 체계를 따르고 신봉하는 이들의 한계나 무지를 드러내 웃음을 유발한다. 아이러니스트

290

〈TGIF4〉, 아카이벌 피그먼트 프린트, 70.0×46.6cm, 2022

〈untitled〉, 철골, 콘크리트, 복합재료, 가변 크기, 2022

는 고매한 자이다. 그리고 상승이 아닌 '하강'의 방식으로, 즉 기존 원칙에 대한 복종으로 그 원칙을 전복하고 조롱하는 방법이 유머이다. 유머는 폭악한 원칙을 넘어서는 더 우월한 관점 없이, 그 원칙의 요구와 명령에 충실함으로써 원칙의 지배력에서 자유로워지는 이상한 방법이다. 아이러니가 새로운 원칙을 제시하는 혁명가의 방법이라면 유머는 주어진 원칙을 고수하는 비겁자의 방식이다. 들뢰즈는 이를 "허위로 복종하는 영혼이 법칙을 회피할 수 있고 법칙이 금지하는 것으로 간주된 쾌락들을 맛볼 수" 있기 때문이라고 말한다. 유머는 도덕적/인식론적 원칙을 따르거나 거부하는 이들에게는 없는 "쾌락", 즉 그 원칙들에 의해 처음부터 바깥으로 쫓겨난 쾌락을 음미하려는 방법이다. 유머는 도덕적 세계에는 없는 쾌락으로 그 세계를 횡단하는 자들의 가벼움에 대한 것이다. 원칙을 지키거나 거부하는 것은 도덕적 인간의 방식이고 원칙을 웃으며 따르는 것은 쾌락적 인간의 생존법이다. 허위로 복종하면서, 즉 원칙의 지지자들로 계산되고 호명되면서 그/그녀는 계속 산다. 들뢰즈는 별 설명 없이 그런 사례로 "절차를 어김없이 따르는" 준법 투쟁이나 "철저한 복종을 통해 조롱의 효과를 낳는 마조히스트들의 행동들"을 거론한다.[1] 준법 투

1. 질 들뢰즈, 『차이와 반복』, 김상환 옮김(민음사, 2010), 33~34쪽 참조.

배철
당사자-유머리스트의 자기 재현

쟁은 투쟁하는 자와 법을 지키는 자란 상호 이질적인 자리가 충돌하는 현장이다. 그것은 저항과 순응, 자의식과 무지가 중첩된 장면이다. 법에 대한 철저한 복종으로 법에 대한 조롱 효과를 낳는 매저키스트들이나 준법 투쟁가들은 모순과 모호성을 현시해, 우리와 적, 지배자와 피지배자의 자리 외에는 인정하지 않는 도덕과 원칙의 세계에 불안을 초래한다. 적도 아군도 아닌, 내부의 외부자가 존재한다는 사실이야말로 도덕과 원칙이 포섭할 수 없는 존재, 자리가 가능하다는 것을, 안에 영영 안이 될 수 없는 밖이 있다는 사실을 알리는 증언이다. 아이러니스트의 관점에서는 이미 투항한 자들인 이들의 이러한 실천이야말로 불온하고 미적인 실천이다. 아이러니스트가 일견 영웅으로 철학사에 등재되는 것과 달리 유머리스트는 이미 시시하고 평범해서 눈에 잘 안 보이는 존재들이다. 아니 유머리스트는 소수라서 눈에 안 띈다. 아이러니스트가 원칙에 원칙으로 맞선다면, 유머리스트는 지금-여기에서 자기만의 쾌락을 발견하는 자들이다. 저 위에서 혹은 밖에서 굽어보거나 구경하는 게 아닌, 이 안에서 함께 구르고 움직이고 감각하고 슬며시 웃는 자들이 유머를 체현한다. 유머는 상황에 갇힌 당사자들에게서 일어나고, 방 안의 문제인바 코끼리랑도 노는 자들의 생존법이다.

Ⅲ 유머에 우울을 더해서

강릉 기반의 지역 작가 배철은 설희경 기획자의 전시 제목을 듣고 "그 돈이면 에어팟 두 개를 살 수 있겠군"이라고 생각했다고 한다. 흰색의 무선 이어폰 에어팟 두 개를 살 수 있는 돈이 60만 원에서 150원이 모자라는 보상금에 대한 배철 작가의 해석이었다. 교환가치가 통치하는 등가 원리를 이용해서 배철 작가는 에어팟이란 시각적 이미지를 획득했다. 작가는 에어팟을 낀 자기 자신을 찍은 사진 작업으로 일견 SNS의 사진 연출을 흉내 내고, 한결같이 에어팟을 낀 사람들로 채워진 한국의 동시대 문화를 호출하고, 강릉 시민인 자신에 대한 포스트모던한 자기 희화화를 실연한다. 가령 종교화에 등장하는 예수의 자리에 에어팟을 낀 자신을 놓거나 할리우드 영화의 광고 포스터에 나올 법한 전투기 조종사의 포즈를 흉내 내면서 작가는 초월적 의미나 남성성의 재현을 반복하고 조롱한다. 자신이 겪고 있는 고통의 '의미'를 반복하는/강화하는 예수의 자리를 꿰찬 작가, 에어팟을 낀 채 말초적인 쾌락을 즐기는 동시대인 혹은 보상금으로 에어팟을 마련한 강릉 시민이 보고 있는 것은 전투기이다. 작가는 직면한 물리적 고통과 그 고통의 상징적/문화적 무의미를 종교적 도상을 차용해서 표지한다. 자본과 결탁한 기독교 문화에 대한 이러한 패러디, 모호한 인용에 대해 작가는 "자본이 영생의 위치"를 장악한 문화

에 대한 개인적 해석이라고 표현했다. 혹은 아래 땅에서 살아가는 소시민들의 일상은 개의치 않는 할리우드 남성 영웅을 패러디해 자본의 얼굴을 한 군대의 남성 신화 역시 소환한다. 작가는 보상법을 더 넓은 외연, 즉 종교화된 자본주의나 군국주의적 남성성과 연결하면서도 성인이나 남성을 흉내 내는 어설픈 자신을 전면에 내세워 자신의 주장의 진지함이나 우울함을 중화시킨다. 거칠고 투박하게 연출된 사진에 붙은 제목 "TGIF"는 주 5일 근무자들이 금요일에 느끼는 해방감의 줄임말인 TGIF를, 트위터-구글-아이폰-페이스북을 가리키는, 삶과 경험을 즐길 만한 이미지로 환원시키는 매체들의 약칭으로 전유해 '너머'가 부재하는 동시대 문화적 조건을 표지한다. 의식은 깨어 있지만, 문제는 보이지만, 그 문제를 해결할 힘도 분노도 결여된, 그러므로 분노의 '대상'도 제시할 '대안'도 없는 사람은 달리할 게 없으므로 논다. 무력한 채 깨어 있는 자신을 즐길 대상으로 만든다. 작가는 자본의 승리와 마비된 감각이 무차별적으로 노출된 인터넷 문화와 바깥이 없는 갇힌 세계를 그 자체 즐거운 곳으로 살고 있는 경험 방식과 계속 예술가의 정체성을 갖고 작업하지만 그걸로 무엇을 '할' 수 있는지 의심을 거두지 못하는 자기 자신을 본다. 보이는 나를 보는 나를 대상화하는 이중 플레이는 결국 바깥이 불가능한 안에서의 자조이거나 자멸일 게 십상이지만, 덕분에 안

296

의 비가시적 권력이 가시화되고, 덕분에 공모-투항과 조롱-의심 사이 어딘가에서 살아가는 포스트인간이 나타난다. 작가의 연출된 사진을 보자마자 웃었던 나의 반응이 그의 작업 의도에 대한 '옳은' 반응이었는지 혹은 '속은' 것인지는 모호하다. 작가는 바깥이 없는, 의지와 의도를 갖고 '할' 수 있는 것이 없는 이 세계를 우울증자의 시선과 유머리스트의 전략으로 횡단하는 것으로 보이기 때문이다. 전시장 1층에 설치된 '솟아오르는 철골과 시멘트'로 만든 구조물인 〈untitled〉는 dB의 표준 스펙트럼을 시각적으로 번역한 것이다. 콘크리트 위에 철근을 꽂아 굳힌 구조물에서 우리는 미적 노동이나 사유의 구현으로서의 예술의 기미나 낌새는 볼 수 없다. 마감 처리, 미적 개입이 거의 없는 조잡하고 흉물스런 가설물이 전부이다. 철골 위에 인위적으로 붙여 놓은 몇 점의 덩어리 중 '읽을' 수 있는 것은 한때 인기를 끌었던 방송 프로그램 〈가족 오락관〉의 대표적 코너 '고요 속의 외침'의 일부 이미지이다. 연예인들이 헤드폰을 끼고 상대가 목청껏 외치는 단어를 기이하게 반복하면서 관객의 웃음을 유발하는 프로그램을 작가는 이번 현안에 대한 자신의 경험과 연결했다. 우울한 예술가 배철은 TV 프로그램을 "정신병원의 환자들을 제어하려는 교화 프로그램"으로 읽었고, 보상법 안에서 움직이는 사람들 역시 그렇게 보였던 것 같다. '개돼지민중'의 세상에서, 그들과 별 다르지

297

않아 보이는 자신에게 별 불만을 느끼지 않으면서, '예술'을 계속 하는, 그만두지 않는/않을 작가의 예민한 자의식은 작품 〈untitled〉의 뒤편 전시장 벽에 오려 붙여진 "죽은 아이 이미지"가 떠안고 있다. 작가가 이번 작업에서 "가장 중요하게 생각한 이미지"였다고 고백한 이 이미지는 너무 작고 흐릿해서 볼 수도 읽을 수도 없는 이미지이다. 이미 이미지이고, 굳이 눈에 보여 읽으려 한다면 죽은아이같고 누워있는사람같고 소년같고 소녀같고 예수같은 흑백의 긁어온 이미지, 이미지가 편재하는 세상에서, TGIF에서 차용한, '죽음'을 가리키며 떨고 있는 이미지.

　　오늘날 예술은 자본의 맥락에서 더 신성한, 더 비싼 물신으로서 전례 없는 상종가를 치고 있다. 그것은 예술의 의도였거나 예기치 않은 불행이었거나 횡재였다. 그러므로 예술의 흐릿한 전략도 만만치 않게 자생적으로 일어나고 있다. 시시하고 밋밋하게 투항하고 공모하는 듯 보이는 작업들이 남들(관객이나 주류 예술계?) 눈에 띄지 않기를, 그러면서도 예술로서 생존할 수는 있기를 바라면서 사라지지 않음의 가능성을 타진한다고 생각한다. 이번 전시 기획과 작업이 가늘고 길게, 비겁하고 유약하게 남으려는 것을 일별할 수 있게 해준 것 같다고, 나는 마음에 들었다고 마지막으로 쓴다. (2022)

298

웃는 여자,
보는 아이,
엮이는 유충들

차연서

누가 법-상징의 언어를 훼손할까요? 누가 인간화(humani-zation)를 모른 채 그에 저항할까요? 누가 어린아이의 감각을 거의/겨우 빼앗기지 않은 채 성인의 세계를 건너가는 비인간, 포스트인간일까요? 아이는 역순으로 할머니나 유령을 알아보잖아요. 닮았죠. 꺾어버리고 싶은 마음이 드는 여린 것이란 표현은 쓰다듬어주고 싶은 아이란 표현과 같죠. 아이가 앞으로 볼 끔찍한 것들을 못 보게 하려면 아이를 꺾어버리거나, 아이는 먼저 온 미래니까 고마워서 만지고 나누고 싶죠. 아이는 예술가나 광인, 아픈 사람처럼 사회적 효용성이 덜한 존재를 닮았고, 또 아이는 그런 사람이 안 될 수도 있으니 사회적 효용성이 있는 이름이기도 하고요. 그러고 보니 아이는 누구에게나 소중하군요.

이번에 연서의 작업에 대한 짧은 글을 의뢰받은 저는 저번 라이브 퍼포먼스 〈모스키토라바주스〉에 '유충(larva)'으로 초대받아서 아글라야 페터라니(Aglaja Veteranyi)의 아이의 수난극을 읽는 강연 퍼포먼스의 일부로 찍혀더랬습니다. 연서의 유충(larva) 분류법에 따르면 저는 "나이와는 상관없이 영혼의 차원에서 더 어린" 유충이었나봐요. 연서의 대역을 맡은 김금원 씨와 듀오로 등장해서 실비아 플라스(Sylvia Plath)의 시를 낭독한 연서의 어머니 손나리 씨도 그런 유충이었죠. 이 글은 자신이 알아본 유충들을 위한 무대를 만들고 그들에게 합당한 역할을 맡기는 디렉터 연

300

서에게 이미 환대를 받은 자의 글이고, 그래서 비평은 못 될 것 같아요. 비평은 어쨌든 공적인 행위이고, 거리를 전제로 쓰이는 글인데, 저는 연서와 너무 가깝고 연결되어 있거든요. 한 방을 작업실로 쓰는 연서네 아파트에서 나와 제 집으로 갈 무렵의 저는 물렁물렁한 벌레, 오물오물한 입, 연성화된 뇌 같았죠. 젖고 감염된.

연서의 엄마 손나리 연구자는 자신이 전공한 실비아 플라스를 갖고 더 어린 연서와 대화를 했다고 했어요. 너무 약해서 도저히 살아남을 것 같지 않은 딸, 어쩌면 살기를 거의 거부하는 딸과 대화하려고 이 엄마는 불행했다는 여자의 예민하고 폭력적이고 정확한 시를 '모어(mother tongue)'로 사용했데요. 연서의 문장은 이제 여러분도 읽게 되겠지만 낯설고 아름다워요. 혹은 분별의 세계를 '응시하는' 비자아의 시죠. 지난 두 번의 라이브 퍼포먼스의 제목이기도 했던 모기에 대해 연서는 "엄청 사적인 상징", "레즈비언 같은 것", "누구나 접속할 수 있는 몸", "퍼포먼스 동작 같은 것", "공격적이고 집착적인데 엄청 약한 사람들", "제일 사람을 많이 죽이는 육식자", "춤"이라고 묘사했어요. 예술가 연서는 자신의 무대를 "갓 태어난 모기들을 불러 모은 자리"로 상상합니다. 그리고 연서의 퍼포머-모기는 "채식주의자"인 수컷모기도 포함했더군요. 연서는 제자리를 고수하려 하는 퀴어도 '퀴어링(queering)'할 만큼 상투형들

이 무너지는 자리네요. 아이는 이분법 규범을 모른다는 점에서, 분별의 세계를 퀴어링으로 몰수해 들인다는 점에서, 자아의 고정성을 뒤흔들 줄 안다는 점에서 소수자, 위반자, 비자아 뭐 그런 이름과 연동하는 거죠.

이전 두 번의 라이브 퍼포먼스의 퍼포머들을 섭외하고 한 사람 한 사람 만나는 자리에서 연서는 그들의 트라우마나 성적 취향을 먼저 알아내려고 했다고 했어요. '비밀'로 곧장 직진하는 거죠. 곧 멸망인 것처럼, 절망 중에 사는 사람인 것처럼 그렇게 자신의 취약한 패를 보여주고 상대와 연결되는 빠르고 공격적인 방법인 거죠. 한여름의 모기들, 연서는 죽이지 못하기에 "허공에서 뺨을 때릴" 뿐인 이 목숨들 사이에서 곧장 일어나는 유대일 겁니다. 상처 입은 몸, 수치스러운 몸은 그러니 퍼포먼스에 얼마나 적절한 것인지요. 연서의 공연이나 작품은 앞으로도 묻어두거나 잊었거나 말할 수 없었던 비밀, 고통을 꺼낼 수 있는 촉매제로 사용될 겁니다. 저도 그랬어요. 여러분도 그럴 겁니다. "한국인은 내가 아는 한 가장 심하게 트라우마를 겪은 민족에 속한다"라고 시인 캐시 박 홍이 얘기하잖아요?

연서는 올해 초 있었던 김언희 시인의 시 낭독회를 다녀온 뒤 너무나 살고 싶어졌다고 했어요. 언희 언니의 목소리를 떠올리니, 죽지 않고 늙은 언니의 단호한 유쾌함을 떠올리니 왠지 이해할 것 같아요. 연서는 "부적"처럼 시집

302

〈축제 23 #9 맨드라미〉, 페이퍼컷 콜라주(닥종이에 채색: 故 차동하), 89×108cm, 2023

〈축제 23 #8 엉덩이 커튼〉, 페이퍼컷 콜라주(닥종이에 채색: 故 차동하), 88×106.5cm, 2023

을 들고 다니면서 읽었다고 했지요. 그리고 이번 전시 제목 《기막힌 잠》은 시 「여느날, 여느 아침을」에서, 살아있다는 착각, 고통, 분노를 반복하지 않아도 될 어느 아침 '시체'가 되어 있을 자신을 '보는' 시에서 갖고 왔다고 해요. 불면이 심한 연서와 언희 언니가 연결되고, 낭창낭창한 시의 리듬으로 죽은 자신을 선매한 언니의 시에 넘쳐흐르는 웃는 구멍의 "헐, 헐, 헐"(「황혼이 질 때면」 중)을 연서는 페이퍼컷 콜라주에서 죽은 벌레들로 필사했어요.

　　게임이나 컴퓨터 영상 언어에 잼병인 제게는 이번 전시 중 〈축제〉 연작이 좀 읽고 다가갈 수 있는 작업들이네요. 연서는 아빠인 고(故) 차동하 작가의 작업실 유품, 여자 친구 상화가 우연히 놓고 간 법의학 책의 차마 볼 수 없는 시신들―태반째 유기된 아이, 강에 빠진 남자, 굶어 죽은 여자, 강간당한 여자와 같은―을 찍은 사진, 위의 "헐, 헐, 헐", 아빠 작업실에서 매번 마주치는 죽은 벌레들을 소재로 썼어요. 가깝고 좋아하고 피할 수 없는 것들이 사물, 이미지, 시의 목소리, 목숨으로서 자기 자신을 연서에게 주장한 것이죠. 연서는 아빠를 "온갖 규칙 속에서 살았던 사람"으로 묘사합니다. 연서는 아빠의 죽음 이후 열린 한 전시회에 작가 차동하의 〈축제〉 연작에 대한 작가노트를 이렇게 대신 써서 보냈습니다. "인간의 희노애락을 구성하는 화려한 색채로 추상화한 꽃상여로 망자의 마지막 길을 배웅하

305

는, 죽음과 생명의 축제." 꽃과 상여는 문화적으로 가깝고 색은 죽음을 덮는 환영적 삶의 베일입니다. 연서는 차동하의 꽃상여의 무지개 색을 퀴어 프라이드의 엠블럼으로 전유했습니다. 연서는 규범 안에서 산 아빠, 차동하를 퀴어링해 물렁물렁한 벌레나 유충으로 만들려는 것 같아요. 그리고 법의학서의 사체들, 일반인은 '보는' 게 금지된 망자들의 몸-이미지를 아빠의 닥종이로 필사하는 작업을 진행했죠. 밑그림이나 드로잉 없이 재단사용 가위를 들고 수없는 실패를 거듭해 마침내 획득한 시각적 형상, "페이퍼컷 콜라주(닥종이에 채색: 차동하)"로 분류된 〈축제〉 연작은 연서는 입에 올리지 않았던, 어른들을 위한 용어인 '애도'의 방식 같기도 합니다.

분별의 세계를 구성하는 적대적 자리인 삶과 죽음, 꽃과 시체, 벌레와 인간, 시체와 형상은 자세히 보면 하나입니다. 연서의 아빠와 작가 차동하가 한 사람인 것처럼. 아빠의 알레고리적 꽃상여를 풀어헤치고, 그곳에 누워 있는 주검들을 응시하는 눈-연서의 작업이 무도덕적인 것은 "살아있는 게 끔찍해서 계속 더 끔찍한 걸 보려고 들여다본 책"이 곁에 있어서이기도 했어요. 그러나 모든 것이 연결되고 둘은 하나라는 것을 아이의 몸으로 체득할 뿐인 연서는 자신이 계속 열어본 책이 사실은 실비아 플라스나 아글라야 페터라니의 문학과 다르지 않다는 걸 발견합니다. 그래

306

서인가 연서는 자신이 오린 주검들, 마침내 자신과 똑같이 '눈'을 갖고 자신을 응시한 죽은 몸들을 "친구들"이라고 불러요. 이건 유비로 접근할 수 없는 지독하고 집요한 응시의 증거라서 저는 필사하는 것 말고는 할 수 있는 게 없어요. 숱한 예술가의 수난극을 번역하고 소개하는 엄마 손나리 씨는 "이렇게 시달릴 바에는 정면으로 돌파해 보자"란 우리 연서의 고행을 그저 묵묵히 사랑하는 자로서 지켜보신 듯하고요.

연서가 아빠의 "살점"으로 감각한 닥종이에 옮겨 놓은, 실제 사진 이미지와 연서의 어루만짐이 함께 보이는 형상들을 바라봅니다. 연서는 "결과물을 보면 몸들이 다 좀 웃기게 생긴 그림자 속에서 축제를 하고 있는 것처럼 보인다"라고 읽었어요. 반복은 차이를 일으키죠. 차이는 '원본'의 힘을 빼앗으면서 두 번째에 새로운 힘을 넣죠. 연서의 '축제'는 아빠의 축제와 다르고 이번 축제는 옅은 웃음이기도 합니다. 카니발리즘이건 삶 자체이건, 상여가 나가고 있는 동네 장례식이건, 예술이건, 지금-이-순간이건 축제는 비극 속에 어른거리는 웃음을 포기하지 않는 것이니까요.

그리고 지난번 퍼포먼스에 이어 이번 전시에도 참여한 홍지영 사진작가와의 협업 등등에 대한 이야기는 지면상 불가능할 것 같습니다. 다음에 또 봐요. (2023)

307

4부

소년소녀
퀴어들

I am
what I am (not),
therefore
I exhibit

조이솝

(조)이솝의 첫 번째 개인전 《사우다드: 데드네이밍(SAU-DADE: Dead Naming)》은 "한국 조각 예술사의 1세대 조각가이자 근대 추상미술의 선구자라 불리는 김종영"을 기념해 건립된 김종영미술관의 2022창작지원작가전에 선정된 것을 겸해 열린다. 입체와 평면의 이분법 안에서 자기 정의를 전개했던 근대적 조각에 대한 탈구축과 '빛나는 이마'에 압축된 김종영 조각가의 휴머니즘적 청춘에 대한 탈구축이 (만) 27세 청년 조각가 이솝의 작업을 이끌고 간다. 제도에 의한 인정과 제도에 대한 위반, 인간으로서의 나타남과 사라짐 사이에서 더 넓은 틈을 모색하고 즐기려는 동시대 예술가의 '보편적' 욕망을 이솝은 어떻게 주관화하고 있는가?

이솝은 코로나로 전시 취소가 빈번했거나 관람이 제한적이었던 2020년과 2021년에 여러 단체전에 참여하면서 청년 예술가로서의 이력을 쌓기 시작했다. 2017년과 2018년 이후로 한국 "문학장의 퀴어/페미니즘 재편과정"[1]이 일고 있는 것처럼, 미술계에서도 산발적이거나 불충분하게 나타났던 퀴어 작가의 집단적 전시가 근래에는 더 강력한 정체성에 기반해 열리는 것 같다. 가령 "게이 작가 9인"의 뮤지엄헤드 2021년 전시 《Bony》에 이솝은 포스트조각적 소재들을 사용한 작업으로 참여했다. 그리고 2021

1. 백종륜, 임동현, 「퀴어 문학/비평의 독자는 누구인가」, 『여성문학연구』 제54호(2021): 427~490쪽 참조.

넌 코리아나 미술관의 단체전《나의 꽃은 가깝고 낯설다》에 이번 개인전에도 출품된 두 점의 〈악의 꽃〉, 〈검은 꽃들은 노래하지 않는다〉를 포함해서 실리콘, 철, 레진, 털실, 깃털, 파리채, 샤워볼, 가위 외 혼합재료로 만든 꽃 조각을 선보인다든지, WESS에서 열린 단체전《블랙 워터멜론》에 성당이나 고전적인 서구 건축물의 (창)문과 같은 음의 공간을 물질적인 오브제로 직조해서 그 위에 문자 텍스트를 포함한 연필 드로잉을 올리는 혼종적 조각, 문손잡이를 바퀴로 전치시키는 퀴어한 운동성을 현시한 조각을 선보였다. 이솝은 시각장의 비가시적 전제로 물러나야 했던, 따라서 시각장을 교란하며 사후에 나타나기로 예정된 타자의 나타남의 '권리'를 음(negative)의 양화로 구현하여 조각의 규범성/정상성을 문제화하거나, 퀴어적 상투형으로서의 꽃을 인용하되 꽃의 퀴어적 관능은 제거해 꽃의 탈퀴어링을 시도한다. 꽃이란 제목이 없었다면 장식적 기능을 다하고 가게 뒤편 쓰레기 박스로 옮겨지기 직전의 쓰레기 같은 검은 형상, 오브제가 조이솝의 꽃이다. 검은 꽃 연작의 두 작품을 포함한 것 외에 신작으로 구성된 이번 개인전은 "내가 나의 실패에 대해 말하겠다"[2]라는, '빛나는 이마'가 없는데도 말하기를 감행하는 당사자들, 생존자들의 결단으로

2. 박상영 소설에 대한 비평가 전기화의 비평문 제목으로, 앞의 논문에서 재인용함.

서, 무엇보다 개인적이면서 집단적인/정치적인 발화로서 공적인 형식으로 나타나려고 한다.

이번 개인전의 제목에 들어간 '사우다드'와 '데드네이밍'이라는 말을 이해하기 위해, 나는 이솝이 건네준 문건(일기, 시, 리서치)을 참조했다. 개인적인 증상들이 이야기하고 있는, 그러므로 내게는 지금 여기 이십 대 청춘에 대해 말하는 인덱스인 문건. 우선 포르투갈어 사우다드는 그 단어로밖에는 설명할 길이 없다는 사랑하는 이의 부재와 그로 인한 극심한 슬픔이나 우울을 의미한다. 내가 떠나왔거나 그가 떠났거나 지금 만날 수 없는 이는 내가 나라는 환상이나 망상을 망치면서 계속 현재의 나를 과거로, 그때 그 장면으로 데리고 가는 과거, 기억, 서사의 '주인'이다. 어떤 새로운/다음 대상도 그 허무를 메울/대체할 수 없다는 점에서 이 깊은 슬픔은 자아를 병들게 하고 심지어 죽게 만든다. 타자의 볼모인 나를 애도의 의례로 회수해야 할 것이지만, 애도의 의례가 그렇게 일어나지만 과연 그런 자아의 회수가 가능한 것인지는 아무도 알지 못한다. 이솝은 내가 가끔 들었던, 대중매체에 간간이 등장했던 자살 이야기를 그의 친구 셋의 급작스러운 사라짐의 충격으로 겪었다. 그리고 잠들지 못한 시간에 세 사람의 이름이 등장하지 않는 시, 감히 부를 수 없는 이름을 남기고 사라진 이들을 부르는 시를 지었다. "우리 아프지 말자고 했던 너가 다 괜찮

다고 했던 너가 잘 지내고 있냐 묻던 너"가 갔고, "하나는 나무, 하나는 강, 하나는 땅"이 되었고 "정들었던 너, 다가왔던 너, 이제야 마주 앉게 되었던 너"는 "내가 오기도 전의 세상처럼 그렇게 가서 세상이 되었다"라고 이솝은 애도 불가능한 사건을 계속 글로 진정시키려 했다. 연인과 친구가 전부인 시절에, 그들이 없으면 내가 없는 시절에 이솝이 연이어 겪은 슬픔을 나는 건드리지 못한다. 나의 일부분이 찢겨져 나간 것이고 나는 그들과 함께 거기로 갔고 그들을 잃은 채 나는 여기에 남았다. 미래를 보증할 빛나는 이마도 없이, 병적인 자아, 나르시시즘적 자아의 자기애, 자기연민이 압도하고, 타자의 흔적으로서의 자아, 자기동일성을 이미 항상 잃은 자아로서 계속 살아 있어야 할 뿐이다. 그들의 이후의 삶, 생존은 내가 살아 있는 만큼 유지되고 기억될 것이다. 나는 그들을 위해, 그들을 잊지 않아야 하는 잔인한 명령의 대행자로 지속될 것이다. SAUDADE 그리고 Deadnaming. 데드네이밍은 트랜스젠더가 개명 이전에 사용하던 이름을 고의로 혹은 무심코 부르는 식으로 공포나 혐오를 일으키는 행위를 뜻한다. 트랜스포비아, 심지어 오래 알고 지낸 가까운 이들에 의해 일어나는 이러한 언어 폭력은 예기치 않은 상황에서 언제나 일어날 수 있다는 점에서 고통스러운, 있는 그대로의 자기를 부정해야 했던 과거와의 결별의 어려움을 방증한다. 18살에 커밍아웃을 하고

315

25세에 지금의 이름으로 개명한 이솝에게 데드네이밍은 자기 부정과 자기 상해를 반복했던 검은 기억에 의한 현재의 침식이자 사적인 삶에 가하는 집단의 폭력이다. 사우다드가 나를 압도하는 심연이라면 데드네이밍은 나를 짓누르는 낙인이다. 나는 계속 무너지고 찢기고 불가능해진다. 이솝은 사우다드와 데드네이밍이란 단어를 이접적으로 병치해 자신이 겪은 상실과 자신이 겪는 폭력을 가시화한다. 그럼으로써 자기 자신으로 '설' 수 없는 자신의 불안정한 현재의 무력감을 먼저 고백한다. 개인의 '노동'을 공적인 맥락에서 인정하는 의례인 개인전에 자기 자신일 수 없는 자신의 비인격적인 상황을 밀어넣으면서 이솝은 좋고 나쁜 관계의 한쪽에 불과할 뿐인 자신을 긍정한다. 사적인 슬픔과 폭력이 공적인 의례로 의미화되어야 할, 수행되어야 할 가치임을 공표한다. 이솝의 말대로 "파괴되지 못하고 끈덕지게 살아지는 것"인 이 기이한 삶, 내 것은 아닌 삶, 남들이 갖다 쓰는 내 삶의 수동성을 수락한다.

　　이제 몇몇 작품을 분석한다. 제목이 내 분석의 주된 의지처이다. "진심으로 거짓을 말하는 진실한 마음"과 같은 이솝의 체현된 언어(詩)를 이해하기 위해, 매끈한 서사 안으로 들어오지 못하는 그의 작업 '논리'를 이해하기 위해 나는 자꾸 이솝에게 '왜'라는 질문을 해야 했고, 그러면 다정한 사람 이솝이 말했다. 가령 이질적인/불연속적인 장

316

〈선언문: 완벽한 자유〉, 레진에 크롬 잉크, 전구 소캣, 머리카락 및 혼합매체,
92×54×10cm, 2022. 사진: 전명은

〈데드 네임: 25〉, 레진에 아크릴릭, 유채, 페인트, 다양한 비즈, 흑연, 깃털,
진주, 크롬 잉크, 구운 철사 및 혼합매체, 221×88×68cm, 2020-2022. 사진: 전명은.
《사우다드: 데드네이밍》(김종영미술관, 2022) 전시 전경

(filelds)에서 이미지나 텍스트를 긁어와 전유하거나 차용하는 이유를 묻자, 이솝은 "서 있는 곳이 없으니까요"라고 대답했다. "주체 없는 주체성 이야기를 해야 할지도. 상처 입은 공간, 죽어가는 자의 고통, 누구도 가질 수 없고 심지어 이야기할 수 없는 이미 죽은 몸, 나, 나의 몸"(모리스 블랑쇼).

전시장에서 처음 관객을 맞이하는 작품은 〈선언문: 완벽한 자유〉이다. 문, 기둥, 벽처럼 전시장이나 건축물에서 부수적인/비가시적인 부분/디테일을 조각품으로, '글쓰기 판(writing pad)'으로, 캔버스로 전유하는 조이솝의 특이한 스타일에 기반한 이 부조-조각에 적힌 텍스트는 자유의 여신상 하단에 적힌 19세기 말 미국의 여성 시인 에마 라자루스의 시 「새로운 거상(The New Colossus)」의 끝부분이다. "내게 당신의 피곤한, 당신의 가난한, 웅숭거리며 모여 있는 당신의 무리들, 자유롭게 숨쉬기를 갈망하는 이들, 당신의 바글거리는 해안에서 거부당한 비참한 자들을 주세요. 이들, 홈리스, 세파에 시달린 이들을 내게 보내세요, 내가 황금 문 옆에서 등불을 들고 있으리니." 이솝은 "추방당한 자들의 어머니"인 여신(1인칭 화자로 등장하는)과 그의 등불 아래로 모여들 가난하고 비참한 자들(2인칭 복수대명사로 등장하는)의 관계 앞에서 연대나 사랑을 읽는 대신에 언어학자 로만 야콥슨이 그 자체로는 텅 비어 있기에 전후

319

맥락 없이는 규명도 고정도 불가능한 것이라 했던 전환사(shifter)인 I(me, my)와 you(your)의 '불평등한' 관계를 '본다.' 구원하는 자와 구원받는 자의 자리는 종교적, 윤리적 관계가 일어나는 전제이지만, 그런 비가시적 전제를 '보는' 사람 이숍은 자신의 조각적 물질인 레진을 사용해서 둘의 고정된 자리를 교란하는 전략을 구사한다. 먼저 '그들'의 위대한 문장/시를 필사하고 그 위에 거듭 레진을 붓고 전환사의 불안정성을 갖고 유희하면서 제자리가 없는 자의 반달리즘을 구사한다. 신의 은총과 삶의 긍정을 담지한 노란색을 바탕으로 사용하고 우울한 정서를 번역한 회색을 테두리로 두른 이숍의 '신비한 글쓰기 판'을 읽으려면 가까이 다가가서 겹쳐진 전환사를 하나하나 떼어내는 개념적인 작업을 해야 한다. 왜 이 공정/수정/개입이 "선언문: 완벽한 자유"란 제목을 달고 있는지는 모호하다. 완벽한 자유란 그 자체 텅 빈, 난센스에 가까운 '그들의' 언어이고, 그것을 선언문이란 단어와 병치시켜 어떤 충돌, 그 사이에서 자신의 허약한 조각품에서 줄곧 떨어지는 부스러기 같은 잔여를 의도한 것일까? 선언문은 아직 나타나지 않은 이들이 자신의 존재를 공적으로 알리는 의례라는 점에서, 들리지 않았던 삶과 문장을 공표하는 퍼포먼스라는 점에서, 전시장에서 처음 만나는 이숍의 부분/환유라는 점에서 완벽한 자유를 입에 올리는 이들에 대한 이숍의 전용(détournement)

320

인 것일까? 이는 〈H.I.G(Homophobia is Gay)〉에서 다시 반복된다. 역시 조각/캔버스/글쓰기 판으로 사용된 바탕은 이솝이 입고 다녔던 면 티셔츠이다. "호모포비아는 게이다"란 선동적이고 선정적인 문구가 박힌 티셔츠를 입고 자신을 거울/나르시시즘-이미지로 바라볼 이들을 상대했던 조이솝의 뒤집힌 이미지, 언어. 주지하다시피 정신분석적 '논리'에서 저 문장은 참이다. 조이솝은 징표이자 낙인인 저 문구가 박힌 티셔츠, 자신의 일부분이기도 한 '과도기적 대상' 위에 보티첼리의 〈비너스의 탄생〉을 패러디적으로 반복했다. 스테이플러로 철심을 박는 작은 폭력을 겪고 나타난 중앙의 큰 십자가와 좌우 4개의 십자가와 면 셔츠의 주름을 이용해서 만든 입 벌린 조개 형상이 흐릿하게 걸작을 가리킨다. 비참한 자들의 어머니인 여신과 사랑과 미의 여신에 대한 '위반적' 인용은 자신의 드랙이나 여성성 수행이 가리키는/선망하는 생물학적인/이성애자 여성의 원본성에 대한 자의식적인 해석일 수 있다. 내 것이 될 수 없는 것이 자신의 자리를 독차지한 이곳에서 기식·기생하는 소수자의 반복과 인용은 언제나 그렇듯이 원본의 훼손으로 원본의 권위/권력을 재보증하는 데서 끝날 수 있다. 그러므로 이미 처음부터 실패할 수밖에 없는 시도, 나타남의 선언을 바로 내가 한다는 데, 지배자인 그들의 관점에서가 아니라 거의 없는 내가 하겠다는 데 방점을 찍어야 한다. 패러디가

321

원본/정체성의 재강화에 멈출 게 뻔한 제도 안에서 "호모 포비아는 게이다"라는 문구가 찍힌 티셔츠를 입는 것의 일상적 의례에 어떤 지성이나 뻣뻣하게 고개를 쳐드는 (영웅적) 저항이 있을 수 있기 때문이다. 마찬가지로 이숩의 검은 꽃들은 바짝 말랐고, 이미 죽은 것 같고, 퀴어적 도상의 관능과 성애학이 부재하며, 모아도 꽃이 될 수 없는 소재, 물질들로 얼기설기 만들어져 건들면 쓰러질 듯한 태세로 서 있다.

그러나 서 있다.

그리고 데드네이밍 연작으로 묶일 수 있을 〈DN zero〉, 〈DN 18〉, 〈DN 25〉가 있다. 조 씨 집안의 아들 이숩은 25세에 이 씨 성을 가진 엄마와 "한자 뜻이 없는 숩, 지하실도 있고 지붕도 있는 집처럼 생긴 숩, '작은 선물'이란 뜻도 있는 숩"을 연결해서 새 이름을 만들었다. 내가 다르다는 것을 인정하지 않는 이 세계의 잔인함이나 나의 차이를 사랑할 수 없는 불감증과 더불어 이숩은 계속 살아야 한다. 나쁜 시스템에서 소수자로 살아야 한다는 '운명'을 표식한 'DN' 연작은 살아 있음이 줄곧 외부적 폭력과의 조우일 것이라는 예민한 감각이 그 고통과 폭력을 선매하는 (preempt) 예의 많은 선대 예술가들의 미적 전략을 대문자 '데드네이밍(DN)'으로 구사한다. 나는 계속 무너질 것이지만 그러나 그 무너짐을 나는 이미 인정하고, 그러므로 내

322

운명을 긍정한다는 사실을 쓰는 것. 끈덕지게 살아남을 것이라는, 별 것 아닌 삶에의 징그러운 투항, 긍정, 사랑. '데드네이밍 제로'는 처음처럼 엄습할 폭력들의 새로움, 반복성을 무한히 표지한다. 고통은 익숙해지지 않으며 폭력은 사라지지 않으며 생존은 기약할 수 없는 것이라는 고백 같은. "내가 나를 만들고 있는 것 같은" 느낌으로 빚었다는 이 조상, 자화상을, 나는 읽지 않을 것이다. 조상들을 둘러보면서, 이솝의 분신들을 대면하면서, 거기에 사용한 소재, 물질을 뜯어보면서 당신은 자기 자신을 보거나 작품을 감상할 것이다. 나는 이솝의 지저분한 작업실에서 이 형상들을 응시하면서 내 이야기, 나의 일부분을 가져왔다.

그리고 마지막으로 ggg(gray ghostlike generation). 이솝이 가장 힘든 시기였다고 했던, 당신들에게도 역시 그랬던 2019~2021년에 시기에 그는 매일 셀피를 찍었고 수천 장의 셀피 이미지를 편집해서 이 영상을 만들었다. 울고 있고, 자기 방 침대에 계속 누워 있고, 저쪽의 엄마랑 대화하고, 검은 눈물을 만들어 흘리는 이솝, 이솝, 이솝들, 우리들. 고립되어서 고독했던 시기의 자기. 일기장 같아서, 훔쳐보는 것 같아서 계속 볼 나를 닮은 다른 사람 이솝의 이미지 일기. 조금 예쁘고 더 약하고 더 뻔뻔한 사람의 나르시시스트적인 고백. 사적인 일기에 이솝은 "회색의 유령 같은 세대"라는 제목을 붙였다. SNS의 대중적이고 몰개성적 나타

남의 형식을 그대로 끌어들이고, 육체적 관계나 소통이 불가능했던 그 분열적인 시간성을 기록하는 것. 소문자로 공표되는, 정치적 집단으로 나타날 수 없을 이 흐릿하고 우울한 청춘들. 이해하고 읽으려면 빛나는 이마나 미래를 반드시 빼야 하는 세대.

그러므로 나의 이야기는 우리 이야기이고, 우리는 이만큼 살아 있다는, 무력한 동시에 끈덕진 증언.

청춘은 간다. 그러므로 감과 옴의 상호 의존성을 놓고 보면, 청춘도 그 모든 것처럼 또 온다. 자신의 봄날을 검은 꽃이나 뭉개진 채 일어서려는 조상들로 묘사한 이솝의 2022년 나르시시즘적인 애가를 이어받을 다음 노래는 어떻게 불리고 있을까?

다음번은 지난번이고 부처님 손바닥은 생각보다 엄청 크다고 한다. (2022)

우연의
길목에서 신파,
무력한
사물에서 희망

김한결

브리콜뢰르적 예술가

예술이 전문가화, 기업화, 상품화되면서 예술가를 대체하거나 보완할 새로운 개념으로 브리콜뢰르(bricoleur)란 개념이 도착했다. 기능과 용도에 충실한 물건을 탈맥락화하고 거기에 새로운 삶을 부여하는 브리콜뢰르를 경유하면서 예술가는 아마추어, 평범한 사람들과 연접할 기회를 얻는다. '사물들의 고유한 의미와 유용하게 고안된 사용법에서 일종의 회피를 시도하며 사물들을 재배치하는' 공정을 뜻하는 브리콜라주는 일상과 예술, 기능과 장식이 접합될 수 있는 장면을 제시한다.

브리콜뢰르 개념을 제공한 레비스트로스가 주목한 우편배달부 페르디낭 슈발(Ferdinand Cheval)이나 최근 소개되었던 넝마주이 보단 리트니안스키(Bodan Litnianski)가 브리콜뢰르의 범례일 것이다. 슈발은 '궁전'을, 리트니안스키는 '정원'을 수십 년 동안 만들었다. 그들의 건축에 사용된 소재는 주은 돌, 조개껍질, 재활용도 불가능한 폐품처럼 모두 건축에는 사용 불가능한 물건들이다. 그들에게는 예술가-창조자가 의당 갖고 있는 의도나 기획이 없었고, 집과 정원에 대한 막연한 이념만 있었고, 자신의 노동을 지속할 수 있는 겸손함이 있었다. 그들은 기능과 용도가 없는, 혹은 기능과 용도에서 배제된 물건들에 새로운 기능과 장식성을 부여했고 '일상의 심미화'를 실현했다. 그들의 집과 정

원은 죽을 때까지 계속 지어졌기에 미완성이었다.

발견된 오브제(objet trouvé)로 미술관 미술에 개입하고 예술-제작을 개념-질문으로 전복하려 한 자의식적 예술가들이 동시대 예술가란 타이틀을 거머쥔 상황에서 브리콜뢰르는 별도의 장소가 별도의 인간에게 주어지지 않아도 어떻게 심미성이 바로 지금 이곳에서 일어날 수 있는지를 보여준다. 심지어 브리콜뢰르적 예술가들, 미술관 안으로 일상을 끌어들이고 현실에 대한 재가공을 시도하는 이들도 존재한다. 근대의 가치인 새로움은 창조와 더불어 역사 뒤편으로 사라졌다. 동시대 예술은 무에서(ex nihilo) 유를 탄생시키는 근대적 환상 뒤편 쓰레기 더미를 뒤지면서 거기에 머물거나 거기서 혹시라도 찾을 수 있는 '희망' 같은 것, 불가능에 가까운 희망을 모색한다. 그리고 알건 모르건 수많은 브리콜뢰르, 평범한 사람은 우리들 옆을 지나가면서 물건인 듯 이념인 듯 모호한 것을 줍고 있을 것이다.

오직 우연이 이 길을 이끌 것이다

2월에 대학을 졸업하고 3월에 첫 개인전을 연 한결은 자신의 물건들을 주로 대학 교정에서 주웠다. 브리콜뢰르의 공정은 오고가는 일상에서 출발하고 그 일상을 재배치하는데 바쳐진다. 짓고 허무는 게 일상이 되어버린 교정에 지천으로 널린 폐기물, 인문대생인 한결이 자주 들락거렸던

327

미대 작업실 안팎에서 버려진 물건을 줍는다. 그 물건들에 일관성이나 계열, 범주가 없다. 한결은 의도 없이, 생각 없이 줍는다. 이번 전시에 사용된 물건, 가령 후드 파이프, 철제 팬, 고장 난 모터, 고무 대야, 멀티탭, 절름발이 의자, 낡은 망치, 구겨진 냄비뚜껑, 찜기, 접이식 사다리, 벽돌 등등은 분류에 저항한다. 그것들은 유사성, 동일성 등으로 묶이지 않기에 무차별적이다. 이미 교정은 백화점이나 도시처럼 무차별적이고 몰개성적인 장소이고, 작가 자신도 그런 상황에 '주체'로서 개입하지 않는다. 한결은 오직 게으르고 한가하고 무심한 사람의 줍기에 충실할 뿐이다. 물론 한결이 줍는 것들은 쓰임새를 다한 것이거나 쓰임새에서 밀려난 것이라는 정도의 느슨한 일관성이 있다.

먼저 투사(projection)가 일어나지 않는다. 먼저 욕망이 있고 동일시가 일어나고 전유(appropriation)가 작동하는 일이 없다. 먼저 사물이 있다. 한결은 그것들이 무엇처럼 보이는지, 무엇이 될 수 있는지, 무엇이 되어야 할지 모른 채 모은다. 가령 한결에게는 집이나 정원과 같은 '아우라의 언어'가 먼저 장착되어 있지 않다. 따라서 한결의 사물들은 대상이 아니다. 주체에게 활용되지도 학대당하지도 않는다. 오직 우연히, 만남으로, 의도 없이, 숙의 없이 한결에게 온다. 익명의 발신자들의 손(때)가 묻어 있을 물건들을 그저 집어 든다. 한결은 사물들의 우발적 침입에 충실할

328

뿐이다. 한결은 사물들의 움직임 '안'에 어정쩡하게 머무른다. 이것은 무엇이 시작될 때, 심지어 무엇이 시작되었음에도 별로 예후(豫後)가 좋지 않다. 뭔가가 일어났는데, 일어나고 있는데 주어와 목적어의 자리가 명확하지 않다. 주은 작가는 의도와 지식이, 주워 담긴 사물에는 목적이 없다.

그다음은? 시작이 없는 그다음은 또 무엇인가?

이번 전시에도 출품된 〈코고는 소리 모터기계〉는 미대 졸전에 먼저 출품되었다. 작가와 작가의 후배인 Lee의 대화, 일상을 공유하는 듯 서로를 잘 아는 두 사람의 대화를 기록한 찌라시 한 장이 전시작 옆에 놓여 있었다. 그들의 대화, "존나"가 너무 많이 등장하는 구어체 대화에서 작가는 윤활제가 제대로 안 발린 부분 때문에 우연히 출현한 소리가 작품의 출발이었다고 말한다. 작가는 주운 물건 중 모터에 먼저 반응했다. 모터에서 나는 소리를 작가는 코 고는 소리로 수신한다, 번역한다. 한결은 모터 소리를 자신이 알고 있는 소리, 어딘가에서 들었던 소리, 사람의 소리로 전치시킨다. 한결은 코 고는 소리를 "로맨틱하고 다른 사람의 존재를 절절하게 맛볼 수 있는 존나 감상적인 방식"을 압축한 소리라고 풀어낸다. Lee는 작가의 과도한 감상과 작업의 선후관계를 의심한다. 만약 감상이 먼저이고 그것에 대한 시각적 구성이라면 그것은 '좋은' 작업이 아님을 Lee는 이미 안다. 물론 작가에게는 상황보다 개념이, 맥락

329

보다 의도가 먼저 있지 않다. 작가는 자신이 (잘못) 수신한 코 고는 소리를 극대화하고자 "애초에 소리를 내기 위한 목적을 가진 물건"이 아닌 고무 대야와 모터를 부딪치게 하는 최초의 사건을 연출한다(이를 위해 얼마나 시간을 허비했는지는 모른 척하자). 제대로 작동하지 않은 기계의 어정쩡한 소리가 진짜 코 고는 소리처럼 들리도록, 즉 '더 최악의 방향으로 가도록' 작가는 모터와 고무 대야의 만남에 머물렀다. 이에 비하면 '우산대와 재봉틀'의 만남을 연출한 초현실주의는 얼마나 작위적인가? 거기엔 이미 상징이, 기호가, 의도가 그득했다.

나, 중년의 나는 코 고는 소리를 "로맨틱하고 다른 사람의 존재를 절절하게 맛볼 수 있는" 상황으로 전유하는 이 작가의 '문학성' 혹은 '감상성'에 놀란다. 이것은 작가의 어린 나이와 존재를 이해하는 깊이의 불일치 때문이고, 불면에 대한 새로운 해석이기에 느끼는 놀라움이다. Lee와 작가는 두 사람이 모두 알고 있는, 두 사람이 모두 함께 자봤던 친구의 코 고는 소리를 떠올리며 웃는다. 심하게 코를 고는 자는 자기도 모른 채 자기 몸이 삐죽이 나와 버린, 혹은 완전히 나와 버린 자이다. 자기의 통제를 벗어난 몸으로 코 고는 이는 함께 자는 사람을 지배한다. 그는 없는 채 타인의 시공간을 앗아간다. 모르고 저지르는 통치에 피통치자는 온전히 굴복한다. 이토록 부끄럽고 무력한 통치의

330

장소에서 깨어 있는 이의 몸은 자기의식으로 환원되지 못한다. 밤에, 불 꺼진 방에서 깬 자는 타인의 침입으로 볼모가 된다. 부끄러운 노출과 무력한 저항. 존재가 탈-존(existence)이라면 이것은 코 고는 이 때문에 깨어 있는 이 모두의 상황이다. 그들은 함께 있지만 그들이 공유하는 것은 서로의 무능이다. 내가 아는 너는 네게서 삐져 나온 몸이 무슨 짓을 하는지 모르고, 네가 잊은 나는 오직 너에게 사로잡혀 있다. 곤한 잠을 자는 너와 불면에 붙들린 나의 이 접적 '관계.' 나는 모르는 물건을 수신하듯이 네 몸을 타율적으로 수신한다. 네 몸은 이미 장소를 잃은 물건이고 내 몸은 네가 내는 소리를 타고 어둠 속을 유영한다. 나는 너를 느끼고 너는 이 사실을 모르고 '선물'한다. 너는 내게 너를 준다. 나는 너를 줍는다.

이런 수동성, 이런 노출, 이런 무능을 작가는 로맨틱하다고 말한다. 이런 피로, 이런 불면, 이런 굴욕을 작가는 낭만적이라고 명명한다. 내가 아는 너, 네 자리에서 나를 느끼고 바라봐야 하는 네가 아닌 너와의 경험을 낭만적이라고 부르는 사람은 이미 늙은 것이고, 이미 긍정하는 사람인 것이고, 언제나 왜곡하고 오해하는 데 자기를 바치는 사람이다. 낭만은 작가의 몸, 희미한 의식을 경유하면서 새로운 상황, 낯선 의미를 획득한다. 작가는 이미 있는 것 안에 새로 도착한 사람이다. 그는 이미 있는 것을 수정하러, 그

것들이 늙었을지라도 폐기되어서는 안 된다는 것을 알리러, 그것을 다르게 '사용'해야 할 임무를 전담하러 도착한 사람이다. 이것이 우리가 시인이라고 부르는 이들의 언어 사용법, 아니 사물에 대한 사용법이었음을 사족처럼 떠올려도 된다.

불충분한 소리를 장착한 모터와 없는 소리를 얻은 고무 대야. 내적 필연성이나 기능적 적합성을 결여한 사물들을 제시하는 것과 연관해서 작가는 "내 찌질함을 존나 보여주고 싶다"라고 말한다. 작가는 자신의 무능을 극대화하기로, '더 나쁜 쪽으로' 움직이기로 한 듯하다. 유능도 독립도 계획도 스펙도 분노도 용기도 결행도 없는 이가 매순간 봐야 하는 자기모멸, 허약함을 작가는 숨기지 않는다. 자신의 무능을 더 철저히 끌고 가는 것, 거기에 형식을 주는 것, 거기에 정당성을 부여하는 것. 대신에 작가는 "편해진다." 기만이나 가식 대신에 "부실하고 엉성한데 숨김없는 거"에 천착한다. 그러므로 미술관에 오기 마련인 관객은 불편해진다. 마감, 완성, 작품은 없다. 대신에 "뒤편의 조악한 뼈대", 보여서는 안 되기로 되어 있는 것, 완성 '전(前)'에서 전시는 시작된다. 공장에서 완성품을 내보내기 전 최종 검토에 사용한다는 클램프, 집게가 작가의 사물과 공존한다. 겨우 직립한, 제 힘으로는 서 있지도 움직이지도 못하는 저 부실하고 찌질한 상황.

332

〈잠 코고는 소리 모터 기계〉, 가변 설치, 2016

〈궤도 왕년에 날렸던 할머니의 미러볼〉, 가변 설치, 2016

전시장의 〈코고는 소리 모터 기계〉는 마찰음을 더 크게 들려주고자, 마치 몰입과 관조와 같은 주체의 작용을 방해하려는 듯 마이크도 설치되어 있다. 결과나 결론이 실패인 것들은 대신에 '느낌'을 얻는다. 성공은 비인간적이고 반인간적인 화해와 끝(안정, 휴식)을 얻지만, 느낌은 정주(定住)를 모른 채 계속 부유한다. 사물과 기호, 대상과 사유의 불일치는 불면의 밤에 너로 인해 깨어 있는 나의 '로맨틱'만큼이나 주체의 흐릿한 깨어 있음을 증언한다. 불일치를 감지하면서 깨어 있는 주체에게는 기존의 언어와는 다른 언어, 상황에 충실한 언어, 결국 찾아낼 수 없는 언어가 도래한다. 그것은 주어진 언어가 아니라는 점에서, 단지 우연히 상황 속에서 전달되는 언어라는 점에서 주체의 의식에 안착되지 않는다. 그러므로 그것은 시일 것이고 혹은 작가가 말하는 신파일 것이다. 시는 부족한 언어이고 신파는 과잉의 언어이다. 시는 느낌을 의심하면서 느낌에 걸쳐 있고, 신파는 느낌을 숭배하면서 느낌에서 이탈한다. 둘은 이접적이지만, 작가에게서 그 둘은 늘 함께 움직인다. 모터의 소리와 잘못 들은 나, 코 고는 소리와 그때 코 골았던 너, 너를 기억하는 나의 낭만과 이런 상황에 머무르려는 나, 그리고 그것을 작업의 형식으로 긍정하는 나. 말하자면 작가의 인문학적 읽기를 이끈 주요한 인물 중 하나인 알랭 바디우에 따르면 "'잘못 보이고 잘못 말해진'은 보이는 것에서 벗

어난 '잘못 보이는 것'과 의미에서 벗어난 '잘못 말해진 것' 사이의 가능한 일치를 지칭한다. 그러므로 사건과 그 이름의 시학 사이의 일치가 문제인 것이다."[1] 작가의 '일관성'은 계속 틀리고 있다는 것이고 그 틀림을 계속 하려 한다는 것이고, 그런 집요함 속에서 결국 더 완벽한 실패를 전달할 언어를 기다린다는 것이다.

〈느끼한 흑형의 리듬앤블루스〉는 후드 파이프와 철제 팬에 모터를 달아서 역시 이상한 움직임과 소리를 출현시킨다. 시각적으로나 청각적으로 어떤 연상도 불가능할 것 같은 이 움직임, 모터가 돌아가는 한 계속 움직이고 계속 소리를 낼 이 사물, 뒤와 바깥을 노출한 이 작품을 작가는 친구에게 보여주고 이제 그 친구의 '느낌'을 제목으로 선택한다. "느끼한 흑형의 리듬앤블루스"는 느끼함, 흑인, R&B라는 동일 계열의 언어를 세 번 반복하여 과잉, 신파에 충실하게 된다. 움직이고 소리 내는 사물과 친구의 느낌을 담은 언어의 간극을 메우는 것은 그런 말을 생각 없이 내뱉을 때 친구가 듣고 있던 음악이다. 친구는 작품에 대한 느낌을 자신이 그때 듣고 있던 음악의 리듬에서 훔쳤다. 그리고 작가는 친구의 이런 즉흥적인 느낌, 그것의 우발적 명명을 자신의 작품 제목으로 버젓이 사용했다. 이때 제목은 누구의

1. 알랭 바디우, 『베케트에 대하여』, 서용순, 임수현 옮김(민음사, 2013), 45쪽.

것인가? 의도 없는 작가인가? 노래를 듣고 있던 친구의 뜻 없는 표현인가? 두 사람의 '우정'인가? 아무래도 좋다는 무책임인가? 작가는 분명 모터와 고무 대야, 파이프와 모터를 연결해 소리를 만들어내는 기술, 솜씨를 계속 연마하는 제작자이다. 그는 브리콜뢰르이지만 자의식적이고, 예술가이지만 의도가 없고, 개념적인 것 같지만 자신의 사물들이 움직임을 얻는 데 근 두 달의 시간을 할애한 노동자이다. 굳이 말하자면 작가의 작업은 콜라보도 아니고, 새로운 제작도 아니고, 주은 것을 나열하는 것도 아니고, 개념적이지도 않다.

　사물들은 엉성하게 연결되고, 번역에 동원된 언어는 신중하게 '경박'하고, 작가는 제자리에서 이탈해 있다. 아무래도 좋다는, 모든 우연성을 가능성으로 받아들이는, 선별과 결정의 부담을 짐짓 거부하는 이 무력하고 무능한 작가의 전략이 잘 읽히지 않는 것은 그런 이유 때문이다. 〈궤도 왕년에 날렸던 할머니의 미러볼〉은 소리를 내며 돌아가는 찜기가 전시장 벽면에 미러볼처럼 남기는 잔상 때문에 감상에 좀 더 쉽고 편하게 들어오는 작품이다. 우리는 벽면을 타고 흐르는 시각적 움직임에서 어떤 연상을 시작할 수 있다. 대신에 "왕년에 날렸던 할머니"라는 이상한(퀴어한?) 문구, 낡고 늙은 혹은 깨지고 부서진 찜채반-사물, 벽면의 움직이는 미러볼 이미지, 이런 복수의 이미지와 사물, 관념

이 뒤섞여서 탈중심화된 환각, 분산이 일어난다. 〈부정교합—우울의 궤도〉는 모터에서 출발하지 않은 작품이다. 움직임도 소리도 없는 이 작업은 절름발이 의자, 낡은 망치, 균열된 나무에 세워진 구겨진 냄비 뚜껑으로 구성되어 있다. "부정교합"이 있는 자는 계속 씹고 깨무는 이빨이 있다는 것을 감각해야만 하는 사람, '코골이 친구'와의 동침과 달리 이미 자기 안에서 어긋남, 일상적 기능의 비작용이 침입한 사람이다. 자기와 자기의 일치/적합성을 잃은 채 자기와의 동거를 지속하는 이는 "우울의 궤도"에 속한 자이다. 작가는 자신의 작업에 대해 "애매하게 비껴나간 궤도"란 표현을 썼다. 애매하게 비껴난 것들의 궤도는 윤활유가 부족할 것이고, 늘 흐릿하게 깨어 있을 것이고, 그러므로 계속 끝이 없는 질문을 타고 흐르는 사람의 궤도일 것이다. 〈부정교합—우울의 궤도〉를 구성하는 사물들은 사실 기시감을 유발한다. 그것들은 어떤 연극에서, 어떤 작가의 설치에서, 어떤 실존주의적 이미지에서 이미 보았던 것 같은 이미지이고 상징 같다. 그럼에도 네 개 물건의 구도(constellation)는 제목이 부정교합이기에, 즉 어떤 어긋남/냄을 현시하고 있기는 하지만 그것이 정확히 어떤 개념에도 걸리지 않는 불일치를 겨냥하기에 여전히 여러 방향으로 동시에 움직이며 산란한다. 네 개의 물건은 자율적이고, 연상, 보완, 확장보다는 반복, 병치, 대치의 방식으로 존재한다. 그것이 '우

338

울의 궤도'라고 하는데, 하나같이 일부분이 빠진 물건, 공 (void)이 내포된 물건의 구도에서 '전체'를 욕망한들 실패할 것이다. 우울은 '무'를, '없음'을 보는 재능이다. 우울은 빼기, 비우기의 재능이다. 우울의 궤도에 있는 사물들은 언어 없이, 언어가 부족하기에 덜그럭거린다. 그런 점에서 작가의 작업 궤도는 '시'를 축으로 움직인다. 사물이 압도하는 곳에서, 언어가 희박해지는 곳에서 주체는 상황을 지배하지 못하고 상황에 붙들린다. 그것은 주체에게는 굴욕일 것이지만, 바디우라면 이것을 "한 사건에 대한 충실성의 실재적 과정"이라고 부를 것이다. 진리가 생산되는. 오직 이런 자신의 무력함 혹은 "찌질함"을 감수하면서도 사물의 존재, 사물의 말을 경청하려는 수동성 속에서만, 만약 그것을 주체라고 명명한다면 역시 주체가 사건으로서, 진리로서 출현할 것이다.

prelude for poetic melodrama

작가는 이번 전시 제목 《신파극장—모터기계》를 놓고 "신파와 낭만에서 사물을 구출할 필요"라고 적었다. 과도한 동원과 과잉의 구조에서 인간이 아니라 사물을 구출할 필요가 있다고 적었다. 기능과 효율성에서 사물을 구출할 필요가 있다고 적지 않았다. 그러나 작가의 말하기는 언제나 신파/낭만에 대한 것이라는 점에서, 집요하게 신파에 머무르려

한다는 점에서 신파를 다시 또 사랑하려는 이의 말하기이다. 신파와 낭만은 인간(의식)과 감정이 불일치할 때, 감정이 인간을 압도할 때를 위한 단어이고, 그럼에도 작가의 문장, 작가의 사물은 모두 그런 과잉이나 과도함을 겨냥한다. "구체적이지 않고 뭉뚱그려지고 마음의 어떤 부분은 찌르는 것 같으면서도 몸의 어디에도 와 닿지 않는" 신파, "둔한" 신파를 벗은 사물, 고유한 제 맥락을 벗어난 사물들에서 작가는 움직임, 운동, 부딪힘, 떨림을 출현시키고는 거기에 다시 신파와 낭만을 적재한 언어를 덧입힌다. 작가는 자기성/작가성을 지우고 자신이 주운 사물에 충실하고자 했고, 사물에서 신파와 낭만을 벗겨내려고 했고, 그것에 우연한 언어를 덧입히고 그 모든 것을 자신의 '신파극장'에 세웠다. 작가의 극장에 들어온 사물들에 입힌 감각, 즉 사후적으로 작가가 욕망하는 감각/감상은 "부끄럽고 조악할지라도 일면 과감하고 관능적"이다.

신파극장의 주인공들은 패배자들이다. 속이는 자들, 성공하고 승리하는 자들은 조연이다. 먼저 입은 상처 때문에/도 불구하고 또다시, 다음에도, 그러나 이번에는 더 많이 상처를 입는 어리석은 이들이 주인공이다. 그들은 늘 속고 울고 또 같은 짓을 되풀이한다. 그들은 의도 없는 주체이기에 목적을 잃은 대상에 가깝다. 그들은 행위를 하지만 그 행위는 그들을 속이기 위해서만 지속된다. 그들은 오직

340

잘못 보고 잘못 가려고 행동하는 자들이다. 신파는 실수와 오해에 바쳐진 무대이다. 그러나 그것이 바로 삶이라면! 그렇다면! 그런데 그 사실을 이 어리고 유약하고 긍정적인 작가의 무대가 또다시 반복한다면! 그렇다면 우리는 조금 두렵게, 조금 떨리게, 아주 조금 아프게, 아주 조금 놀라면서, 아주 조금 '볼' 수 있을 것이다. 너무 많은 것에 대해 아주 조금 이야기하려는 이 겸손한 물건이 인간 대신에 인간을 위해 인간에 대해 말하려는 것을. (2016)

버르적거리는
질주,
흉내 낸 경쟁,
은닉된 신체

한솔

"언제나 내일"은 매번 넘어지고 또 그만큼 일어나 달리는 여자아이가 주인공인 만화나 동화 제목일 것 같다. 긴 다리에 깡마른 소녀가 '입은' 서사는 해피엔딩이거나 비극일 것이지만, 어느 쪽으로 가건 소녀는 달리고 있을 것이다. 일단 운동화 때문이다. 분홍 구두를 신은 여자아이는 같은 자리, 같은 시간에 갇힌 채 미쳐 갈(자신을 잃을) 것이지만, 운동화를 신은 소녀는 다른 곳, 다른 시간으로 넘어가도록 되어 있다―미침과 넘어감은 물론 같은 것을 말하는 다른 방법이다. 불우한 아이(작가는 전시 기획 의도에서 신자유주의와 프레카리아트를 거론하면서 자신의 달리기-텍스트의 구조-컨텍스트를 표시한다)가 보고 싶지 않은 것뿐인 현실을 건디는 방식은 보려는 눈을 망치거나 보아야 하는 것을 재빠르게 스쳐가거나 보고 싶은 것이 있을 미래의 볼모가 되는 것이다. 미친 자와 글자 그대로 혹은 물리적으로 달리는 자, 그리고 '그들'이 입혀놓은 꿈이나 환상을 좇는, 그러므로 기계적으로 달리는 자.

한솔의 개인전 《언제나 내일》은 지금 여기에 안주하는 부류의 인간―가령 쾌락적 인간이나 현실주의자나 순응적 인간 같은―은 될 수 없는, 조금은 미친 것 같고 조금은 질주하는 것 같고 조금은 좇는 것 같은 그런 모호한 달리기가 중첩된 퍼포먼스를 중심으로 꾸려졌다. 그것은 신자유주의적 경쟁의 이미지를 인용하고 전유하면서, 현실의 주

344

역이자 지배적 상징인 그것을 이상한 형상이나 태세로 더럽히면서, 명료한 비판도 교조적 비난도, 그렇다고 무지한 공모도 아닌 방식으로 그것과 협상하면서, '아마추어 여성 미술가'의 물리적 생존, 미적 실존, 전략적 타협, 정치적 가능성을 타진한다. 이미 〈장애물 경주〉(2018)란 영상에서 한솔은 대학원생인 자신의 현실―미술사를 배우고 전복해야 할 경전과 복원해야 할 대항적 텍스트들을 숙지하는, 미숙한 아마추어의 공정을 흉내 낸 동시대 미술가의 전략을 구사하는―을 전유하되 운동화를 신고 미대 건물 내부를 달리는 스타일을 보여주었다. 이번 전시와 마찬가지로 그때의 달리기도 달리기에 대한 인용, 해석, 차용이었다. 한솔은 좁은 건물에서 달리는 척 달리고, 장애물을 넘어가는 척하고, 경주의 매뉴얼에 충실한 척했다. 헐떡이는 신체도, 사뿐한 질주의 매끈함도, 험난한 장애물도 보이지 않는 한솔의 '장애물 경주'는 젊은 여성(주의) 작가의 관심, 자의식을 경유해 현실을 거론하고 재고한다. 미대 건물은 경주장으로 바뀌고, 미대 대학원생의 달리기는 제도권 미술사를 무사히 통과하여 피니시 라인의 미대 선생의 '인정'을 획득하는 것으로 끝난다. 전복이나 파괴나 비판보다는 협상이나 경합이고, 종국에는 제도로의 포섭을 자처한다. 이 어정쩡한 위반과 안주의 이중성이나 동시성은 생존과 '자유' 혹은 편입과 탈주를 오가는 청년 작가의 상태를 가리키기에,

한솔
버르적거리는 질주, 흉내 낸 경쟁, 은닉된 신체

긍정도 부정도 아닌 이 구성을 읽는 '좋은' 방법 같은 것은 없을 것 같다. 살아 있다는 것은, 정해진 레인을 달린다는 것은 그런 중첩으로서 정당화될 것이기 때문이다. 그리고 이번 전시의 달리기 퍼포먼스 〈스파르타 레이스〉는 한밤중 야외에서 다섯 명의 밤-인간들이 경쟁하듯 달리는 방식으로 구현되었다.

　　나는 "언제나 내일"이라는 전시 제목에서 운동화 때문에 달리는 아이들 혹은 한솔식 프레카리아트를 아이들이 나오는 동화나 애니메이션에 묶으려 했지만, 한솔의 다섯 개/명의 캐릭터로 변장한 친구들, 광목천을 두른 청춘의 움직임에서 그런 질주나 넘어감을 연상하기는 사실 거의 불가능했다. 경쟁하고 이기는 백주 대낮의 신자유주의형 인간들이 자는 시간에 이 유약하고 '불구'를 장착한 밤-인간들은 게릴라처럼 거리를 장악하고 말도 안 되는 달리기를 시연한다. 경주를 위한 형식적, 시각적 조건들은 설치되었지만 걷는 것도 뛰는 것도 기는 것도 아닌, 아니 동시에 그 모두인 이 배역들, 캐릭터들이 어떤 의미에서 '스파르타'식 훈련이나 경쟁을 하고 있는 것으로는 보이지만, 도대체 이 경주는 내 옆 어느 관객의 분석/외침처럼 "메시지가 없다!" 텅 비었다. 흰 포대기를 뒤집어쓴 유령들이 그렇듯이 눈구멍 부분만 뚫려 있는 이 캐릭터들 '안'에는 진짜 신체, 지금 뛰고 걷고 기고 있는 신체가 있다. 그 신체가 어떤

346

개인전 《언제나 내일》(플레이스막 레이저, 2019)의 퍼포먼스 장면

개인전 《언제나 내일》(플레이스막 레이저, 2019)의 퍼포먼스 장면

상태인지는 사실 겉으로 드러나지 않는다. 헐떡이는지 견딜 만한지 즐기는지. 메시지 없는, 어떤 구호도 외치지 않는(2018년의 짧은 영상 〈Super Insane Extreme Dangerous Training Center〉에서 운동화를 신은 작가가 소리 높여 외치는 문장은 "심기를 불편하게 만들어 정말 죄송합니다"이다) 이 미술관 행사에 고용된 프레카리아트-작가들의 '게릴라 퍼포먼스'를 안정화하는, 컨텍스트를 부여하는 것은 붉은 카펫 위의 장애물들이다.

건설 현장, 폐기물 처리장, 재활용센터에서 모아온 것 같은 대형 폐기물 봉지나 싸구려 조화, 얼기설기 설치된 구조물을 묶고 안정화하는 것은 쓰레기들 혹은 조형물들 사이로 언뜻언뜻 '읽히고야 마는' 문구, 문장—가령 "봉커피숍" 간판의 "봉", "희망", "아! 너무 좋아!", "캐슬" 같은—이다. 신자유주의적 현실을 통치하는 동일성의 언어가 과잉 상태로 레인 위에 뿌려져 있다. 긍정적인 단어, 의심과 더러움과 부정성을 폐제한(foreclose) 단어가 한솔의 캐릭터들이 '갇힌' 현실 혹은 컨텍스트를 출현시킨다. 희망이란 단어를 반드시 건너도록 되어 있는 이 탈인간적 유령들, 한솔과 비슷한 아마추어 청년 예술가들의 제스처는 슬그머니 동시대에 비판이나 성찰성이 어떤 태세로 작동하는지를 건드린다. 구체적으로 선명하게 언급하거나 문제화하지 않으려는, 즉 (치안으로서의!) 정치에 포섭되지 않는 정치적

349

작품을 견지하려는 한솔의 태도인데, 희망과 같은 죽은 단어, 쓰레기에 진배없는 희망은 그저 밤-인간들에게는 장애물에 불과하다. 따라서 가시투성이이거나 무거운 짐을 짊어졌거나 축축하거나 발이 많거나 팔이 긴, 한솔이 부여한 이름임에도 그저 하나의 이미지, 환각, 잔영으로서만 이름을 수행하는 이들 다섯 개의 캐릭터가 게릴라처럼 광장을 급습하고 엉망진창의 레이스, 심지어 이 '축제'를 벌일 수 있었던 것은 신자유주의의 환영, 문구, 이미지가 있었기 때문이다. 무겁고 단단한 체제는 저렇듯 가벼운 언어로 대체되고, 희롱당하고, 결국에는 넘어가고 있을 뿐인 시시한 장애물들이고, 이 캐릭터들은 경주와 질주와 축제가 뒤섞인 거리를 끝내 제 신체는 감춘 채 즐기고 있다.

다섯 개의 이름을 구현한 이 이미지-유령-잔상으로서의 형상, 즉 절지동물, 가시식물, 긴팔이, 짐 진 자, 끈적한 것을 하나로 묶어줄 공통성이 부재한다. 즉 그것들은 모두 다른 쪽을 향하고 있고, 그렇기에 박탈당한 자들이 일궈낼 '연대'는 불가능하다. 이들은 이길 수밖에 없는 긴팔이가 1등을 하는 경주의 배경이고, 흰 천을 뒤집어쓰고 버르적거리며 움직이는, 멀리서도 표적이 되기에 충분한 희멀건 패자들이다.

이번 전시 제목인 "언제나 내일"은 1964년 애니메이션 〈루돌프, 빨간 코 사슴〉의 음악 중의 한 제목이다. 퍼포

350

먼스에서 안전요원 행세를 하는 이들이 들고 있는 핸드폰에서 반복적으로 흘러나오는 "언제나 내일"이라는 구절은 코가 빨간 장애를 갖고 태어난 사슴 루돌프가 오랜 방황 끝에 산타가 끄는 썰매의 '수석' 사슴이 되는 과정을 그린 애니메이션, 성장 소설의 전형을 담지한 만화영화의 해피엔딩을 함축한다. 동시에 몽환적이고 환각적인 리듬에 얹힌 가사는 생각보다 '현실적'인데, 미래에 우리의 꿈이 실현될 것이라는 생각은 사실은 기만적이라는, 미래는 가까이 있다고 하지만 그것은 사실이 아니라는 게 가사의 주요 내용이기 때문이다. '언제나 내일'은 희망처럼 바깥이나 절망, 실패 등등의 이면이 폐제된 동일성의 언어일 수도, 그 이면을 이미 감지한 이들이 뒤집어쓴 희멀건 베일일 수도 있다.

또 언제나 내일이라면, 지금 가진 게 없기에 내일로 가도록 운명 지워졌다면 당연히 달려야 한다. 그들은 경쟁하면서 질주하고 승리를 위한 레인 안에서 탈주할 것이다. 프레카리아트-아마추어-여성-미술가는 현실을 인용하면서 개입하고 착취당하면서 흉내 내고 인정하면서 더럽히고 불복하면서 즐긴다. 한솔은 전작들에서 여러 생존형 아르바이트를 하는 자신의 상황을 자전적인 방식으로, 1인칭의 언어로 제시해 왔다. 그리고 그녀의 '레이스' 연작에서 그런 자신을 둘러싼 이 견고하고 강력한 구조, 체제, 이데올로기를 언급하면서 단지 자기몰입이나 자의식적인 유희를 경

계하는 전략 역시 구사한다.

일견 많은 젊은 작가에게서 감지되는 권태나 무기력, 우울은 역설적이지만 그들이 언급하지 않는 컨텍스트 혹은 체제의 편재, 그러므로 그것의 권력을 인정하는 태도와 연동한다. 그들은 싸우기도 전에 편입된 자들이고 미적인 것의 압도/과부하와 함께 정치에의 냉소를 제출하는 치들/세대들이다. 신자유주의란 단어를 입에 올리는 순간 작업은 도식적이거나 교조적일 위험이 있다. 그것을 지워버린 순간 작업은 고백, 유희, 실험, 자조로 내몰릴 수 있다. 정치적 예술은 정치의 내파나 예술의 편재라는 현재의 상황에 유념한다면 '폐기물'을 경유하는 수순을 따르는 것 같기도 하다. 정치적 예술 역시 우리를 권태나 냉소로 내몬다. 그 많은 포스트, 포스트, 죽음 이후의 무기력. 그러므로 신체의 상실이나 사라짐.

한솔의 '메시지 없는' 퍼포먼스는 그런 권태와 냉소를 넘어서려는, 비단 신자유주의만이 아닌 동시대 청년 작가들의 상태 역시 넘어서려는, 운동화를 신고 어떻게든 달리려는 안간힘이나 방법 같다. 즉 거의 승리한 것에 진배없는 구조를 기어이 전경으로 내세우면서, 그것에의 안착과 인정에의 욕망을 부정하지는 않으면서도, 그것에 가할 수 있는 최소의 반격/엿 먹이기를 모색하면서, 청춘에 부착된 질주의 환영을 통제하고 구조가 재촉하는 경쟁을 희롱하면

352

서, 시각적인 엉망진창과 장광설 또는 오염으로 선명한 메시지를 지우면서, 그렇게 아직은 힘/자본/능력이 없는 아마추어 미술가의 젊음을 비스듬하게 주장하는 것.

다섯 개(명)의 캐릭터 중 작가가 맡은 배역은 절지동물을 흉내 낸 다발이었다. 절대로 달리지 못할, 두 손과 두 발을 기능을 상실한 다리들 사이에 감추고 열심히 기었던 작가가 제일 힘들었을 것이다. 동시에 헐떡였을 것이고 자신의 신체성을 가장 많이 감각했을 것이다. 눈구멍 외에는 전부 막힌 얇은 천 안에서 땀흘렸을 것이다. 이 짧고 쉬운 레이스를 '진짜' 수행했을 것이다. 나는 이 글의 서두에서 "언제나 내일"이란 문구에서 연상되는 달리는 아이들, 자신의 신체성의 볼모인 아이들, 무조건 달리는 아이들, 약속보다 먼저 도착하는 아이들에 대해 이야기했다. 운동화를 신은 아이들은 예정된 시간보다 먼저 도착하기에 언제나 시간을 이기고 어긴다. 그런 아이들은 프레카리아트로서 현재에 붙들리지만 동시에 질주로 질곡의 현재를 추월한다. 그러므로 그들은 스쾃으로서 현재를 장악하고 현실을 정지시키고 다른 시간을 초래한다. 청춘에 투사된 질주의 이미지는 이제 거의 사라졌지만, 그럼에도 완전히 사라진 것은 아니기에, 어설프고 어정쩡한 채 잔존할 것이다. 그래서 나는 한솔이 자신의 작업을 설명하면서 제시한 어정쩡한 문장, 오염된 문장, 선명하지 않은 문장, 살아 있음을 체

353

화한 문장, 선명한 '메시지는 없는' 문장을 작업에 대한 충분한 번역이라고 생각한다. 가령 "지속적으로 부숴지고 다시 얼기설기 봉합되며, 지속되는 현재를 견뎌내고 있는" 프레카리아트 작가들의 "삶들의 역동적인 구조"를 재현하는 작업을 하겠다든지, "어쩔 수 없이 내몰린 현실적인 속물의 상태와 자발적으로 즐기는 동물의 상태의 구분이 모호해진 삶의 한 구조를 펼치는 것"이 이번 전시의 목표라고 말할 때의 한솔은 그 어떤 '정의(definition)'—예술, 청춘, 삶에 대한 기성세대 어른 제도가 독점했던—도 좌절시키는 아마추어 여성 미술가이다.

그래서 이제 운동화를 신고 열심히 걸을 뿐인 나는 내가 늘 갖고 다니는 문구 중 하나인 "아이들은 괜찮아"를 한솔 덕분에 한 번 더 써먹을 수 있게 된다. 흰 광목천으로 감춰둔 저 신체, 버젓이 드러내지도 무력하게 사라진 것도 아닌 저 신체를, 운동화를 신은 저 신체를 놓치거나 외면하거나 읽는 데 실패할 수 없기 때문이다. 동물처럼, 절지동물처럼, 유령처럼 버르적거리는, 헐떡이는 신체의 증거를. (2019)

354

김지민

노스탤지어,
알레고리, 인용,
아이, 아

상업화랑(용산)에서 열린 김지민 작가의 2023년 개인전 《프로토타입 템플: 어떻게 원수를 사랑하지 않을 수 있을까?》는 "프로토타입 템플"이란 제목 아래 열린 세 번째 전시로, 이번에는 설치 작업인 〈움직이는 샹들리에〉와 회화 연작인 〈침묵의 선〉으로 구성되었다.

전시장 문을 열고 들어가면 메인 전시장인 템플의 '직전(直前)' 공간으로서 가파른 절벽이나 좁은 산길을 재연한 가벽이 나타나고, 어두운 통로를 침침한 눈으로 지나야 무대-장소인 템플에 있을 수 있다. 템플이 일상적 기능을 담당했던 시공간은 이미 역사 속으로 사라졌지만, 대도시에서 불쑥 만나는 템플은 동시대적 현재와의 불연속성이나 어긋남, 그 시대착오성 덕분에 (포스트)근대적 건물로 변한다. 템플은 근대 문명의 타자로서 근대 안에서 근대 너머를 표상한다. 그러므로 건물의 위용이나 부식 정도로 물리적 시간성을 체현한 템플의 (반)역사성은 포스트모던한 우울이나 냉소와 인접한다. 시간(변화)을 두려워하는 이들이 그곳에 모이고, 종말론적 우울과 함께 근대를 살아내는 이들에게 그곳은 신도 부재하는 일종의 폐허로 읽힐 것이다. 템플은 들어가서 앉고 숭배하려는 반역사적인 믿음의 인간들에게는 성소일 것이고, 알레고리적 읽기의 대상으로 근대를 해독하는 이들 예술가에게는 역시 근대적 잔해일 것이다. 자신의 맥락을 모두 상실하고 고립된 채 불현듯 시

356

야에 들어오는 템플은 발터 벤야민이 "알레고리적 전형"과 동일시했던 폐허의 이미지 같다. 오웬스는 「알레고리적 충동」에서 "과거로부터 멀리 떨어져 있다는 확신과 그 과거를 현재를 위해 되살리려는 욕구, 이들은 알레고리의 가장 근본적인 충동들이다"라고 적는다.[1] 김지민의 템플은 부실하고 보잘것없다. 이 템플의 '성물'은 골동품상에서 구입한 듯한 샹들리에, 동양화인 척하면서 벽에 주르륵 걸려 있는 회화들이다. '움직이는' 샹들리에, 템플의 샹들리에에 대한 위반/전복인 샹들리에의 상하 왕복운동은 다른 편에 비치된 도르래로 조작되고, 기름칠이 덜 된 금속-연골의 삐걱거림은 철에 죽음을 기입했고, '검은' 연못에 살짝 '발'을 적시고 다시 올라가는 샹들리에는 기괴하게 살아 있는 '사물'로 현시된다. 그리고 템플의 스테인드글라스를 대체한 듯한 무채색 회화, 육체성-살을 상실한 모래의 효과를 위해 바닥에 깔린 소금과 같은 요소도 역시 기호학적-현대적 환유로 읽힌다. 신이 부재하는, 몇 개의 알레고리적-기호적 요소-파편으로 전치된 이 무대를 구성한 것은 이제 막 서른이 된 젊은 (여성) 작가이다.

더욱이 작가의 인터넷 사이트에서 읽은 글, 전시 정보를 놓고 보면 '프로토타입 템플'의 구성은 상당히 많은 작가,

1. 크랙 오웬스, 「알레고리적 충동: 포스트모더니즘의 이론을 향하여」, 『모더니즘 이후 미술의 화두』, 윤난지 엮음(눈빛, 2007), 164쪽.

김지민
노스탤지어, 알레고리, 인용, 아이, 아

파스칼 키냐르를 제외한다면 이제는 죽은 자들인 작가, 화가, 철학자, 종교적 인간의 텍스트에 기반한 것이다. 샹들리에는 직접적으로는 보들레르의 문장을 인용한 것이라고 작가는 써두었다.[2] 제대로 볼 턱이 없는 시인-알레고리주의자 보들레르에게 샹들리에는 템플 혹은 극장의 주역이다. 무수한 인간의 나타남과 사라짐을 목격한 샹들리에, 삶과 죽음의 반복이란 유한성을 '위'에서 응시하는 사물-기호이다. 작가는 그런 샹들리에를 위에서 아래로 끌어내리고, 삐걱거리는 관절을 부여해 그것에 유한성/육체성을 입힌다. 그러므로 원전 보들레르에서 조금 혹은 많이 이탈한다. 그리고 〈침묵의 회화〉 연작은 우선 추상표현주의 화가 헬렌 프랑켄탈러가 1950년대에 창안한 '적시고 물들이기(soak stain)' 기법, 즉 캔버스를 바닥에 놓고 그 위에 옅고 가늘게 물감을 발라 수채화처럼 번지고 스며드는 효과를 성취하는 기법을 차용해 최근 작가가 푹 빠져 있는 '동양적인 것'을 시각화한 작업들이다. 프랑켄탈러의 회화는 유화와 수채화 사이에서 움직이고, 김지민의 회화는 먹의 번짐과 농담에 기반한

2. 보들레르로 학위 논문을 받은 나는 김지민 작가가 인용한 보들레르의 텍스트를 굳이 수소문해, 그것이 『벌거벗은 내 마음』에서 인용된 것임을 확인했다. 진보와 해방에 대한 근대의 유토피아적 환상을 임박한 몰락에 대한 예감에 근거하여 가열차게 비판한, 사후 출간된 이 '일기'에서 보들레르는 "연극에 대한 나의 견해들. 연극에 있어 내가 언제나, 어린 시절에나 여전히 지금까지도 특히 아름답다고 생각하는 것—그것은 샹들리에—빛나고 수정 같으며 복잡하고 둥글며 좌우 대칭의 아름다운 물건. [...] 망원경인 오페라글라스를 반대방향으로 들어 졸보기처럼 사용한다 하더라도, 즉 어떠한 상황에서건 샹들리에는 내게 언제나 주역배우로 보였다." 샤를르 보들레르, 『벌거벗은 내 마음』, 이건수 옮김(문학과지성사, 2001), 87쪽.

동양화와 캔버스의 유화 사이에서 움직인다. 제목의 일부분인 "침묵"은 비트겐슈타인의 "말할 수 없는 것에 대해 침묵하라"라는 구절의 환유적 인용이고, 여기에 중국어에서는 침묵의 묵(黙)과 먹물의 먹(墨)이 같은 성조라는 점과 "침묵은 금"이라는 전승되어온 경구가 섞여 있다. 그래서 작가의 〈침묵의 회화〉 연작은 모두 침묵과 등치인 금색 선이 그어져 있고, 먹물로 그려졌고, 말할 수 있는 것(회화로서의 색)이 거의 제거된 무채색이다. 마치 프랑켄슈타인의 괴물처럼, 작가의 회화와 설치는 여기저기서 갖고 온 것을 조각조각 기운 것이다. 김지민은 "저자, 저자의 인격, 역사, 취향, 열정"이 더는 예술의 "기원"일 수 없는, 이른바 '저자의 죽음 이후'의 새로운 예술은 그러므로 "문화의 수천의 화덕에서 나온, 인용들로 짜인 직물"이라고 선포한 바르트를 시각예술계에서 잇고 있는 후예 같다. 바르트는 "자신의 텍스트와 동시에 태어나며 글쓰기에 앞서거나 글쓰기를 초과하는 존재는 어떤 식으로도 갖지 않는 그는, 자신의 책의 술어일 뿐 주체는 전혀 아니다"라고 말하는데,[3] 김지민의 인용, 잇기, 외관상으로는 전혀 콜라주가 아닌 콜라주는 문학의 장을 예시로 든 바르트의 5월 혁명을 번역한 문장을 시각예술에서 구현한 것으로 보이는 것이다.

3. Roland Barthes, "The Death of Author", *Image-Music-Text*, trans. Stephane Heath (Hill and Wang, 1978).

359

김지민
노스탤지어, 알레고리, 인용, 아이, 아

그래서 열 살에 부모의 결정(월권)으로 유학을 가고, 격리된 기숙사에서 홀로(닥치는 대로, 계보 없이) 고전-경전을 읽고, 바깥의 무시무시한 변화와 시류의 영향에서 자유로운 채 자신의 몸에 문장들을 필사했던, '제3세계'에서 온 이 여자아이의 알레고리적 시선, 텍스트-짜기가 가능했다고 나는 읽는다. 동시대적 문화 환경에서 친구들과 모국어로 '성장'하는 대신에 작가는 유물, 죽은 자들의 글자, 그들의 파토스와 고백, 성찰 사이에서 그것들을 갖고 직물을 짜는 기호학자 혹은 바르트가 말하는 필사자일 수 있었다. 전시장의 작은 탁자에 올려져 있던 짧은 픽션 「아」에서 나는 작가가 자신이 누구인지를 드러내는 글쓰기 방식을 읽었다. 일상과 현실이 지워진, 일종의 '신화적' 공간이어야 나타날 수 있는 작가 자신의 분신 '아'에 대한 이야기이다. 군인과 사제, 아이가 등장인물인[4] 이 이야기는 갑자기 끝나고, 사건들은 이유가 주어지지 않는다.

한겨울 출타 후 수도원으로 돌아오던 늙은 수도승이 눈밭에 버려진 아이(검은 머리에 검은 눈을 한)를 안고 들어온다. 아이는 세상과 담을 쌓은 채 욕망이 없다고 간주된 노승과 "사람의 발길이 닿지 않는 산속 깊은 곳" 혹은

4. 보들레르는 앞의 텍스트에서 "존경할 만한 것은 세 가지 존재뿐이다. 사제, 전사, 시인. 아는 것, 죽이는 것, 창조하는 것. 그 외의 다른 인간들은 인두세나 부역을 과하거나 외양간을 위해, 즉 직업이라고 불리는 것을 수행하려고 만들어진 것이다"라고 일갈한다. 위의 책, 94쪽.

《Prototype Temple: 어떻게 원수를 사랑하지 않을 수 있을까?》 전시 전경, 혼합매체 설치,
스테레오 사운드, 가변 크기, 2023

《Prototype Temple: 어떻게 원수를 사랑하지 않을 수 있을까?》 전시 전경, 혼합매체 설치,
스테레오 사운드, 가변 크기, 2023

"마지막 정거장에 내려서도 산속을 한참을 걸어 올라야" 있는 곳에 격리된 채 산다. 아이가 흥얼거리는 노래는 성가(聖歌)이고, 아이는 사회적 정체성에 필수적인 타자-거울이 노인뿐인 이 격리된 시공간에서 무지하고 무구하다. 아이는 고전을 읽고 고전을 배우고 작곡도 한다. 아이는 자신이 무슨 일을 하는지 알지 못한 채 "파란색 꽃"을 꺾었고, 생명을 죽인 아이를 향해 노인이 화를 낸다. 파스칼 키냐르에게서 갖고 온 '꺾인 꽃'이라는 알레고리적 이미지(작가의 템플은 곧 꺾인 꽃이다. 근대에 템플이 모순이라면 '꺾인 꽃'도 모순이다)는 "일종의 극심한 개화. 불시에 덮쳐 경탄을 일으키는 감동. 심장을 관통하는 그 무엇"이라는 키냐르의 설명으로 이해해야 하는 '사건'이고 그렇기에 '소유욕'으로 (잘못) 읽은 수도승의 (관습적/개념적) 읽기를 이미 한참 전에 지나쳤다. 수도승은 그런 읽기, 그런 미적 숭고를 정녕 이해하지 못한다. "삶과 동시에 죽음을, 고통과 동시에 희열을 초래하는" 어떤 불가능한 사태-비극에 대한 아이-예술가의 매혹이 아이를 노인에게서 떼놓는다. 그리고 화려한 복장을 한 채 피를 흘리는 군인이 도움을 요청하며 신성한 공간에 침입한다. 노승은 아이와 군인의 만남을 두려워한다. 목발을 짚고 절룩거리는 (겉은 남성이지만 이미 거세된?) 군인의 눈에 아이는 "이성과 체면을 마주한 적이 없는, 껍데기 없는 벗은 살덩어리",

363

"연한 핏덩이", "천박한 동물"로 읽힌다(이런 문장은 김지민의 '자기'에 대한 묘사일 것이다). 바깥-전쟁에 대해 들려주며 아이의 곁을 차지한(노인에게서 아이를 떼어놓은) 군인이 어느 날 아이의 뺨을 후려친다. 아이는 피를 흘린다(아이가 꽃을 꺾었고 이제 군인이 아이를 꺾는다). 아이는 이 이유 없는 폭력을 노승에게 숨긴다. 군인은 아이에게 이름을 준다. 노승은 아이에게 이름을 주지 않았지만, 군인은 아이에게 이름을 주어 사회/상징계로의 진입을 유도한다. 아이가 얻은 이름 "아"는 알파벳의 첫문자 A, 아이 아(兒), 나 아(我), 탄식의 아(ah!)를 동시에 함축한다. 이 중 어느 것이 아이의 '정체성'으로 굳게 될 것인지는 아이가 들어갈 사회가 결정할 것이다. 군인은 노인을 죽이고 왔던 곳으로 절룩거리며 돌아간다. 아이도 "불바다", "전쟁터"인 세상, 서로가 서로에게 원수인 세상으로 돌아간다. 아이의 무구한 눈에 보이는 것은 오욕칠정의 세계이다. 군인과 아이는 한 번 만난다. 군인은 아이의 작은 발등에 키스한다. 아이는 자신의 눈으로 보았던 수많은 죽음에 대해 이야기한다. 그러므로 아는 명사가 아니라 감탄사, 목젖의 울림이다. "고통받는 자, 기뻐 눈물을 흘리는 자, 슬퍼하는 자, 사랑하는 자들"이 아를 부르고 그렇게 아는 남들의 부름에 답하는 바깥, 청각적 기표로 정체화된다. 아는 이제 "갈증"과 "괴로움"의 저장소가 되었다. 아의 심장은 뜨

364

겹게 매번 기쁨과 슬픔으로 요동친다. 군인은 아에게 "무
겁지 않습니까? 그것이 사람의 마음입니다"라고 말하면서
이 이야기는 중지된다.

김지민은 자신의 취향이 "고전"에 대한 것임을, "오래
된 것만이 내 심장을 뛰게 한다"는 것을 '자각하고' 있다. 그
리고 "지나간 자들의 문명에 대한 자신의 서글픈 노스탤지
어"의 이유가 무엇인지를 자문한다. "경험하지 못한 시간에
대한 오래된 노스탤지어"는 해명되지 못한 채, 작가의 감
각-몸에서 사는 "극치의 감정"이고, 그것을 풀어놓을 적절
한 장소가 템플이어야 했음에 의심을 제기할 수는 없을 것
이다. 전쟁터의 템플, 신이 부재하는 템플, 그러므로 버려
진 장소인 템플이 전시장에 부실하게, 부끄럽게 조성된다.
작가에게는 유학 시절 런던의 대성당에서 성가대 활동을
했고 클래식 음악가로 활동을 했던 것, 고전을 옆구리에 끼
고 살았던 자신의 이력을 놓고, 그것들은 모두 "서구-고전-
고급문화"였다는 인식도 있다. '회화'의 기원인 선진 유럽
으로의 유학이 제3세계 문화의 오염을 막으려는 진지한/
두려운 부모의 의도였다면, 이제 작가는 자신의 성장기를
지배한 문화가 하나의 지역 문화라는 성찰에도 이르렀다.
그렇게 작가는 제3세계 엘리트 부모가 갖는 불안과 혐오도
넘어섰다. 보편과 특수들이 아니라 오직 특수들의 수평적
인 병치, 그러므로 텍스트로서의 인용이 요청되는 시대, 차

365

김지민
노스탤지어, 알레고리, 인용, 아이, 아

이의 시간성의 도래를 작가는 이미 읽어서건 느껴서건 알고 있다. 그래서 "모든 종교는 원수를 사랑하라고 가르치는데 이미 원수 또한 사랑하는 자는 무엇을 해야 하는가"란 작가의 반문(아는 성장 전에 이미 늙었다. 아는 세속의 구조를 이미 넘어서 있다. 그는 무엇을 '할' 수 있는가? '할' 게 별로 없다)을 반영한 "어떻게 원수를 사랑하지 않을 수 있을까?"란 본 전시의 부제이기도 한 문장은 서양(우월한 것)과 동양(열등한 것)을 구분했던 부모(의 두려움), 작가가 학교와 성당에서 들었던 어른들의 설교(의 분노)에 대한 '아'의 대답/반격일지 모른다. 이제 작가는 비교하고 서열화하는 원수들의 세계에서 나란히 놓고 즐기는 예술가로서 헬렌의 추상표현주의와 동양화를 섞고, "제국주의 문화에 대한 우리가 갖는 기형적 노스탤지어"란 문장이 증명하듯이, 자신의 서구적 취향을 넘어서는 '다음' 작업으로 이미 넘어가고 있는 것 같다. 작가는 "제3세계 현대 여성"이라는 문구로 자신의 지역적, 역사적 한계를 가시화하면서 더 넓은 프레임 안에서 텍스트를 짜려고 하는 것 같다는 인상을 받는다, 나는.

19살에 러시아에서 난민 신분으로 미국으로 건너가 그곳에서 문화이론가, 시각예술가, 극작가, 소설가로 살았던 스베틀라나 보임은 「노스탤지어와 그것의 불만들」이란 논문에서 성찰적(reflective) 노스탤지어와 회복적(restorative)

366

노스탤지어를 구분했다.[5] "더는 존재하지 않는 혹은 결코 존재한 적이 없는 집에 대한 갈망"으로서의 노스탤지어는 "근대적인 시간 개념, 즉 역사와 진보의 시간에 대한 반항"으로서, 유토피아적 미래를 향하는 대신 과거/상실된 것 쪽으로 움직이려는 반역사적, 퇴행적, 반동적 움직임이다. 스베틀라나는 국가와 민족 혹은 상상의 공동체를 재건하려는 회복적 노스탤지어를 경계하면서 "한꺼번에 많은 장소에 거주하면서 다른 시간을 상상하는 방법을 탐구하는" 혹은 "시간에서 시간을 빼내고 도망치는 현재를 붙잡는 것"인 성찰적 노스탤지어의 동선에 호소한다. 수백만 명의 사람들이 자신이 태어난 곳에서 분리, 격리되고 자발적으로건 비자발적으로건 망명 상태로 살아가는 21세기의 조건하에서 회복적 노스탤지어가 전쟁과 폭력에 공모하는 바로 그 민족-국가주의의 이데올로기임에 유념한다면, 성찰적 노스탤지어가 어떻게 알레고리적 시선으로 이 세계를 유랑하는 '난민', '디아스포라', 예술가에게 각인된 태도인지는 자명해 보인다. (포스트)역사적 감각은 '역사'가 자신의 한계에 부딪혔다는, 그러므로 후퇴, 추락, 유랑 외에 안전이나 귀속이나 도착은 없을 것이라는 불안이나 우울에 직면하고는 한다.

5. Svetlana Boym, "Nostalgia and Its Discontents," *The Hedgehog Review* 9.2 (Summer 2007). https://hedgehogreview.com/issues/the-uses-of-the-past/articles/nostalgia-and-its-discontents 참조.

김지민
노스탤지어, 알레고리, 인용, 아이, 아

그리고는 언제나 그렇듯이 '원수'를 찾아내고 지목하고 제거하는 절멸의 서사로 그런 불안과 우울을 외면하려고 한다. 성찰적 노스탤지어는 포스트역사적 우울을 견디면서, 역사적 폭력에 맞서면서 포스트인간들의 이동과 연합하면서 우리의 실낱같은 생존을 이끌 것이다.

서른 살은 무엇을 가리키는가? 아가 그렇듯이 아-예술가에게 생물학적 나이가 무슨 의미를 갖겠는가? 세계, 바깥, 인간의 감정들이 박히고 쓰이고 녹음되는 몸-장소로서의 아와 김지민은 같으면서 다를 것이다. 김지민은 이제 아에서 떠나려는가? 그럴 리가? 김지민이 근래 서서히 어루만지는 차이인 "제3세계 현대 여성"이라는 역사적/지역적 이름에 대한 책임을 그래서 나는 아의 확장이나 변형으로 간주할 것이다. 개인의 운명이나 불행은 작가에게는 차이의 알리바이일 뿐이다. 김지민의 인용들로 이루어진 텍스트-짜기가 어디로 가고 있을지 지금으로서는 알 수 없지만, 내 마음은 이미 그걸 보고 있는지 두근거린다. (2023)

그들은
손가락질하고
나는
상상한다

김보미

사회적 규범은 사회 구성원들의 위계화와 동시에 작동한다. 규범적 정체성, 가령 여성성이나 남성성은 모든 구성원이 도달해야 하는 이상/환영이기에 누군가는 도달하지 못하고 실패하고야 마는 '가치'이고 기준이다. 충분히 사회화되었거나 대체로 사회화된 사람은 이렇듯 차등적으로 적용되는 규범을 비가시적이게 만들어서, 즉 자연화하고 그 안에 들어가 앉음으로써 주체가 된다. 덜 사회화되었거나 사회화에 실패한 사람들은 규범이 위계적 권력을 드러내는 장면으로, 스스로를 비인간이나 반인간으로 규정하는 장면에 배치되고/거나 그 장면을 실행한다. 법이나 질서는 굳이 경찰이나 군대와 같은 억압적 장치를 동원하지 않아도, 시민이나 국민의 자발적 '주체화'를 통해 자신의 통치성을 행사한다. 이렇듯 강요된 규범과 내면화된 정체성 사이에서 일어나는 분열이나 소외는 집단적 상징으로 자신을 표현/재현하는 근대인의 우울의 근거이다. 사회에 덜 진입하거나 제대로 진입하지 못한 사람들, 즉 자신을 상징 언어로 충분히 표현/재현하는 데 실패하거나 그런 기표화/의미화에 동의하지 않는 사람들은 사회의 타자로서 규범에 저항하거나 규범을 부식시키는 위반자로 재배치되기도 한다. 타자는 자신의 비환원적 차이를 보유할 다른 무대, 장면을 상상해 내야 할 '정치적/윤리적' 혹은 미적 임무를 부여받은 사람들이다. 그들은 동물이나 기계, 혹은 신비에 기

대어 인간화된 사회의 억압이나 소외를 가시화하는 존재로서, 상징 언어로는 찍히지 않는 자신의 비동일성에 어떤 의미나 가치를 부여하려 한다.

김보미 작가는 자식들에게 선진 문화를 누릴 기회를 주고 싶었던 부모님의 선택을 따라 10세에 미국으로 이민을 가서 현재 아시아계 미국인 여성이라는 주변부적 정체성으로 살고 있다. 물론 우리는 아시아계 여성이라는 추상화된 분류 방식으로는 김보미라는 한 여성이 와스프(WASP) 중심의 사회에서 어떤 차별을 받는지 확인할 수 없다―이것은 이미 항상 알려진 것이면서 아직 충분히 알려지지 않은 것이다. 그 범주 안에서도 위계가 작동하기 때문이고, 김보미의 사적이고 주관적인 상황은 저 범주나 분류 방식에는 포섭 불가능할 것이기 때문이다. 어쨌든 김보미는 '백인성'을 충분히 입지 못한, 그렇다고 그것 때문에 스스로를 학대하거나 열등화하는, 말하자면 동일시와 동화의 과정을 반복하는 부류의 타자는 아니다. 그녀는 예술가(!)이다. 미국에서는 백인도 동양인도 아닌, 인종차별에 쉽게 노출되는 젊은 작가로, 그리고 종종 들르는 한국에서는 충분히 여성성을 입지 않았기에, 여성도 남성도 아닌 모호한 외모를 하고 있기에 성차별적 상황에 노출되는 여성 작가로 자신의 작업 맥락/외연을 구성해 낸다. 김보미는 아시아 이민자로서 백인 중심 사회의 동화주의적 정책에 편

371

승하면서 '자기'를 부정-억압하는 대신에 사회적 혐오와 자기 자신에 대한 수치심이 수렴하는 그 '자기'를 있는 그대로 긍정하는, 말하자면 만연한 주류의 시선과 그 시선에 의해 쪼그라든 존재의 왜소함을 유아적-동화적 맥락 안에서 상연한다. 명랑과 슬픔이, 퇴행적 유치함과 자조적 서정이 공존하는, 각자 묻어둔 '이야기'를 시작해야 할 것 같은 첫 페이지의 삽화 같은, 아동용 그림책의 수난극 삽화 같은 장면이 등장한다.

자신의 평범한 일상이나 경험을 출발점으로 한 김보미의 작업에서 우선 내 눈에 들어온 것은 길게 늘어진 손가락이다. 유기적 신체에서 분리되고 손가락이라는 개념에서도 떨어져 나온 이 길게 늘어진 손가락 오브제는 우선 김보미가 자주 만나는 사람들의 시선 권력, 규정 불가능한 타자의 (비)가시성을 타자화하려는 규범의 엄존(儼存)함을 표시한다. 숨길 수 없는 자신의 신체적 차이나 '열등함'—충분한 미국인도 충분한 여성도 아닌—을 인정하되 그것을 수정, 수리하는 데 도통 관심이 없는 이 명랑한 여성, 아이, 작가는 그들의 폭력을 자신의 유머로 전치시킨다. 그들의 진지한 훈계에 늘 노출되지만 그렇다고 그것을 수용할 머리나 반성 능력이 없는 이 아이가 보는 것은 손가락, 이상한 손가락, 길게 늘어진 손가락이다. 이 아이는 보다 많이 보는 아이이고, 그렇기에 규범의 비정상성, 희극성을 보는 아

⟨Untitled⟩, 자기, 플라스틱 검, 붉은 착색제, 금속 와이어, 10×10×30cm, 2019

〈Happy Birthday〉, 자기, 착색제, 생일 양초, 40×23×7cm, 2019

이이다. 이 아이/여성은 그들의 손가락을 재보증하는 대상, 분노하거나 반성하는 대상이 아니기에, 그저 그 자리에 있을 뿐이기에, 따라서 그들의 욕망을 따르는 대신에 그들의 권력 구조를 보고 즐기는 아이/여성이다. 멀찍이서 그리고 가까이서 자세히 보면 다 웃기다. 작가는 그 손가락을 사실적으로 재현하고 권력의 편재와 그 앞에서 왜소해진 자신을 위로할 분노의 정치 전략을 구사하는 대신에 그 손가락을 늘리고 휘게 만드는, 말하자면 권력의 가시적 은유를 수정하는 전략을 구사하여, 그것의 엄존함은 인정하되 그것에 영향받지 않는 자신의 아이러니스트로서의 미적 '주관성'을 과시한다.

굵고 단단한 권력은 가늘고 길게 무력화되는, 희화화되는 김보미의 '가상의/유희의' 세계는 그래서 '유아적'이거나 환상적이라고 기술할 수 있을 것 같다. 진지한/손가락질하는 어른들의 상징 세계의 타자를 우리는 보통 그렇게 묘사한다. 남자, 백인, 규범적 여성성을 입은 여성이 인간으로 살아가는 세상에는 별 관심이 없는, 계속 이상한 사람, 오브제, 장면이 등장하는 세계를 만들면서 즐기는 작가의 감각은 아직 충분히 사회화, 상징화되지 않은 것을 물질화하는 데 집중한다. 유아적이고 환상적이라는 용어가 그렇듯이, 김보미는 스스로를 마녀로 상상하면서 열등하고 유치한 것이 계속 등장하는 만화(cartoon) 스타일을 차용해 미숙하

375

고 웃기고 뚱뚱하고 작은 이야기, 사람, 존재에게 숨을 불어넣고 있다. 규범적 정체성에 도착한 사람들의 타자 혐오가 대체로 자기혐오의 일환이라는 데 주의한다면 이러한 자기 희화화, 자신의 불충분함을 숨기고 억압하는 대신에 그것을 다른 세상, 다른 이야기를 불러낼 기회로 삼는 전략은 낭만주의 이래 예술가들의 아이러니적 주관성에 근거한 것이기도 하다. 김보미는 자기 작업이 어디에서 무엇을 겨냥하고 있는지를 정확히 알고 있는 작가이다. 작가의 일견 우스꽝스러운 '아이들'은 세상의 잔인함이나 비극을 알고는 있지만(반사회적이지 않다는 의미), 그것을 자신의 상황으로 곧장 받아들이지 않기에(사회적 규범과의 거리) 사실은 유아적인 나르시시즘적 퇴행에 머물러 있는 것은 아니다. 이곳은 초자아-손가락이 실행되는 데 실패한, 그 굳센 힘(남근?)이 엿가락 비슷하게 휘어버리는 놀라운(!) 세상이고, 그렇기에 인용되는 그 세계와 즐기는 이 감각이 중첩되어 공존하는 사이 공간, 이 마녀와 아이들의 공간, 김보미의 주관적 유희의 세계, 작고 둥글둥글하고 파편적인/환유적인 오브제가 어른은 알 수 없는 표정으로 다른 이야기, 다른 말을 하고 있는 세계는 충분히 자족적이고, 그렇기에 필요한 것은 이 감각을 저 세계로 번역, 유출할 수 있는 누군가일 것이다. 이것은 '예술'이고 이 예술은 우리가 알고 있는 예술과 조금 거리가 있는 것 같기 때문이다. 나는 더듬더듬 유비해

376

서 말하고 있는데, 이 감각은 나에게는 충분히 알려지지 않은 경험을 출처로 하기 때문이다.

한국 나이로 서른이 된 '어린' 작가가 가르치려드는 세상을 해석하는 방식, 남근적 규범을 발기부전의 손가락으로 전치시키는 아이인 체하기가 좋다. 점토로 빚어 구운 김보미의 미숙한 사람들, '그들'의 세상에서 계속 실패하고, 유아 취급당할 위치에서 그 유아화-대상화를 더 적극적으로 포용함으로써, 지속될 실존의 어려움 속에서 구사할 창작의 방식을 찾아내는 게. 차별을 가시화하면서 차이를 고수하는 게. (2019)

그라운드
제로에서
또 계속하기

정경빈

정경빈의 2022년 개인전 《다리없는산책》은 재현적이거나 이미지주의적인 풍경화가 아니다. 몸으로 방문하고 눈으로 보았던 풍경이 비교적 저채도의 물감을 사용한 짧고 반복적인 붓질로 대체되면서 지워진, 풍경화로서의 감상이 불가능할 만큼 작은 사이즈의 캔버스에 그려진 나무꽃계절숲의 흔적/암시 같은, 작가의 말에 따르면 "더럽고 지저분한 그림"이다. '회화'의 권위를 무서워하지 않는 초심자의 그림 같고, 건물 뒤편에 버려진 그림 같고, 감상을 원하지 않는 그림 같고, 개인전에 미흡한 그림 같다. 그림을 잘 그릴 줄 알고, 오랜 기간 화가로서의 정체성을 수행해 온 자신의 지금-그림들을 저렇게 평가하는 작가의 비판적 자의식이 보여주듯이, 혹은 자신의 기존 회화적 기법과 결별을 공표하는 저 문장이 보여주듯이, 이번 개인전은 어떤 '시작', 소속과 인정을 전제한 그림으로부터의 떠남과 비동일시와 물음을 전면화하는 쪽으로의 넘어감을 공표한다. 일부러 못 그린 그림, 혹은 자신의 기예(art)를 버린 그림이라는 행위(act)는 다르게 그리겠다는 선언으로, 이전의 자신에 대한 안티테제적 부정으로서 개인전이란 의례를 통과하려는 것이다. 규범으로서의 회화에 맞서 자기 자신의 그림을 그리겠다는 결단, 편입과 포섭이 아닌 분기와 이탈로서의 자기 회화를 만들겠다는 각성인 것이다. 연속성과 일관성으로서의 자기, 남들이 알아보는 자기를 잃으면서 새

380

로이 획득해야 하는 회화로의 여정에서 이번 개인전은 도입부나 '문'으로 기능하는 것 같다.

그러므로 알아볼 수 있는 풍경을 그리고 공감할 수 있는 분위기를 만들고 즐길 수 있는 제목을 붙이는 대신에, 작품들의 제목을 하나같이 '이상하게' 만든 작가의 그림들은 감상이 아닌 '읽기'를 강요한다. 작가의 작업의 구조, 내부를 확인해야 하는 임무를 부여받은 나는 우선 이번 전시의 일관성인 잘-그리지-않기를 보충하는 제목의 특이성에 우선 주목한다. 가령 서울20/21/22, 동탄호수21, 석관21, 금호20, 포천21, 뉴욕19-20, 철원21, 브루클린22, 황학20, 남해21 같은 방식으로 작가는 자신이 방문한 곳과 방문 연도를 제목으로 사용한다. 몇몇 경우에는 중간에 쌍점(:)을 집어넣고 제목들을 보충 설명하기도 한다. 가령 〈서울20:다리없는산책〉, 〈포천21:여자바위어깨〉, 〈서울22:복사뼈언덕과 여자갈비뼈폭포〉, 〈뉴욕19-20:점에 기대는 믿음〉 같은 식이다. 작가가 2019년부터 2022년 사이에 방문한 곳이고, 특정된 장소들과 붓 칠 사이에서 어떤 연관성을 찾을 수 없는 그림들이고, 쌍점 뒤에 붙은 부제는 너무 특이해서 보고 읽는 자가 투사/동일시할 수 없는 문장/명사구이다.

코로나 시기와 거의 겹치는 기간에 작가는 여러 곳을 돌아다녔고, 휴대폰이나 사진기로 찍고 그것에 의지해서 그리는 기존 방식을 거부한 채 오직 방문하고/보고/감각한

381

이후의 인상과 기억에 의지해 작은 캔버스에 붓질이 흰히 드러나는 그림을 그렸다. 기억/인상으로서의 붓질이 물리적 장소에 대한 신체적 방문에 토대한 것임이 중요한 듯 작가는 객관적 이름을 제목으로 사용했다. 내가 거기에 있었다는 사실과 화가로서 나는 이렇게 기억한다는 주장이 그림과 제목 사이에서 읽히고 감지된다. 마치 오래 전 일기에 몇 개의 단어로 요약해 둔 그날 그곳의 경험을 지금 현재로 재경험하는 '쓰니'처럼 이 그림들은 '그때 그곳'이 열리는 데 충분한 장치로 기능하는 것인지도 모른다. 동글동글한, 길쭉길쭉한, 퍼져 나가는, 마구 덧칠한, 뭉갠 듯한 붓질은 어떤 마음의 글자, 암호, 필사일지 모른다.

2019년부터 4년간 그린 소품들과 연관해 작가가 들려준 이야기가 없었다면 나는 이번 글을 저런 식의 연상, 주관적 인상으로 채웠을지 모른다. 다행히 나는 사건에 대해 들을 수 있었고, 그 덕분에 탈구축된 이 그림들에 조금 더 다가갈 수 있었다. 2016년 교통사고 이후 섬유근육통이란 병명을 얻기까지 온갖 병원을 전전하며 이름 없는 병-꾀병을 앓는 환자 혹은 거짓말쟁이로 대우받던 시기 이후에 이 그림들이 그려졌다는 이야기를. 나는 잘 그리는 그림을 그리던 작가가 잘 그리지 않기로 결심하는 데 그 경험이 어떤 영향을 주었는지를 상상하려고 한다. 내가 읽었던 글들은 온전한 이름을 얻지 못한 채 여기저기로 옮겨지는 '대

382

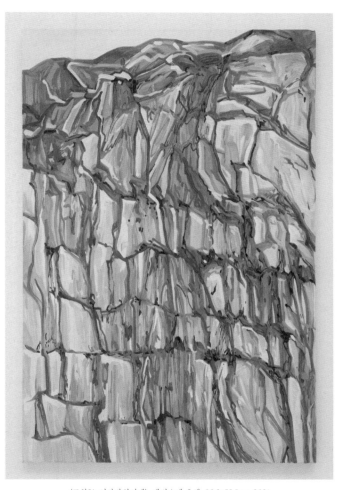

〈포천21: 여자바위어깨〉, 캔버스에 유채, 80.3×53.0cm, 2021

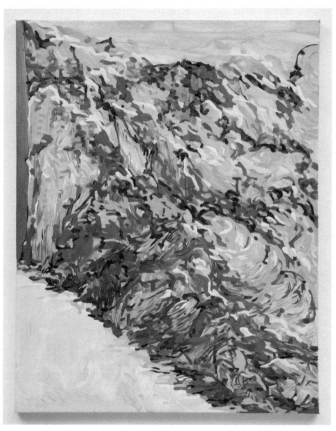

〈철원21: 소녀등바위〉, 캔버스에 유채, 60.6×40.9cm, 2021

상', 거짓말을 한다고 의심받는 대상의 경험이 어떻게 탈종속으로서의 주체화의 기회를 일으키는지를 계속 이야기해 주었기에 나는 정경빈이 온당한 병명을 얻지 못한 채 의사/전문가 혹은 병동과 병동을 떠돌던 2017년 이후 겪었던 고통, 불안, 수치심, 우울이 정경빈에게 다른 그림을 그릴 기회를 주었다고 적을 것이다.

검색해 찾아본 바로는 섬유근육통은 "전신을 휘도는 신경회로의 무한루프"라든지 "신체적인 통증만이 아닌 불안, 우울, 인지장애, 집중력 저하와 같은 정서적으로 보이는 문제"라든지 "증상을 앓는 이들의 60% 이상이 우울증을 경험하는 병"이라든지 "꾀병으로 오인당하기 일쑤인" 병이라든지 "아직 그 원인이 정확히 알려지지 않은 통증"이라든지 "여성이 남성에 비해 발생 비율이 9배 정도 높은 질병"이라든지 하는 식으로 명확한 정의가 불가능한, 인접한 질병이나 증상이 너무 많아 다른 질병이나 증상으로 처방되기도 하는 '모호한' 증상이다. 섬유근육통의 원인은 교통사고가 수십 가지의 원인 중 하나일 정도로 많고 다양했다. 작가가 암병동을 방문하고, 방사선치료나 MRI를 계속 받고, 침치료나 요가까지 받아야 했던 이유이다. 자신이 앓는 증상에 대한 환자/당사자의 발화는 들어주는 사람에 의해 비로소 사회적 의미나 의학적 정당성을 가질 수 있지만, 그런 '인정'을 얻는 데 작가는 상당히 오랜 시간을 허비

했던 것이다. 원인을 알 수 없는 병, 주로 여성이 걸리는 병, 고칠 수 없는 병, 그러므로 돈이 안 되는 병, 소수자로서의 질병/증상을 겪으면서 정경빈은 소통, 전달, 이해가 매번 실패하는 경험을 한 것이다.

그림을 그릴 수 있을 만큼 호전되기는 했지만 여전히 섬유근육통은 정경빈의 일부이고, 모르는 타자에게 겨우 붙여진 이름이고, 육체의 타율성을 표상하는 이름이다. 작가는 우연한 기회에 방문한 뉴욕의 그라운드 제로에서 그곳의 '기념비'를 인격체로 느끼면서 큰 위로를 받았다고 했다(사전적으로는 '핵폭탄이 터져 아무것도 남지 않은 자리'를 뜻하는 그라운드 제로는 여러 역사적 비극/사건이나 행동주의 단체가 전유해 왔고, 뉴욕의 그라운드 제로는 9.11로 사라진 세계무역센터를 가리킨다). 돌아와서는 『정동이론』[1]을 읽었다고 했다. 그렇게 시작된 새로운 그림들, 정경빈의 그라운드 제로를 채운 그림들, 작가가 "기념비적인" 그림이라고 부르는 그림들, 작은 그림들이 쌓여갔고 자연스럽게 이번 전시가 열렸다고 했다.

이번 전시의 제목 "다리없는산책"은 장소를 방문하고 눈으로 보고 사진으로 찍은 뒤에 그리는 예전의 그리기가 이제는 불가능하다는 것을 표지한다. 다리가 없는 사람, 걸

1. 멜리사 그레그 외, 『정동 이론』, 최성희, 김지영, 박혜정 옮김(갈무리, 2010).

을 수 없는 사람, 그러므로 보고 감상하는 자의 '전제'가 사라진 사람이 보여주는 산책의 결과 보고전인 셈이다. 건강을 잃은 사람, 대상을 보고 즐기는 주체의 안전한 자리가 확보되지 못한 사람, 섬유근육통을 앓는 사람, 안과 밖의 경계선이 흐릿한 사람이 '보는/감각하는' 방식에 대한 기록이다. 앞서 예시했듯이 쌍점(:) 뒤에 붙은 몇몇 설명문에서 '다리', '어깨', '복사뼈', '갈비뼈' 같은 인체의 부분들이 저쪽의 풍경/대상으로 옮겨가서 그것의 일부가 되어 있는 이유이다—가령 〈서울20:다리없는산책〉, 〈포천21:여자바위어깨〉, 〈서울22:복사뼈언덕과 여자갈비뼈폭포〉에서처럼. 주체와 대상의 경계는 흐릿해졌고, 작가의 몸의 일부가 보이는 풍경으로 넘어가 그것이 되어 있고, 풍경이 심지어 젠더화되어 있다. 작가-나와 바깥-너는 분리 불가능한 '관계' 속에 공존하고, 그러므로 이 그림들이 거리를 전제로 한 '눈'으로 본 것들을 더는 그릴 수 없게 된 여성-화가의 정직한 그림, 타자-신체-바깥에 휘둘리는 '비인간' 상태에 대한 도큐먼트라고 말한들 틀린 말은 아닐 것이다. 이제 작가는 많이, 과잉으로, 미친 사람처럼 볼 수 있다. 건강한 자들의 풍경화를 그렇게 침식하고 전유할 수 있게 되었다. 그래서 포천의 폐채석장의 화강암 돌산을 "미끄덩미끄덩해 보인다"고 감각하고 돌아와 그곳을 여성화, 물질화해서 그 증거물을 남겼다. 일전에 돌이 '육체'라고 말하는 어떤 깨달은 자

387

의 강연을 들은 적이 있다. 돌의 육체성에 대해서라면, 항상 더 많이 보고 더 느끼는 트랜스 상태의 시인의 시에서 이미 읽었던 것 같기도 하다.

　새로운 시작은 결국 이전의 나를 (일부) 잃는 박탈과 함께 불가피하게 일어난다. 그것은 내 의지나 결정에 의한 것이 아니다. 나는 내가 원하지 않은 '경험' 때문에 결국 더 나은 방향으로 나갈 기회를 얻게 되기 때문이다. 정경빈은 이런 그림을 앞으로 10년 정도 그리고 있을 것 같다고 말했다(곧 그녀는 서른이다). 벗어날 수 없는 한계를 부정하거나 삭제하는 대신에 더 넓고 길게 잡아서 그것의 영향력을 인정하고 겸손하게 복종하는 것. 아주 많은 그림으로 자신의 그라운드 제로를 채우는 것, 쌓는 것, 짓는 것, 환대하는 것. 그러다가 뭐가 되어 있는 것. 그것을 부르는 이름이 무엇인지는 아직 모르지만, 지금의 여러 이름 중 하나로 수렴되겠지만, 이름은 애당초 정의 불가능한 것들을 겨우 감싸 안을 수 있는 껍질이니 그게 중요한 것은 아니다. (2023)

5부　　　　　개념적 탈내기

박경종

세속의 회화가
세속적 회화

작가는 실제로 그러한가는 차치하고, 이념적으로는 집과 소속, 정체성과 같은 사회적 역할이나 가치를 포기한, 그런 점에서 자발적으로 떠돌고 있는 부류이다. 사회적 역할이 수직적 위계를 전제로 한다면 떠돎은 수평으로 옮겨다니는 것이고, 그렇게 다양성과 차이를 음미하겠다는 것이다. 갑자기 집과 내 나라를 떠나 20여 년을 외국에서 살았던 작가 박경종은 떠나온 곳과 낯선 타지 사이에서 집과 내 나라를 축으로 서성이는 소년이기는커녕 공상과학소설을 탐독하면서 시공간에 대한 불연속적 경험이 곧 '실존'을 채우는, 말하자면 무한한 차이를 갖고 노는 이방인(alien)의 무책임한 자유, 집과 소속의 이데올로기가 불가능한 자리에 앉는 법, 그 자리를 즐기는 법/스타일을 독학했다. 귀국 후 처음 몇몇 전시에서 박경종은 '시공간 나그네'라는 '인격' 내지 허구적 자아를 내세워 무차별적 평등이나 대체 가능성을 구현하는 분열증적이고 환각적인 이미지로 구성된 회화를 제시했다. 바깥에서 온 자는 내부의 풍경을 개념적 구도로 위계화할 수 없는 자이다. 나그네는 보이는 것들의 표피적 구도, 같음과 다름을 전제로 펼쳐지는 리듬이나 운율에 집중할 줄 아는 자이다. 그는 편견 없이, 보이는 것 너머의 의도나 가치 없이, 처음 보는 자의 놀람이나 호기심으로 보는 자이다. 세속의 화가, 보들레르가 말한 '현대적 삶의 화가'는 그렇게 세속의 거리에서 차이(인상)를 보고 베

392

끼는 자이다. 회화, 영상, 퍼포먼스와 같은 복수의 매체를 사용하는 동시대 예술가의 행보를 따르면서도 '예술'을 예술이게 만들었던 타자를 우회해 예술의 확장인지 부정인지 대안인지 모르는 어떤 자리를 모색하는 박경종의 작업 스타일을 이제 세 개의 키워드—태그맨, 이발소 그림, 분할된 그림—로 짧게나마 이해해 보려 한다.

태그맨(tagman): 팔로워 3,700명의 그의 인스타 (https://www.instagram.com/tagman_art/)는 온라인 공간을 대중과 소통하는 곳으로 전유하려는 작가의 표본이 될 만하다. 시공간의 한계에서 자유로운 가상공간은 분열증적/파편적/불연속적/표피적 경험에 '좋은' 곳이다. 이 비장소(non-lieu)에서 회화는 이미 물질성을 잃고 얄팍한 이미지, '좋아요'와 해시태그의 대상으로 전락한다. 그러나 이런 희생이나 모욕이 없었다면, 새로운 회화는 불가능했을 것이다. 크로키, 스케치, 웹툰, 만화와 같은 형식은 온라인 경험이나 감각을 건녀낼 수 있는 좋은 형식일 텐데, 화가 박경종은 이미 이런 마이너한 형식에서도 독보적인 재능을 갖고 있다(태그맨 공정을 보여주는 유튜브 영상 참조할 것). 그러므로 인스타를 꾸리는 동시대 예술가 박경종의 회화는 물질적 표면이 컴퓨터 이미지로 전치되는 '추락'의 과정에 적절한 회화이고, 이미 그 안에 이질적인 풍속화나 마이너 아트, 디자인 등등의 타자를 끌어들여 혼종적 사태로 존재하

393

는 회화이다. 시공간 나그네의 '인격' 이후 박경종은 한동안 '태그맨'이란 가상의 인물/배역을 걸치고 퍼포먼스를 이어 갔다. 박경종은 자신이 방문한 장소나 지역의 거리에 나가 먼저 거기 사는 사람, 풍경을 종이와 먹을 이용해서 크로키 하고, 20×30cm의 종이에 그린 자신의 '풍속화'를 명함 크기 의 12장(개당 10×5cm)으로 분할한 뒤, "옷에 달린 태그, 온 라인 해시태그"를 은유한 방식으로 태그맨의 옷을 만들었 다. 태그를 천-비늘-장식으로 활용한 변신맨인 태그맨은 태 그-크로키에 나오는 바로 그 사람들이 사는 현장으로 '샌드 위치맨'처럼 쏙 들어가서 현지인들에게 맘에 드는 태그를 떼어갈 것을, 나눌 것을 부탁한다. 아이들이 제일 반기는 태 그맨의 등장은 그러나 세속의 일상을 위협할 만큼의 '힘'을 보유하지 않았기에, 박경종의 퍼포먼스/수행은 많이 선보 이거나 대단하게 의미화되지는 않는다(퍼포먼스를 기록한 영상은 현지인들이 다가온 태그맨이나 다가간 태그맨에게 사로잡히거나 매혹되었다기보다는 '자연스러운' 느낌으로 공존하였음을 증명한다). 나름 취향에 맞춰 뜯어간 태그가 많을수록, 반응이 많은 곳일수록 태그맨은 가벼워진다. 태 그맨은 헐벗는다. 수백 개의 태그에서 점점 소실되는 태그 의 양에 비례해 드러나는 것은 태그맨의 '껍질'이다. 퍼포먼 스가 끝나고 작업실로 돌아간 태그맨-껍질은 다음 퍼포먼 스가 시작되기 전 수리, 회복되는 공정을 거쳐 다시 새로운

394

〈모발라이즈〉, 디지털 포스터, 가변 크기, 2021

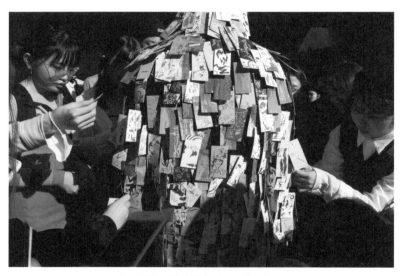

〈태그맨 서울〉, 혼합 매체 퍼포먼스, 가변 크기, 2018

장소의 풍경을 걸칠 것이다. 태그맨은 네가 가져갈 수 있는
공유 재산, 네가 사는 곳의 너를 닮은 사람들을 비춰주는 거
울, 주로 소년이 읽고 본 공상과학만화의 알 수 없는 주인공
이다. "태그맨은 정보로서 파편화된 인간의 모습과 그것을
공유하는 시스템을 물리적으로 보여줍니다. 단 현실과 반대
로, 여기서의 알고리즘과 목적은 순수한 예술입니다"란 작
가의 설명은 분열증 경험의 연쇄인 온라인 공간을 비판적,
성찰적으로 보는 대신에 그런 공간이 요구하는, 그런 공간
덕분에 가능한 '순수한 예술'을 실험하는 나그네의 현재에
의 몰입을 방증한다.

　　이발소 미술: 포스트모던 전략에 익숙한 사람이라면,
회화를 회화이게 만든 것은 회화의 '질'이나 고유함이 아니
라 키치, 이발소 미술, 대중문화라고 말한다. 타자가 자아
보다 먼저라는, 자아 정체성은 결여로서의 타자의 우선성
에 의해서만 규정 가능한 것으로 구성된다는 주장. 벽에 그
림을 거는 것이 탁월한 취향의 무관심적 감상이 아니라 우
리/가족의 건강과 부와 나의 소원성취를 위한 것인, 그런
통속적이고 도구적인 그림인 이발소 그림, 미술관에는 걸
릴 수 없는 통속적인 장르화. 부르주아 개인의 아비투스 대
(對) 대중의 몰취향. 순수회화와 이발소 그림, 아방가르드
와 키치의 이분법을 재전유하는 박경종의 새로움은 장르
로서의 이발소 그림을 새로운 회화의 형식으로 '오독'하는

397

데 있다. 즉 그는 이발소 그림을 저열한 그림이 아니라 이발소에 걸린 그림으로 잘못 읽고(mis-read), 자신의 회화를 이발소에서 전시해 '진정한' 이발소 그림의 지위를 획득/점유한다. 순수와 오염, 고급과 저급의 이분법은 드디어 이렇게 변증법적으로 해소되고 행복하게 대단원의 막을 내리는 것이다(장르물의 클리셰를 반복, 전유하고 있는 내가 박경종을 진지하게 읽고 있는 것인가, 아니면 그의 의사 사캐즘을 흉내 내고 있는 것인가 하는 물음은 추후 더 생각해 볼 부분이다). 도심에서는 볼 수 없는, 변두리에서 겨우 보이는, 그러나 주인장은 "먹고 사는 데 큰 어려움은 없다"라고 당당했던 이발소에 걸린 그림은 지저분한 살림살이, 수십 년 된 주인장의 동선에서 추레해지고 시시해진다. 그러나 '순수한 예술'이라고 우기는 박경종의 회화는 뭐가 들어가도 이상하지 않은 비장소에서 그려지고 비장소(유토피아?)를 욕망하고 있기에 이발소에서의/로의 추락을 어렵사리 즐긴다. 밥 아저씨를 흉내 내고, 이발소 그림이 무엇인지 모르는 젊은 인스타 팔로워들에게 미술사를 가르치고, 멀리 인천에 소재한 미술관-이발소 방문을 강권하고, 덤으로 이발도 추천하는, 이 유희인지 전복인지 혼종인지 순수인지 모르는 화가의 이발소 그림은 뭘 해도 '참 쉽죠?'인 사람의 새로운 회화 같다.

분할 그림: 태그맨이 한 장의 크로키나 풍속화를 12장

398

으로 나누는 공정을 거치듯이, 박경종의 회화 역시 분할된 채 하나의 작품으로 존재한다(가령 대작 〈이름 없는 섬〉은 100개 조각의 합이다). 인스타 팔로워들에게 무인도 섬을 채울 이미지와 사연을 보내달라는 주문을 띄우고, 그렇게 해서 엉망진창 무질서한 소원과 이야기가 득실대는 '시끄러운' 섬이 완성되었다. 그다음에는 추첨으로 선정된 응모자 중 몇 사람에게는 그들의 소원과 꿈이 담긴 조각 그림을 우편으로 봉송한다. 온전한 전체(the whole)이면서 조각들의 총합(sum)인 회화, 자신의 작업에 대해 최소한의 구도와 기획만 '소유한' 화가와 팔로워들이 함께 만드는 커뮤니티 아트, '주인'을 찾아간 그림 때문에 숭숭 구멍이 뚫린 회화, 헐벗은 회화. 직접적인 효용성과 만족을 원하는 대중의 소원성취이자 본의 아니게 무소유 설파가인 나그네 예술가의 나눔의 장을 현시하는 퍼포먼스, 다(多)의 양화(量化)를 구현하고 '집대성한' 그림, 질과 정체성과 소유를 거뜬히 물리친 그림. '참 쉽죠'의 또 다른 예시. "분리된 그림 조각은 전시를 통해 나눔과 채움을 반복하며 회화의 절대적인 완성을 거부한다. 끝없이 변화하는 섬의 풍경은 영상과 사진, 텍스트로 기록된다"란 작가의 설명을 가만히 바라보면 거기엔 (반)휴머니즘에 복무해 온 회화에서 자신의 '순수한' 회화를 뜯어내고 시공간 나그네의 혼탁한 숨을 불어넣으려는 작가의 무의도적 성찰성이 느껴진다.

399

올해 청주미술창작 스튜디오 개인전에서 작가는 텍스트를 새긴 자전거 바퀴를 이용해서 미술관의 각진 벽을 둥근 원이 하는 말로 채웠다. "돌아가는 중이냐 돌아간다 돌아가고 싶다 돌아갈 테다 돌아오라 돌아온다." 한 세상 바퀴는 돌고, 혹자는 집으로 돌아갈 것이라고 하고, 떠난 것은 돌아오고, 그리우니 돌아오라고 외치는 이도 있고, 억압된 것은 돌아온다고 하고, 나그네는 귀환과 윤회와 유랑을 갖고 실컷 논다. 그는 거리, 이발소, 가상공간, 미술관, 어디건 나타난다. 그의 침입이나 개입은 위협적이지 않은 것이어서, 아이들이나 눈길을 주는 시시한 나타남이어서 호방하다. 놀이는 무해하고, 무해한 놀이는 은근슬쩍 스며드는 방식으로 바꾼다. 뭘? 뭘! 바꾼다, 바뀌야 한다는 생각도 없이 바꾸고 있는 이들은 무엇보다 즐기는 자들이다. (2021)

400

가벼운 생과
사의 덫, 매혹,
틈의 살

김남훈

미술은 죽음이 새어나오는 현장, 죽음의 지분을 인정하는 장면이다. 산자와 죽은 자, 이승과 저승을 매개하는 이들이 미술가의 전신이라는 것도, 죽음에 인접한 유기체의 부식 과정 혹은 상태를 보존하는 곳이 박물관-미술관의 전신이라는 것도 그런 사실을 보충하는 전거이다. 죽음에 잠식당하거나 삶이 독점하면 미술은 버티지 못한다. 미술은 죽음과 삶이 공존하는, 그러나 죽음에 사로잡힌 삶이나 삶에 포박당한 죽음과 같은 과잉/울혈을 풀어주고 그 둘의 '적절한' 중첩을 조율해 죽음과 '함께' 삶이 공존하도록 만들어주는 중간 지대이다. 현대에 이르러 죽음은 부정적인 것으로 일상-시야에서 점점 사라지도록 관리되는데, 그만큼 비가시적인 것으로 배제된 그것의 뜻밖의 유출, 노출은 충격으로, 공포로 다가온다. 그 둘이 사실은 구별 불가능한 것이라는 인식은 그 둘의 구별 가능성에 의해, 건강이나 위생과 같은 근대적 관리 체제에 의해 은폐되고는 한다. 생산주의, 미래에의 약속, 온갖 예방 장치가 우리의 삶, 상상력, 의심을 죽이면서 죽음을 부정적인 것, 화해 불가능한 것, 죽여야 할 것으로 만들어버린다. 나의 죽음은 법과 의학의 독점물이고, 타자의 죽음은 내 삶에서는 일어나지 말아야 하는 것이다. 그래서 우리는 죽지 않을 것처럼, 잘 살 것처럼, 그러면서도 죽어가고 있는 중이다.

　미술은 죽음이 새어나오는 틈(crack)이다. 죽음을 기

억하려는 미술은 이리로 오고 있는, 막을 수 없는, 이미 항상 새 나오고 있는 죽음, 타자의 운동을 복기하는, 추적하는 삶의 운동 방식이다. 취약한 신체를 비스듬하게 제대로 오랫동안 응시하면 거기에는 온갖 죽음의 징후, 은유, 형상이 흥건하다. 신체는 이미 구멍이 숭숭 뚫린 집이고, 너와의 접촉면이고, 벌써 터져서 진물, 피, 오줌이나 똥, 침과 같은 분비물이 새고 있는 틈이다. 이런 사이, 매개 장소, 환승 지대, 경계를 어떤 관념이나 상투형 없이 응시하려는 노력, 혹은 김남훈의 말대로 하면 "헛짓"이 미술 "하기", 뭘 하는지 읽히지 않는 데 뭘 하고 있는 미술가의 '짓'이다. 생산, 가치, 효용, 유익, 상징, 의미의 맥락에서는 아무것도 아닌 그런 하기로서의 미술 하기. "Maybe that's nothing special"(김남훈의 영상 작업의 제목처럼).

대학 졸업 전후 김남훈의 시각적 엠블럼은 청테이프였다. 사람들은 청테이프에서 떠올릴 수 있는 가난, 노동, 근면 같은 개념을 근거로 그의 작업을 미술의 사회적 기능에 귀속시켰던 것 같은데, 사실 청테이프는 가난한 사람들이 옹숭그리고 모여 사는 집에서 흔히 볼 수 있는 필수품 중 하나였다. 관념적 이미지(상징)와 일상적 사물, 가까운 물건 사이에 오독이, 계급적 틈이, 집단적 읽기와 당사자의 체험 간의 차이가 존재한다. 1970년대, 80년대에 흔히 볼 수 있는, 어쩌면 지금도 변두리에서는 볼 수 있는 가

403

옥은 대충 '부로크'를 쌓아올려 얼기설기 지어졌고, 그런 불완전한 집들은 언제나 바깥 바람이 들락날락하는 구멍, 틈을 '갖고' 있었다. 미술 하는 사람 김남훈이 기억하는 어린 시절 방의 시각적 풍경은 "창틀 사이사이에 새어 나오는 바람을 막기 위해 구석구석 발라진 청테이프"에 집중해 있다 (cathexed). 실내 풍경과 어울리지 않는, '폭력적인' 색 청색이 방의 자연스러운 배치를 교란하며 벽에 붙어 있던 풍경이 작가의 유년기 집의 언캐니한 모습이다. 더욱이 청테이프는 김남훈에게는 계속 살아있는 자신과 그때 그 방에서 죽은 누이들 사이를 '흐릿하게' 연결하는, 생과 사의 분리 불가능성을 은유하는 물건, 지표이기도 하다. 창틀에 붙여진 청테이프는 비가시적 틈의 집요한 가시성, 지우고 배제하고 은폐하려 하지만 엄존하는 타자의 현시이다. 안 보이는 것들이 보이는 것들에 앞선다는 것을, 그건 지울 수도 막을 수도 없다는 것을 안의 맨 바깥/위에 붙은 청테이프가 증언한다.

이쪽으로 새어나오는 저쪽, 이쪽의 취약하고 미약한 존재들을 파괴하는 저쪽과 대결하는 작가의 손에 든 '무기'가 고작 청테이프, 빨간약, 페트병, 지푸라기 정도에 불과하다는 점에서, 즉 이미 항상 패배의 징후를 적재한 무기들이기에 그의 싸움은 어리숙하고 미적지근하다. 지구온난화에 대적하는 몽고인의 나무 심기나 허름한 가옥을 손질하

404

〈영고성쇠_틈의 살〉, 3D 프린팅 PLA, 가변 설치, 2019

〈흔적 Vol.1 Cicatrize Vol.1〉, 단채널 비디오 06:35, 2017

는 미장이의 노련함이나 트럭에 물을 싣고 가 목마른 짐승을 구하는 아프리카인의 대범함에 우리는 이미 감동해 있다. 그러나 죽음에 대한 김남훈의 수사는 그의 싸움 방식이 그가 대적하는 타자에 대한 적절한 대응 방식임을 드러낸다. 그것이, 혹은 죽음이 "한여름 날 바람에 날리는 여인의 옷자락마냥 가볍다"면, 전투 전략 역시 가벼울 것이다. 이 싸움은 이기기 위한 싸움이 아니라 가벼운 죽음의 지표들을 생의 한가운데로 끌어들이고 그것을 미술 하는 사람의 시각적 엠블럼으로 제시하는, 그럼으로써 한없이 가벼운 생에 예의를 갖추려는 것 아닐까? 작가는 입속에서 바스락거리다가 사라지는 과자 봉지의 찢긴 귀퉁이를 모으고, 입주 작가로 들어간 작업실에 들어왔다 죽은 날벌레를 모으고, 거리에 남겨진 사람들이 흘린 흔적(있었음에 대한 물리적 지표?)을 모으고, 자신의 손이나 발과 같은 신체의 상처를 별 의미 없이 찍어서 모으고, 인도에서 자라나는 잡초에 대충 물을 주고, 건물 바깥벽의 크랙에 청테이프를 붙이고. 심지어 들판의 풀 위에다가도 청테이프를 붙이고……

　"극히 개인적인 사건에서 출발한" 작가의 청테이프는 빨간약(요오드액)으로 대체되면서 공공성을 획득하고, 두 물질은 미술가의 '헛짓' 중에서 "보호제, 보호막"을 위한 유사한 기능으로 분류되고야 만다. 물론 미술가 김남훈의 사적인 '용어사전'에서 이제 보호제-보호막은 잡초를 위한 페

407

트병의 물, 폐염전으로 통하는 도로에 지푸라기로 만들어진 스프레이 형상 같은 것도 포함하게 된다. 따라서 집, 콘크리트 더미, 잡초도 모두 작가의 상처 입은 몸이나 살과 등치되기에 이른다. 이러한 불가능한 분류법, 상처 나는 살이나 죽어가는 몸을 중심에 둔 이 은유적 유사성과 차이는 '텅 빈 시간'에서만 가능한 "헛짓"이 아니었으면 나타날 수 없었을 것이다. 이런 행위가 시각적으로건 개념적으로건 아주 작고 사소하고 시시하며 감동 같은 것에는 미치지 못한다는 것은 그것이 거의 눈치 챌 수 없을 만큼 작고 시시한 삶의 '의미'에 바쳐진 것이기 때문임은 당연하다. 김남훈의 작업은 미술계에서는 사회적, 생태학적, 공공미술적 맥락에서 유통되고 있다고 보인다. 나는 이 글에서 그를 삶과 죽음 사이의 간극에서 흐릿하게 움직이는, 말하자면 존재론의 맥락에 있는 작가로 다루고 있는 것 같다. 그렇다면 사회적 예술과 존재론적 예술 사이에서 김남훈의 작업은 계속 쓰이게 될 것인지도 모른다.

김남훈의 작업에 '없는' 것들을 나는 노동, 돈, 관념이라고 적는다. 그의 작업에는 개념미술가들이 실천하는 무의미한 반복과 그 반복을 제어하는 규칙이 엄존하지만, 그의 반복과 규칙은 정서적 감동, 개념적 유희, 장인의 축적으로서의 시간성이 부재하기에 심심하고 직접적이고 속이기가 없다. 심심하고 담담하고 밋밋한 것은 앞서 지적했듯

408

이 그의 죽음에 대한 은유가 "옷자락마냥 가볍다"에 멈춰 있기 때문인데, 그럼에도 그의 문장 속 결코 지나칠 수 없는 은유인 "여인의 옷자락", 이성애자 남성이 매혹되는 여인의 옷자락의 가벼움이기에, 관능적인 살을 감춘 옷자락의 가벼움이기에, 결국 여인의 옷자락이기에, 이 가벼운 생에 속고 빠지고 더듬거리려는 욕망을 보유하고 있다고 말할 수밖에 없다.

김남훈이 자신의 작업을 놓고 "그 존재들과 만나게 되는 순간을 기억하고 떠도는 상처를 치유하고 의미를 부여하고 기억을 되새김질하고 수정하면서 다시 무엇으로 환원되길 바라며 이곳저곳 여기저기에 누군가와의 소통의 순간을 위한 덫을 놓는 일"이라고 말할 때, 마지막에 등장한 "덫을 놓는 일"이라는 문장은 바로 그가 "바람에 날리는 여인의 옷자락"임을 알리는 '스포일러'처럼 다가온다. 가벼운 생과 죽음의 동시성, 그 사이에서 벌어지는 온갖 사소하고 시시한 행위로서의 미술, 시각적 형상이나 지표를 갖고 있었음(왔다 감, 일어났었음)으로서의 있음을 고지하는 김남훈의 "그 덫은 누군가에 의해 발견되고 의식하게 되는 순간 같은 코드로 접속하게 되는 것"이고, 그를 이끌고 있는 틈은 우리가 계속 매혹되고 속는, 다시 말해서 계속 사는 장소, 방식이라고 나는 말할 수 있게 된다. (2018)

김남훈
가벼운 생과 사의 덫, 매혹, 틈의 살

김수나는
"이미지와 물질은
하나다"라고
말했고, 나는
"사진이 레이어를
갖게 되는
때죠?"라고
반복했다

김수나

사진술은 우선 삼차원의 '실재'(대상, 현실, 현존 모두를 아우르는 용어로 쓰겠다)를 이차원의 납작한 이미지로 추출하는 기술의 표본이다. 사진은 재현되는 것의 삼차원성이나 그것이 부분으로 속해 있는 상황의 '깊이', 그것이 하나의 전체(holistic)에 휘말려 들어가 식별 불가능한 것이 되어 있음을 뜻하는 '환경'이 사라진 곳에 남겨진 어떤 것이다—사진은 이 모든 것이 뒤에 있음을 가리키는 베일이거나 이 모든 것을 가리는 스크린이다. 사진 이미지는 실재의 맨 앞(그러므로 우리가 제일 먼저 만나는), 실재의 껍질이다. 이미지는 울퉁불퉁한 실재를 납작하고 고른 평면으로 만들 수 있는 인간의 기술에 대한 문화적 이름이다. 실재를 기호화하고 이미 알고 있는 것으로 만드는 '보기'는 인간을 주체로 오인한, 실재를 물건으로 소유하려는, 환경을 스펙터클로 전유하려는 인간중심주의의 전제이다. 촉각을 위시한 몸의 공감각은 눈 중심주의(occularcentrism)에 의해 밀려나고 실재를 더는 감당할 수 없는 몸에 갇혔다. 사진이 실재를 가릴 수 있는 인간-주체의 능력이기에 몸은 이미 항상 상황과 환경 안에 있음이지만, 눈으로 환원된 몸은 바깥에 머무르면서 대상화된 실재를 볼 뿐이다. 사진을 본다는 것은 안전한 거리를 유지하며 실재를 눈으로 즐길 만한 것으로 중화시킨다는 것이고, 그만큼 연루되어 있는 몸을 억압한다. 볼 수 없는 실재를 볼 만한 것으로 만드는 지난한

412

훈육과 훈련으로 시선의 근대적 역학이 만들어졌고, '풍경'이 등장했다. 비단 실내의 정물화(still life)만이 아닌 실재의 정물-되기를 성취한 풍경 사진에서 실재는 죽은-듯-정지해(still) 있고, 순간으로 고정된-얼린 실재, 나 역시 분리 불가능하게 얽혀 있는 실재를 균질한 평면으로 찍어 누를 수 있는 기술 덕분에 보는 주체와 보이는 대상의 죽은/물화된(reified) 관계가 가능해진다.

　　김수나 작가는 동시대에 편재하는 경험의 방식, 관성적인 보기의 구조를 문제화하는 데 기성 사진의 기능 방식을 사용한다. 작가는 이미지화된 실재에서 멈추는 경험, 베일과 스크린 앞에서 멈추어야 하는 주체(의 소유욕)을 문제화하기 위해 실재를 재현한 사진, 실재를 기호와 이미지로 대체한 사진에 개입한다. 작가는 정보-기호로 채워진, 혹은 진부한 스투디움으로 채워진 사진을 인용하되, 동시에 사진-이미지의 미디엄(medium)인 찢고 자를 수 있는 인화지-물질로 사진을 재전유한다. 사진 경험은 감광제가 발린 종이의 맨 앞, 정면, 껍질 보기이다. 이미지는 인화지 덕분에 나타날 수 있고, 그런 동시성이나 이면을 '보는' 작가의 흐릿한 보기는 이미지만큼 종이-물질을 보이게 하는 방법에 대한 수행으로 구체화되었다. 이것은 이미지의 힘/매혹에 대한 훼손(undoing)이고, 이미지의 뒤, 이면, 너머에 대한 물질적 실험이고, 결과물로서의 사진을 과정/사건

413

김수나
김수나는 "이미지와 물질은 하나다"라고 말했고,
나는 "사진이 레이어를 갖게 되는 때죠?"라고 반복했다

으로 시간화하려는 개입이고, 기술적 완성/끝에 맞서 무용한 놀이를 지속하려는 쾌락이고, 눈 중심주의에 대한 촉각적/신체적 위반이다.

　작가는 가변 설치 작업인 〈풍경의 층〉(2021)에서 전시장의 네 벽을 흑백의 설산(雪山) 사진, 여러 장을 겹쳐서 레이어를 만들고 손으로 찢거나 칼로 자르는 행위를 거쳐 변용된 사진으로 채웠다. 작가는 설산이 사진 자체를 흑백의 '얼룩'으로 만들 수 있는 실재이자 이미지이기에 우선 '발견'했고, 그런 '오류'나 중첩을 더 강화시키려고 컬러 사진을 흑백으로 프린트했다고 설명했다. 이중으로(작가의 흐릿한 읽기와 작가의 왜곡으로) '얼룩'이 된 사진은 그러므로 찢고 자르는 사후적/작가적 개입으로 아주 큰 데미지를 입지는 않을 것이다. 그것은 사진에 이미 보유된 위험이자 가능성이고, 재현적 이미지에서 뭉개진 흔적으로 넘어가고 있는 설산의 개념적 훼손은 사진의 '원작자'가 이미 자신의 의도와 메시지 안에 계산해 넣은 타자의 탈주선을 사진 밖으로 이끌어내는 작용이기 때문이다. 그것은 이미 그 안에(?!) 있었고 그것을 틀리게(그러므로 제대로) 읽어낸 작가의 손/촉각으로 반복, 강화될 뿐인 것이다. 언 풍경인 먼 곳의 설산(에베레스트와 같은?)은 실재를 얼리는 사진의 기술적 개입을 통해 스펙터클로 당겨져 있다가, 얼룩과 인접한 실수나 바깥을 이용해 개입한 작가의 독특한

414

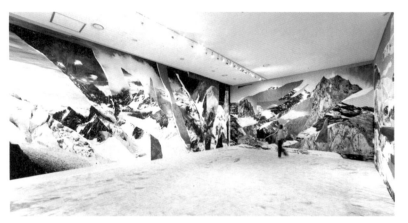

〈풍경의 층〉, 사진, 카펫, 가변 설치, 2021

〈리플렉션 N_C22-3〉, 사진 콜라주, 143×200cm, 2022

방법 탓에 제대로 비천해진다/비체화된다. 그리고 차가운 눈과 부드러운 융단의 동시적 사태를 위해 바닥에 깔린 흰 융단-카페트는 찢기고 갈라진 스크린-베일 이쪽으로 들어온 눈처럼 실재와 실재의 촉각성을 모방한다. 물론 이 작가는 납작한 이미지에 대한 물화된 경험을 넘어서는 진정한 경험을 욕망하는 작가(이분법의 대행자에 불과할)는 아니다. 진짜 눈을 대체한 융단 카페트(저렴하기까지 한?)나 흑백 사진에 불과한 설산 이미지의 '물질화'는 외상으로서의 실재를 반복하려는 것이라기보다는 어떤 불가능한 논리적 (?!) 가설의 '미적' 시각화/변용으로 감지되기 때문이다. 작업의 초점이 정서적이고 직접적인 반응을 일으키기보다는 익숙한 반응에 대한 성찰이나 재고에 있다고 읽은 나의 태도 때문이겠지만. 작가는 자신의 작업을 놓고 "이미지 정보의 영역과 물질의 영역이 하나가 된다" 혹은 "만날 수 없는 사건인 이미지와 물질을 한 차원에서 공존하게 하는 것"이라고 설명했는데, 상충하는 두 개의 경험, 그러므로 인식적 보기와 물질적 현시의 동시성은 차이를 배제하는 지적 논리에서는 인과적이거나 적대적인 둘이지만 정신이면서 신체인 인간에게는 동시적으로 발생할 수 있는 사태이다(작가는 작업과 나란히 메를로퐁티의 현상학적 신체, 라이프니츠의 주름, 성리학의 이기론을 읽어왔다고 말했다). 그 말도 많고 탈도 많은 미술관이 단지 논리적 가설이 아닌 현

김수나
김수나는 "이미지와 물질은 하나다"라고 말했고,
나는 "사진이 레이어를 갖게 되는 때죠?"라고 반복했다

상학적 경험으로서의 이러한 둘의 동시성을 가시화할 수 있는 장소임은 분명하다.

　　작가는 어쩌면 논리적 실험일지 모르는 작업의 구체적이고 사적인 동기를 독일에서의 오랜 거주 기간 자신을 '낯선 동물'이라고 생각했던 경험에서 찾는다. 게르만 민족이 인구의 다수를 차지한 인간주의 체제 안에서 소수자로 살아가는 것, 자신의 몸을 배려한 장치 없이 노출되어 있다는 것, 보는 주체보다는 보이는 대상으로서 더 많이 읽힌다는 것, 그런데 그 간극에서 그들의 재현 체계와 나의 취약한 몸을 동시에 보는 장소를 획득한다는 것. 나의 무능이 알려준 장소에서 다시 보고 읽는 것, 그래서 "내가 알 수 없는 모호한 공간에 들어가 있을 때 위안을 받는다"라고 마침내 말할 수 있게 되는 것! 동물원의 동물처럼 나의 움직임과 동선이 거의 불가능한 공간에서 위안을 받는다는 것은 그곳에서의 경험이 내게 단지 상처만 주지 않았다는 것이고, 동시에 둘을 볼 수 있는 '눈'(응시란 용어를 소환하는 게 더 낫겠다)을 생성시켰다는 것이고, 편재하는 이미지에 대한 강박증적 혐오나 공포가 아니라 이미지 때문에 우선은 안 보이지만 결국 이미지를 생성시키는 미디엄과 이미지의 동시성을 공표할 수 있는 방법을 모색할 미적, 윤리적 요청을 들을 수 있다는 것이다. 작가의 낯선 동물은 모호한 공간에서 불안이 아니라 위안(편안함과는 다른 것이리라)

418

을 얻는다. 그것이 실재를, 물질성을 망각하지 않은 동물-존재의 삶의 엉성함이나 유리함이나 능력일 것이니까. 주체도 대상도 아닌, 주체이면서 동시에 대상인, 심층이나 깊이가 아닌 레이어를 가진 표면-껍질인 그런 장소는 인간주의 '안'에서는 사건, 주름, 현상학적 몸이다('원래'가 없이 계속 뻗어나가는 생강이나 수용적 미디엄인 석고는 환경과 소통하는, 주체 없는 대상이나 주체이자 대상인 미디엄으로 자신을 오인한 작가가 독일에서 즐겨 사용했던 물질들이다).

이번 팔복 레지던시 결과 보고전 《시선의 번역》에 작가는 사진 콜라주 작업 연작 〈리플렉션 N_C22〉을 출품했다. 2021년의 가변 설치에서 전시장 벽면을 뒤덮었던 설산의 사진 이미지는 〈리플렉션 T_BW 22〉 연작으로, 이제는 미적 '대상'으로서 즐길 만한 벽에 걸린 '작품'으로 들어왔다. 〈설산〉 연작이 흰 눈과 검은 산, 찢고 뜯어내기의 공정을 거쳐 드러난 바탕의 흰 종이와 얼룩인 사진이라는 둘에 기반한 촉각적인 유희를 시연하고 있다면, 〈리플렉션 N_C22〉 연작은 다른 사진들을 3~4겹의 레이어로 '쌓고'/축적하고 각기 다른 이미지와 맨 밑의 흰 종이를 찢고 엮기라는 우발적이고 촉각적인 공정을 거쳐 표면과 레이어, 이미지와 물질의 병치와 공존을 일으키는 작업이라고 할 수 있다. 가령 소의 내장을 찍은 사진, 진주 목걸이 같은 보석을 찍

김수나
김수나는 "이미지와 물질은 하나다"라고 말했고,
나는 "사진이 레이어를 갖게 되는 때죠?"라고 반복했다

은 사진, 무늬가 들어간 천인지 거품인지 잘 안 읽히는 것을 찍은 사진 등이 작가의 겹치기/찢기/엮기 사이로 언뜻 언뜻 보인다. 심지어 작가는 3~4겹의 레이어로 사진 이미지를 쌓으면서 그 사이에 진짜 끈을 넣은 뒤에 그것을 긁히고 찢기고 엮인 형상의 일부로서 맨 앞으로 끌어낸다. 단지 반영(reflection)에 대한 것이 아닌 실재 사물의 겹쳐 쌓기의 공집합이나 허수로서, 면과 면 사이 공간의 변용으로서 공존한다. 작가는 자신의 이번 작업을 놓고 "텍스처를 찾는" 작업이라고도 했다. 접고 펼치고 뜯고 찢고 끌어내는 손의 작용을 거쳐 사진은 오브제로, 기이한 형상으로, 물질로 변용된다.

레디메이드 사진을 고르고, 그것이 이미 함축한/전제한 물질을 발견하고, 그 물질과 이미지의 동시성, 불이성(不二性)을 촉각적으로 개입해 나타나게 하는 작업 방식은, 작가의 앞에 놓인 물질-대상과 작가의 '협업'에 따라 일어나는 사건이다. 어느 쪽으로 어떻게 개입하느냐는 의도보다는 행위에 의해, 타자로서의 물질의 '자율성(우발성으로서의?)'에 의해서도 조건화되기 때문이다.

작가는 결과전 보고의 일환으로 행한 프레젠테이션의 마지막을 수많은 작가의 '나 중심주의(me-ism)'가 진열된 전시장에서 나와, 우연히 들른 주유소에서 보았던, 바람에 흔들리는 깃발 이야기로 채웠다. 비대한 자아의 자기 표현

420

들이 어떤 법칙을 따라 진열되어 있는 '매장'을 둘러본 후의 피로는 새삼스러울 것 없는 일상적 풍경을 사건(성)으로 재경험하게 만들었다. 바깥에서 주책없이 흔들리는 깃발들의 소란함이 정해진 부스를 채운 작가-주체들의 단아한 고요함과 대비를 이룬다는 상념 속에서 작가는 바람의 세기와 방향을 물질화하는 유연한 낱장들, 깊이 없는 면적들의 세찬 흔들리기를 가만히 쳐다보았다고 했다. 역설이다. 전시장에서는 흔들리던 마음이 주유소 깃발들의 소요 덕분에 진정되는 순간이었다. 줏대 없이 흔들리는 깃발들의 시끄러움, 혹은 그 시끄러움이 유도하는 고요나 평정이 작가가 타진하는 주체-없는 장면의 '질감'일지 모르겠다. (2022)

김수나
김수나는 "이미지와 물질은 하나다"라고 말했고,
나는 "사진이 레이어를 갖게 되는 때죠?"라고 반복했다

자아의 바깥,
동(명)사의
미동(微動)

연기백

최근 미술계에서 두각을 보이는 동시대 작가 연기백은 대학과 대학원에서는 조소를 전공했지만, 설치를 중심으로 작업하고 있다. 설치 형식 자체가 '미술' 규범의 위반으로서 등장했다는 것은 주지의 사실이지만, 연기백의 작업은 설치에 대해서도 '바깥'이라는 인상을 준다. 그런 점에서 미술의 외연을 확장한 '새로운' 미술 혹은 동시대 미술인 설치마저도 넘어선 것 같은 자신의 특이한 작업을 놓고, 작가는 "나의 이 일이 더 이상 미술이라 불리지 않아도 좋다"라고 담담하게 고백했다.

그러나 연기백의 작업은 지식인-예술가로서의 비판적 의식을 근거로 두지 않는다. 그는 모른 채 경계를 위반하고, 모른 채 비판적인 작업을 한다. 결과적으로-사후적으로 그의 작업은 위반적이고 바깥이다. 연기백의 작업은 철저히 '우연'을 따른다. 의도, 기획, 완성이 불가능한 우연의 논리에 충실한 작가는 자신에게 온 것, 익명의 발신자에게서 도착한 물건을 수령하고, 보관하고, 그것들의 '목소리-침묵'을 따라 물건에 기이한 삶을 되돌려준다. 오직 우연만이 그의 힘이고 운동성이고 주인이다. 그런 점에서 결과론적으로-사후적으로 그의 설치의 특성이 되어버린 것, 가령 가시적으로 변두리의 일상과 감정으로 분류되는 것들이 불러일으키는 시대착오적인 향수 혹은 기억의 낭만주의는 그의 의도가 아닌, 그에게 따라붙은, 그를 안정화하려는 '개념'(의

424

착란)일 뿐이다. 연기백은 동시대적 근대성 혹은 포스트근대의 '문제'들과 연동하는 작가이지만, 그렇다고 사회문제에 천착한 비판적인 예술가로 분류하기는 어렵다. 우연에 충실한 자는 예기치 않은 사건에 휘말리(려)는 자이고, 주체성을 이미 잃은 자이고, 자신이 무엇을 하는지 모른 채 해내는 익명의, 비인칭의, 수동의 존재이기 때문이다.

오직 수중에 들어온 것들의 '요구'를 따르는 데 충실할 뿐인 연기백의 작업은 일견 경화된 관념적 자아의 감옥을 부수려는 선승(禪僧)의 수행을 연상시킨다. 자의식의 나르시스트적 운동성의 바깥으로 외출하려는, 철저한 수동성으로 목격한 풍경—액체처럼 흐르는—을 표지하려는, 처음도 끝도 없이 흐를 뿐인 우연의 릴레이를 지속하려는, 무의지적 의지의 주체가 연기백의 작가성이다. 바깥으로 외출한 자아, 무아(無我)의 상태로 물건의 물질성에 노출된 작가를 거쳐 안과 밖이 뒤집혀졌을 때 일어나는 교란, 불안, 고요, 미동(微動)이 출현한다. 필연의 세계, 자명한 관념의 세계가 능동적 주체라는 허상으로 유지된다면, 그것이 근대성의 폭력이고 근대를 휘감은 우울이라면, 철저한 수동성의 '굴욕'을 철저한 능동성의 폭력에 맞설 새로운 주체의 형상이라고 말하는 포스트모던 윤리 옆에 연기백의 자리를 놓아도 무리는 없을 것이다.

학부 시절 '죽음이 무척이나 가깝게 느껴졌던' 시기에

425

연기백은 우연히 곁을 지나가는 개미의 움직임을 종이에 잉크로 필사했다. 작가 자신이 무척이나 좋아한다는 〈개미 드로잉〉(2003)은 모르는 사람들의 뒤를 좇는(혹은 모르는 사람의 말걸기(address)에 응답하는) 그의 이후 모든 작업의 단초를 이룬다. 미술계가 그를 주목하게 된 작품이라 할 수 있는 〈가리봉 133〉(2014)은 금천예술공장 레지던시 작가로 선정된 뒤, 우연히 가리봉 133번지의 월세집에 네 달간 들어가 살면서 떼어낸 벽지(wallpaper) 설치 작품이다. 덕분에 '벽지 작가'로 불리기도 하는 연기백의 작업은 '가리봉'의 사회·문화사적 감성―거의 '개념' 단계에 이른 듯한 감성 혹은 전유되고 공유된 감성은 이미 감성의 죽음이다―에 대한 또 하나의 언급으로 회자되기도 하지만, 사실 그의 벽지 작업은 한국 근대사에서 가리봉이 차지하고 있는 특수성의 아카이브는 아니다. 벽지 작업의 출발은 자신이 살던 방에서 떼어낸 벽지로 전시한 〈인왕산이 보이는 남쪽 창이 있는 방〉(2013)이었고, 전시작을 보던 관객이 전해준 정보를 따라 교남동 철거 지구를 오래도록 답사하고 역시 벽지를 떼어내 구성한 〈교남 5-11〉(2014)이 그다음 작업이었고, 가리봉은 그다음 작업이었다.

개미의 움직임을 필사한 드로잉, 인왕산이 보이는 자기 방을 탁본을 뜨듯이 얼기설기 벽지로 재연한 설치, 교남동 5-11번지에서 뜯어온 벽지로 구성된 설치, 레지던시로

들어가게 된 동네 근처를 어슬렁거리다 만난 가리봉 133번지 셋집에서 수거한 벽지 설치를 관통하는 내적 논리는 '따라감', 두 번째이기(being the second)라는 일관성이다.

노동자들의 벌집이 밀집한 가리봉, 도처에서 불법 체류 조선족들의 삶을 확인할 수 있는 가리봉은 당연히 연기백의 작업에 포함되지만 동시에 결정적이고 중요한 문제는 아니다. 작가의 방과 교남동은 벽지로 이어지고, 교남동과 가리봉은 개발에 따른 수익성이 담보되지 않는 슬럼으로 이어진다. 연기백은 의도치 않은 만남의 환유적 연쇄의 환승 지대이고, 결코 끝나지 않을 환유적 대체는 작가가 언제까지 자신을 이 운동성의 볼모로, 숙주로, 텅 빈 기호로 사용하려 할지에 따라 앞으로도 지속될 것이다—그러나 주체의 자기 운동성이란 게 얼마나 기만적인지, 거짓인지, 허약한지, 죽은 운동인지를 '아는' 자이므로…… 눈도 의지도 욕망도 없는, 텅 빈 주체, 텅 빈 내부로서 물건의 도착을 기다리고, 적히지 않은 주소를 찾아 바깥으로 출타하는 작가에게, 따라서 벽지는 가난의 알레고리가 아니다. 그의 주요 작품인 〈그린하이츠〉의 자개장이나 구 서울역사 복원 전시실에 소장된 샹들리에와 마찬가지로 벽지는 장소 특정적인 발견된 오브제이다. 그럼에도 그 물건들은 벽지, 자개장, 샹들리에란 이름 때문에 그 자체로 '시적' 연상을 내포한다. 그리고 낭만적 암시로 충만한 물건들은 전시장에 쌓이기만 해도 충분히 '작품'으로 불

427

릴 수 있다. (유리한, 안전한, 따라서 진부한 전략이다.)

　　우연을 환대하는 이가 기만적 자기만족, 안전한 내부
에서 일어나는 자기 운동성에서 멈출 리가 없다. 연기백은
사물에 투사된 인간적 감정, 사라져가는 것에 적재된 낭만
적 회고성마저도 해체한다. 그는 물건을 의인화하는 인간
주의도 넘어선다. 대신에 작가는 물건에 투사된 인간중심
적 서사, 말하자면 나르시시즘적 주체의 자기 운동성에 동
원된 물건에 반인간적 삶을 되돌려주기 위해 사물에 대한
'작용'을 시도한다. 사물에서 기호, 관념을 지우려는 작가의
방법은 아주 지루하고 긴 공정을 거친다. 관념의 탄생에 필
요했던 사물의 죽음을 되돌리고 사물의 고유한 삶과 죽음
을 현시하려면, 사물에 관념의 바깥을 되돌려주려면, 물질
성을 감각하려면, 관념의 내부에서 일어난 사물의 죽음에
맞설 만큼의 폭력, 생산 바깥에서 일어나는 노동의 크기는
엄청나야 하고, 그것은 그 기념비성에도 불구하고 숭고한
감동으로 전유되어서는 안 된다. 그것은 우리가 모르는 마
음의 움직임을 위한 것이어야 한다.

　　자개장을 해체하고, 벽지를 낱낱이 뜯고 분리하고, 샹
들리에를 해체하는 작가의 공정 역시 우연히 그의 '방법'이

1. 2007년의 전시 《罪罪—더딤과 기다림》은 가령 실크 한복, 면 티셔츠,
긴소매 니트, 반소매 면티, 군복과 같은 옷가지를 소재로, 봉제선을 제외한 거의 모든 씨실과
날실을 풀어서 허공에 걸었다.

428

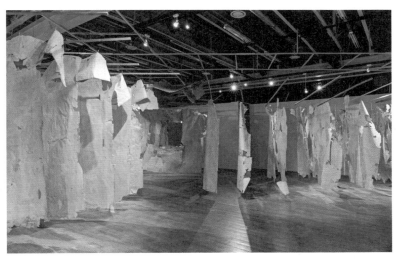

〈가리봉 133〉, 벽지, 나무 외, 가변 크기, 2014. 사진: 가비스튜디오.
개인전 《곳 다가서기》(금천예술공장, 2014) 전경

〈그린하이츠〉, 자개장, 나무 외, 가변 크기, 2011. 사진: 연기백.
기획전(금천예술공장, 2014) 전경

되었다.[1] 현재 그가 살고 있는 종로구 부암동 128번지 그린 하이츠 빌라로 들어갈 때, 그곳에서 처음부터 살았던 전 주인이 죽은 아내의 혼수품이었던 자개장을 작가에게 주었다. 그것으로 무엇을 해야 하는지 모르는 채, 기념품과 쓰레기와 골동품 사이에서 산란하는 그 물건을 그저 보관하다가 우연히 자개장을 옮기던 중 낡은 장롱에서 자개가 몇 개 떨어졌다. 한가하기 그지없는 작가에게 그 순간 '떨어지다'란 동사가 말 걸기를 한다. 자개장에 대한 '작용'은 그렇게 시작되었다. 수천 년 된 유적지에 내려앉은 엄청난 흙더미를 감당할 고고학자의 공손하고 가여운 붓처럼, 연기백은 마모와 풍화에 노출된 나무 문짝과 자개를 고정시켰던 아교의 단단함을 자신의 몸과 손, 몇 개의 연장으로 감당했다. 그는 붙어 있는 모든 나무 조각을 분해했고, 거의 모든 자개를 떼어냈다. 용도와 크기로서의 '전체'와 '완성'에 갇혔던 부분, 파편이 드러났고, 작가는 이 모든 조각을 전시장 벽에 세웠다. 자개장의 관념에 부착된 전통, 기억, 혼수와 같은 내포가 제거된, 사물(Thing)의 지위를 획득한 물건은 따라서 파편 더미에 불과했다. 그리고 자개장의 '크기'를 필사한, 탁본한 설치대에 자개들이 원래 있던 방식대로 나일론 실에 매달린 채 전시장 한쪽 켠에 따로 전시되었다. 사람들이 일찍 죽던 시절에 염원했던 무병장수의 상징들, 기호들은 수십 년 기생했던 벽에서 벗어나 허공에 매

431

달린 채 미세한 움직임-동사(동명사?)을 방출한다. 작가의 '의도'이고 계략이다. 미동(微動)은 작가에 의해 되찾아진 생인가, 노래인가, 환각인가, 줄타기 서커스인가, 휴식인가, 제대로 된 죽음인가? 도대체 무엇이 그 움직임-동사에 합당한 이름일 것인가? 의식 바깥으로 밀려난 마음은 마음인가? 이름을 잃은 마음의 풍경이 우울이라고 불린다면, 연기백이 무대에 올린 우울은 사라진 인간의 흔적의 흔적일 것이다.

벽지의 '작용'도 유사하다. 작가의 방, 교남동, 가리봉동을 잇는 물건인 벽지는 들어오고 나간 사람들의 숫자에 따라 많게는 1센티 두께에 이를 만큼 덕지덕지 벽에 붙어 있었다고 한다. 최대한 '원본' 상태를 보존하려는 각고의 노력을 기울여 떼 낸 벽지는 다시 작가의 특수 트레이 안에서 낱장으로 분리되고, 벽(wall)-지(paper)였던 물건은 다시 나일론 실에 매달려 전시장에 설치된다. 벽의 패러디인 듯 방의 크기와 모양의 탁본인 듯 전시될 때도 있고, 시체를 싸고 있던 수천 년 된 수의인 듯, 일정한 간격을 두고 함께 전시될 때도 있고,[2] 해독 불가능한 문자들이 각인된 고문서의 패러디인 듯 미세한 공정을 거쳐 전시되기도 한다.

2. "어떻게 보면 누더기가 된 누런 삼베옷을 널어놓은 것 같기도 하고, 또 어떻게 보면 아주 오래된 고문서를 널어 말리고 있는 것 같기도 하다." 조한, 「이제 그 벽지들은 자유롭다. 물질화된 기억, 연기백 작가의 '곳 다가서기(Approaching Space)'」, 『ART: MU』(국립현대미술관 웹진) 2015년 1월호.

누군가는 신문지를 벽지로 사용했고, 누군가는 벽지를 노트로, 누군가는 사진첩으로 사용했다. 사라진 사람의 방을 패러디한 공간을 걷는 중에 관객들은 읽으려 하고 확인하려고 하고 느끼려 하겠지만, 실패하고야 말 것이다. 우리는 마지막 단서를 손에 쥔 채 갈 곳을 놓친 탐정처럼 허둥거린다. 이곳은 도대체 어디인가? 이곳은 안인가 밖인가? 구 서울역사에서 떼어낸 샹들리에를 다루는 방법도 유사하다. 샹들리에는 철저히 부분들로 해체되어 전시장에 진열되었고, 유리 장식은 작가가 허공에 매단 실에 꿰어져 천천히 춤을 추었다.

　　물건의 값어치는 용도, 쓰임새에 있다. 이불과 옷가지를 넣어두던 자개장이나 추위와 타인의 흔적으로부터 새로운 삶을 보호했던 벽지나 역사를 드나들던 사람들의 도착과 출발, 기다림을 밝혔던 샹들리에는 죽은 안주인이나 월세방을 떠난 사람들, 폐쇄된 역사(驛舍)의 '뒤/바깥'에 남은 추억, 쓰레기, 유물이다. 물건의 생은 그것을 갖고 있었거나 그것이 함께 했던 사람이 평범한 사람, 이제 더는 그곳에 없는 사람이라는 점에서 남루했고, 이제 더는 그곳에 없는 사람과 그들을 찾는 작가의 무익한 추적 때문에 더욱 쓸쓸해졌다. 그러나 이 남루함이나 쓸쓸함은 눈물로 번역되지 않는 감-동, 동(명)사이다. 사회에서 배운 고독이 아니고 부(富)의 타자로서의 남루함이 아닌, 아주 근본적인, 존재 자

체의 본래적인 상태를 가리키는 동명사이기 때문이다.

세월의 때가 많이 묻을수록 그 가치를 발하는 유물도, 세월의 때가 묻지 않는 근대적 상품도 아닌 물건들에 간직된 세월은 오직 수신자인 연기백에게 노동의 크기로만 번역된다는 점에서 '폭력'이다. 고고학자의 집중력을 요하는 물건의 해체는 단순한 반복의 노동이고, 실수를 용서하지 않는 집중이고, 늙은 물건의 '목소리'를 듣는 번역이다. 거기엔 체취, 이야기, 삶이 있지만, 그것이 '누구'의 것인지는 알려지지 않는다. "먼 오지나 원시사회에 대한 연구로서가 아닌 현재의 일상의 삶 속에 내재된 그 결들을" 읽어내고 싶다는 작가의 소망은, 앞서 지적했듯이 일상의 소중함이나 남루하고 평범한 삶에 대한 애가(哀歌)에 멈추지 않는다.

그는 물건들을 새로운 상황으로, 자신이 구성한 새로운 무대로 끌어들여 그곳에서 새로운 삶-죽음을 살게 한다. 이것은 작가의 주체성이나 실천이라 불릴 수 없는 작용으로 가능해진다. 작가는 벽에 의지하지 않은 채 자개가 이야기하게 해주고, 벽 없이 종이가 서 있게 하고, 빛 없이 샹들리에가 노래하게 한다. 그가 허공에 세운 벽 아닌 벽, 겨우 실인 벽에 의지해 물건들이 이름 없이 말하고 노래하고 움직인다. 그것은 뼈, 흔적, 사물의 삶이다. 전시장은 물건에서 사물로의 전환, 관념에서 실재로의 전환 탓에 실험실, 박물관, 공시소와 겹친다. 작가의 엄밀한 분해 방식이 실험실을, 역사

434

적 유물의 보존 방식을 베끼기에 박물관을, 찾아가는 주인이 없는 물건-시체의 보관소이기에 공시소를 연상시킨다. 우리는 처음 본 노동 방식에 놀라고, 걸 수 없는 것이 매달려 있는 묘기에 놀라고, 아무런 말도 할 수 없기에 놀라고, 이 모든 것이 어떤 의미와 값어치도 되돌려주지 않기에 놀란다.

익명의 발신자의 전언을 수령하는 수신자 역시 익명 상태에 있어야 한다. 해독이 가능한 보통의 서사에서라면 정체성을 갖춘 수신자가 익명의 발신자를 찾아 나섰다가 억압했던 과거를 만나고 다시 제자리로 돌아오지만, 이후의 삶은 반쯤 미친 상태라는 메시지가 전개된다. 물론 그 서사 역시 주체의 허약함, 주체의 박탈을 이야기한다. 그리고 어떤 '작가'는 스스로 박탈을 자처한다. 비인칭적 글쓰기로 주체의 사라짐을 실천하려 했던 작가 블랑쇼는 익명, 수동성, 죽음처럼 바깥을 가리키는 언어에 고유한 삶을 돌려주는 글에 일생 헌신했다. 블랑쇼는 본질적인 고독은 주체의 몰입이 아니라 주체의 분해, 분산이라고, '혼자일 때 나는 거기에 없다'고, "혼자일 때 나는 혼자가 아니고 이 현재 안에서 나는 누군가의 모습을 하고 이미 내게 돌아온다"라고 말한다.[3] 자기와 다른 누군가가 겹치는 장소로서의 나, 어긋난 장소로서의 나는 자신을 "살게 내버려두지도 않고

3. 모리스 블랑쇼, 『문학의 공간』, 이달승 옮김(그린비, 2010), 27쪽.

4. Maurice Blanchot, *La Part du Feu* (Gallimard, 1949), p. 327.

죽게 하지도 않는 비인칭적 힘의 먹이"[4]로서 생존한다. 그는 내부와 바깥을 동시에 살아내고, 생에 겹쳐진 죽음을 감각한다. 바깥으로 출타한 자아는 "우리가 채워야 할 본질적인 가난과 같은 결핍"[5] 상태로 존재한다. 본질적인 가난은 채워질 수 없는 결핍이고, 채울 수 없는 가난에 노출된 존재는 "나라고 말할 힘을 잃은 자"이고, 그는 언제나 죽음의 위험 한가운데에서 살아가는 자이다. 그렇기에 "나는 죽기 위해, 죽음에 그것의 본질적인 가능성을 주려고 쓴다. ……그러나 동시에 나는 죽음이 내 안에서 쓰고 있을 때에만, 나를 비인칭이 명확히 드러나는 텅 빈 지점으로 만들 때에만 나는 쓸 수 있다"[6]라고 블랑쇼는 말한다.

죽음이 감지된 20대의 한 청년이 어느 날 개미의 움직임을 필사하면서 허약한 생의 족적(足跡)을 그리는 우연에 붙잡힌 뒤, 사라진다, 떨어진다, 걸려 있다, 흔들린다와 같은 동사를 (되)찾고, 거기에 적합한 이미지를 일상적 물건으로 전시하면서, 그 동사에는 '주어/주인'이 없다고, 그래서 매달려 흔들리는 기념비적인 이미지들에 적합한 이름도 역시나 없다고, 고요하고 정적인 주체의 세계에서는 사물의 죽음이지만, 고요하고 정적인 비인칭적 세계에서는 사물이 흔들린다고, 그러므로 모든 이름은 죽음이라

5. 위의 책, p. 160.
6. 위의 책, p. 193.

고, 이름에는 나는 없다는 전언을 전하는 바깥의 헤르메스 (hermes)이길 자처한다면, 이번 생, 허공에 걸린 생은 다행 아닌가? 우리는 모두 생의 '의미'에 합당한 이미지를 찾으려고 일생을 걸지 않는가? (2015)

선은 단명하고
흐릿한
생은 경계에서
흐른다

박창서

시각적 이미지는 그 자체 현존(presence)인바 형이상학적 이념이나 인식론적 실체 혹은 실천 이성 개념에 비해 이차적이거나 보충적이었고, 그렇기에 이미지는 정확한 혹은 올바른 재-현(re-presentation)의 임무란 견지에서 평가되었다. 이미지가 가리키는 보편적 실재나 즉자적 현실 혹은 객관적 대상을 보존/보증하려면 이미지는 더 정확하고 더 올바른 것이어야 했다. 속일 수 있는 이미지의 위험이나 틀릴 수 있는 이미지의 한계는 이미지의 검열과 추방을 제기하는 철학자나 종교인의 주장을 정당화했지만, 이미지가 없으면 일상적 경험 자체가 불가능해지기에 그럴수록 이미지의 지배력은 더욱 공고해졌다. 형이상학과 기독교의 헤게모니는 쇠락한 게 분명하고, 덕분에 오늘날 어떤 지적, 의식적 통제도 없이 심지어 정확하고 올바른 재현의 임무에서 자유로워진 채 시각적 이미지들은 '스펙터클'로서, '외설'로서, '시각적 체제'로서 우리의 전부이자 한계가 되었다. 지시체 없는 이미지, 지성의 개입이 차단된 이미지, 감각이라기에는 마비에 가까운 이미지가 범람한다. 동시에 그런 이미지들이 가리키는 실재, 세계, 대상이 있다는 무의식적이고 기계적인 '믿음'이 이미지의 표류, 쇄설(碎屑)을 은폐한다. 부유하는 이미지, 고정점을 갖지 않은 이미지들의 시대에 사람들의 문제, 고통은 보이는 것 너머가 존재한다는, 진실/진리가 그 자체로 존재한다는 믿음을 거두어

440

들이지 않기 때문이다. 보이는 것을 즐길 수 없기에 믿으려는, 보이는 것을 판단하려는, 보이는 것을 이미 알고 있는 것에 붙들어 매려는 약함인 것이다. 원본 없는 이미지들에서 원본을 찾으려는, 무한한 이미지들의 연쇄를 의미화하려는 관성이 시뮬라크르의 시대를 도덕화하고 '근대화'한다. 퇴행이고 강박이고 무비판적 관성이다.

여전히 정확한 지시를 이미지의 기능이라고 믿는 사람들 사이를 이미지는 감추지도 가리키지도 않으면서 떠다닌다. 시각적 이미지를 의심하는 부류 중 하나인 성찰적 예술가들의 문제의식은 그 사이, 일상적 경험 방식과 이미지의 (탈)존재론 사이에서 작동한다. 세계의 자명성을 감각적 이미지를 고정해 주는 대상이나 세계 자체에서 찾으려는 기계적이거나 의식적인 관성/태도가 이미지의 자율성을 배제한다면, 과잉의 이미지, 아무것도 담지하지 않은 채 우리를 속이는 이미지에 대한 현혹이 생에 대한 감각을 죽인다. 바로 이런 시대에 이미지란 무엇인가, 본다는 것은 무엇인가, 보이는 것은 무엇인가를 묻는 이들이 있고, 그들의 예술적이고 일상적인 실천은 경화된 개념에서 이미지를 떼어내는 것이고 무의미한 이미지들을 다시 생에의 감각과 연결하는 것이다.

십 수 년의 유학 생활을 뒤로하고 2014년에 귀국해, 이번에 귀국전을 겸한 개인전을 여는 작가 박창서의 20대 이후 궤적은 변화무쌍할뿐더러 흥미롭기까지 하다. 그는

441

1990년대 초 대학에 들어가 학내외 시위에 느슨하게 가담해 있던 사회과학도였고, 동아리 멤버로 민중미술패의 걸개그림 제작에 참여했고, 뒤늦게 미대로 전과해 당시 한국 미술계의 주도적 담론이었던 형식주의 모더니즘에 어정쩡하게 매달려 있게 된다. 졸업 후 유학을 가기 전까지 그는 일본 모노하의 영향 아래 미니멀한 물성(物性)에 경도된 대구 미술계를 잠시 맛본다. 말하자면 그는 문민정부하에서도 잔존한 학생 운동의 정치적 태도와 정치적 미술로서의 민중미술의 서사적 이미지들을 배경으로 좀 더 자율적이고 자기 지시적인 '선진' 미술의 문법을 습득했고, 그만큼 정치와 예술의 관계를 재조직해야 하는 긴급한 문제에 봉착했던 것으로 보인다. 파리로의 유학은 바로 그 문제, 정치적 예술과 예술의 정치라는 동시대 성찰적 예술의 화두를 그가 그만의 방식으로 풀어낼 수 있는 기회로 작용했다. 유학생인 그를 맞이한 것은 제도로서의 예술을 비판하고, 예술과 비예술(일상), (자율적) 예술과 정치를 구분하는 비가시적 전제들을 가시화하면서 예술과 정치의 관계를 벼리고 정교화하는 데 천착한 개념미술이었다. 작가는 그곳에서 (모더니즘) 회화 이후의 미술, 동시대 예술을 연구하고 '제작'하고 기획하는 데 자신의 30대를 오롯이 바쳤다. 그의 40대의 연구와 작업은 이제 모국을 배경으로 할 것이고, 이곳에서 보고 느낀 것, 문제에 대한 것이 될 것이다.

이번 전시 제목 《Ephemeral Lines in Life》는 파리의 작업과 신작을 아우르는 그의 주제이면서 특별하게는 신작의 제목이다. 삶에 그어진 일시적인 혹은 단명하는 선들이란 제목 자체는 엄청난 시간을 노동으로서의 예술 제작에 할애하는, 작업실에서 거의 대부분의 시간을 보내는 전형적인 작가 이후의 작가, 즉 생각하고 의심하고 비틀고 문제를 제기하는 (개념미술) 작가들의 작업을 이해하는 단서일 것이다. 실제로 전시작에서 우리는 선, 직선이나 곡선이나 비가시적인 선을 만나게 된다. 이 선들이 '무엇'인지, 그것들이 무엇'에 대한' 것인지를 우리는 예의 '감상'으로는 알 수 없을 것이다.

작가의 작업은 그의 문장대로라면 "한계와 간극"에 대한 것이다. 그는 서로 다른, 이질적인 사물이나 세계가 만나고 차이를 드러내는 경계를 자신이 있어야 할 자리로 '선택'한다. 그곳은 내적 일관성을 갖는 자아가 최소화되고 거의 무화되는 곳이고, 타자가 이쪽으로 거의 밀려들어오는 곳이고, 쉴 새 없이 정치적 긴장과 충돌이 일어나는 곳이고, 감각적 연속성을 보증하는 개념화를 생성과 차이가 차단하는 곳이고, 그렇기에 이쪽도 저쪽도 아닌 제3의 삶이 솟아나는 물렁물렁한 틈이다. 비가시적 경계에 의존하는 자율성, 정체성, 환원적 동일성이 더는 불가능한 곳, 바로 그 비가시적 경계가 가시화되는 곳, 따라서 차이가 동일성

을, 타율성이 자율성을, 수동성이 능동성을, 동사가 명사를 압도하는 곳, 명료한 선, 그어진 선이 녹아버리거나 뒤죽박죽이 되거나 아예 없었던 것으로 판명되는 곳. 혹은 경계를 나누는 선은 모두 '단명하는' 곳. 작가가 고집스럽게 가리키고 드러내고 지키려는 선 아닌 선이다.

파리에서 행한 퍼포먼스의 기록 사진들인 〈불규칙한 간격〉이나 〈사라지다〉 연작은 바로 그런 경계, 영원할 것 같은 선—개념—이 애매해지고 불규칙해지고 사라지는 경계를 가시화하려는 작업이다. 그는 해안선이라는 '개념', 의식에 굳건히 안착해 있는 기호, 경험적 실재에는 존재하지 않는 관념을 해체하려는 시도로, 오직 밀려왔다 밀려가기만 하는 파도의 거품, 끝자락, 찌꺼기를 따라가며 막대기로 선을 그렸다. 해안선, 즉 사전적인 의미에서 바다와 육지가 맞닿은 선을 뜻하는 해안선이 가리키는 선, 의식적 기호가 가리키는 객관적이거나 보편적인 선은 존재하지 않는다. 있는 것은 무수히 많은 선, 끊어지고 사라지고 거품뿐이고 선 아닌 선, 차이와 다양성의 선이다. 해안선은 지시성(referentiality)을 상실한, 말하자면 텅 빈 기호이고, 그 자체 기표이고, 그렇기에 죽은 말이다. 작가는 자신의 느리고 고요하고 무의미한 행위, 말하자면 애써 해안선이라는 개념에 걸맞은 해안선을 그려보려는 시도가 남기는 자국, 흔적, 찌꺼기를 기록으로 남겼다. 개념의 찌꺼기, 거품이라는 기이

444

〈불규칙적 간격〉, 단채널 비디오, 00:05:00, 트루빌, 프랑스, 2009

〈사라지다〉, 헤어 무스, 사진 퍼포먼스, 파리, 프랑스, 2009

한 물질성에 어쩌면 생(life)이 오롯이 깃들어 있을 것이다. 말하자면 개념이 가리키는 현실을 찾으려고 하면서, 그러나 개념으로 환원되지 않는 찌꺼기, 잔여를 자국으로 남기면서 작가는 죽은 언어에서 비껴나는 생의 물질성(?!), 희미하고 덧없는 물질성을 남긴다. 심지어 해안선이라는 인간적 기호들을 '밟고' 선 바다 새들의 무료하고 무미건조하고 일상적인 장면을 〈불규칙한 간격〉 연작 이후에 사진으로 기록하고 작업으로 포섭해 들임으로써, 언어가 삶에 가하는 경직되고 일방향적이고 무차별적인 폭력의 '바깥'을 가리키려고 했다. 바닷새들의 일시적 체류/휴식에 대한 '진부한' 이미지는 작가의 개념적 퍼포먼스의 맥락에서 새로운 '의미', 위반적 은유로 재전유된다. 저 사진은 진부한 '키치'일 것이지만 작가의 재활용 덕분에, 새로운 맥락에서 낯선 '의미', 모호성을 성취하게 된다. 〈사라지다〉는 헤어 무스로 보도블록 위에 "disparaître"(사라지다)라는 동사를 쓰고 그것을 보완/보충하는 시각적 행위이자 이미지로, 골목 저편으로 사라지는 남자(작가)의 뒷모습이 상연되는 세 장의 사진이다. 이 퍼포먼스에서 보도블록에 쓰인 글자와 사라지는 남자 사이에는 전형적인 예술작품의 제목과 이미지 사이에서 작동하는 안정적인 의미가 자리하게 된다. 물론 바깥에 있어야 할 제목이 안으로 들어감으로써 이미 안과 밖, 주도적 의미와 보충적 이미지 간 위계서열도 허물어져 있다. 심지어 무스-거품

447

으로 쓰인 글자 자체가 사라지는 기이한 상황이 포함되면서 이 퍼포먼스, 이 상황은 더욱 불안하고 모호해진다. 행위와 언어의 일치는 언어의 휘발, 남겨진 거품의 간섭을 받는다. '사라지다'란 개념을 설명해 주던 남자의 행위가 장면에서 사라지고, 심지어 그 언어도 사라진 골목에서 우리 눈은 무스 찌꺼기에 꽂힌다. '사라지다'란 동사는 나타난 '이미지' 때문에, 즉 disparaître란 동사에 이미 항상 내포되어 있는 나타남과 사라짐의 동시성 때문에, 그것을 가시화한 희박한 거품 더미 때문에 사라지지 않는다. 개념은 사라지는 것은 없어지는 것이라고 가르치지만, 작가는 사라짐이 남기는 것, 사라짐이 채우는 것, 없음 뒤의 있음을 제시한다. 이 있음은 고작 거품이고, 해독 불가능한 '단서'—알레고리(!)—이고, 무의미한 내용이다. 이것은 시각화나 언어화가 불가능한, 흐릿하고 모호하고 불안한 존재를 말하는 방식이고, 그렇기에 부유하는 '생'에 대한 것이고, 비환원적 이질성에 대한 것이다. 보완, 보증, 예시에 볼모인 삶이, 감각이 겨우 흔적으로 거기에 남은 것이다. 물론 작가가 선택하고 해체하는 단어가 '나타나다'가 아닌 '사라지다'이기에, 즉 가시성의 비가시적 전제인 비가시성이기에 이 장면은 개념미술의 성찰성만큼이나 감각적 '매혹'을 위한 것이기도 하다. 우리는 나타남보다 사라짐이, 있음보다 없음이 우리를 더 고통스럽고 불안하고 그렇기에 매혹시킨다는 것을 무의식적으로 알

고 있다. 생은 애매해질수록, 흐릿해질수록 더 아득하고 더 '깊어지는' 것임을…….

　신작 〈생에 그어진 단명하는 선들〉은 모두 구글어스에서 찾은 38선 부근 위성 사진을 모티프로 한다. 구글어스의 한반도 사진에서 작가는 휴전선을 따라 그어진 선이 지나가는 풍경—바닷가, 산, 강—이 흐릿하게 식별되는 배율의 이미지들을 골라 컬러로 출력했다. 그 결과 서해 바닷가나 내륙의 어느 산악 지대, 강이 지나가는 지역이 풍경화'처럼' 혹은 추상화'처럼' 느껴지는 회화 '같은' 사진이 만들어졌다. 명확한 윤곽이 있는 구체적 대상이 그때 그곳에 '있(었)음'을 한순간으로 포착해서 전달하는 사진의 존재론적 특이성은, 구체적 시간에 찍힌 부분 부분들을 이어붙인 구글의 지구 사진의 미묘한 시간성으로 대체/변화되고, 시각적인 멂과 가까움을 자유로이 끌어당길 수 있는 컴퓨터의 마우스 클릭을 조정해서 작가에게는 가장 회화처럼 보이는, 붓으로 그린 듯한, 회화적 시간성을 내포한 것 같은, 구체적 대상의 윤곽이 흐릿하게 처리된, 말하자면 시각성이 촉각성으로 대체된, 개념이 최소화되고 감각적 접촉이 일어날 것 같은 이미지를 출력했다. 이것은 재현적 회화를 대체한 '정확한' 사진을, 유령론(hauntologie, 데리다)적이고, 환영적이며, 탈존재론적인 회화의 새로운 기법처럼 보이도록 전유한 것이다. 이 회화 같은 사진, 특정한 시계(視

界)에서는 실제로 그렇게 보이는 현실을 찍은 사진, 굳이 화가의 그리기라는 행위가 없어도 컴퓨터에서 언제든 찾을 수 있는 회화적 이미지, 이쪽의 남한 사람들이나 저쪽의 북한 사람들이 가서 볼 수 없는, 그러나 진짜 있는 곳을 특정한 날 위성에서 찍은 사진이 회화로 보이기에 작가는 '선택'했다. 이곳, 있다고 가정되지만 현실에서는 경험 불가능한 곳, 이미 38선이나 휴전선과 같은 냉전시대를 가리키는 낡고 경화된 개념이 21세기에도 통치하는 곳, 컴퓨터의 마우스를 아무리 클릭해도 이 이상은 가까이 당겨지지 않는 이상한 곳, 아직 국가 안보를 이유로 한국 정부가 구글에 지도를 반출하지 않았기에 구글어스에서도 '블러한(물칠!)' 곳, 그럼에도 흐릿한 분단선이 그어져 있는 곳, 남한도 북한도 아닌 곳, 그 자체 모호한 곳, 경계, 그 경계를 명시하는 선, 흐릿한 선. 작가의 '선택'에는 이런 다양한 내포가 있다. 작가의 사유란 환원적 동일성에 충실하지 않다. 작가의 사유는 더 많은 비환원성, 더 많은 이탈, 더 많은 파편, 더 많은 내포가 동시에 움직일 수 있는 그런 감각적 사유이다. 그의 한가하고 게으른 사유 덕분에 사진과 회화, 정치와 예술 사이에 수많은 선이 그어진다.

작가는 컬러 사진을 출력한 뒤 그 위에 투명한 미디엄을 여러 번 칠했다. 회화처럼 보이는 사진을 더욱 회화처럼 보이도록, 눈을 속이려고, 매혹시키고자, 그는 붓을 들고

450

유화나 아크릴 위에 덧바르는 마감재를 발랐다. 사진의 복제 가능성은 회화의 붓 칠에 내포된 원본성, 진품성에 포섭되고 그려지지 않은 채 붓 칠이 없혀진 '작품'의 출현은 이것을 '무엇'이라 불러야 하는가란 의심을 제기하게 만든다. 이 어정쩡한 완성품, 작품은 사진도 회화도 아니다. 변종이고 트릭이고 질문이고 놀이이다.

　　게르하르트 리히터나 마를렌 뒤마와 같은 화가들은 불확실성, 모호성과 같은, 어떤 개념적 정의도 불가능한 삶의 양가성이나 역설을 담지하고자 자신만의 블러링(blurring) 기법으로 그림을 그렸다. 리히터는 사진처럼 보이도록 회화를 교정하면서 흐릿한 그림을 그렸고, 뒤마는 사진을 원본으로 하되 보도 사진의 재현성―그 자체 정치적 의도를 내포한―을 지우려고 블러링을 전략으로 구사했다. 두 사람은 개념적 확실성, 인식적 판단이 불가능한 삶을 보호하는 도구로 회화를 사용했다. 박창서의 블러링은 그의 '개념'적 실천에 입각한 것이기에, 즉 그리기로 재현성을 위반하려는 전략이 아닌 퍼포먼스, 사진적 공정, 회화적 마감을 빌려서 성찰적 사유를 지속하기 위해 동원되고, 물론 그것이 그가 이해하는바 삶의 진실에 충실하려는 방법임은 당연하다. 그는 "읽히지 말아야 한다"라고 말한다. 이런 읽히기에의 거부는 정확한 이해와 개념화가 통치하는 현세에 대한 '정치적' 대응 전략이다. 명확한 읽기, 선명한

읽기가 폭력이라는 근대 이후의 비판적 인식이 그의 작업 방식 저변에 깔려 있다.

그의 회화적 사진, 회화적 공정이 가미된 사진에는 줄곧 분단선이 그어져 있다. 그것이 회화 같은 사진의 회화적 감상을 차단한다. 외적 풍경이건 심적 풍경이건 회화적 이미지에 대한 감상은 화면을 가로지르는 선, 인공적으로 그어진 선 때문에 차단된다. 이것은 종합적 감상에 대한 분석적 개입이고 자연 풍경에 기하학적 분할로 개입하는 '낯설게 하기'의 전략이다. 즉 이것은 예술이면서 예술이 아닌 것이다. 이 희미하게 그어진 선 하나 탓에 전체, 감상을 위한 내부가 쪼개진다. 작가는 분단을 고지하는, 엄연히 구글어스 사진에 실재하는, 자연주의적 풍경에 그어진 인공적이고 역사적인 선을 회화에 대한 개입과 전복을 위한 단서로 사용한다. 그렇기에 그의 연작 〈생에 그어진 단명하는 선들〉도 〈사라지다〉와 마찬가지로 수렴이 아닌 확산, 종합이 아닌 분석, 환원이 아닌 이탈에 충실해진다. 저 선은 한반도를 통치하는 냉전 이데올로기의 '도상'이고, 풍경에 더 깊숙이 더 안으로 개입하는 것을 차단하는 정치적 상징이다. 우리는 제도로서의 예술 혹은 감상이라는 안정화 전략이 통치하는 제도 예술에 대한 작가의 자의식적 비판을 읽을 뿐 아니라, 오래도록 떠나 있던 모국에 돌아와서도 여전히 '바깥'을 떠돌고 있는 작가가 마주치는 비가시적 선, 정

452

신적 이방인으로서의 그의 표류를 읽게 된다. 안에서 밖을 사는 자, 보이는 것이라고는 "한계와 간극"인 그런 자의 성실하고 집요한 읽기, 그리고 미세한 감각(하기).

단명하는 선들은 들쭉날쭉하고 바다와 강에서 휴전선이 그렇듯 갑자기 끊어지고 모여 있는 갈매기들이 딛고 있는 선처럼 면적이고 방금 저쪽으로 사라진 사람이 남긴 흔적처럼 옅게 현존한다. 단명하는 선들은 나누는 선이 아니라 침투하는 선이고, 동의하는 선이 아니라 의심하는 선이고, 상징적 기호가 아닌 감각적 이미지이고, 잘 보이면서도 안 보이는 선이다. 불규칙한 간격을 유지하면서, 계속 사라지고 있지만 완전히 사라지지 않는 선, 단명하는 선, 작가가 보는 생의 이미지들이다. 작가와의 마지막 통화를 인용하자면 "지금 내가 밟고 있는 시골집의 논두렁"이 그 선들이다. 그의 작업이 연원한 생의 구체적 감각, 그가 작업에서 기억하고 복원하려는 선들이다. 그리고 그의 늙은 아버지가 일생 밟고 지나다녔던 논두렁이다. 농부인 아버지, 화가의 꿈을 꾸던 그의 20대, 결국 예술가로 불리게 된 그가 찾아내고 들어가 있으려고 하는 경계, 개념에 잠식당한 머릿속에서라면 도통 지워지지 않을 직선과의 싸움, 흐릿하고 희박한 것들로 채워져야 할 생에의 임무, 부정을 통해서 요청되고 보유될 생에의 긍정……. (2016)

박창서
선은 단명하고 흐릿한 생은 경계에서 흐른다

명랑한 임포,
궁핍화의 전략

박다솜

종이는 구겨지고 찢어지는 독특한 성질이 있다. 종이를 콤퍼지션의 '바탕(fond)'으로 선택한 박다솜 작가의 작업은 종이 찢기에서 시작한다. 사각형 종이는 작가의 마음 상태나 조건에 따라 다른 식으로 찢어지고, 우연성을 체현한 바탕은 이미 일회적 상황에 불과하기에 콤퍼지션이 놓일 수 있는 안전한 무대로서의 자격을 상실한다. 바탕이 의당 가져야 할 전제를 거부하므로, 바탕이 우연적 퍼포먼스 자체이기에, 무엇보다 관객의 시선을 끄는 것이 울퉁불퉁해진 종이 가장자리이기에, 이미 여기서부터 박다솜 작가의 작업의 특수성을 생각해 보아야 한다. 종이의 속성이 먼저 눈으로 들어오거나 종이의 속성을 전면에 드러내는 작업의 성격을. 통상 찢어진 종이는 실수이거나 종이-이후의 상황이거나 종이의 끝이다. 찢어진 종이는 더는 종이가 아니다. 종이의 뒤나 끝이 종이에 선행한다. 아니 종이의 끝을 종이에 앞서 보여준다. 유사 캔버스는 고장이 났거나 망가졌거나 뒤틀려 있다. 사각의 프레임이란 관념을 온갖 형상의 종이, 이미 망가진 종이가 대신한다. 뒤가 앞에, 결론이 시작에 선행한다. 시간의 질서, 논리적 전후관계가 비틀려 있다. 종이테이프로 겨우 벽에 세워진 종이는 그러므로 작가의 망상이나 착란 혹은 멋대로의 연상을 잘 견뎌낼 것이다. 캔버스로도 그런 작업 방식은 숱하게 가능했고 가능할 것이지만, 작가의 방식은 더 극단적이다. 자신의 인물이나 형상, 이미지는

456

견고한 바탕이나 단단한 지지대나 안전한 배경에는 어울리지 않기에, 이런 엉성하고 어지럽고 들쭉날쭉한 바탕을 고집한다. 일부러 찢은 종이, 벽에 세워진 것이라기보다는 벽에 겨우 매달린 것에 가까운 바탕을 먼저 고백하는 이런 전략, 시작도 하기 전에 패배를 자인하는 이런 무능은 물론 세계로부터 등을 돌리는 적절하고도 좋은 방법일 것이다. 삶은 동시에 죽어가는 것이고 시작은 이미 결론에 먹혔고 인정은 곧 자기 부정에 다름없음을 계속 보는 사람은 아무것도 안 하는 대신에 죽음과 결론과 부정에 천착한다. 혹자는 이런 전후관계 뒤집기를 선매 혹은 선제 포용(preemption)이라고 불렀다. 예정된 결말, 자꾸 잊고 견제하는 결말인 패배와 죽음에 마침내 속수무책으로 당하는 대신에 내가 자처해서 불러들이는 것, 당하고 무너지기 전에 이 맑고 밝은 눈/정신으로 환대하는 것, 나는 부재할 장면을 내가 연출하는 것, 그러므로 즐기는 것. 작가는 그런 뒤집기를 이미 알고 있다. 작가는 "상실을 내재한 변형", "결말인 죽음"을 계속 보는 것, 그럼으로써 "변형의 순간을 상실로 만들지 않기 위해, 상실에 함몰되지 않으려는" 전략을 구사하려 한다. 부단한 변화와 차이는 결국 상실과 죽음에서 멈출 것이다. 그걸 아는 사람은 필멸의 진리에 겸허하게 무릎 꿇거나 그 진리에 괄호를 치는 대신에 그 진리와 놀이를 시작한다. 상실에 함몰되지 않으려면 함몰에 합당한 자신만의 무대를 설

457

치하고 그곳에서 함몰을 즐기는 것이다. 작가는 "꿈의 방법론"을 빌려와 자신이 "믿었던 것들이 즐겁게 무너지는 상상"의 무대를 설치한다. 한낱 꿈, 편평한 이미지, 납작한 기호가 마구잡이로 자신들의 내적 논리에 따라 무한히 결합하고 대체되는 그런 꿈의 방법을 통해 작가는 죽음도 상실도 치워진 현실의 논리와 죽음과 상실의 진리 사이에서 이승을 견디고 즐기려 한다. 비극은 아니다. 작가는 단단한 것이 "즐겁게 무너지는" 무대를 불러온다. 심지어 작가가 즐겨 사용하는 색조는 노랑이다. 노란색은 명랑함과 긍정을 위한 색이다. 즐거운 몰락에 바쳐진 노랑. 무력하게 찢어지고 엉성하게 매달려 있지만, 그렇다고 비극도 우울도 초라함도 아닌 세계의 가능성. 꿈의 방법은 견고하고 단단한 껍질의 보호를 받는, 관념의 질서에 종속된 현실을 추월한다. 논리와 질서 혹은 관념의 구조에서 감각은 오작동하면서 자기 생을 쟁취한다. 자신의 이미지, 인물, 형상을 보호하고 지켜줄 바탕을 만들지 '않으려는.' 처음부터 실패를 전제한 이런 암중모색의 '내부'를 읽거나 보거나 이해할 수는 없을 것이다. 감동이나 비극이나 교훈이나 처세나 감상과 같은 우리의 '전제'도 찢어져 있을 것이고, 너덜너덜한 큰 종이 한 장에 중요한 부분은 다 찢겨나간, 쓰레기통에서 발견한 종잇조각 같은 형상이 오려붙여진 듯 그려진 이 "종이에 유채"를 그래도 보기는 보아야 할 것이다.

458

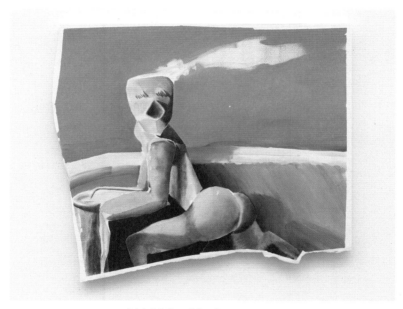

〈머리 말리기〉, 종이에 유채, 70×89cm, 2020

〈샤워〉, 종이에 유채, 70×89cm, 2021

찢어지고/부정되고 있거나 폐기 직전인 것 같은 작가의 '클라이막스'(!)의 무대에 등장하는 인간들은 한결같이 벌린 입을 하고 있다. 작가는 이를 두고 "덩어리에 구멍이 난 것" 같다고, "시공간을 잊어버리고 스스로를 망각할 정도로 무엇인가에 도취된 순간의 표정"을 의도한 것이라고 말한다. 입의 기능을 잃은 구멍, 부착된 역할이나 기능에서 떨어진 구멍이 입과 동시적으로 보인다. 절정의 순간에 멈춘 입, 감정이나 욕망을 제거한 입, 입술 없는 입이다. 찢어진 종이 위에 그려진 유화이면서도 그나마 애써 찾아 제자리에 놓으려고 하지만 너무 많이 상실되어서 도통 어떤 전체나 재현성도 되찾기 불가능한 "종이에 유채"는 〈잠수함 안에서〉나 〈다리 사이〉, 〈식당〉, 〈좁은 곳〉처럼 마치 어떤 이야기가 시작될 것 같은 제목을 달고 있다. 제목은 어쩌면 우리, 필사적으로 읽으려는, 필사적으로 읽게 되어 있는 우리를 속이려는 장치일지도 모르겠다. 잠수함 안에서 의자에 앉아 있는 사람, 그 사람 앞에 있는 테이블, 기타 등등을 기어이 본다고 해서 그래서 어떻다는 것인가? 혼밥족들을 위한 듯한 식당에 혼자이면서 둘인 듯 앉아 있는 사람을 알아봤다고 해서 거기서 뭐가 오는가? 이야기를 유도하는 듯한 제목과 아무런 이야기도 만들 수 없을 만큼 회소한 인물이나 형상과 반복적으로 보이는 '의자에 앉은' 사람들이 전부이다.

461

2018년에는 "캔버스에 유채"로 작업을 했던 작가는 점점 더 "종이에 유채"로, 4각 프레임에서 들쭉날쭉한 바탕으로 이동하고 있다. 벽에 종이테이프로 붙여두고 그린 이 그림들을 전시장에 어떤 식으로 매달아야 할지 여전히 실험 중이다. 매체와 형식이 작가에 선행한다. 그나마 있었던 재현성도 거의 사라지고 있다. 설사 현실의 중지인 꿈의 방법론을 끌어온들 이 꿈은 알아볼 수 있는 기표가 알아볼 수 없는 방식으로 결합, 대체되는 전형적인 꿈의 방법도 아니다. 이 꿈은 구겨지고 찢어진 채로 버려진 종이에서 겨우 찾아낸 부분 이미지이다. "몸이 변형되는 장면"을 보고 싶었다는 게 작가의 이런 무능한 화면의 동기/욕망이다. 그런데 작가도 자신의 작업 '논리'를 제대로 설명할 수 있는가? 앉은 의자와 구분이 안 되는, 대충 그려도 인간으로 읽으려는 우리의 욕망에 따라 인간이 되어 있을 이런 멍 때리는, 상황과 어울리지 않는 한결같은 표정을 하고 있는 이 인간들, 딱딱하거나 오려지고 붙여진 듯 그려진, 이 변형 중에 있는 인간들이 주인공인 이 상황을 보기야 하겠지만, 본 그 이후의 과정이 더는 일어날 수 없기에 아마도 우리가 '아는' 꿈과 유비시켜 볼 수는 있을 것 같다. 작가는 끊어지고 무너지고 삭제된 자신의 이 인간들의 상황을 즐기는 것은 분명하다. 앞서 이야기했듯이 노란색이 그런 단서를 제공한다. 작가의 그림을 이해하거나 감상하는 데 끌어들일 바

462

깔, 레퍼런스, 기억은 무익하다. 우리 역시 작가의 조건과 유사하게 임포가 된다. 서사와 논리나 질서를 무너뜨리려는, 인체를 종이처럼 납작하고 빈약한 순간으로 내몰고 그것의 소멸을 선취/쟁취하려는, 딱딱한 의자와 물렁한 인간을 분리 불가능한 상태로 옮겨 놓으려는 이 그리다 만 듯하고 발견하다 만 듯하고 보다 만 듯한, 평면에 갇힌 사람이나 상황은 누차 말하지만 건조하고 우울하고 비극적인 것은 아니다. 이것은 어떤 실험이고 지우기이다. 회화와 인간을 보증해 주던 서사나 조건을 지우는 실험이다. (2020)

빈곤함의
충만함 속 나의
당신들

박은주

가진 게 별로 없다고 생각하는 사람이 또 뭔가를 잃는 일은 계속 일어나죠. 아주 먼 후에야 알게 될 일이긴 해요. 아! 내게는 잃어도 잃어도 또 잃을 게 있구나라는 탄식인지 감탄인지 모르는 그런 일 말이죠. 그렇다면 가진 것을 잃는 것이 아니라 잃음을 잃는 것, 잃음을 얻는 것일 텐데요. 그런 깨달음까지 도착할 상실을 겪는 것은 행운이기도 할 겁니다. 얻는 것과 잃는 것은 모두 근본적인 혹은 '일차적인' 결여에 대한 부인과 욕망에 근거한 것이니까요. 잃기보다는 얻는 것을 더 중시하는 세속의 방법 때문인지, 사실 얻는 것은 잃는 것만큼이나 허망한 것이고, 심지어 환영이라는 것을 알기는 어렵기도 하고요. 허망한 세상사에서 얻고 잃는 데 관심을 갖는 것 자체가 삶을 번잡스럽게 하는 것인데 말이죠. 그래서 원하는 것을 가진 사람의 기쁨을 보는 것만큼이나 갖고 있던 것을 잃고서 고통에 빠지는 이의 제스처를 목격하는 것도 이 근본적인 삶의 허망함에 비추어보면 좀 연극적이라는, 허구적이라는 생각이 들게 되죠. 그런 획득과 손실에 혈안이 된 세속의 행보를 조금 비틀어서 그런 행보의 허구적 수행성을 드러내려는 데 관심을 갖는 집중력, 기술(art), 차이를 훈련하고 유지해야 하는 데 말입니다.

박은주는 2017년 팔복동에 '둥글게 가게'를 오픈하고 주인에게서 떨어져 나온 물건, 이제 맥락을 잃어버린 물건을 모으고 그것에 새로운 삶을 부여하거나 그 물건에서 이

466

야기를 발견하려는 이들의 모임을 도모해 왔습니다. 인간이 생각하는 기계가 아니라 말하는 동물이라는 것은 새삼스러운 발견이나 깨달음은 아니죠. 일종의 커뮤니티 아트, 공공미술의 일환인 박은주의 '아트숍'에서, 모르는 사람들이 모르는/새로 도착한 물건에서 자신이 아는/공유하는 이야기를 찾아내고 그것으로 서로를 아는 사람으로 재발견하는 퍼포먼스의 디렉터인 박은주의 존재감은 그다지 큰 것은 아니죠. 허름한 물건을 좋아하는 '허름한' 사람들의 환승역이 일견 세속의 빈티지 가게 형태를 취하기에, 즉 이것이 굳이 예술이라 불리지 않아도 될 만큼 일상적이고 기능적인 형태를 취하고 있기 때문에, 생활 미술이라고 보아도 좋을 것 같습니다. 중요한 것은 물건을 매개로 나누는 이야기, 시간 메우기, 일상의 허구화인 것이 잘 안 드러나도록 연출되어 있거든요. 인적이 드문 산업단지, 드문드문 빈 공장들이 보이는 팔복동에서 소수의 사람이 만나고 헤어지는 이런 희미한 퍼포먼스는 번잡하고 부산스러운 도시인의 삶에서 조금 비켜나 있는 박은주의 생존 방식에 대한 번역이었다고 봐도 무방할 듯합니다. 그리고 역시나 팔복동에서 진행된 이번 전시 프로젝트 〈나상담연구소〉는 물건을 매개로 사람들이 만나고 이야기하는 방식을 사용했다는 점에서 전작과 연속성을 갖습니다. 그런데 이번에 박은주가 전시장에 모아놓은 물건, 시간과 이야기를 간직한 물

467

건은 모두 박은주 자신의 것이라는 점에서 상당히 직접적인, 1인칭 고백의 장면 안에 배치되었습니다. 그것의 재활용, 그것을 나누어 갖는 것은 물론 관객들이겠죠. 전시실에 손 글씨로 쓰인 대로 2018년에 박은주는 수술을 했고 실연을 겪었고 이단 종교인들에게 끌려 다녔습니다. 참 많이 잃었죠. 몸, 마음, 시간 등등. 아! 돈도 그렇고요. '첫 조카의 탄생'이(란 문장이) 이 모든 것 위로 고개를 삐죽이 내밀고 있는 것 같아서, 그저 노출된 몸뚱아리에 불과한 이토록 미약한 '동물'의 존재 방식이 박은주 같아서, 잃은 채로 태어난 조카와 잃고 있는 박은주가 겹쳐 보여서 읽는 내 마음이 간당간당합니다. 그녀가 위에서 아래로 적어간 생애사는 사소한 것들을 기억하는 그녀의 특이함이나 재주를 증명하기도 합니다. 아마 일기를 쓰고 계속 지나간 것을 모으는 사람일 것 같아요, 그녀는. 아니면 사소한 것을 위한 탁월한 기억력을 갖고 있는 사람일까요. 암튼 우리는 그녀가 적어둔, 그녀를 만든 기억들을 무심한 마음으로 읽거나 보기는 어렵습니다. 우리 모두의 경험이기도 하니까요. 우리는 그녀의 기억, 삶의 문장들에서 박은주만이 아니라 나를, 우리를 발견하게 됩니다. 따라서 그녀를 읽는 일은 나를 소환하고 내가 잃은 것, 내가 떠나온 것, 그러나 나를 이루는 것을 떠올리게 됩니다. 이토록 사소한 것들이 우리를 이루는 상실과 획득, 사라짐과 나타남인 것이죠. 그래서 우리는 작

468

〈나상담연구소〉, 혼합매체, 가변 설치, 2019

〈나상담연구소〉, 혼합매체, 가변 설치, 2019

은 전시장에서 그녀를 훔쳐보면서, 그녀의 물건들을 바라보면서 '안'으로 들어가 있게 됩니다. 작은 방, 작은 이야기, 작은 삶, 너인 나.

박은주는 자신의 생애 기록과 그것의 '증거'라 할 수 있는 물건들이 비치된 '내부' 바깥에서 '나상담연구소'를 진행했습니다. 박은주를 읽고 공감하거나 궁금하거나 (위로)해주고 싶은 사람들이 상담이라는 퍼포먼스 '안'으로 들어갔겠죠. 다들 아시겠지만 다 드러낸 사람은 누구나 들어와 앉을/숨을 수 있는 배경, 자기 이야기는 안 해도 무사한 교제, 숨겨둔 이야기를 꺼내도 무방한 처음 본 사람, 전혀 모르는 데도 이미 잘 알고 있는 동네 사람이 됩니다. 만만하고 너그럽고 따스한 안이라고 할까요. 그런 느낌이나 상황이 바깥인 이 안에서 연출되는 것이죠. 지나가는 사람들이 버젓이 보고 있는 이 밀실 같은 외부에서, '둥글게 가게'와 매한가지인 이 통로에서 박은주와 모르는 사람이 이야기를 나누었습니다. 그렇게 박은주는 자신을 매개로, 볼모로, 제물로 타인-관객이 자신의 퍼포먼스에 '참여'하도록 연출했습니다. 말하자면 '용기' 있는 사람들, 절실한 사람들, 잘못-읽은 사람들, '가난한' 사람들이 그녀의 상담소에서 상담가나 내담자의 역할을 맡았습니다. 이곳은 의사와 환자, 분석가와 분석자의 위계가 존재하지 않습니다. 박은주는 이미 잃은 자이고 상처 입은 자이기 때문이고, 그녀가 '욕

471

박은주
빈곤함의 충만함 속 나의 당신들

망'하는 것은 또 다른 박은주들, 결국 '나'들의 나타남이기 때문입니다. 나상담연구소의 '나'는 정해지지 않은 자리, 이름, 자아입니다. 이 가변적인 역할극에서 누가 주인이고 누가 초대받은 자인지는 늘 달라질 수밖에 없지요. 이런 상황을 이미 알고 있는 상황극이라는 점에서, 그것을 저 제목이 처음부터 이해하고 있었다는 점에서 박은주 작가의 자기 노출-상황극은 '삼재(三災)'를 통과하는 자기 자신을 버젓이 노출하고 그것을 종잣돈 삼아 다른 상처들을 불러 모으고, 그러므로 나의 신파적 나르시시즘을 우리의 대화적 연합으로 전이시키려는 전략을 장착한 명민한 텍스트로도 읽히네요, 제게는.

전시실에 기록된 2018년 마지막 사건은 '엄지손가락 다섯 바늘 꿰맴'입니다. 손가락에서 분출하는 피를 보면서 박은주는 "내가 살아있음"을 받아들입니다. 그 고통이 자신의 삶의 증거임을, 결국 붉은 액체/욕망의 분출 앞에서 자신은 숱하게 상실했음에도 살아갈 것임을 인정합니다. 그녀를 일으킨 그녀의 몸, 이 타자를 그녀는 자신으로 받아들입니다. 삶의 의욕을 잃은 박은주를 분출하는 동물의 피가 응원한 것이죠. 박은주는 그렇게 읽었습니다. 그녀는 허망한 삶에 노련한 사람입니다. 그리고 누군가, 익명의 누군가가 박은주에게 보낸 편지의 문장이 이번 전시에 대한 아주 짧고 강렬한 지지이자 감사이자 리뷰임은 두말할 필요

472

가 없습니다. "어떻게 빈곤하면서 충만한 삶을 살 수 있을까 고민하고 있습니다. 제게 마음을 열 수 있게, 자리를, 당신을 내어주어서 참으로 감사합니다." 허망한 삶은 결론을, 정답을 갖고 있는 사람을 오해한 사람이라고 봅니다. 고민하는 것, 함께 고민하는 것, 허망한 고민이 잠시 앉아서 쉴 자리를 마련하는 것, 떠돌이들의 의자, 함께 앉기.

상처 난 몸, 바깥인 마음, 무한한 줌(gift)으로서의 사랑, 그것을 알아본 사람의 손 글씨에 묻은 감사. 잃으면 얻는, 거꾸로. (2019)

불로장생의
도상들 그리고
시대착오적
동시성

라오미

한 편 값으로 두 편, 심지어 서너 편도 볼 수 있는 영화관을 동시 상영(同時上映, double feature) 영화관이라 한다. 연속 상영이 더 정확한 말일 텐데, 그럼에도 그것이 '동시 상영'으로 정착되었던 데는 한 편의 가격으로 두 편을 본다는, 두 편을 동시에 시청한다는 나름의 논리가 있었기 때문이다. 두 편의 영화의 차이는 중요하지 않으며, 중요한 것은 두 편이 채우는/메우는 시간, 가령 서너 시간의 동질성이다. 변두리 허름한 극장에서 우리는 우수한 영화나 시간 가는 줄 모르는 영화가 아닌, 철 지난 영화, 그저 영화인 영화를 시청하는 것이다. 달리 할 일이 없어서, 갈 데가 없어서, 혼자서 메우는 시간이 동시 상영관의 시간이다. 그렇듯 텅 빈 선형적인 혹은 양화된 시간을 전담한 동시 상영관은 이제 폐관되고 있거나 한 편에 2,000원을 내면 되는 실버 영화관으로 탈바꿈하는 중이다. 동시 상영관은 그 이름, 그 기능 방식, 그 생존 방식에서 가장 근대적이었지만, 오늘날의 초근대적 시간의 흐름에서 밀려났고, 서울의 흉물스런 건물들이 그렇듯이 새로운 건물주나 어마어마한 담보 보증 대출금이 나타나지 않는 한 제자리에서 '늙어가는', 즉 기이한 '유기체' 행세를 하게 된다.

라오미 작가는 2010년 폐관한 청계천의 바다극장을 섭외해서 10월 27일에서 11월 2일 사이에 "동시상영(同時上映, simultaneous screens)"이란 제목의 전시를 열었다.

작가는 동시 상영관이었던 바다극장을 '동시에 존재하는 장막'이란 작가의 주관적인 의미에서 재전유했고, 그렇게 해서 사라지는 문화나 장소에 개입하는 자신의 미적 방식을 전시 제목에도 반영했다. 철 지난, 즉 새로움을 욕망하는 관객의 흥미와의 '동시성'을 상실한, 어긋난 채 지금-여기 도착한, 과거인 채로 현재인 그런 시간성이 동시 상영관인 바다극장을 매개로 무대에 오르게 된다. "동양과 서양, 현실과 이상, 전통과 현대"의 동시성, 그 둘의 분리 불가능성에 천착해 온 작가의 바다극장인 것이다. 동시에 두 개의 막이 오르는 극장에서 우리는 그때와 지금의 혼종성을 경험하게 된다.

"지금은 사라져버린 근대화, 산업화의 상징인 삼일고가도로 옆에 위치한"(작가의 말) 바다극장도 역시 사라질 것이다. 역사주의의 "동질적이고 공허한 시간"(벤야민)을 동시 상영이란 형식으로 보유했던 바다극장은 근대적 시간성의 '실재'로서, 근대의 환상 속 타자로서, 그렇기에 초근대적 환상을 위해 이제 사라질 것이다. 살아 있을 때나 죽어가고 있을 때나 바다극장은 흐르지 않는 물이 고인 늪 같은 곳이었다. 이제 기능도 맥락도 잃어버린 내부에 고인 시간, 2010년 이후로는 문을 열지 않은 이곳에서 '흐르는' 죽은 시간에 작가는 집중한다. 이런 곳은 당연히 이야기, 상상력이 주인인 이야기가 즐비하기 때문이다. 작가는 작

477

년 9월부터 이곳을 방문했고, 1997에 벽에 붙여놓은 '관람자 준수사항'이란 문서나 3시 42분에 멈춰 있는 시계처럼 망각과 부재를 따르는 예술가가, 좋아하는 물건/아카이브가 주인공인 이야기를 회화적 이미지로 만들었다. 극장의 '주인'인 듯 살고 있는 비둘기나 1970년대 산업화의 역군이셨던 작가의 아버지가 초현실적인 화면에 등장하기도 한다. 이곳은 무한 질주하는 동질적 시간에 착취당하는 사람들에게 그에 합당한 꿈이나 환상을 제공하던 극장이었고, 이제 남은 것은 낡고 늙고 추레한 먼지투성이의 '내부'이다.

그리고 과거, 이상, 추억을 물화하는 대신에 그것이 지금, 현재, 욕망으로 지속되고 있음을 말하려고 이런 공간을 '활용'하는, 자신의 개입을 통해 '일시적으로' 살아 있게 만들고자 하는 이방인의 방문이 있게 된다. 라오미는 서양화를 전공하고 무대미술, 사극 영화 미술에 참여했었고, 문화재 연구소에서 복원 모사가를 꿈꾸었던 작가로 자신을 설명한다. 사극 영화 미술팀에서 이류 미술인 '민화(民畵)'를 그리는 일은 작가에게는 아주 흥미로운 일이었다고 한다. 그것은 주지하다시피 '예술'이 아니다. 민화는 "정식 그림 교육을 받지 못한 무명 화가나 떠돌이 화가들"이 "서민들의 일상생활 양식과 관습 등의 항상성(恒常性)"을 바탕으로 그린 그림이기에 "정통 회화에 비해 수준과 시대 차이가 더 심하다"(네이버 지식백과). 즉 민화는 미술사의 내재적,

478

〈느리고 장중하게_backdrop〉, 캔버스에 아크릴, 315×600cm, 피아노, 첼로, 스피커, 가변 설치, 2018

라오미 개인전 《동시상영》(바다극장, 2018) 전시 전경

발전적 연속성에 등재되지 못하며, 그것을 만들어낸 시대, 서민들의 욕망, 희망을 직접적으로 반영한 도구적 산물이다. 서양화에서 민화로 '내려간' 라오미는 평범한 사람 혹은 인간 일반이 욕망하는 '불로장생(不老長生)'의 욕망이 민화란 형식 안에 다양한 도상으로 표출된 데 흥미를 갖게 되었고, 이렇듯 직접적이고 집단적인 도상들에 대한 회화적 개입 혹은 회화로의 변용을 시도하고 있다. 언뜻 민화의 충실한 반복·모방으로 보이는 라오미의 회화는 그러나 민화의 기존 도상들을 자신의 주관적인, 나아가 동시대인의 집단적인 욕망과 접합하고 융합해 민화의 현재화에 골몰하고 있다. 사적인 것으로 가정된 우리의 욕망은 사실은 민화를 출현시킨 조선시대 사람들에게 그랬듯이 집단적인 도상을 경유해서 시각화된다는 깨달음에 근거하여, 라오미는 민화처럼 보이지만 사실은 동시대 인간의 욕망에 대한 주관적 해석에 가까운 회화를 만들어내고 있다. '정통 회화'에서 밀려난, 이제는 한물간 민화에 개입하는 것이나 멀티플렉스 영화관에 밀려난, 한물간 동시 상영관에 개입하는 것은 라오미 작가에게는 같은 것이다. 그녀는 초근대의 가치인 '최신식'에 도착하지 못한 패자들, 그러나 엄연히 지금도 우리의 욕망을 보유한 기이한 형식이나 공간으로서 공존하는 타자들에게 '기회'를 주는 것, 사라지고 잊힐 것에 생을 되돌려주는 것에 호기심을 갖는다.

481

일상이나 현실에서 미술과 문화가 어떻게 권력과 연동하는지를 목격한 작가가 뒤져야 하는 것은 전통이나 '향수'일 것이다. 전통은 향수와 연동하면서 현재의 헤게모니에 결탁하기 마련이고 예술가는 전통을 지금-시간으로 불러들여 그것에 생명을 부여해 지나간 것은 지금도 살아 있다는 것을 증명하려고 한다. 라오미는 민화를 회화와 접합하고 바다극장을 자신의 '무대'로 재설치하는 방식으로 그렇게 한다. 이번 전시가 "금강산 관광을 주제로 시작한 2017년 〈유랑극장 프로젝트〉의 일환"이며 다음 전시가 인천의 미림극장에서 열릴 예정인 것도 그런 연유이다.

작가는 남한과 북한 모두가 금강산에 부여한 문화적, 집단적 향수-욕망의 근거를 평양 출판사에서 발간한 『천하절승 금강산』의 문장들에서 확인해 낸다. 금강산의 바위나 암자의 위치, 이름의 유래와 각각의 장소, 이름과 연결된 전설을 기록한 평양에서 나온 이 책은 이곳 한국인의 금강산 여행을 오래된 꿈, 전사(前史)로의 여행으로, 마치 극장에서 우리가 욕망했던 꿈으로 고정시킨다. 작가는 바다극장의 무대 위에 절정에 이른 단풍, 두 개의 계곡에서 쏟아지는 폭포, 단단하게 솟아있는 바위들로 구성된 일종의 '총천연색 시네마스코프', 혹은 저급한 키치 풍경화, 혹은 싸구려 공연장의 무대 배경, 아니면 북한의 선전선동 공연의 뒷배경이어도 충분한 그림을 걸었다. 그리고 전시 오프닝

482

인 무대 공연의 사회자 역할을 바다극장에서 37년째 일하고 있는 김경주 과장, "배우가 꿈이었던 관리인"에게 넘겼고 그렇게 해서 한 사람의 오래된 꿈-소원 성취에 기여했다 (한 사람을 위한 무대가 모두를 위한 무대가 되는데, 이후에는 대체로 그 한 사람 이야기는 사라진다. 우리는 '이후'로서의 현재에 늘 사라진 것, 아름다운 것 안에 남아 있을지 모르는 쓸쓸하고 아름다운 것을 찾아내고 사라진 한 사람을 향해 미소지어야 한다).

1970년대 이후로 바다극장을 방문한 사람들을 기억하고, 그 평범하고 시시한 사람들의 꿈과 희망이 담긴 흑백 사진을 찾아내 '컬러링'하고, 멈춘 바다극장을 일주일간 움직이게 만들고, 금강산을 방문하는 사람들의 기억을 '조잡한' 풍경화로 보충하고, 지금도 살아 있는 현재인 1970년대식 풍경("양지리" 같은)을 회화로 재현하고, 심지어 작가 자신이 대학을 졸업할 무렵 지나가다 받았던 청계시장 상인들의 집회 호소문을 전시하는 라오미의 부산하고 따듯하고 겸손한 개입은 변두리 사람을 자처하는 예술가의 전형적 태도이다. 사라지는 것들을 살아있는 것으로 재조정하는 일은 우리의 초근대적 동시대성의 잔혹한 '학살'에 대한 미약한 저항일 것이다. 변두리는 조금만 살고, 덜 사는 방식으로, '최선을' 다해서 사는 중심과는 다른 삶을 향유한다. 굳이 거대한, 과시적인 저항이 아니어도, 낡고 늙고 후진 삶

483

의 동시대성을 소환하려는 시도에 불과하더라도, 제때와 제
자리를 차지하지 못한 것들, 즉 시대착오적 존재들을 위한
무대에서 우리는 사라진 것, 사라질 것, 그렇기에 늘 돌아
오고 있는 것을 떠올리는 일의 게으름에 박수를 치게 된다.
(2018)

6부

둘 셋 그 이상
우리 코뮌

굽었거나
사라진
여자들을
위한 세우기,
실수하기

홍혜림

버(Burr): "철, STS, 알루미늄 등을 가공하고 난 후 생기는 모서리의 거친 이물질. 현장 용어로 '이바리(いばり)'라고도 한다. 제거하지 않으면 부품 조립에 방해가 되고 부품의 '피로 수명'을 단축시킨다. …… 숙련된 작업자는 버가 없는 제품을 생산한다. …… 버의 발생은 곧 경제적 손실이다. 특수 도구를 사용해 버를 제거하는 불필요한 공정이 발생하고, 생산성과 효율 모두 떨어진다." 구글링으로 새로운 언어 '버'에 대한 이해를 도모한다. 건축 현장에서 '버'가 왜 문제, 장애, 결함을 뜻하는지도 이해하게 된다. 이어 붙이고 자르는 중에 단면이나 표면에 남은 이물질이 버이고, 전문가의 수준은 버를 만들지 않았느냐, 버를 얼마나 능숙하게 빨리 제거했느냐에 따라 결정된다.

★ 작년 개인전 《가제트 박람회》를 위해 홍혜림 작가는 철, 목재, 페인트, 유리, 벽지, 장판 분야 전문가/사장님/업자와 협업을 했다. 이 모든 물질을 잘 다루지 못하면서도 이 모든 물질이 가시화되는 작업을 욕망한 작가는 (생물학적 남성) 전문가들의 작업실을 방문해 그분들과 대화하고 공정을 습득해 나가고 협업하는 절차를 거쳤다. 20~30년 이상을 건축 현장에서 갈고닦은 분들에게 초심자-예술가의 작업은 계속 '버'를 양산하는 "눈살을 찌뿌리게 하는" 실패작들이었고, 관건은 그분들의 마음에 들고 환심을 사려는 것이 아니었기에, 즉 그분들을 파트너로 대우하되 '예술'을

488

하는 게 핵심이었기에 작가는 "그분들이 보기에는 망한 것이었던 그것들이 내 마음에 들었다"라고 말하게 된다. 그리고 그곳에서는 실수, 결함을 뜻하는 슬랭(slang) '버'를 훔쳐서 그것을 작업의 문채(文彩, figure)로 과감히 전유하는 당연한 수순을 밟는다. 그렇게 올해 천안시립미술관의 개인전 《너무 작은, 너무 큰 Burr》가 오롯이 미술관의 역할인 '실패작들' 모셔오기로 열리게 된다. ★ 건축 현장의 가장 '낮은' 언어, 나타나자마자 경멸받는 언어가 예술의 가장 '높은' 언어로 대우받는 역전이 일어난다. 건축 현장의 자재, 물질을 구부리고 굳히고 연결하고 세우면서 작가는 매끈하게 봉합된 납작한 표면이 감추고 제거한 차이, 부조화, 모순이 전경화되는 자신의 미적 스타일, '버'에서 시작되는 닫히지 않는 수사학적 유희에 집중한다.

★ 버: 제대로, 잘, 완벽하게 마음에 들게 관객의 의도에 공손한 기능과 효율성과 용도를 따르는 세속에 충실한 채 그 안으로 들어가서 살고 싶고 앉아 있고 싶은 마음이 드는, 표준화된, 한결같이 몰개성적인 동일성주의적 건물을 지지하는, 그러므로 (남성) 근대성의 시각적 구조인 건축의 동일성을 반복하는 데서 이탈하기. 버를 확장하고 일으키고 과잉화하면서 근대성을 침식하고 유희의 소재로 (재)활용하고 남성적 구조에 여성(주의)적 스타일로 맞서기. 경제성과 정합적 의미의 전달이 목적인 언어를 수사, 장식, 비유법,

은유가 고수하는 (비경제적) 유희의 소재로 재활용하기. 노동과 축적, 결국 지배욕으로 변질되는 근대성을 무위의 유희와 '쓰레기' 양산이 정체성인 미적 근대성으로 몰수해 들이기 혹은 거세하기. ★ 2021년 인테리어 사장님들과의 협업은 홍혜림 작가 자신의 아빠를 이해하려는 게 동기였다. "산다는 것은 남을 이해하는 일"이라는 생각이 들었을 때 첫 번째 '남'으로 등장한 게 아빠였다고 했다. 아버지에 대한 양가감정을 작업으로 풀어내는 게 우선 중요한 일이라고 했다. 성인-예술가는 유년기의 기억, 상처와 슬픔이 샘솟는 원천을 나르시시즘이나 자기연민에 고착시켜서는 안 된다고 쓰고 성인-되기의 실패를 지지하는 내게 되묻는다. 왜 나르시시즘이 그렇게 욕을 먹어야 하는 거지? 홍혜림 작가에 대해 글을 쓰고 난 뒤 나는 다른 작가, 누군지 아직은 알지 못하는 그 작가 덕분에 나르시시즘, 미성숙한 인간, 특히 여성의 나르시시즘 취향을 지지하고 있을지 모른다. 따라서 '극소수의'(!) 성인들은 예술가가 되어 자기와 타인의 관계에 대한 더 넓고 단단한 무대를 설치해 자기로부터 벗어난다. 홍혜림 작가는 유년기의 기억을 예술가의 임무와 특권으로 치유하고, 수리하고, 그럼으로써 현재가 과거에 개입해서 과거를 수정해야 할 책임을 떠맡았다. 작가의 기억이 고정된 원초적 트라우마-슬픔의 장면은 작가가 초등학생이었던 "90년대 초반"의 풍경들, 단면들로 구성된다. 천안에서 인테

490

〈미안한 몸〉, 몰탈 시멘트, 철근, 철판, 합석판, 센못, 철사, 코일네일, 케이블타이, 체인, 코팅제, 잉크, 새시용 모헤어, 주제, 경화제, 실리콘, 다양한 크기, 가변 설치, 2022

〈미안하고 유감스러운 말〉, 미안하고 유감스러운 몸, 몰탈 시멘트, 폴리카보네이트 골판, 체인, 못,
대략 180cm 높이, 가변 설치, 2022

리어 업자들과 건축 자재업자들을 데리고 원룸과 가옥을 짓던 아버지가 어린 딸을 데리고 갔던 건설 현장의 기억을 수리하려는 게 작년과 올해의 작업 동기/욕망이다. 아이는 한 장소에서 모든 것을 보는 자이다. 아이는 무해하기에 모든 말의 현장에 외지인으로 동석해, 그렇게 경제성과 합리성이 배제하면서도 끝내 배제할 수 없는 버, 소음, 욕망, 내밀한 슬픔의 목격자가 되기 마련이다. 아이가 겪는 고통, 부조리, 슬픔은 상상 불가능할 만큼 크다(유아심리학의 텍스트 읽기는 충격적이다). 아이는 말의 (불)가능성을 듣고 보는 불가능한 자리이다. 작가는 건축을 "폭력적이고, 튀어나오고, 찌르고, 때릴 수 있는 물리적인 형태"라고 번역, 주관화했다. 가장, 남성, 근대성의 대행자들이 만든 그런 건축물 안에 작가의 여자들인 증조할머니, 할머니, 어머니가 살았다. 4대가 함께 살았던 천안의 문중-중산층 가옥에서 "자기 방이 없는" 여자들은 하루 종일 일하고 등이 굽어갔다. 유년기 작가의 눈에는 남자들이 지은 집에 정작 그 집에서 일하는 여자들을 위한 공간도, 여자들의 일을 배려한 구조도 부재했다. 아버지(들)의 일을 구경하고 집에 오면 "방 없는 세 명의 여자들의 구부러진 손, 굽은 등"이 유년기 작가의 눈에 들어왔다. 작가는 자신의 작업을 "세 명의 여자들의 등을 펴주고 싶다는 연민의 마음에서 시작한다"라고 계속 말했다. 그래서 자신의 실수, 어수룩함, 결함, 버에 하나의 일관성이 있다면

493

그것은 "강박증적으로 자신의 사물들, 존재들, 버들을 세우려는" 고집이라고 말했다. 작가의 사물들, 혹은 "인체와 인격을 대신한 유사 인간들"은 그렇게 등을 펴고 '서' 있다. 버이기에 엉성하게 겨우 서 있다. 누워 있는 게 당연한 것들이기에 가까스로 서 있다. 아빠의 일터에서 건물이 올라가고 표면이 만들어지고 집이 나타나는 과정을 모두 볼 수 있었던 딸의 행운과, 집 안 여자들이 남자들이 지은 집에서 아프고 고생하고 척추가 휘어가는 과정을 보는 소녀의 공포 사이에서 작가는 아버지에 대한 복잡한 감정과 그때 그 여자들을 구해내지 못한 자신의 무능을 수리해야 하는 임무를 위해 버에 헌정된 사물, 유사 인간을 만든다. 90년 대 초의 딸-소녀는 아버지가 지은 집이 여자들을 냉대하는 장소라는 것을 이해할 수 없었고, 그래서 아빠에 대해 "경의와 반감"이라는 양가적인 감정을 줄곧 지니고 살았던 것 같다. 아버지들의 수직적 건축과 어머니들의 굽어져가는 육체 사이에서 이해 불가능한 고통과 슬픔을 느꼈던 이 예민한 여자애를 달래야 한다. 책임질 힘이나 능력도 없이 이 세계의 모순과 불합리에 증인으로 붙들려 있던 자기 자신, 아버지(들)의 무지와 어머니들의 침묵을 모두 책임지려는 아이-예술가, 아버지를 추종하지 않으면서 어머니들을 위로하고 수리하려는 욕망을 물질화하려고 힘든 버의 노동을 하다가 디스크에 걸린 사람, 맑고 따뜻하고 비겁하고 겸손한 인간.

494

★ 이 모든 이야기는 물론 전시장에 들어온 이상 작가 개인의 사적인 기억, 이야기에서 집단적 경험으로 넘어가거나 확장되면서 사라질지 모른다. 이번 개인전을 위해서도 작가는 크게는 자신의 신체 사이즈를 넘지 않는 사물, 형상의 세우기 전략을 위해 여전히 전문가들에게 조언을 구하고, 그들의 작업장으로 자신의 유사 인간들을 데리고 가서 수리하는 과정을 거치기도 했다. 잘 만드는 분들에게 못 만들기, 하면서 안 하기로서의 양가성이 구현된 작업은 한심해 보였을 것이고, 동시에 온통 버로만, 오직 버를 위해서만 제작된 이 이상한 사물들에서 지금으로서는 알 수 없는 이상한 기분, 감정을 느꼈을 것이다. 기계적으로 상품을 만들던 자신들을 낯설게 바라보는 '반성'이 실제로 작가가 이번 개인전에 그분들을 초대했을 때 일어났다고도 했다. 그들은 온통 버로만 존재하는 이 사물들을 만드는 데 도움을 주었던 분들이기 때문이다. 제거되어야 할 것들이 '가치'를 갖는 것을 보는 것은 이상하고 불쾌한, 두렵고 폭력적인, 제자리에 있는 것들이 갑자기 뒤죽박죽이 되는 충격, 제의, 기회, 선물일 수 있다. 냉소나 기만은 불가능할 텐데, 어려움을 겪던 작가가 직접 갖고 와서 조언을 구하길래 도와주었던 바로 그 어설프고 유치한 작품들/쓰레기들이기 때문이다. 우선 작가는 자신의 여성들만이 아닌, 근대성의 대행자들에게도 자신의 포스트근대적 작업들을 보고

감상할 기회를 제공하는 '사랑'의 행위를 베풀었다. 상처는 집 안의 여성들만이 아니라, 모른 채 기능과 효용성에 매몰되었던 바깥의 남성들도 입었을 것이기 때문이다. ★ 독일에서 살면서 미술학교를 다니고 작업을 하고 10년을 거주하다가 다시 한국으로 들어온 작가는 독일어 선생을 하면서 생계를 해결하고 있다. 갑자기 낯선 언어에 갇히고 언어가 '권력일' 수 있음을 체험하고 그럼에도 주눅 들기보다는 속말과 입말로 '그것들'이 가진 권력에 탈을 냈던 작가의 소극적인 저항 방식은 전시 작품들 여기저기에 영어나 독일어로, 특히 욕과 비속어를 전담한 독일어에 숨은 채로 나타난다. 전시 제목 곳곳에, 그리고 "sorry"를 글자 그대로 철판에 '쓴' 작품 〈쏘리〉에서 우리는 영어 '쏘리'를 본다. 예의와 상냥함의 표현이자 주눅 든 사람들이 입에 달고 사는 말 '쏘리.' '쏘리'는 내가 잘못한 것을 인정한다는 의미의 '미안합니다'와, 너의 실수, 결함, 상처를 들었다는 것에 대한 '유감입니다'를 동시에 포함한다. 전 세계 만국 공통어인 '쏘리'는 매번 내 잘못, 내 실수, 내 결함에 대한 인정이면서 동시에 너의 잘못, 실수, 결함, '버'를 나도 알고 있다는 사실을 고지하는 이중적인, 사실은 이상한 말이다. 독일어가 모국어인 사람들 사이에서 계속 '버'로 작동하는 이 유색인-여성, 그러므로 수치심이나 열등감이 있을 리 없는(!) 예술가는 언어의 애매성을 갖고 논다. 내 잘못인 척 말하면

496

서 동시에 내가 먼저 말할 수는 없는 너의 잘못/결함을 그러나 나는 알고 있다는 여유나 유머, 희롱이 "너무 작은 너무 큰"이란 독일어로 문채화된다(figured). ★ 시간이 느리게 움직이고, 그러므로 급격한 변화가 별로 일어나지 않는 나라에서 10년을 살다가 들어오면 지금-여기에서 산다는 것은 계속 이상하고 낯설고 충격적인 것으로 경험된다. '소녀'가 아버지의 능력과 집 안 여자들의 실존을 목격하는 증인이듯이, (여성) 예술가란 전문가이면서 초심자이듯이, 작가는 그들의 언어에 주눅 들지 않으면서 속으로는 욕과 비속어를 남발했던, 겉보기엔 비겁한 유색인이지만 속으로는 드센 계집애로, 자신의 명랑, 대범함을 독일에서 사용했던 일상어, 막 독일어를 배우는 사람들도 할 수 있는 쉬운 독일어를 작품 여기저기에 잘 (안) 보이게 적어두었다. 독일에서 말아서 갖고 온 작품, 그림을 펴서 엉성하게 세우고 에폭시나 레진을 그 위에 첨가하는 수정/수리를 진행하고, 막 독일어를 배우는 사람들에게 배포되는 교본을 세우고 '버'를 올리고……. 과거는 현재에 의해 수리, 교정을 거치면서 새로운 서사를 입고 더 단단해지고 더 복잡해지고 그러면서 과거를 추월한다.

♡ '버'를 거의 작동시키지 않은 간결한 작품 〈미안하고 유감스러운 말, 미안하고 유감스러운 몸〉은 유년기 작가에게 충격으로 다가왔던 친구의 집을 소환하는 작업이

497

다. 석면 슬레이트 한 장이 문처럼 얹혀 있던, 할머니와 살았던 그 아이네 집 아닌 집. '내' 친구네 집. 바깥이 없으니 안도 없던 집. 중산층 건축업자 아버지의 사랑받는 딸에게는 사람이 살 수는 없는 거로 보였을 이상한 집. 작가는 두 장의 플라스틱 슬레이트(폴리카보네이트 골판)를 공구리 친 콘크리트 위에 세우고 굳혀 (친구와 할머니의) '몸' 두 개를 만들었다. 그리고 잘 안 보이는 콘크리트 지지대 위에 독일어 "Fick(Fuck!)"을 못과 체인을 사용해서 썼다. 세워진 슬레이트 뒤로 돌아가면 안 보이는 콘크리트 지지대 위에 못으로 그린 하트 모양이 있을 것이다. 남자 있는 여자들의 노동과 남자 없는 여자들의 지독한 궁핍과 가난이 성인이 된 작가가 소환하고 수리하려는 현실, 슬픔, 고통이다. 그걸 봐서 미안하고 그런 삶을 살고 있다니 유감이고, 그래서 이렇게 반응하고 책임진다는, 사랑하는 자의 고백. ★ 나는 여러 번 작가와 대화한 이후 조심스럽게 작가에게 물었다. "그렇다면 당신은 페미니스트군요! 경험을 이야기하는 여성 이미지의 재현 없이도, 가까운 여성들의 고통과 슬픔을 그것들이 거의 안 보이는 장면으로 밀어 넣고 그것을 기억할 온당한 방법을 찾으려 했다는 점에서. 분노와 각성이 아닌, 보고 기억하고 증언하려고 한다는 점에서 말이죠." 그리고 작가는 이번 전시를 위한 작업을 진행하는 동안 내내 읽었던 텍스트가 『풉 페미니즘(Poop Feminism)』이었다고

498

말했다.[1] 여성들이 일하는 부엌 싱크대에 똥을 싸는 게 혁명이라고 말하는 책에 대해. 그리고 "나는 페미니즘을 배우기 전에도 이미 페미니스트였어요"라고 첨언했다. (2022)

1. Gregor Balke, *Poop Feminism - Fäkalkomik als weibliche Selbstermächtigung*, transcript Verlag, 2020. 구글에서는 이 책을 "페미니즘에 공명하는 동시대 대중문화의 공간에서 점점 더 가시화되고 있는, 생물학적 여성들의 힘의 강화의 새로운 형식으로서의 똥 코메디"라고 설명했다.

홍혜림
굽었거나 사라진 여자들을 위한 세우기, 실수하기

'낮은'
사물들로
세워진 추상적
조각의
스토리텔링

전장연

집 안 물건들 세우기

전장연이 30대로 넘어갈 즈음 평면(회화)에서 '조각'으로 매체를 바꾼 것은 우연한 사건에 기인한다. 장연의 작업에 일대 전환기가 되었던 2011년 전시 《멈춰선 것들》은 동전, 플라스틱 머리띠, 물병 뚜껑, 백열전구, 렌즈와 같은 동그란 형태의 사물들의 한 부분을 갈아서 주르륵 세워놓은 전시였다. 구르다가 쓰러지는 사물들에 지지대를 부여해 사물의 형태를 수정하고, 그것들을 조각'처럼', 전시장에 조각으로서 끌어들인 실험에서 장연은 "발에 채이기 쉬운 작은 사물들이 일어서서 주목을 끌 때 적지 않은 희열을 느꼈다"라고 회상했다. 일상적인 용도뿐인 물건들에서 조형적 유사성/공통성을 발견하고 하나의 범주로 묶고 거기에 걸맞은 지위를 부여하는, 개념미술적이거나 아방가르드적인 실천을 통해 장연은 일상과 예술, 기능적 물건과 미적 사물의 이분법을 또 허물었다. 작가 자신의 집 안 물건일 저 동그란 오브제/사물의 평범함에 '고유한/적절한' 지위를 놓고 사유하고 감각하기.

저것들은 동그랗고 굴러다니고 "발에 채이는", 다시 말해서 걸리적거릴 뿐, 상품으로서는 값이 나가거나 사물로서는 취약하거나 기념물로서는 소중한 것들이 아니다. 저것들은 구석으로, 밑으로, 틈으로, 사이로 쓸려 들어가 먼지처럼 잊히는 것들이다. 사고 잊고 또 사고 찾아보면 여러 개가 한꺼번에 보이는 '낮은(low)' 물건들이다. 집 안 물

502

건들의 위계에서 바닥을 차지하는 것들이다. 장연의 주목과 발견, 개입과 변용의 특수함은 이렇듯 그녀가 발견한 물건, 사물이 더 사소하고 더 무의미하고 더 아래에 있는 것들이라는 데 있다. 일상을 발견하고 미술관으로 옮겨오는, 역할과 기능을 전환하거나 낯설게 하기는 동시대 미술에서는 흔한, 자주 사용되는 기술이다. '예술'의 생존이나 이후의 삶을 책임지는 일상적 오브제들의 미적 전용/변용에서 장연의 사물, 물건은 더 주변부적이고 더 비가시적인 것들이다. 설사 특수한 사물들에게 비춰지는 전시장 조명 아래에 놓인다고 해도, 장연의 낮은 사물들이 잘, 정확히, 크게 읽히거나 전달되기 어려운 이유이기도 하다. 사소한 사물들과 사소한 위반, 그러므로 "적지 않은" 희열을 초래한 실험은 남들의 이목이나 관심을 즉각적으로 끌지 않을 것이기에 오래 지속될 수 있는, 오고 가는, 보고 잊는 관객들 사이에서 마치 잔상이나 에코처럼 살아 있을 수 있는 끈질긴 존재, 사유, 태도의 실험이다.

(뒤샹이 변기용품을 파는 상점에서 자신의 변기를 발견한 것처럼/것과 달리, 여성(주의) 작가들은 집 안에서 자신의 대안적, 위반적 오브제나 가설, 장치를 발견했다. 장연이 자신의 집에서 꺼내와 자신의 자아에 대한 미적 은유로 채택한 낮은 사물들의 조각적 변용은 예술에 대한 정치적 말 걸기로서의 여성주의적 실천과 추상적 조형성의 물

질적 담지자로서의 규범적 조각의 이념 사이에서 밸런스를 유지하려는, 치우치지 않으려는 태도를 통해 일어난다.)

장연은 "가까스로 균형을 잡은 상태 혹은 힘을 나누어 기대어 있는 상태, 혼자서는 오롯이 서기 어려운 감각을 보여주는 것"에 더 집중하려 한다고 적었다. "기대어 있거나, 쓰러지기 쉽거나, 힘주어 서 있거나 하는 것이 안전하거나 온전하지 않은 삶의 상태와 더 가깝고 솔직하다고 느낀다"라는 장연의 문장은 독립, 자유, 자율과 같이 예술가-개인주의에도 영향을 준 (근대적) 자유주의의 이념과는 거리를 두려는, 제대로/잘 서 있을 수 없는 물건의 조각적 변용으로 번역된 취약한 유기체들의 생존 방식을 압축한다. 나타나자마자 눈에 띄고 각광을 받는, 그런 강한 존재들과는 조금 거리를 둔, 바닥에서 구르거나 쓰러져 있어 "발에 채이기 쉬운 작은 사물들"에 조명을 쏘이려는 행위의 가치는 길고 오래가는, 가늘고 긴 삶이나 그런 삶의 비유, 스타일을 이미 이해하고 있을 때 가능하다.

아트플러그 연수에서 입주 작가들을 위해 진행한 글쓰기 수업에 제출한 문장들에서 나는 문장가, 에세이스트로서의 장연의 능력을 발견했다.[1] 장연의 에세이는 행간,

1. 에세이는 여성적 장르로, 본격 문학의 타자 중 하나로 자리매김해 왔지만, 근래 특히 여성, 유색인, 퀴어를 중심으로 자서전과 철학, 이론과 일기의 혼종적 글쓰기가 압도하고 있음에 비추어, 장연의 에세이 쓰기도 이에 맞게 맥락화하고 의미화한다.

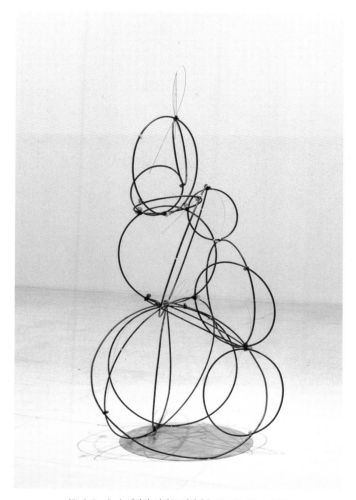

〈Circle Bonding〉, 메탈링, 머리끈, 머리방울, 60×160×80cm, 2022

〈낮은 무지개〉, 철판, 동전, 민트 캔디, 110×40×60cm, 2022

여백에서 더 오래 머물러야 하는 글이다. 장연이 자신의 물건들, 집에서는 잘 안 보이고 미술관에서는 잘 안 읽혀서 무사할 수 있는 물건들을 집 안에서 미술관으로 끌어들여 주목하게 했던 것처럼 장연의 문장들 역시 그렇다.

지금 여기 일상의 미적 변용

장연이 이번에 아트플러그 연수 레지던시에 입주하게 된 것은 딸 태린이 어린이집에 갈 만큼 성장해 양육에서 비교적 여유를 갖게 된 주부생활에서의 변화와 연동한다. 그러나 장연은 집에서 한 시간을 운전해야 도착하는 아트플러그의 독립된 공간 안에서 자신이 끄적거린 스케치(이미지, 도형)가 추상적인 조형성을 위한 것이었음에도 태린의 그림, 도형, 가령 태린의 원형, 별, 무지개를 복기하고 반복하고 있음을 '이후에' 알아차렸다고 했다. 가볍고 사소해서 어디서든 "발에 채이는" 오브제, 사물은 "아이가 자고 있는 이 고요한 시간을 무식하게 찌르는 별의 모서리"처럼 작업을 위한 의자에 먼저 앉아 있거나, 아트플러그의 작업실도 장악한 것이다. 물리칠 수 없는, 잊을 수 없는, 에코처럼, 유령처럼 자신의 몸과 무의식을 장악한 태린의 물건, 이미지, 도형을 인정하면서, 장연은 "아이가 가장 좋아하는 장식성", "하트와 별, 무지개"처럼 "반짝이는 것, 사랑스러운 것, 귀여운 것"을 탐내는 마음이 곧 작가 자신의 마음이기도 하

다는, "필수적이기보다는 불필요하기 일쑤인 장식"으로서의 예술이 곧 자신의 예술론임을 인정하고 고백한다.

　　이번 입주 작업의 결과 보고전《APY 레지던시 보고전: I always wish you good luck》에 제출한 네 점의 조각 중 〈낮은 무지개〉는 딸의 일상, 이야기를 조형적으로 변용해 구축한 것이다. 형형색색의 시각적 환영인 먼 곳의 무지개는 주문 공정으로 전해 받은 단단하고 차가운 철판 사이에 숨어 있다. 작품 제목에도 쓰인 '무지개'를 보려면 조각적 사물 가까이 다가가서 허리를 굽히거나 다리를 쪼그리고 앉아 태린의 자세를 취해야 한다. 여러 장의 철판은 미세하게 벌려져 있고 그 사이에 역시 사물이고 오브제인 민트 캔디와 동전이 있다. 그리고 철판을 벌리는 데 이용된 것인지 벌려진 철판 사이에서 보여야 하는 '바로 그것'이어서인지, 수단인지 목적인지 불분명한 사물들 사이로 무지개색이 보인다. 구석이나 시시한 것에 주목하는 아이의 호기심이나 자세를 취해야 하기에 어른들의 감상법에 다름없는 관조는 불가능하고, 올려다보기 마련인 무지개는 구석 하단 조각적 형상에 숨어 있다. 장연의 집(구석)에서, 장연의 가방에서 옮겨졌을 것이 분명한 캔디나 동전이, 틈으로 떨어지거나 사라진 물건들이 각자의 기억이나 몸에 각인된 이야기를 시작한다(돌아가신 외할머니댁 마룻바닥으로 또르르 굴러들어간 실뺀, 동전, 연필 같은 것을 나는 수

508

십 년이 지난 지금도 그리워하고 또 찾고 있다. 그 집은 이미 무너졌지만 나는 여전히 할머니 집 마루 틈새에 눈을 들이댄 소녀이다). 장연의 조각은 시시한 것들이 굴러가고 사라지고 겨우 보이고 갑자기 중요해지고, 시간 속에서, 상실 속에서 절대적 대상이 되어가는 욕망의 구조를 복기하고 실연하고 증언한다. 태린이 주인공인, 장연이 대신 전해주는, 우리 모두의 이야기이기도 한 이 작고 사소한 스토리 없이는, 우리는 현재를 견디거나 이길 수 없을 것이다. 그리고 엄마가 자기 욕망을 위해 자기에게서 멀어졌음을 견디거나 이겨야 할 태린은 이 작품을 보면서 눈에 안 보여도 마음은 보고 있다는 것을 이해했을 것이다. 예술가 엄마와 '장식쟁이' 태린의 무언의 대화, 사랑, 인정, 기다림.

딸의 머리를 아침마다 묶어주는 엄마들의 손, 이 손의 행위를 모방하고 복기하는 〈Circle Bonding〉에서도 자신의 작품을 유기체처럼 만들어 세우는 조각가와, 딸을 일으키고 장식하는 엄마의 유비, 유사성이 암시적으로 작동한다. 조형적이고 장식적인 이미지나 도형을 만드는 엄마와 딸의 '평등', 유대가 감지된다.

한 사람의 영향이나 한 사람에 대한 사랑으로 만든 작품들이 결국 '보편적인' 반응이나 공감을 일으킨다는 것을 우리는 잘 알고 있다. 사랑의 사소함, 일상성이 미적인 것을 이끌고 갈 것이다.

509

그리고 고등학교 동창 '우석'의 이야기를 소재로 한, 추상적이고 조형적인 조각의 특수성 안에서 스토리가 작동하는, 단단하고 견고한 철판 속에서 담배꽁초와 무지개가 제 사소한 이야기를 들려주는, 역시 낮고 작은 조각 〈휴게〉가 있다. 이제 장연은 마흔이 넘은 중견/본격 작가의 위치에 있고 어린 딸을 건사하는 엄마이자 주부이다. 장연의 고등학교 동창인 우석은 "연극인과 영화인 어디쯤의 객기"를 품은 채, 마을버스 운전으로 생계를 책임진 가장이다. 자식을 키우면서 '자아실현' 혹은 자신의 꿈을 포기하지 않은 우석은 장연에게 자신이 알아볼 수 있는 거울-이미지이다. 장연은 고등학교 동창들의 단체 카톡에 우석이 올린 무지개 사진과 그가 그때 피웠을 게 분명한 담배꽁초를 소재로 중년의 예술가들, 암중모색 중인 예술가들의 삶과 예술의 밸런스를 형상화한 조각을 만든 것이다. 벽이 지지대인 이 작은 조각 안에 숨은 팔주노초파남보의 존재는 담배꽁초 덕택에 겨우 눈에 띈다. 곧 사라짐은 무지개와 담배(연기)의 속성이지만 철판에 칠해진 무지개는 그렇지 않을 것이고, 차갑고 단단한 철판을 감당하는/육박하는 담배(꽁초)의 물질적 힘이 철판이 닫으려는 무지개색의 증언자로 남을 것이다. 아직 혹은 당분간 혹은 영영 전업 작가일 수 없는 이들이, 장연이 직관하듯이, "안전하거나 온전하지 않은 삶의 상태"의 바로 그 형상, 위치 중 하나라면, 친구의

510

이야기와 자신의 형식을 버무려 불안정한 예술가의 삶-꿈을 보듬는 장연의 작업은 거기 있는 당신도 바로 지금 당신의 사물들을 갖고 당신의 작업을 시작할 것이라고 부추기게 되는 것이다. 당신을 응원하고 당신이 응원하는 우리를 우리는 모두 갖고 있으니까.

태린이와 친구에게서 전해 받은 것을 갖고, 딸아이를 키우는 엄마와 딸들에게, 불안정한 동료 예술가들에게, 그러므로 관계 속에서 꿈을 꾸는 우리에게 계속 하라고, 계속 가라고 응원하는 장연의 환하고 동그란 곡선의 메시지. (2022)

사운드
콜렉티브

셋의 함께 있음,
명랑 따듯한
콜렉티브

"함께 있음togetherness은 총합도, 합체도, '사회'도, '공동체'도 아니다. 함께 있음은 각자의 공간이 확보되는 한에서 회합한다. 그들은 한마음으로 통일되지 않은 한에서, 연결되어 있다. 이런 함께-있음being-with의 존재론이 바로 신체의 존재론이다. 살았건, 죽었건, 느끼건, 말하건, 생각하건, 무게가 나가건 간에 모든 신체의 존재론은 그렇다. 단수성들의 유대는 그렇기에 생각보다 덜 추상적이다." - 장뤼크 낭시

사랑과 우정의 공동체, 따로 함께

희주, 희윤, 재형은 따로 전시를 열거나 각자 다른 전시에 참여하면서, 가끔 '팀'으로 움직이는, 콜렉티브로 부를 것인지는 아직 열려 있는 작가들이다. 이번까지 세 번의 공동 전시를 개최했던 이들의 일상적, 작가적 관계는 독특하고 새로운 것으로, 희주와 희윤은 자매이고, 희주와 재형이 오랜 연인이어서이다. '플럭서스' 계보의 현대음악을 전공한 희주, 그래픽 디자인과 융합예술을 전공한 희윤, 순수예술을 전공한 재형은 환원 불가능한 차이와 정서적 유대 사이에서 서로에게로 구부러진 삐뚤빼뚤한 원이면서 각이 살아 있는 별 같다. 더욱이 이성애자 남성인 재형은 페미니즘-리부트라는 동시대 상황에서 자신의 남성성의 권력/폭력을 성찰하며 지독한 자기혐오의 시간을 앓고/살아

514

내고 있다. 설사 예술가로서 자본주의, 규범적 예술에 대한 위반적 태도를 갖고 있다고 해도, 그런 미적 부정성의 전제인 자신의 남성 가부장적 헤게모니에 대해서는 무지했음을 사랑하는 두 여성의 '울타리' 안에서 반성하고 변화를 꾀하고 있다. 같은 작업실을 사용하는 셋의 공동 생활이나 공동 작업은 우선 재형의 급진적 변화를 지지하고 지켜보는 자매의 돌봄에 기반하고, 다른 장르, 매체에서 출발한 셋이 서로의 범주나 영역을 구체적이고 친밀한 관계 안에서 넘나드는 '광장'으로 불러도 될 것이다. '자매애'는 여성 공동체나 여성주의 윤리의 키워드 중 하나이고, 셋이 연인, 자매, 유사 형제로서 각자와 맺는 다른 관계의 형식은 서로를 자신의 '거울'로 사용할 수 없는 차이의 함께-있음을 견지하는 데 기여한다. 이번 전시를 기획한 희주는 전시 제목 《사운드 애브젝트》와 연관해서 '온전한(sound)'과 '비체(abject)'의 합성을 통해 "사랑과 우정의 대화가 이어지는 동안 우리들 각자의 이야기는 한 울타리 안에서 독립적으로 진행되었다"라는 것을 알리기 위해 선정했다고 적었다. 사랑과 우정은 극복할 수 없는 차이가 일시적으로 흐릿해지는, 경계가 모호해지는 '애브젝트한' 감정이다. 그런 장소, 희주가 말한 일시적으로 둘러쳐진 "울타리 안에서" 셋의 이야기가 "독립적으로 진행"되었다는 증거는 우선 전시 포스터이다. "I am vertical"(희주), "그냥 그렇게 있는"(재

515

형), "Salad Bowl Society"(희주)란 소제목은 설사 사랑과 우정, 공감을 통해 차이의 경계를 넘을지라도, 그 차이는 유지되어야 함을, 그 차이가 셋의 공동 작업을 이끄는 힘임을 가시화하고 표지한다. 리더나 공동의 이념 혹은 통일된 주제 의식이 전면이나 중앙을 차지하고, 그룹에 속한 작가들의 개별적 정체성이나 차이는 거의 지워지는, 작가성이 거의 '익명성'에 가까워지는 콜렉티브의 상투형은 이들의 관계 맺음의 등장과 함께 문제적이게 된다. 셋이 함께 하는데, 각자의 이름과 '정체성'은 유지한 채 대화를 계속하는, 그런 따뜻함과 긴장의 증거일 전시-설치가 어떤 형태로 구체화되는지 이번 전시가 보여줄 것이다. 유대와 영향, 차이가 함께 있는 전시.

희주

희주의 소제목 "I am Vertical…"은 실비아 플라스의 시 제목을 그대로 갖고 온 것이다. 그러나 시의 본문은 제목에 대한 설명이나 해석이 아니다. 시는 곧장 "그러나 나는 차라리 수평이 되겠다"라고 제목을 부정하면서 시작하고, 직립한 인간의 유비일 나무를 묘사한 뒤 나무 밑을 화자의 수평적 존재하기의 장소로 점유한다. 나무의 '수명'과 그 아래 피어 있는 꽃의 '대담함'을 동시에 원하는 화자, 둘 사이를 걸으며 둘의 향기를 음미하는 화자, 서 있는 것보다 누워

516

〈I am Vertical…〉, 천, 실, 클램프, 나무 모형, 서보모터, ESP8266 모듈, 80×80×120cm, 2021

《Sound Abject》 전경, 2021

⟨Salad Bowl Society⟩, MDF 위에 종이, 100×50cm, 2021

있는 게 자신에게 더 자연스럽고 쓸모 있다고 말하는 화자의 혼종적 존재 방식이 시가 구현하는 새로운 삶이다. '주어진 것'의 시적 변용과 해체는 수직과 수평 사이에서 일어나는 삶의 생생함을 위한 것이다. 평소 거리와 일상에서 채집한 사운드, 음악일 리 없는 '소음'으로 재구성한 작곡 방식을 고수하는 희주는 시, 영화, 텍스트 등에서 수평과 수직의 다양한 공동-존재의 예시를 찾고 있다. 이번 전시에서 희주는 플라스의 시를 프레임으로 사용하고, 종묘제례 음악에서 공연의 처음을 알리는 악기 '축(柷)'과 끝을 알리는 악기 '어(敔)'의 시각적 형태를 특이하게 해석한 설치-조각을 출품했다. 희주는 산수화와 구름이 장식된 축과 엎드린 호랑이 형태 위에 27개의 톱니 모양이 달린 어, 수직으로 치고 수평으로 문질러서 소리를 내는 두 악기를 솜을 넣은 바느질 인형으로 바꿨다(종묘제례 음악이나 두 악기를 직접 본 경험이 거의 없을 희주의 세대는 이번 작업을 이해하는 데 유투브 영상이 필요할 수도 있을 것이다). 단단하고 '과묵한' 나무 재질로 만들어진, 그러므로 소나무나 호랑이를 표면에 새기는 데 많은 노동이 필요했을 악기는 이번 전시를 위해 처음 바느질을 해보았다는 초심자 희주의 어설픈 손과 패러디적인 해석을 거쳐 그 무겁고 진지한 형식에서 가볍고 유치하고 명랑한 감각으로 자리 이동했다. 그리고 희주는 "음성 데이터를 분석해서 움직임을 컨트롤하는

사운드 콜렉티브
셋의 함께 있음, 명랑 따뜻한 콜렉티브

기어와 모터"를 장착해 두 인형에게 소리를 선사했고, 이렇게 해서 축과 어, 수직과 수평에 대한 희주의 주관적이고 '시적인' 변용이 일어났다. 희주는 "솜인형의 어설프고 수동적이며 약해 보이는 모습이 자신과 같다"라고 설명했고, 작업이란 게 마우스 커서를 움직이는 일인 희윤은 언니의 바느질에서 "끈질김과 강한 힘"을 느꼈다고 했고, 저렇게까지 힘들게 작업해야 하나 하는 안타까움도 느꼈다. 과정을 보지 못한 나는 소리 나는 조각 같고, 웃기는 인형 같고, 함부로 대해도 좋은 물건 같고, 밖에 내놓아도 아무도 안 가져갈 것 같은 폐품 같은 이 작품이 좋았다. 희주의 '자화상'이 시시하고 별 볼일 없는 자신에 대한 것이기에, 열등감 없는 사람의 자화상이기에, 나도 닮았고 당신도 닮았을 우리 '본연의' 모습이기에 그랬다. 이런 자화상은 이미 자신과 화해한 자의 자화상이기에, 자기혐오를 대면한 이후의 모습이기에, 자신을 "어설프고 수동적이고 약한" 신체적 존재로 형상화한 것이기에 그랬다. 비대한 자아의 과도한 이미지나 표상을 이 사회에서, 공동체에서 너무 많이 보아서 이게 좋은 것인지 모르겠다. 만지면 푹 꺼지고 다시 부풀어 오르는, 그런 연약하고 어설픈 자아를 감출 수 있는 껍질, 기호인 산수화나 구름, 호랑이의 이미지가 입혀지지 않은, 그런 이미지를 제거한 이 솜덩어리, 미완성 혹은 프로세스인 물건, 모색 중의 탐색, 중도에서 멈출 수 있는 관대함이

520

나 웃음 등등이 읽히는 희주의 자화상, 우리의 얼굴.

재형

재형의 〈그냥 그렇게 있는〉은 주워온 것들이 주를 이루는 설치 작업이다. 전시장 리셉션에 비치된 배치도를 읽은 사람이라면 재형이 자신이 주워온 것들을 '어떻게' 묘사하고 인용하는지 알 수 있을 것이다(파운드 오브제에 대한 객관적이고 중립적인 설명이 아닌, 주운 장소와 물건에 대한 주관적 해석이 더 많이 읽힌다). 기실 예술이 쓸모없음, 구체적인 용도와 기능이 부재하는 물건의 위상에 대해 말하기 위함이라면, 이렇듯 쓸모를 다하고 버려진, 고장 난 물건을 주워오는 재형의 '행위'는 역사적 아방가르드 전통과의 연속성을 방증한다고 볼 수 있다. 동시에 무심하고 무차별적인 선택이 아니라 재형이 희주와 함께 있던 곳, 희주를 닮은 것, 희주가 남긴 것, 희주, 희윤과 함께 작업/전시했던 곳 등등에서 갖고 온 것이거나 재형이 오래 간직했던 것, 집 앞 재활용 박스에서 갖고 온 것이라는, 즉 심리적이고 정서적인 교감의 기념물(memorabilia)이 주를 이루는 특수한 것들이라는 점에서 재형의 물건들은 일상의 예술적 점유라는 미적 계보에서 이탈한다. 심지어 재형은 시멘트를 굳혀 만든, 무기 같고 쓰레기 같고 도형 같은 형태를 자신의 자화상으로 해석했고, 만들다 부서진 시멘트에

521

붕대를 감아, 자기혐오의 '과정/시간성'을 가감 없이 전시로 끌어들였다. 그 자체 폭력과 훈육을 상징하는 버드 스파이크나 치킨 와이어도 있고, 담배 한 개비를 '입'에 문 망치머리는 유머러스한 무장해제의 형상 같고, 고양이 장난감이라는 꼬리 인형은 막 항아리 안으로 사라진 털 많은 짐승 고양이의 명랑하고 유쾌한 상황을 암시한다. 희주와 희윤은 고양이 꼬리나 호랑이 인형의 껍질, 진주 팔찌, 리본과 같은 부분 이미지로 인용되고, 붕대에 감긴 깨진 시멘트는 폭력과 치유, 상처와 화해의 형상으로서 자신을 "남자도 여자도 아닌 그 자체로 봐주었으면 좋겠다"라는 재형의 고백을 보충한다. 파운드 오브제이면서 사적 기념물이고, 자매와의 공동 삶의 기록인 재형의 조각들은 그러므로 한결같은 의도나 주제로 묶일 수 없는 다양한 출처, 구성 방식, 맥락을 함축한다. 이 이질적이고 차이 나는 오브제는 모두 재형의 감각을 건드리고 유혹하고 위로하고 확장한 물건들이라는 점에서만 유사할 뿐이다. 벽에 부조처럼 설치한 고장 난 프린터나 아크릴 박스와 포장지를 제외한 이들 물건들의 소요/'사운드'를 진정시키려는 듯 재형은 이번에 조각의 좌대, 물건의 협탁을 제작해 설치했다. 이전 전시에서는 바닥에 주르륵 놓인 오브제들이 이번 전시에서는 재형이 대단히 공들여 제작한 선반에 배치되었다. 좌대가 조각을 위한 프레임이라면, 우리는 이 선반을 조각/인공성이라고

522

불러도 될 듯하다. 재형은 자신의 선반-좌대를 물건이 아닌 작품으로 보이게 하려는 듯 목침을 사용해서 연결하고 고정시켰다. 폐품이나 고장 난 물건들, 오래된 사물들의 환원 불가능한 차이는 재형의 '미장센' 덕분에 안정화된다. 나는 재형의 제스처나 행위를 그 말 많고 탈 많은 '예술'의 지위나 역할에 대한 재고로 읽는다. 바닥으로 내려앉았던, 클램프에 의지해 겨우 서 있던 물건들이 다시 '위로 올려지고', 재형의 방식으로 예술의 지위를 획득한다. 버려진 것들이 주를 이루는 재형의 설치 작업은 손수 노동하고 공들여 제작한 작품-좌대가 일으키는 변용에 따라 다시 예술로, 이번에는 더 단단하게 예술로 진입한다. 나는 재형의 설명에 의지해 재형의 작업을 읽으면서, 희주와 희윤 사이에서, 혹은 그들과 함께 남자도 여자도 아닌 채 자기 자신으로 있으려는, 자기혐오와 자기화해의 중첩이나 병렬, 동시성을 물질화하는 재형을 '느꼈다.'

희윤

알고 주장하는 것이건 모르고 영향받은 것이건 간에, 희주는 재형의 오브제 옆에서 사운드의 물질화, 청각의 시각화에 이르렀고, 재형은 희주와 희윤의 비호 속에서 변하고 있다. 그러면서도 둘은 여전히 자기 자신을 알려 하며, 예술가로서의 단수성을 획득하고자 애쓰는 것 같다면, 희윤은

523

셋의 공동 존재를 그래픽 이미지로 번역하는 데 자기 작업 전체를 할애하고 있다. 기계처럼 작동하는 손놀림이나 자동기계처럼 구글 이미지에 반응하는 그래픽 디자이너-작가 희윤은 고전적이건 동시대적이건 예술가의 '애티튜드'에는 눈길을 주지 않는다. 희윤은 셔터스톡에서 산 이미지를 포토몽타주 방식으로 구성하는 산업디자인의 '공정'에 충실한 채, 자신의 명랑-유쾌의 감각으로 언니와 오빠를 은유할 이미지를 골라 셋의 차이와 유대를 편평한 컴퓨터 화면에 시각화하고 프린트할 뿐이다. 희윤의 〈Salad Bowl Society〉는 희주, 희윤, 재형으로 구성된 공동체/사회를, 역시 구매한 샐러드 볼에 모은 세 개의 오브제로 번역한다. 임희주가 인형 만들다가 버려진 조각에 "안♥녕"이라는 자수를 넣은 오브제는 희윤이 언니 옆에서 한 자수 작업이다. '안♥녕'이란 인사는 "따뜻한 말"이어서 집어넣었다고 했다. "박재형에게 받은 인형"은 재형이 희윤을 닮았다고 선물한 인형이다. 그리고 재형이 서 있을 수 없는 자신의 오브제들을 세우는 데 사용한 장치인 클램프는 셔터스톡에서 팔리는 납작한 이미지로 전치된다. 바느질하는 언니, 세우고 설치하는 오빠, 몇 년 전에 새로 생긴 오빠의 여동생인 나, 우리 셋은 상큼하고 신선한 야채를 버무리는 샐러드 볼에 함께 있다. 방황하고 반항하는 언니 덕에 수월하게 성장한 희윤, 가족의 갈등이나 문제를 모두 '보는', 그러나 가족을 하

나의 거대한 전체 이미지로 총체화하는 '성인/인간'의 시점 대신에 개별자들(엄마, 아빠, 언니 각자의)의 화해 불가능한 대치를 목격하는 관찰자의 방전/찢김을 치유하려고 샐러드 볼을 상상해 내기에 이른 희윤. 언니의 성장통을 지켜보았고 지금은 오빠의 '성장통'을 지켜보는 희윤의 실존적 위치가 셋의 공동 거주와 공동 경험의 '이념'을 탈-관념적이면서 기호적인 유희를 통해 구현한다. 아토피를 앓는 언니, 약을 먹고 자주 누워서 자는 언니, 음악 작업을 하는 언니, 자주 탈색을 하는 언니는 아토피 연고나 베개, 마이크나 염색약 이미지 등으로 은유되고, 거칠고 강하면서 '제일 약한'(남자는 여자보다 더 약한 존재라는 내 평소 주장을 반영한) 오빠는 클램프나 이끼가 있는 돌, 굳힌 시멘트나 클램프, 붕대 등등의 이미지로 은유된다. 두 번 똥을 싼다는 토끼, 영양분이 많은 첫 번째 똥은 먹는다는 토끼, 이번에는 엉덩이를 보여주는 털 짐승 토끼는 희윤의 자아 이미지일지 모른다. 보드라운 털이 껍질이고 껑충껑충 뛰어다니고 자기 똥을 먹는 웃긴 동물 같은 희윤. 그리고 희윤은 이미지에 대한 '저작권'을 상징하는 워터마크를 차용해서 하고 싶은 말들을 시각화했다. "Women Laughing", "우리는 모두 샐러드", "We're in the same bowl", 그리고 'buddha teas'란 가짜 상표의 티백에 써 있는 문장 "우리는 모두 다른 배에서 왔지만 지금은 같은 보트에 있어요." 더 어린 사

사운드 콜렉티브
셋의 함께 있음, 명랑 따듯한 콜렉티브

람, 그러므로 과거보다 미래에 더 가까운 사람은 기억의 무게로 덜 힘든 이들이고, 그러므로 우리가 승선한 배는 이들 덕분에 조금 가볍고, 기름이 좀 덜 들 것이고, 더 오래 더 멀리 항해할 수 있을 것이라는 나의 오랜 희망이 이번에는 희윤에게 투사된다. 언니와 오빠를 챙길 사람, 셋을 제일 많이 보는 사람, 골치 아픈 생각 같은 것이 잠식하기 전에 이미 이미지를 구매하고 그걸 요리조리 옮겨보고 그러다가 샐러드 볼에 넣고 섞는 희윤. 컴퓨터를 *끄고* 언니를 돕거나 언니를 흉내 내거나 오빠랑 대화할 동생, 여동생. 나보다 우리가 먼저 튀어나오는 자리를 꿰찬 희윤. (2021)

우리가 함께
춤을 추는
당분간,
여자, 여자들,
친구들

이제

더러운 회색

이제의 2021년 개인전 《회화 기타 등등》은 자화상, 인물화, 풍경화와 같은 전통 장르를 환기시키면서 동시에 천에 물감이 올려지고 함께 섞이고 뭉개진 물질-즉물성으로서의 회화 자체를 소환한다. 배경이나 바탕이 있고, 등장인물인 이제의 여자들이 보인다. 회화이고 이야기가 있고 매체에 대한 실험보다는 매체가 전달할 수 있는 것들이 여전히 보인다는 점에 비추어볼 때, 이제는 화가로 남으려는 듯하다. 회화 이후의 회화라는 21세기(말)적 신어는 회화의 자기완성이나 자기 소진 이후에 회화가 (안) 하고 있는 것을 명명하면서, 변증법적 운동과 모순을 동시에 보유한다. 나는 이제의 회화를 지금 회화는 무엇을 (안) 하는가라는 질문에 대한 반응/대답으로 읽을 것이다. 먼저 메일로 받은 ppt 파일 속 이제의 그림-이미지는 부드러운 느낌의 회화였지만, 작업실을 빽빽하게 채운 작품들에서 제일 먼저 받은 인상은 '더러운 회색'이었다. 화가를 위해 준비해 간 이야기보따리를 풀거나 어휘 사전을 펼칠 타이밍이 계속 늦춰졌다. 더러운 회색이 회화의 본질과 무화(無化) 사이에서, 회화의 개방과 폐지 사이에서 말문을 어떻게 열 것인지 실눈을 뜨고 보는 것 같았다. 말은 타협이니, 나는 결국 이제의 회화에서 환원된 본질이자 반회화적 태도인 더러운 회화를 회화 바깥 도시, 근대의 인공성, 해방적 역사의 실

528

패와 연결 지으면서 내가 느낀 현기증이나 울혈증을 넘어서려고 했다. 너머나 이상, 현현이나 상징적 재현을 차단하는, 그 모든 시뮬라크르적 현세의 토대이자 바탕인 색. 이제의 회색은 이상적 휴머니즘의 맨 밑에 놓였다가 동시대 재난과 파국 덕분에 드러난 이 시대의 바탕, 배경이다고 나는 나 자신을 설득했고, 그렇게 해서 이제에 대한 나의 반응, 말하기의 말문이 열렸다. 이제에게서 동시대 서사의 토대는 붕괴된 현장이고, 이제의 회화적 본질은 회색이고, 이제의 회화는 자기부정 운동으로서의 변증법과 자기 분열로서의 모순을 동시에 겪으면서 가고 있고, 가면서 또 중지한다. 붓, 손, 나이프, 천을 거쳐 캔버스에 안착된 유화 물감은 덕분에 면, 레이어, 질감, 재현적 이미지, 심리적 형상 같은 것을 만들어내고, 지시적 제목―가령 "한강", "인왕산", "습지" 같은―이 없었다면 흔적이나 얼룩, 반영으로 보였을 것들이 사람, 나무, 한강 다리나 저녁노을 등으로 읽히면서 상상하고 꾸며내고 즐기려는 유희적 욕망을 자극한다. 재난과 파국이, 전진의 발걸음이 다다른 끝이, 맞닥뜨린 회색이 비로소 이야기를 시작한다. 임박한 죽음이나 실패나 사라짐을 목전에 두었을 때 사람들은 비로소 자신이 가장 하고 싶었던 이야기, 상자 맨 아래의 침전물인 비밀을 위해 이야기를 시작한다. 그러므로 우리는, 잘 아는 회색과 함께, 회색 덕분에 비로소, 회색으로부터 시작한다.

이제
우리가 함께 춤을 추는 당분간, 여자, 여자들, 친구들

이제 나는 이제의 회화 덕분에 나도 할 수 있을 것 같은, 평소에는 별로 할 일이 없는 이야기를 시작한다. 먼저 비교적 대작에 속하는 〈당분간〉을 본다. 회화를 보는 습관대로 우선 매트하게 바른 회색 바탕이, 그다음으로 한 덩어리의 구름이나 그을음, 얼룩, 풍경 같은 배경이, 마지막으로 배경과 분간되기도 하고 안 되기도 하는 여자, 긴 머리에 작업복 차림의 여자가 눈에 들어온다. 여자는 오른쪽 하단에 서서 이쪽을 보고 있다. 배경-풍경의 일부처럼 숨은 듯도, 녹아드는 듯도, 나타나는 듯도 한 이 모호한 여자는 그러므로 '중요한' 인물/주인공의 심리나 내면, 정체성을 위한 재현주의적 관습을 슬며시 밀쳐낸다. 얼굴과 살짝 드러난 목을 중심으로 옅게 발라진 붉은 색조는 유기체의 모터인 심장이나 거죽인 살, 인간-동물의 체온을 암시하는 듯 보인다. 뒷짐을 지고 두 다리로 서 있는 사람은 어떤 느낌을 주는가, 혹은 그런 사람은 어떻게 읽는 게 사회적/집단적 관습인가를 생각한다. 자신이 하는 일을 그저 하는 사람, 그러다가 잠시 쉬려고 밖으로 나온 사람, 자기 보존이나 자기 강화와 같은 거창한 목적은 없는 듯 그저 하루를 규칙과 반복으로 메우고 살아내는 것이 일인 사람 등등의 문장을 나는 이 여자를 위해 줍는다. "이쪽에서 자신을 바라보는 사람을 흘깃 바라보는 여자의 무심함"이란 문장도 줍는

530

〈당분간〉, 캔버스에 유채, 200×150cm, 2020

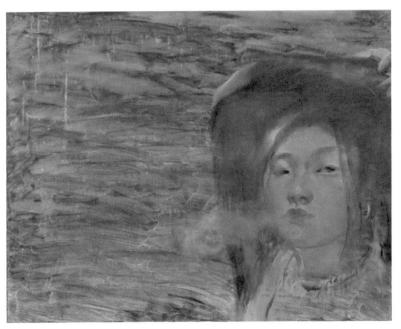

〈당분간〉, 캔버스에 유채, 60.6×72.7cm, 2021

다. 재난과 파국이란 동시대의 거대 서사에는 관심이 없는 사람, 그렇다고 몰역사적인 초연함이라고 읽기는 어려운, 지극히 현실적인 복장과 태세뿐인 거기/여기 사는 여자. 나는 이 여자가 맘에 든다고 적는다. 이런 여자는 결핍, 소외, 자유 같은 휴머니즘의 키워드, 위대한 회화의 죽음 같은 것에 일희일비할 것 같지 않다. 단단하다, 무심하다. 나 자신임에 대한 긍정도 부정도 할 새 없이 그렇게 자기인 상태이다. 세상의 평판이나 인정, 세속의 처세는 이 여자를 움직이지 못한다고, 나는 오직 그려진 것에 불과한 이 여자의 겉모습과 이 여자를 둘러싼 풍경을 단서로 이 여자를 잘 아는 것처럼, 오래 못 보고 있는 지방의 내 친구 하나를 떠올리면서 풀어본다. 자기 자신임에 편안해하거나 '그런 거지 뭐'의 무심함이 잘 어울리는 여자. 제목 "당분간"은 이제가 애독하는 시인 최승자의 시 제목이다. 바깥에서 유령-잡초-생목숨으로 생존하는 것으로 정평이 난 최승자의 시에서 '당분간'은 강, 들판, 하늘, 사람들 그리고 최승자 자신도 무탈한 지금을 가리킨다. '당분간'은 곧 닥쳐올 재난이나 파국의 전조이다. '당분간'의 한시성을 망각한 자는 놀랄 것이고, '당분간'의 역할을 아는 자는 '당분간'에 충실할 것이고, '당분간'의 미혹에 속는 자는 파국과 재난에 스러질 것이다. 최승자는 무탈한 지금을 당분간이라고 제한함으로써 풍경과 사물과 사람의 '자연스러움'을 비자연화한다. 재난을 겪

이제
우리가 함께 춤을 추는 당분간, 여자, 여자들, 친구들

을 때 충격의 정도는 일상의 무료함이나 평화의 정도가 좌우한다. 시 「당분간」은 대체로 재난인 일상, 일상을 재난으로 상상하고 않는 최승자에게서는 드물게 나온 '긍정적인' 시이다. 물론 서정적인 풍경에 대한 긍정적 묘사는 다섯 번 등장하는 '당분간'이란 부사 때문에 이미 불안, 파괴, 몰락을 담지하게 된다. 최승자의 재난과 파국의 양화인 듯 보이는 이 세계는 당분간이란 단서 탓에 별 볼일 없는 것으로 추락하는 것 같기도 하다. 「당분간」의 최승자를 따르는 이제의 회화 〈당분간〉은 끔찍한 사건, 재난의 부단한 연속인 포스트역사의 현재를 너무 슬픈 것도 너무 고통스러운 것도 아닌 채 통과하는 담담한 사람들, 여자들의 제스처나 행동을 시각화한다.

그래서 대작 〈당분간〉의 여자를 버스트숏으로 클로즈업한 것 같은 소품 〈당분간〉, 〈산책〉의 '주인공'인 여자들은 시시하고 별 뜻 없는 행동으로 우리와 밀착한다. 회색이 아니었다면 어떤 정서, 내면을 번역한 것으로 해석되었을지 모르는 배경을 뒤로 하고, 역시 맨 오른쪽으로 내몰린 〈당분간〉의 여성은 머리 위로 깍지를 낀 두 팔과 내쉰 숨으로 겨울을 암시하면서 별 뜻 없이 이쪽을 응시한다. 저런 포즈를 해보면 아시겠지만, 어깨는 시원해지고 날숨을 쉰 뒤이니 신체의 긴장은 최소화된다. 시시한 제스처 뒤에 오는 만족감이나 편안함. 뭉개진 붉은색과 최소한

534

의 윤곽으로 여자처럼, 사람처럼 보이는 이 인물의 별 뜻 없는 시선도 내 눈에는 역시 매력적이다. 통상 여자를 볼 때 남자의 시선으로 바라보게 되어 있는 시각적 구조 안에 서 나는 이 여자를 당연히 남자의 시선으로 보면서 동시에 다른 시선으로 보고 있다. 이 여자의 포즈나 시선, 혹은 포 즈로서의 시선을 번역할 충분한 어휘나 여력이 지금 내게 는 부재한다. 충분히 여성이면서 여성적인 포즈가 아니다, 여성적이지만 우리의 동의를 구하는 것도, 우리의 반발을 촉구하는 것도 아닌 포즈라고 나는 쓴다. 우리의 인정과 무관하게 여자는 여성적이고, 신체 그대로 나타난 것으로 도 충분히 만족스럽다. 〈산책〉의 안경을 쓴 여자는 왼팔을 올려 쏟아지는 햇볕을 차단하면서 위를 올려다보고 있다. 분홍 색조가 주를 이루고 한낮의 열기가 반팔 셔츠와 반 사된 빛을 번역한 색채를 통해 전해진다. 이제의 여자들은 이제의 회화가 (안) 하듯이 뭔가를 (안) 한다. 여자가 남자 다음으로 반복하는 인격적 포즈, 남자가 필요 없는 여자란 의지 없이도, 이들은 보이는 것이 곧 자기 자신인, 별스럽 지도 대단하지도 않은, 눈에 띌 게 없는 여자들이다. 뭔가 를 하지만 거기엔 이면이나 복선, 주장이나 내용이 부재한 다. 그리고 바로 그렇기 때문에 이 텅 빈 행위가 우리를 사 로잡는다. 의미를 갈구하고 생산을 욕망하는 우리는 이런 텅 빈 이미지, 형상 앞에서 역시 텅 비게 된다. 채울 수 없

535

는 이미지, 지금이 전부인, 눈에 보이는 글자 그대로의 행위 너머에 표현적인 내용이나 메시지가 부재하는 이 '자동사적' 나타남이 행위에 앞서는 주체, 먼저 생각하고 그 생각을 표현하는, 대상화되어 있는 소외된 몸이 이미지로 등장하는 대문자 역사의 배치를 좌절시키면서 공표된다. 역사에는 기록되지 않은 이 '기타 등등'의 여자, 행위가 이제의 회화라는 장소, 지리에 깃든다. 더러운 회색이 아니었으면 안 보였을지 모르는 여자들.

여자 둘, 다섯, 기타 등등

〈나연과 서연〉은 등장인물의 이름이 직접 거론되는 인물화이다. 친언니의 두 딸 나연이랑 서연이는 사이좋은 자매 혹은 사랑하는 이모의 방문으로 행복한 조카가 취할 수 있는 가장 편안하고 따듯한 포즈로 이쪽의 이모를 보고 있다. 언니를 꽉 끌어안은 채, 언니의 몸을 타고 이쪽으로 내려온 동생의 오른쪽 발은 거의 그려지지 않았거나 지워져 있다. 아이의 거의 대충 그려진 발의 명랑함은 역시 그 아래에서 꽉 끌어안은 채 놀고 있는 고양이 두 마리, 한참을 보아야 둘로 보이는 고양이들과 하나로 이어진다. 둘의 반복, 리듬으로서의 함께 있음. 〈초가 있는 풍경〉은 바람 부는 방향을 가리키는 초가 각기 둘, 둘, 둘, 셋씩 보이는 네 개의 캔버스가 하나의 작품을 이룬다. 아이들, 고양이들, 양초들이 대

536

신 맡은 둘, 함께 있음. 그리고 이제의 친구들이 복수의 인물로서 등장하는, 아주 멀리서 그려진 회화들. 풍경화에 더 가까운, 사람은 뭉갠 얼룩이나 몇 번의 붓 자국으로 치환된 회화들. 대작인 〈들판〉에서는 낮게 깔린 수평선을 향해 간격을 두면서 함께 걷거나 달리는 다섯 명의 여자가 보인다. 펄럭이는 옷자락에 진배없는 여자들-신체는 대충 남은 얼룩이나 암시가 더 명징하게 구현하는 실존으로서, 유령처럼 바람처럼 풍경을 타고 흐른다. 나타나는 게 사라지는 것이고, 함께 있는 게 각자의 고유한 무게나 질량을 잃는 것이라는 것. 〈우리의 춤은 늘 뜻밖에 시작되지〉는 〈들판〉보다 더 줌아웃되게 그려졌다. 등장하는 여자들의 숫자를 세기는 불가능하고, 좌우를 차지한 거대한 나무기둥 사이에서 여자들이 제목처럼 춤을 추는 듯하다. 보고 그린 게 아니라 "고립된 상황에서 나타나는 심리 상태와 몸의 사건들을 추상과 구상이 뒤섞인 회화 이미지로" 그리는 이제의 여자들, 친구들은 그러므로 인위적으로 구성된 풍경, 장소로 초대되어 함께 춤을 추는 바람이나 구름, 풀이 된다. 화면 하단의 틈에서 새나오는 것 같은 미약한 노랑, 높은 명도의 노랑이 춤, 리듬, 명랑, 가벼움의 은유를 강화하고 반복한다. 춤은 공간을 시간화하고, 신체를 이미지화하고, 장소를 신체화하는 예기치 않은 리듬이다. 춤은 오직 잇고 뭉개고 연결하는 데 신체를 사용한다. 춤은 뜻 없는 행동, 비워진

이제
우리가 함께 춤을 추는 당분간, 여자, 여자들, 친구들

신체, 오직 움직이면서 이미지나 형상을 흘리는 신체에 대한 것이다. 〈나의 친구들에게〉는 이제가 3년에 걸쳐 그리고 지우고 포개고 덮기를 반복하면서 미결정 상태로 남은 회화에 이니셜로 등장하는 친구들이 보내온 문장들을 옮겨 적어 완성한 작품이다. 그리고 한 방향으로 움직이거나 함께 춤을 추는 모습으로 이제에게 각인된 친구들이 보내온 문장들, 이제가 시작한 문장을 이어서 각자 써내려 간 문장에서 우리는 같은 풍경, 경험, 재난을 통과한 이들의 공통 감각을 읽게 된다. 푸르른 초록과 그 위에 슬쩍 첨가된 붉은색이 꽃일진대, 검은 바탕의 문장들에 각인된 공통의 기억이나 경험, 이야기가 이끌 친구들의 '이후'는 견딜 만한 것일 것이다. 기념비적인 회색조의 풍경을 과감하게 횡단하는 〈하이웨이〉의 평면 위에 작게 적힌 글씨 "살자!"는 계속 가자는, 죽지 말고 버티자는, '눈곱만큼' 들리는 외침이다. 죽는 게 더 쉬울 것 같은 상황에서, 네가 죽으면 내가 얼마나 힘든지 이미 겪었으니까, 너무 많은 죽음을 기억하는 우리가 살아야 할 이유는 나도 모르니까, 그래도 나는 너 때문에 사니까 살자고, 암시나 우회나 은유 없이 그냥 정면으로 꽂히는 "살자!"

전시 공간 산수문화의 정면 윈도우를 채울 삼부작 〈나이트로즈〉는 역시나 지시적 제목이 없었다면 장미로 읽히기는 어려웠을 것 같은 꽃그림이다. 더는 그리기 불가능할

정도로 닳아버린 꽃, 개념, 기호인 장미의 재활용. 한밤의 장미, 대충 그리고 칠한 장미, 붉은색이 아니라 희거나 푸른색으로 치환된 흐드러지게 핀 장미. 수직의 띠가 평면을 간섭하고 있는 풍경. 어떤 왜곡과 변장과 개입에도 여전히 장미인 장미. 우리는 그렇게 젊었고 푸르렀고 장미였고 진동하는 향기였다는 것. 그것은 닳고 닳은 회화에도 적용될 항변, 속삭임이고.

그래서 더러운 회색은 회화의 변증법적 운동의 한 국면이거나 회화가 맞닥뜨린 아포리아인 게고. (2021)

이제
우리가 함께 춤을 추는 당분간, 여자, 여자들, 친구들

취약성의 유대,
차이의 공공성

이희경

많은 청년 작가—이들은 이미 항상 프레카리아트이다—에 게 레지던시 프로그램은 작업을 지속하는 데 필요한 일종 의 인프라 같다. 레지던시에 입주해 지역의 쟁점이나 현안 을 다루겠다는 제안서를 읽게 될 때, 나는 공공성을 중시하 는 작가들에게서 간혹 이곳저곳을 전전하는 불안정한 세 대의 생존 방식도 본다. 짧게는 몇 개월, 많게는 2년 정도를 작업실이나 거주지를 무상으로 제공받는 혜택은 '지속 가 능한' 삶의 여러 방편 중 하나인 것은 분명하다.[1] 경제적, 심 리적 불확실성과 불안을 일종의 영구적 상태로 감수하면 서 그들은 주로 구/원도심에 자리한 레지던스에서 밥을 해 먹거나 근처 저렴한 식당을 들락거리며 '저렴한' 작업을 한 다. 동시대 가난한 작가들의 작업에서 핍진성/진정성이 그 렇게 확보되고 구성된다면, 레지던시나 기금에 기반한 (타 율적) 작업에 대한 냉소나 회의, 단속적 작업에 대한 평이 한 불신이 존재함에도, 작가(의 일관성이나 내재성)가 아 니라 기관이나 지자체의 시혜가 먼저 작동하는 레지던시 의 관행에서 동시대 청년 작가들의 전국적 이주와 유랑의 시대성, 특이성을 읽어야 할 임무는 당연한 것이리라. 공간

1. 나는 이 문장을 적고 큐레이터 정희영이 희경의 2020년에 개인전에 쓴 글 「우리 춤출까요?」에서 희영이 왜 이주 노동자냐고 묻자 희경이 이렇게 대답한 것을 발견했다. "전세와 월셋집을 구하며 변방부로 밀려날 때마다 이주 노동자들은 제게 멀지 않은 곳에 살고 있었어요. 저는 제 주변을 작업할 뿐인걸요." 프레카리아트는 청년 세대와 청년 예술가와 이주 노동자가 서로를 알아보는 외연, 프레임이다.

이 불필요한/쌓이지 않는 영상 설치 작업을 지속하는 작가라는 청년 작가의 표상이 우리 동시대 예술의 어떤 섹션, 방식을 주도하고 있음을 잊지 않기.

언니와 여동생, 둘의 유대

(이)희경 작가 역시 30대 중반이 될 때까지 해왔던 도자/세라믹 작업을 포기할 수밖에 없는 상황에 이르렀던 듯하다. "큰 공간과 조건이 요구되는" 도자 작업에서 "싸고 프레임이 없는 콩테, 펜, 연필"로 옮겨갔고, 그런데 그런 박탈이 혹은 새로운 매체가 이끄는 방향에서 "하다 보니 재미를 느꼈다"라고 했다. 2018~19년 즈음 누군가가 안 쓰는 캠코더를 주었고, "몇 시간씩 찍을 수 있고 계획 없이 돌아다니는" 아마추어 영상 작가로의 변신이 그렇게 자연스럽게 일어났다. 희경은 흙을 주무르고 옮기기 어려운, 무거운 작품을 만들던 시기와 작별하고 아날로그 카메라와 캠코더의 가벼움, 즉흥성으로 넘어갔다.[2] 유투브를 보며 독학으로 캠코더를 배웠고, 선생과 교본이 없는 독학자들이 그렇듯이 주변의 '아무나'와 아무나인 양 접속할 수 있게 되었다.

구도심의 레지던스는 저렴한 임대료를 찾아 모여드는

2. 아네스 바르다의 〈이삭줍는 사람들과 나〉는 노인 바르다가 한 손으로 잡을 수 있는 디카를 갖고 프랑스 전역을 돌아다니며 찍은 다큐이다. 물 흐르듯 사람들의 이야기가 이어지고 너무 가벼워서 '핸들링'이 어려운 디카의 실수도 이야기에 첨가된다. 다큐는 명랑하고, 감자, 사과, 쓰레기를 줍는 사람들과 이미지를 줍는 바르다는 평등하다.

가난한 자영업자, 가령 한국으로 이주한 노동자들을 주 고객으로 운영되는 식당, 식료품점과 인접한다. 떠나고 없는 원주민들의 오랜 장소적 특이성이 허물어지고 새로운 풍경, 장소성이 만들어진다. 희경은 2020년 대전 테미에 입주했을 때 자주 들르던 '발리 식당'의 주인 아나를 그렇게 만났다. 입주가 끝나고 서울로 돌아온 뒤에도 언니를 만나러 자주 내려갔다. 희경은 테미 결과 보고전에서 영상 설치 작업으로 그곳 이주 노동자들의 존재와 삶을 가시화했다. 아나는 자신에 대한 희경의 재현에 동의하지 않았다. '우리'가 원하는 '그들'의 모습에 대한 아나의 저항, 거부였다. 그렇게 아나는 까다로운 타자로서, 희경의 욕망을 투사한 이미지가 되지 '않으려는' 타자로서, 테미 전시의 잔여로서 희경을 장악했고 사로잡았다. 동시에 언니는 희경을 환대했다. 아나는 희경을 고객이 아니라 식구로 대우했고 같은 테이블에서 자신의 쌀-밥을 함께 먹었다. "밥을 엄청나게 먹여주는, 손이 엄청 큰 언니"와 "밥을 넙죽넙죽 잘 받아먹는" 희경의 '라포(rapport)'가 작가와 피사체가 아닌 유사 '가족', 언니와 막냇동생의 방식으로 형성되었다. 희경은 코로나 기간의 고립과 불안을 해소하러 자주 내려간 것 같다고 설명했다. 아나는 희경에게는 고향-밥-가족이 중첩된 장소-몸이었다. 밥을 기다리며 밥을 먹으며 콩테와 연필로 그곳 사람들의 초상화를 그려주고, 카메라로 그들을 찍어 현상해 주고, 외국

544

〈환상〉, 2채널 비디오, 사운드, 18′36″, 2022

개인전 《ketika kupanggil namamu 너의 이름을 부를 때》에서의 〈잔상〉 전시 전경

인에게는 골칫거리인 관공서의 문서들을 처리해 주면서 희경은 그들이 좋아하고 필요로 하는 사람으로 바뀌어갔다. 주기(giving)는 상호적이다. 일방향적이지 않다. 없는 자들이 알지 못한 채 계속 준다. 이건 중심에는 알려지지 않은, 박탈 상태의 당사자들은 박탈 상태이기에 거의 읽지 못하는 엄연한, 아니 무서운 진실이다. 선물 경제(gift economy)는 경제적 이해관계의 변두리에서 일어나는 교환이다.

오래 전 '살림 밑천'인 큰딸들이 서울 공장에 취직해 변방의 가족을 먹여 살렸듯이, 1997년 인도네시아를 떠나 지금은 대전에서 식당을 운영하며 한국인 전 남편과의 사이에 낳은 아이들 셋을 양육하는 언니 아나에게서 나는 계속 되돌아오는 과거를 본다. 여성들의 희생으로 구축된 (남성) 근대성의 모순적 구조를 이주 노동자 여성들의 희생, 생존력에서 또 본다. 아나에게는 희경과 같은 나이의 막내 여동생이 고향에 있다. 히잡을 쓰는 게 의무가 아닌 인도네시아 무슬림인 아나는 굳이 이곳에서도 히잡을 쓰겠다고 '선택'한 사람이다. 차이를 못 견디는 동일자들의 세계에서 혐오를 감수하겠다는 결단이 희경을 (그 뒤의 나도) 매혹시킨다. 혐오에도 불구하고 차이로서 자기 자신을 드러내겠다는 결단은 문화적 정체성에 대한 자긍심 때문이다. 〈회차 시간〉에서 "사람들은 내가 한국인이 되어야 한다고 말한다. 아이들, 도시들, 25년의 시간, 하지만 나는 언젠가

547

엄마가 계신 집에서 쉬고 싶어. 자유롭게 나의 집으로 가고
싶어"라고 말하는 언니는 귀화 신청을 하지 않았다. "유연
하고 실리에 밝고 적극적인" 여자, 어디서든 생존할 수 있
을 것 같은 힘을 가진 아나의 이주 동선은 자본주의적이지
만, 고향-밥-가족을 향하는 아나의 심리적 동선은 공동체적
이다. 희경은 아나에 대한 매혹, 히잡을 쓰고 대전을 활보
하는 아나'들'에 대한 유대를, 희생과 사랑과 용기의 여성들
을 이곳 여성들에게 알리려고 한다.

나-희경이 언니-아나에게

2023년 보안여관에서의 개인전 《Ketika kupanggil namamu
너의 이름을 부를 때》는 희경과 아나의 '라포'를 기반으로
한 단채널 영상 〈회차 시간〉, 인도네시아 근대사에서 삭제
된 페미니즘 운동 단체 그르와니(Gerwani)에 대한 '파운드
푸티지'와 대전의 인도네시아 이주민 여성들의 일상을 병
치한 2채널 영상 〈잔상〉, 그리고 그르와니 관련 아카이브와
전문가들의 연구 기록 및 인터뷰 영상 등으로 구성되었다.
　〈회차 시간〉은 '이곳'에서 소속감을 느끼지 못하는 이
들의 '고전적인' 방황 형식 중 하나, 즉 종점까지 버스를 타
고 갔다가 다시 돌아오기에 대한 아나의 경험을 소재로 한
다. 아나가 들려준 이야기를 희경이 히잡을 쓰고 카메라와
캠코더를 장착하고 모방·반복한다. 가끔 "아무 버스나 타고

종점까지 갔다가 다시 돌아오고는 했다"라는 이야기를 희경의 매체가 눈과 마음이 되어 가시화한다. '변장한' 희경의 시선을 통해 대전의 풍경들, 이주 노동자들에게나 보이는 장소들이 서사 없이, 떠돌이의 마음을 경유해 나타나고 사라진다. 동대문역사공원의 중앙아시아타운을 들락거리고 이주민들의 동네를 자주 걷는 나 같은 사람에게 새로울 것은 없는 영상이다. 그러므로 희경의 특이성은 그녀의 사진, 영상을 잇는 '서사', 문장에 있다. 희경은 언니와의 인터뷰를 녹취하고 필사해 한국어를 잘하는 언니에게 보여주었고, 자신의 영상에 맞춰 언니의 문장들을 선별하는 데 언니의 의견을 반영했고, 인도네시아어로 번역해서 언니에게 낭독을 부탁했다. 언니는 민속지학적 연구의 피사체가 아니라, 유사 가족이 아니라, 공연의 협업자이고 퍼포머이다. 언니는 1인칭으로 낭독한다. "그들은 질문 없이 답을 내린다. 그들은 듣지 않는다. 수군거리는 혀"와 같은 문장이 언니의 모국어로 들리고, 한국어 자막으로 보인다. 언니는 시인처럼 말하고 희경과 아나의 공동체 '우리' 안으로 계속 차이가 들어간다. 언니의 독백과 달리 희경은 언니에게 말 걸기를 한다. 희경은 존칭어를 사용해서 언니를 부르고 언니와 자신의 관계에 대해 말한다. 가족 대우를 받았던 희경이 여기서는 아나를 예술가로 대우한다. 언니의 '집'으로의 환대는 희경의 '전시장'으로의 환대로 교체된다. 차이가 이

549

들의 사랑을, 상호성을 이끈다.

희경은 더 가고 싶었다. 희경은 인도네시아 여성들의 역사가 궁금했다. 아나라는 한 여성을 더 큰 역사, 장소로 불러들이고 싶었다. 아나 개인이 아닌 아나'들'의 집단적 나타남을 확인하고 싶었다. 그렇게 해서 '그르와니'와 희경의 접속이 일어났다. 나비 효과. 현재의 이곳 여성들(인도네시아 이주민 여성들과 한국 여성들)이 그때 그곳 여성들의 삭제된 역사를 기억하려는 배움이 희경의 호기심과 리서치를 통해 전시장에서 일어났다.

2채널 영상 〈잔상〉은 왼편 채널에서는 대전의 이슬람 회교당을 중심으로 히잡을 쓴 여성들의 일상이 기록되고, 오른쪽 채널에서는 1950~60년대 인도네시아의 그르와니와 관련해 희경이 찾아낸 파운드 푸티지가 영사된다. 아나도 모르던 인도네시아 기층 민중 여성들, 대부분 문맹이던 여성들이 결성한 '역사상 가장 큰 페미니즘 단체' 그르와니가 흑백 영상, 사진으로 공표된다.

인도네시아의 '1965년 대학살'은 다큐멘터리 〈액트 오브 킬링〉을 통해 국제적인 주목과 관심을 받은바, 미국의 공조 아래 독재자 수하르토가 민간인 50만~100만 명을 학살한, "20세기 최악의 대학살 가운데 하나"인 사건을 가리킨다. 수하르토 정권은 장군 6명, 장교 1명이 납치되어 살해된 사건의 주동자로 합법 정당인 공산당(PKI)을 지목했

550

고, 공산당원으로 의심되는 민간인들에 대한 무차별 사살이 시작되었다. 반제국주의, 반식민주의를 표방한 수카르노 대통령과 사회주의 정권, 거기에 동조한 민간인의 절멸을 기도한 1965년의 대학살은 지금까지도 재현 불가능한 사건이다. 독재자 수하르토가 1967~1998년까지 너무 오래 집권했기 때문이고, 공산당을 악마화하는 프로파간다에 국민들이 너무 오래 노출되어 있었기 때문이다.[3]

이러한 '대학살'의 와중에 1950년대에 창설되어 1963년경에는 인도네시아 전역에 150만 명 정도의 회원을 갖고 활동하던 페미니스트 단체 그르와니가 와해되었다. 기층 민중 여성들의 자생적인 단체 그르와니는 수카르노 대통령의 지지 아래 젠더 평등, 노동 평등권과 같은 페미니즘의 의제를 반제국주의, 반자본주의와 같은 세계 정치의 의제와 연결해 실천했던, 지금 봐도 급진적인 활동을 주도했다. 수하르토 친미 정권은 1965년 PKI가 자행한 6명의 장군 살해 사건에서 그르와니의 여성들이 주도적인 역할을 했다는 근거 없는 루머를 퍼뜨렸다. "장군들 앞에서 벌거벗고 춤을 추며 유혹해 그들의 눈알을 빼고 거세해서 죽였다"라는 군부의 발표는 공산주의자와 페미니스트에 대한 일반 대중의 공포와 분노를 자극하기에 충분했다.

3. 희경은 이번 전시 기간 중인 1월 11일에 조코위 인도네시아 대통령이 1965년의 대학살 사건, 2003년까지의 총 11건의 인권침해 사건들에 유감을 표명했다고 알려주었다.

이희경
취약성의 유대, 차이의 공공성

그렇게 그르와니는 와해되었다. PKI를 축출하려는 반공 우익의 '상상력'이 만들어낸 "창녀" 그르와니, "성도착과 사디즘"[4]이 투사된 비체, 대부분 문맹이던 이들 여성 공동체의 활동, 일상이 그르와니에 대한 독재 정권의 프로파간다 사진 및 영상과 무차별적인 방식으로 연결되고, '올바른' 이미지와 '틀린' 이미지의 구분이 불가능해진다.

제목 "잔상"은 무엇보다도 증언과 아카이브가 부재하는 그르와니의 '실체'가 이미 항상 '잔상'으로서 전유된다는 것을 표지한다. 잔상이 대상(레퍼런스)과 무관하게 떠도는 이미지의 자율성이나 모호성을 가리키는 말이라면, 기록된 역사에 잔상처럼 들러붙어 떠도는 그르와니, 일종의 집단적 무의식으로서의 그르와니를 표상할 이미지-기표임은 분명하다. 희경은 아나도 모르는 과거 여성 공동체와 현재의 아나들-공동체의 차이를 간과하지 않으면서 연결한다. 그때 그곳의 여성들과 지금 이곳의 여성들은 인과론적으로나 서사적으로는 묶이지 않는다. 아나들에게서 그르와니를 보는 것은 희경의 과잉이자 상상력이다. "더 행복한 삶, 그것이 그녀가 원한 것이었다"라고 희경은 과거와 현재의 기층 민중 여성들의 연대와 유대 혹은 이주의 공통성을 읽

4. 사스키아 위어링가, 「1965년 10월 1일 이후 인도네시아 선전운동의 핵심으로 제노사이드를 부추긴 성적 비방」, 『4·3과 역사』 제18호 참조. 희경은 사스키아가 네덜란드 연구자라고 들려주었다. 〈액트 오브 킬링〉의 감독 조슈아 오펜하이머처럼 외부자가 먼저 움직인다. 아나보다 희경이 먼저 그르와니에 접근했듯이.

552

어낸다. 행복하기 위해 모이고 함께 움직이고 밥을 먹고 미래를 꿈꾼다. 어떤 여성들은 계속 그렇게 할 것이고, 그런 불연속적이면서 계보학적인 이어짐이 더 행복하기 위해 차이를 일으키는 주변부와 변방의 지속 가능성을 이끌 것이다. "땅속의 균류는 넓고 촘촘히 퍼져 때를 기다린다. 어두운 숲에 비가 흠뻑 내릴 때 모든 것이 다시 자라날 것이다", "사이와 사이를 잇는 게으른 희망이, 저 멀리서 출발한 진실된 이미지의 잔상이 아주 느리고 불균질하게 우리에게 다가오고 있다. 미래로 가는 방법, 잔상 속에서 모든 것이 다시 자라날 것이다"라고 희경은 미래형으로, 이미 일어나고 있는 미래를 고지한다.

힘, 주권성, 평등, 느리게 일어나는 희망, 우리

심지어 희경은 자신이 찍은 영상 혹은 사진 그리고 결국 찾아낸 영상 혹은 사진 '위', '필름' 표면 위에 미숙한 아마추어들이 범하는 얼룩, 실수를 첨가한다. 사회학적이고 민속지학적인 리서치를 계속하는 희경과 찍고 연결하되 서사는 거의 작동시키지 '않으려는' 예술가 희경이 함께 간다. 희경은 자신이 아마추어임을, 계속 실수하는 미숙한 자임을 앞질러 고백한다. 부끄러움 없이. 그것은 자신이 잔상임을, 이미 자신도 잔상임을 공표하는 자긍심에 기반한 방식이다. (2023)

노동하는
가족과 연대의
유희

이지환

지금 여기에서 가족은 가족 내 약자들에게는 스트레스나 외상, 폭력의 진원지이자 온상이며, 근대적 공동체인 핵가족(주의)의 붕괴 역시 안전한 내부로서의 가족이 더는 의지할 만한 환상도 현실도 아님을 보여주고 있다 할 수 있다. 더욱이 공통성보다는 차이를 강조하는 동시대 환경 속에서 우리는 분위기 때문에 혹은 '태도' 때문에 단절과 고립으로 더욱 내몰리고 있다. 원룸에 살고 편의점에서 먹고 카페에서 놀거나 공부하고 SNS로 소통하는 젊은 세대에게 생물학적 가족은 분명 있을 것이지만, 자신의 가족을 자신의 일부로 혹은 자신의 내부로 이야기하는 방법은 '배우지' 못한 것도 사실이다. 사회적인 것, 공통성, 관계는 전 세대에게는 당연한 것이었을지 모르지만, 지금 세대에게 그것은 불가능한 것이거나 지나간 것, 혹은 멀리 있는 것일지도 모르겠다. 그러나 생물학적으로나 물리적으로 혹은 심리적으로 인간은 언제나 타인과의 관계로 소환되고 호명되는 존재이다. '사랑'이라는 낡고 늙은 말을 담을 형식을 새로 발명해 내야 하는 것은 누군가에게는 자처한 어려움, 선택한 임무일 텐데, 아마도 대안 가족, 대안 공동체 등등 말하자면 공백을 먼저 내부(의 일부)로 셈해 안으로 끌어들인 이름들에 시선을 돌리는 것도 그런 이유일 것이다. 그리고 과거의 형식, 관계와의 연속성을 통해 단절과 고립이 아닌 지속과 연대를 증언하는 주변부, 자본에 포획된 대도시

556

의 생활 구조에 아직 완전히 식민화되지 않은 변두리, 느슨하고 유연하고 모호해서 아직 개념에 흡수되지 않은 존재들이 살아가는 경계에서는 우리가 알고 있는 그런 가족이나 집단과는 다른 '방식'의 공생이나 군생이 있음도 사실이다. 그것은 그곳의 당사자들, 늦게 도착하거나 제때에 도착하지 못할 사람들의 삶을 담아낼 특이한 서사를 통해서 들려질 수도 있다. 머리로 알고 있는 것들을 몸으로 살아내는 사람들, 견고한/경화된 개념을 감각적으로 낯설고 부드러운 것으로 육화해 내는 사람들에게서, 그리고 그들을 사랑하는 매개자들을 통해서 거기의 그것은 이곳까지 전해질 것이다.

작년에 서양화과를 졸업하면서 졸업 전시에 고향에서 빵집을 운영하시는 부모님의 일터, 일상을 소재로 한 리얼리즘 형식의 회화를 걸었던 이지환은 이번 첫 개인전에서도 부모님의 생업과 그것에 대한 자신의 '개입'을 소재이자 주제로 제시했다. 결혼을 하고 1녀 1남을 낳고 이곳저곳을 전전하며 30년 동안 옷가게, 음식점, 빵집을 운영하셨던 부모님은 이른바 한국의 근면성실한 자영업자들의 표상이다. 나는 유독 자영업자에게 존경심을 품는 사람인데, 별 재주나 기술 없이, 부모에게 물려받은 것 없이 그저 건강한 몸과 지금 새로 시작해도 될 만큼 '가벼운' 사람들이 투기, 벼락, 잉여, 추락, 횡재의 바깥을 유지할 것이라는 생

557

각도 그런 태도에 기여한다. 장인-수공업자의 계보를 이어가며, 자본주의와 협상하면서 생존하는 이들은 변화에 내몰릴 뿐 변화를 주도하지는 않는다. 한 자리에서 10년 이상을 칼국수를 팔고 있는, 나도 단골인 식당의 주인은 처음이나 돈을 "쓸어 담고 있다"고들 하는 지금이나 행색과 태도에서 달라진 것이 없다. 그는 10년째 같은 면적의 가게에서 같은 사람들로 보이는 이들과 같은 일을 한다. 처음 들렀을 때 보았던 그의 얼굴-표정이 남달랐던 것을 기억하는데, 그는 지금도 그때랑 비슷한 차림새로 비슷하게 근면하다. 10년 이상을 주방에서 겉저리를 버무리는 주방 아주머니도 역시 그렇게 근면하고 진중하다. 이 가게에서는 나도 서울이라든지 경쟁이라든지 돈돈돈이라든지를 잊고 맛있는 한 끼를 먹을 수 있다.

하루 '13' 시간을 일하고 일주일에 하루 쉬는 이들 자영업자에게는 양육, 교육, 결혼의 책임이 있는 자식이 있기 마련이다. 이지환은 고등학교 때부터 부모님과 떨어져 서울에서 살았던 둘째 혹은 외아들이다. 그는 부모의 노동이 자신의 교육, 미래, 일상을 위한 것임을 알고 있고, 그들이 대기업 프랜차이즈 식당이나 빵집의 문어발식 확장 탓에 밀려나고 지고 망할 수도 있다는 것도 알고 있다. 누구보다 열심히 살지만 늘 위험에 직면해 있는 이 근면성실한 부모의 삶을 자신의 작업으로 끌어들일 때 이지환은 노동,

558

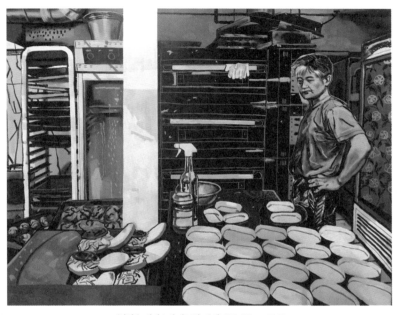

〈일일1〉, 캔버스에 아크릴, 유채, 130×162cm, 2017

〈송아도 섬의 쿵헤드스〉, 단채널 비디오, HD, 10'30", 2017

일상, 생업이라는 주제어와 연동할 민중미술이나 리얼리즘과 같은 기성의 형식을 (재)소환한다. 선대인 부모의 현재의 삶을 그들이 지금도 시각적 프레임으로 전유하는 형식에 담으려는 것이다. 정직, 노동, 민중, '역사' 같은 단어들이 특별한, 온당한 평가를 받던 시기의 형식, 리얼리즘. 드로잉에 능숙하고, 예고와 대학에서 배운, 잘 그리는 법을 이제는 놓겠다는 젊은 작가. 기성의 소재와 형식이 이 청년 작가의 지극히 사적인 체험, 지역적 경험에 대한 애정과 접속해서 현재적 삶을 덧입는다. 민중 리얼리즘이라는 역사적이고 집단적인 형식이 단단하게 일상에, 노동하는 가족의 '핍진성'에 내려앉는다.

　가족과 떨어져 살았던 이지환은 환갑을 맞이한 아버지와 어머니의 지난 30년간의 노동을 30개의 작은 캔버스로 기념하려 한다. 부모님이 운영했던 가게들이 등장하고, 그곳에서 팔던 물건들이 재현되고, 그곳에서 세발자전거를 타고 놀던 이지환이 등장한다. 가게 안 테이블에서 함께 숙제를 하고 놀던, 지금은 멀리 시집간 누나도 등장하고, 할머니나 큰아버지도 등장한다. 젊은 아버지와 젊은 엄마가 30개의 캔버스 여기저기에 흩어져 있고, 그래서 모든 가족이 정면을 보고 앉아 있는 가족사진은 아니지만, 이 30장의 캔버스는 함께 모이면서 가족 초상이 된다. 작아서 굽어보거나 다가가야 하고, 따뜻해서 읽거나 떠올려야 하

561

는 이 사적 기념물(memorabilia)을 통해 이지환은 바쁘게 살아가는 부모님의 기억, 추억을 그들에게 돌려드리려 한다. 2~3시간이면 이 작은 캔버스를 '완성'할 수 있는 이지환의 빠른 기법과 너그럽고 심심한 태도는 3~4년에 한 번씩 직종을 바꿔가며 정신없이 살았지만, 동시에 그 '안'에서 행복하고 따듯했던 가족의 모습과 연동한다. 이지환에게는 풍성한 색조로 단단한 회화적 표면을 만드는 것은 중요하지 않은 관습이었고, 대신에 낮은 채도와 미완성에 가까운 구성으로 증언보다는 추억에, 엄밀한 기억보다는 주관적 구성에 중점을 두었다.

민중미술이나 사회적 리얼리즘 형식은 이지환의 손-몸을 거치면서 가볍고 사소한 이야기나 표면으로 대체되는데, 이는 자영업자가 관습적인 노동자 형상과 인접해 있을 뿐 일치하지 않기 때문이고, 자본주의가 초래한 계급 갈등이 자영업자를 포섭할 수 없기 때문이고, 노동의 소외나 삶의 고통과 같은 클리셰가 자영업자의 근면과 겸손에는 어울리지 않기 때문이다. 이지환은 부모님의 노동과 생업을 죄의식이나 분노로 해석하지 않는다. 부모님의 일터는 그의 놀이터였기 때문이고, 더욱이 멀리 떨어져 살았던 근면한 부모님에 대한 이런 태도를 우리는 충분히 이해할 수 있기 때문이다.

현재 부모님이 운영하는 삼척의 고려명과본점은 젊은 시절 아버지가 노트에 세로로 적었던 시(詩) 「늦어도 11월에

562

는」과 독실한 신자인 어머니가 가족을 위해 쓰고 낭독한 '기도문'을 경유해서 이지환이 생산과 노동을 유희와 낭비로 재전유하는 데 재활용된다. 한국식 부모는 자식을 위해 헌신했다고 가정되는 까닭에 첫 개인전을 부모님이 주인공이자 수신자로 전제하고 열 수도 있을 것이고, 사적인 가족사를 첫 번째 개인전의 소재로 활용해 다음 전시에서 출현할지도 모를 공적인 '역사'에 유연하게 대처할 수 있을지 모르고(굳이 페미니즘에서만 '개인적인 것이 정치적인 것'은 아니기에), 부자(父子) 관계를 가시적으로 적대적이거나 암시적으로 의존적인 것으로 배치하는 대신 환유적으로 병렬시켜 남자들에 대한 중앙의 이야기 방식을 훼손할 수도 있고, 한때 꿈을 좇았던 아버지와 계속 꿈을 좇을 '아들'의 유랑에 든든한 지지대가 되어줄 신실한 어머니의 종교적 믿음을 가시화할 수도 있다. 이지환은 이처럼 자신의 실험-유랑-자유를 자신의 유일무이한 엄마와 아빠의 일상-믿음-꿈에 붙들어 매고 있는 것이다. 지방에서는 가부장제의 상투형, 정상적 가족주의가 비틀어지거나 되튕겨진다. 혹은 이지환의 욕망을 따라 성인 남녀 혹은 부모는 일상의 분할선을 어지럽히며 역시 자신의 욕망을 드러내며 중립적, 익명적 공간으로서의 일터에 자리하게 된다. 아빠는 젊은 시절에 써두었던 시를 제빵용 커피 시럽으로 필사하는 남자가 '되어' 아들의 '생산 지연 전술'에 동참한다면, 엄마는 남편과 아이들

을 위한 기도문으로 아버지의 건강과 노동에 보호막을 만들어달라는, 역시 아들의 '전술'에 동원된다.

주변부 혹은 지역적 삶과 그 삶의 이야기는 중앙집권적 헤게모니에 의해 언제든 사라질 위험에 처해 있고, 동시에 기어이 살아남아 중앙을 '구원할' 오래된 미래로 거듭날 모호한 장소이고 가능성이다. 부모의 이야기를 하겠다는 것은 그러므로 오래된 리얼리즘 형식을 재전유할 수밖에 없는 '선택'을 수반한다. 그게 젊은 이지환이 다르게 길을 트는 방식이다. 물론 이지환의 리얼리즘은 내용 미학으로서의 기성 리얼리즘에 대한 동의이고, 다른 내용을 그 형식에 담는 리얼리즘의 변용이고, 노동과 일상에 주목하는 동시대 급진적, 정치적 담론에의 응답이다. 역사의 실패는 역사의 끝이 아니기에, 역사(History)는 이야기들(histories)로 내려오면서 복수성을 선물받기에, 우리는 역사와 이야기들 사이에서 계속 기대하고 희망하기 마련이다. 이지환의 다음 작업이 어떻게 '일어날지' 그래서 궁금하다. (2019)

변두리
여자들 혹은
아줌마들에게
보내는 찬가

방정아

19세기 중엽의 화가 모네가 자신의 회화 제목에서 사용한 "인상(impression)"이란 단어에 착안해서 한 보수적 비평가가 자신이 참아줄 수 없는 젊은 작가들의 회화적 스타일, 즉 눈에 뻔히 보이는 붓질, 표면에 슬쩍 얹힌/찍힌 빛과 일상적 주제에 대한 사실적 묘사를 놓고 '인상주의'라는 멸칭을 만들어냈다든지, 그런데 모욕을 의도한 그 단어가 실은 '위대한' 회화, 즉 신고전주의와 낭만주의를 과거화하고, 변화를 이겨내고 시간을 물리친 가치, 교훈을 전달하는 예술의 기능에서 회화를 빼내 오직 지금-여기의 일시성, 우연성을 포착하는 예술의 이름으로 안착되었다든지 하는 이야기를 현대미술 수업에서 자주 들을 수 있을 것이다. 이제 회화는 신화적이고 역사주의적인 장면들이나 영웅들의 장소가 아니라, 지금 뭔가를 '하는' 동시대 인간, 화가가 지금 속해 있고 목격하는 장면들을 거친 붓질이 눈에 보일 만큼 빠르고 취약하게 현시하는 장치가 된다는 이야기이다. 방금 지나간, 곧 지나가는 인상들의 '가치'는 변하지 않는 이념이나 교훈, 목적처럼 시간을 벗어나 있는, 그러므로 모든 순간의 우발성을 제어할 수 있는 상징 권력을 거머쥔 지식인이나 물적-사회적 힘을 장악한 지배 계급의 훈육된 시선으로는 포착할 수 없다는 데 있다. 우연을 필연으로, 과정을 목적으로, 일상을 신화로 부정하지 '않는' 것, 견고한 바탕에 견고한 물질을 이용해서 중요한 주제를 올리는 회화

566

의 규범을 따르지 않는 것, 그것이 시시하고 일상적인 소재를 인상에 불과한 방식으로 더 사소하게 취급한 인상주의의 혁명이었다. 인상주의 작가들에게는 친구이자 멘토인 예술가들, 작가들, 비평가들이 있었다. 그들은 당대 주류 예술계의 인정을 받으며 거기에 동화되는 대신에 대안적인 형태의 '독립전'을 열었고 당대의 미술 애호가들은 정녕 감상할 수 없는 새로운 회화로 미움을 받다가 결국 '현대(the modern)'의 시작을 예술에서 알린 바로 그 회화로 미술계에 흡수되었다. 이후의 미술은 아방가르드들, 과거를 잇는 대신 물리치는 정신적 고아들, '감히 알려는' 계몽적 예술가들의 불연속적 연속성으로 지금껏 이어진다.

20세기 중엽 이후로 여성 예술가는 남성 예술가들이 나르시시즘적 시선으로 타자화한 여성들을 여성의 시선으로 읽어내려는 어려운 문제를 수신한다. 여성들에게도 '내면화'되어 있었던바 여성을 바라보는 관습적 방식을 걷어내야 하는 배움이 필요했고(이렇게 써놓고 중지한다. 관습적 방식을 배우지 않은, 제도권 교육을 받지 않았으므로 걷어낼 게 없는 이들이 있다. 가령 장 주네는 정규 교육을 받지 않은 자신이 공책에 끄적거린 것이 시라는 것을 '이후에' 발견한다. 주변을 어슬렁거릴뿐 안으로 들어가지 않았던 여성들에게는 지금 내가 적은 문장이 백해무익하다). 그만큼 예술계에서 소수자화되어야 하는 데서 따르는 대가,

567

즉 젠더의 표지를 달지 않은 보편적 예술에서, 남성적 시각성이 강력하게 지배하는 예술에서 기꺼이 이탈하는 급진성 혹은 부정성을 긍정함으로써 위험에 처하는 대가를 자처했다. 소수의 여성 예술가가 보편성에서 벗어나는 이러한 예술을 미술계에 안착하거나 인정받으려는 기대 없이, 긴급한 임무인 것처럼 실천했다. 그들은 육아와 가사노동과 같은 여성적 소재, 여성의 몸과 섹슈얼리티의 수행, 가령 뜨개질, 공예 같은 여성적 형식을 적극 활용해서 여성에 의한 여성의 시각장에서의 현시를 실험했다. 거부와 위반을 직접적으로 실천하는 페미니스트로서건, 주제와 형식에서 새로운 스타일을 타진하는 여성적 작가로서건 여성의 예술은 이미 항상 소수자의 예술이다. 무엇보다 남성의 시선을 '내면화'하고 남성적 가치에 동화된 여성들은 그런 작업을 원하지 않기 때문이고, 무엇보다 남성적 시선에서는 여성 혹은 페미니스트의 예술이 시시하고 사소한 예술이기 때문이다. 그러나 지금까지 150여 년을 지속해 온 여성의, 페미니스트의 예술이 분리주의적 방법론을 통해 혹은 대안적이고 독립적인 예술들의 계보 안에서 가장 급진적이고 정치적인 예술로서 대우받고 있음은 부인할 수 없는 사실이다.

나는 방정아 작가의 몇몇 작업을 읽기 위해 거창하게 보이기도 하는 인상주의, 여성적-페미니스트적 미술에 대한 개

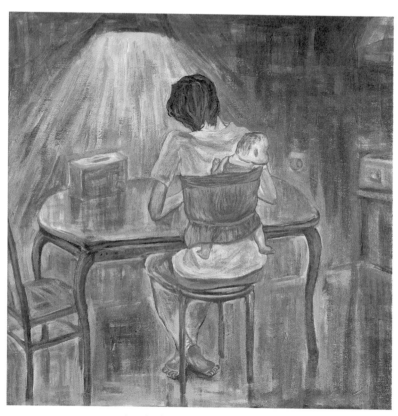

〈틈틈이〉, 캔버스에 아크릴, 45×47.5cm, 2002

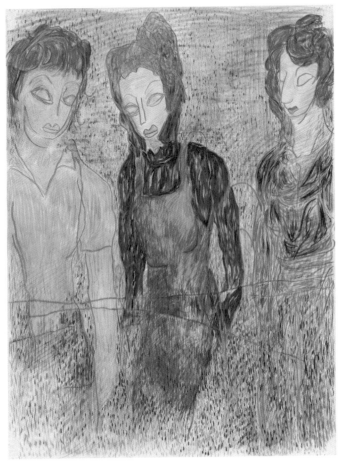

〈삼미신〉, 종이에 오일 파스텔, 130.3×90cm, 2017

관을 먼저 시도했다. 방정아 작가의 화면에 등장하는 작가 자신이나 주변 여자들에 대한 이야기를 읽기에 앞서. 작가의 지금-여기에 대한 주목, 여성이 주인공인 화면의 일상성을 읽기에 앞서.

방정아 작가는 대학을 졸업하고 얼마 지나지 않아 집안 '문제'로 다시 고향 부산으로 내려가야 했던 '불운'한 작가이다. 자연스럽게 중앙 미술계와 멀어져 고립되었고, 생계를 도맡은 큰딸이었다가 결혼하면서 종갓집 며느리가 되었고, 두 딸의 엄마이자 평범한 남자의 아내로 그저 그런 수준의 삶을 영위하면서 "틈틈이"(2002년 작품 제목) 작업을 해왔다. 예술가라는 자의식을 견지하기 불가능한 조건—지적, 상징적, 물리적 자본이 부재한다는 점에서—에서, 혹은 그런 자의식이 불가능한 상황에서 방정아는 사소하고 평범하고 소박한 자신의 일상을 가감 없이 포착하고 기록하는 것에 충실했다. 아줌마 혹은 '아지매'로서의 방정아의 정체성은 우리네 아줌마들이 그렇듯이, 드러난 것이 드러난 것이고 보인 것이 보인 것인 그런 '자명한' 일상성의 보루로서, 부르주아 여성들의 의식적 감추기와 무의식적 드러나기(드러내기?)의 이중성이 불가능한 현장의 증언자로서 구체화된다. 방정아의 회화는 그녀도 일부분인 동네 여자들, 부끄러움 없이 노출되는 여자들의 삶에 한정되어 헌정된다. 따라서 일견 자화상과 (여성) 인물화는, 재현

571

되는 여자-모델들이 차이가 있음에도, 일견 가부장제에 별 불만이 없는 여자들, 가사노동과 바깥 노동을 동시에 전담했던 여자들, 가부장제의 환영/허울/껍데기를 유지했다고 볼 수 있는 씩씩한 여자들인 이 변두리 '부산-아지매'들에 충실하다. 여러 인터뷰에서 확인할 수 있듯이, 방정아는 자신의 인물화가 자신의 투사에 근거한다는 것을 '알고' 있다. 이러한 자아의 확장은 방정아의 분신들 혹은 '가족'이 누구인지를 알려주는데, 가령 '좀비', '화상 입은 여자', '왜소증 공연자', '매춘부'가 그녀들이다. 더 나아가 그녀의 '가족'은 여장 남자도 포함하는데, 이러한 느슨하고 포괄적인 내부는 주지하다시피 '변두리'의 상황이고 일종의 정체성이다. 그래서 "곁에 있는 여성, 친구로서의 알 수 없는 연대감, 같이 나이 들어가면서 가족과 같은 존재로서, 내 가까운 여성들"이라는 그녀의 말이나, 미술사에 등재된 삼미신(三美神)을 차용한 작품 〈삼미신〉에 등장한 자신의 삼미신을 "국밥집 아줌마, 미용실 아줌마, 뭐 이런 사람들"이라고 설명하는 그녀의 말은 지식인-예술가의 허위의식이나 부르주아-예술가의 냉소 혹은 비판적 동시대인의 비관과는 '다른' 변두리, 허술한 장소, 사투리가 많은 지방의 여자-예술가의 태도나 사랑을 현시한다.

방정아는 자신을 닮았거나 자신이거나 자신과 다른 여자/분신/의사 가족을 유머와 위트의 구성으로 불러들이

572

며 환대한다. 기실 비극은 인간보다 더한 것이 되려는 데서 연유하지만, 희극은 인간보다 덜한 것으로의 '추락'을 통해 가능해진다. 비극의 진지함은 우리를 위대함이라는 환영으로 끌어올리지만, 희극의 가벼움은 우리를 일상의 사소함으로 되돌려 보낸다. 희극적 무대에서 우리는 과실, 실수, 오점의 향연을 향유한다. 무거움으로 상승하려다 추락한 인간들은 자기혐오로 고통받지만, 늘 가볍기에 열등감이 있을 리 없는 이들은 강자가 아니라 약자에게서, 버젓이 드러난 허점투성이 삶에서 자신을 발견하는 '소통'에 유능해진다. 소통(communication)은 공통의 것(the common)에 거주한다. 방정아의 자화상-인물화의 '개성'은 그렇게 드러난, 노출된, 취약한 삶의 가벼움, 혹은 위트와 유머, 혹은 지금 일어난 것에 대한 긍정에서 획득된다. 이는 구어체와 직역에 가까운 제목에서 더 한층 분명해진다.

통상 제목은 작품을 우회적으로 암시한다. 가시적으로 보이는 것과 텍스트적으로 읽히길 원하는 것, 드러난 것과 감춰진 것, 검열과 욕망 사이에서 미적 유혹/유희를 구사하는 작가들은 작품과 제목을 느슨하게 연결시키는 것이다. 작품은 포괄적이거나 느슨한 제목을 지지대 삼아 드러나면서 숨는다. 그러나 방정아는 작품의 내용/상황을 제목으로 한 번 더 반복할 뿐이다. 제목의 직접성이나 구체성 덕분에 내부의 '상황'은 특정한 시공간에 단단히 부착된

573

다. 반복 불가능한 일회성, 사건으로서의 상황만이 존재한다. 가령 오늘은 "선 보는 날"이고, 옥상에서 지금 담배 연기를 내뿜는 여자는 "할 말은 많지만" 담배를 피면서 쌓인 말들을 쏟아내고 있고, 지금 막 "집 나온 여자"는 아이를 들쳐 업은 채 오뎅을 먹고, "왜 거길 가려는 거지?"의 여자는 굽 있는 신발을 신고 바닷가 바위에서 바위로 건너가고 있고, 지금 빨래하는 "춘래불사춘"의 여자는 문득 고개를 돌려 봄을 느끼고 있다. 스냅사진처럼 한 순간, 하나의 행위에 몰입해 있는 여자들에게 헌정된 이 제목과 화면 구성은 전체를 설명하거나 지속해 존재하려 하지 않기에, 오직 그 시시함을 포착하기에 더 강렬해진다.

변두리의 여자들은 중앙의 여자들이 골몰하는 여성성과의 갈등이나 싸움을 알 리가 없다. 관념적으로 아줌마는 성적 매력이 없는 여자들 혹은 상징 권력을 '갖지' 못한 주부들, 그저 아이들 키우고 남편 뒷바라지하다 세월 다 보낸 여자들, 감추고 유혹하고 환상으로 유인하는 기술이 없는 여자들, 보이는 것이 전부인 여자들, 그래서 여자가 아닌 여자들, 제3의 성으로 불리는 기이한 존재들이다. 그러나 방정아의 아줌마들은 힘이 세고, 지금-여기에 단단히 부착되어 있고, 부산 아지매들이어서인지 수돗물이건 바닷물이건 간에 늘 물과 함께 있고, 구어체 제목과 유머의 보호/비호 아래 항상 자기 자신으로 존재한다. 물론 여기서 말하

574

는 자기 자신은 있는 그대로의 자기 자신이라는 점에서 타인의 시선을 의식할 새가 없는, 말하자면 소외될 새가 없는 존재들이라는 뜻이다.

　　방정아 작가가 부산에서 '독고다이'로, 여성의 소외와 그로 인한 분노, 여성의 차이에 대한 각성과 그로 인한 쾌락에 초점을 두는 서울 페미니즘 미술의 자장과는 거리를 둔 채, 화가라는 차이를 제외하면 '나'랑 다르지 않은 여성들, 가치가 결여된 아줌마들을 그려왔다는 것을 어떻게 동시대 페미니즘 회화의 맥락 안에서 재평가할 수 있을까. 남은 과제이다. (2019)

575

방정아
변두리 여자들 혹은 아줌마들에게 보내는 찬가

행복의 발견
서사는 마침내
공(空)을 쥔다

장영애

팔복예술공장 창작 스튜디오 5기 결과 보고전 《우연의 시차》에 참여한 장영애 작가의 독립 전시 《SuperHappy: The Void between》은 작가가 2019년부터 진행하고 있는 프로젝트 '슈퍼해피'의 5번째 파트이다. 《Superhappy: Immersion》(2019), 《Superhappy: Communication》(2020), 《Superhappy: Sense》(2021), 《Superhappy: Vibration》(2021)과 이번 전시는 내적으로 연결되어 있다. 작가라는 유형은 이념적으로 즉흥과 직관, 우연에 의거해 움직이는 부류이다. 그렇다면 5년간 밟을 단계를 처음부터 결정하고 프로젝트의 내재적/유기적 필연성에 즉해서 각 단계의 작업 외연을 한정하는 이런 작업 방식을 왜 이 작가가 따르려 하는지 궁금해진다. 경제개발 5개년 계획 같고, 상상력보다는 합리적 예측 가능성에 기반한 작업을 왜 시작한 것인가? 프로젝트의 키워드는 '슈퍼해피'이다. 해피를 극단으로 추종하겠다는 것은 결국 해피 너머 혹은 해피 아래나 이면의 언(un-)해피를 유도하기 위함인가? 토드 솔론즈의 영화 〈해피니스〉가 해피의 언해피를 드러내는 영화이듯이, 예술가들은 그렇게 적대적 개념들의 동시성을 드러내는/폭로하는 데 골몰한다. 나는 당연히 '팝'의 기운이 어른거리는 '슈퍼해피'가 어디를 파고 뒤지려는지 알고 있기도 하고, 그것이 장영애의 특이성이니 잘 분석해야 할 것이다. 무엇보다 '몰입'에서 '소통'으로, '감각'으로, '진동'으로,

578

그리고 '사이 공간'으로 이동해 온 슈퍼해피 프로젝트의 연대기 안에서 이번 전시를 이해해야 한다. 나르시시즘적 이미지들이 압도한 초기에서 패턴화된 인물이 반복되는 근래의 작업에 이르는 변화 속에서 읽어야 한다.

장기 프로젝트의 시작을 슈퍼해피 그리고 '몰입'이란 단어가 차지한 것과 연관해서는 우선 작가의 말을 경청한다. 작가는 '해피'에 큰 의미를 두지 않았다고, 그저 "사람들이 삶의 목표라고들 해서 갖고 왔다"라고, 동시에 "보편적 삶의 목적인 행복"을 스스로 재정의해야 할 임무가 그 무렵 자신에게 생겼다고 했다. 여기서 그 무렵은 2017년으로, 작가는 그해에 결핵에 걸려 생각보다 호전되지 않는 상태로 2년을 치료에 집중해야 했고, 오랫동안 경제 활동으로 운영해 온 학원도 자연스럽게 접었다. 병원에서 우리는 자신의 몸에 대한 결정권을 의사에게 넘긴다. 내 몸은 이제 내게는 타자이고 의사는 그런 타자에 대한 번역과 통치의 권리를 독점한다. 나는 그 병을 앓는 많은 사람 중 하나이고, 나는 오직 몸-상태로서 현존한다/밀려난다. 이러한 수치심, 무능, 퇴행을 겪고 완치 판정을 받은 후 다시 있던 곳으로 돌아와 시작한 것은 자기 자신에 '몰입'하는 작업이었다. 동양화에 관한 한 탁월한 테크닉을 구사하는 작가, 말하자면 사서 집에 걸고 싶은 그림을 잘 그리는 작가에서 빠져 나와 자기 자신을 응시하는 작업을 시작한다. 마치 의사가 독점

579

했던 자신을 이제는 작가 자신이 독점하는 형색이다. 나는 그래서 작가의 자화상 작업을 자기 회수란 관점에서 읽는다. 슈퍼해피는 갑자기 찾아온 불행이나 쉽게 낫지 않았던 질병이 초래한 불안에 대한 이후의 (반)작용이고, 동시에 그런 불행이나 불안을 뒤로하고 다시 붓을 들고 그림을 그릴 수 있게 된 자신의 행운이나 기쁨을 증언하려는 결단이기도 하다. 작가는 슈퍼해피 첫 번째 개인전을 "거울의 나와 그 나를 보는 나의 대칭"에 대한 것이라고 설명했다. 작가는 환자이자 의사로서, 나르시시즘적 자아를 분열증적 자리에서 재현하는 자기 교정에 착수한다. 맘에 드는 것도 맘에 안 드는 것도 아닌 나, 거울의 나를 그저 있는 그대로 바라보는 시간은 박탈의 경험 이후에 온다. 그러므로 나의 주장인데, 모든 취약한/수치스러운 경험은 '좋은' 것이다. 그것이 없다면 우리는 내가 나 자신을 돌보아야 한다는 임무, 타자이면서 동일자인 자기 자신과의 관계를 즉시 시작해야 한다는 임무를 떠안지 못할 것이다. 나는 타자의 시선을 경유해서 나를 본다. 나르시시즘의 재귀적 구조는 그런데 이미 항상 환원 불가능한 타자를 허수로 포함하고 있다. 나르시시즘은 차이가 아닌 동일성을 재확인하는 우리 경험의 전제이지만, 타자에게서 나를 알아보려는 나르시시즘은 알아볼 수 없는 타자에 대한 오인과 타자의 타자성의 불현듯한 침입으로 부서질 것이다.

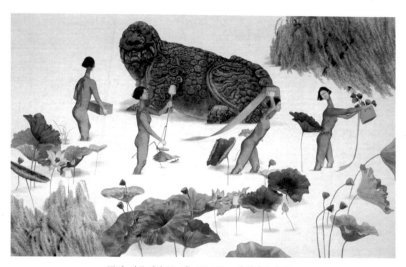

〈몰입-나를 지켜주는 것〉, 183×117cm, 천 위에 분채, 2019

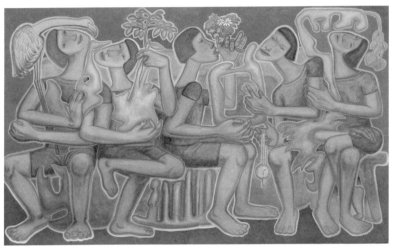

〈감정의 사이〉, 미네랄 안료, 225×145cm, 2022

작가는 "자신과의 깊은 소통을 통해서만 타인과의 소통도 이루어지기 때문"이라고, 그리고 그렇게 자신을 응시하는 과정에서 "나에게 결핍된 것들과 마주하게 되었다"라고 작가 노트에 적었다. "나의 성장의 삶을 위한 선행과제"로서의 제1회 개인전 자화상 연작에서 작가는 자신을 긴 다리와 팔, 구멍 난 긴 목을 한 인물로 재현했다. "이성과 감성의 경계, 사회적 길들임과 원초적 본능 사이, 혹은 그 사이의 통로"인 목은 비정상적으로 길고 일부분이 잘려나간 상태로 구성되어 이미 안전한 감상, 읽기에 저항한다. 결핵이 계속 목에 심각한 통증을 일으킨다는, 목의 구멍은 그런 경험의 이미지적 번역이라는 작가의 보충 설명도 있었다. 몰입, 즉 온전한 자기를 전제로 한 경험 방식은 이미 바람이 들락날락하는 구멍이기도 한 목 때문에도 불가능하다. 더욱이 이 여자의 시선도 몰입과는 전혀 무관하다. 전시의 제목은 "몰입"이지만 이 여자의 눈, 시선은 지금 여기가 아닌 다른 데를 향하고 있다. 보는 관객을 의식하는, 보이는 여자의 의식적 눈(치)은 없다. 이 여자의 시선은 관객한테 보인다는 사실을 의식하면서 없는 '내면'을 드러내는 회화 기법과 불화한다. 제목 "몰입"과 여자의 시선 사이에 차이가, 긴장이, 힘이 있다. 그런 식으로 '해피'는 기괴한 신체 형상을 한 여자에게서 부정되고, 제목 "몰입"은 회화적 이미지의 산만함, 방심과 충돌한다. 그러므로 인물을 둘

러싼 장미, 해바라기, 실내의 장식물들은 주인공의 모순적 상태를 은폐하거나 강화하는 보조물로, 보는 우리를 속이면서 수수께끼를 제시하는 기호로 작동한다. 나는 작가에게 왜 이 벗은, 에로틱하지 않은 여자의 살색은 보라색이냐고, 짐짓 보라색이 죽은 피를 연상시킨다는 것에 근거해 질문했다. 이에 대해 작가는 "중립적인 색이라서 썼다. 대립적인 색인 빨강과 파랑을 섞으면 보라색이다. 나누고 구분하는 것이 싫다. 중간이었으면 했다. 구분에서 오는 갈등이 싫었다. '나'라는 존재도 지우고 싶었다. 보편적인 이야기를 하고 싶었다"라고 대답했다. 작가의 회화는 사실 화면 '안'에 자리하지 '않는' 인물에 대한 것이고, 제목은 그런 인물의 상태를 감추면서 사회화하는 장치이다. 나는 동양화에서 흔히 볼 수 있는 이미지-기호들이 등장하는 〈몰입―나를 지켜주는 것〉에 대한 설명을 부탁했고, 작가는 가령 "버드나무는 귀신같고 그렇게 흩날리는 것이 좋다"라든지, 연못에 발을 담근 동일 인물이 네 번 반복되는 여성에 대해서는 "사람들이 '너는 물 같아'라고 자주 말한다. 정화로서의 물의 느낌이 좋다"라고 대답했다. 그리고 다시 잘 보니 이 작품에서 여성의 목에 난 구멍은 모두 파란색으로 메워진 상태로 가시화되어 있다. '병에서 회복되었음'을 작가는 파란색으로 메워진 구멍으로 시각화했다. 자기 몰입은 오롯이 회화적으로 구현된다. "처음부터 결핍에 초점을 맞추었고

584

불행한 중에 발견하는 행복에 대해 말하려고 했다"라는 말을 작가에게 듣고 필사하기도 했다. 아픔을 겪고 회복된 사람의 말을 잘 듣기란 얼마나 어려운가?(혹은 그 경험을 회화적으로 사후적으로 서술하려는 사람과 공감한다는 것은 가능한 일일까?)

화면의 인물은 코로나 시기에 늘 집에서 함께 있던 작가의 남편과 "짬뽕된" 중성적 인물로 바뀌었고, 이후 작가는 주변 사람들에게 묻고 대답하는 과정을 거쳐 마침내 자신도 남편도 혹은 그 누구와도 닮지 않은 패턴화된 인물 형태를 제시하는 데까지 이르렀다. 이것은 관계의 전제가 독특한 개인이 아니라 '사이'라는 발견, 깨달음에 기반한다. 슈퍼해피 프로젝트의 네 번째 파트인 '진동(vibration)'에서부터 작가의 중성적 인물은 배경과 식별이 안 되는 방식으로 탈개성화되고 탈인간화된다. 기호라는 맥락에서 보면 인간은 장미, 해바라기와 등가이다. 배경과 중심의 위계는 무차별적 평등이라는 기호의 관점에서는 무력하다. 아크릴은 인물을 위한 단단한 배경으로 기능하고 인물이나 개체를 채운 분채 덕분에 유기체는 부드러운 느낌을 갖는다.

작가는 "어느 날 문득" 집 안 베란다의 화분을 보다가, 늘 보던 식물이 아니라 식물들 사이, 안 보이던 것, 보이는 것을 보이게 만드는 배경을 '보는' 신기한 경험을 했다고 했다. 동양화 전공자인 작가에게는 물론 '여백'이란 관념이

585

이미 있었다. 동양화에서는 채운 것과 나란히 빈 것이 중요하다는 것을 작가는 배워서 알고 있었다. 그러나 그것을 일상에서, 우연히, 감각으로 체득하는 것은 사건이다. 일상적 지각의 장이 뒤집어지는 순간이었다. 보이는 것은 안 보이면서 물러나는 것들의 우선성(너그러움?) 덕분이다. 혹은 일상에서 보이는 것과 안 보이는 것이 동시에 보인다면 그 '눈'은 어떤 눈인 것일까? 잎사귀들 사이의 공간을 본 이후로 작가는 기존 동양화의 관념/관습으로서의 여백이 아닌 자신의 '사이 공간'을 가시화하는 스타일을 실천하고 있다. 그 공간은 시각적 이미지들과 똑같은 물질성을 입고 나타나고, 그러므로 작가의 화면은 이상하게 탈구축된다. 사이 공간은 인물, 장미 혹은 해바라기와 똑같이 '보이는' 것으로 재현된다. 심지어 화면 속 (패턴화된) 인물은 그 공간을 코 위에 올려놓는다든지 손으로 집는 행위를 하고 있다. 공을 아는 자가 충만을 안다고 혹은 공이 곧 충만이라는 것을 아는 것이 행복이라고 했던가? 그때의 미소를 재현할 수 있을까? 작가는 "사이 공간은 5번째 요소로 인간과 인간 사이에 있는 공간을 상징적 의미를 갖는 형상으로, 조형적 공간을 언어와 같은 사유와 감각의 매개체로 변환하여 인간에 대해 더 깊은 인식에 이르는 것을 시도할 뿐 아니라 이를 회화적 방식으로 가시적 영역 안으로 가져오고자 한다"라고 전시에 대해 설명했다.

586

결국 작가의 '슈퍼해피'는 자기 대면에서 자기 해체, 사이 공간의 발견과 시각적 이미지를 갖고 즐기는 장영애 자신의 쾌락을 배치하는 회화성까지 자기운동을 해왔다. 사실적으로 혹은 아름답게 잘 그리는 화가 장영애는 이제 한동안은 자신이 즐기는 회화를 그리고 있을 것이다. 지금의 이 도식화된, 유형학적 스타일로 구성된 회화는 오롯이 '그리는' 자로서의 자신의 즐거움, 보기의 도식을 돌파하고 이상한 보기를 성취한 자신의 기쁨에 대한 것이다. 병에서 회복된 자로서, 코로나 시기 갇힌 집에서 사물들의 일상적 배치가 허물어지는 것을 목격한 자로서의 작가의 화면이다. 코로나 시기 우리는 어떻게 생존했을까가 궁금한데, 그 궁금증을 풀어준 한 사례이다, 이 화가의 전시는. (2023)

587

나와 당신의
공존을 위한
포스트회화적
제안

장은의

2017년 이후 장은의 작가는 그릇에 놓인 과일, 열매를 소재로 회화를 만들고 있다. 샴페인 잔, 와인 잔, 접시, 보울, 워머 등등의 그릇과 포도알, 사과, 가든 토마토, 살구 등등의 과일-열매가 주된 재현적 이미지이다. 화면은 위에서 수직으로 내려다보면서 피사체를 클로즈업해 찍은 사진 구성을 따른다. 이것은 회화이지만 명도, 채도, 밀도, 구조와 같이 흔히 회화적 화면 구성에서 거론되는 주요 개념들은 거의 실현되지 않는다. 마치 '덜(less)' 만들기가 전략인 듯 평이하고 단순한 정물화이며, 복잡한 트릭이나 암시적 장치가 없는 구도이고, 그릇에 담긴 과일-열매라는 시각적 패턴의 무한한 나열이고, 선택된 그릇과 과일의 관계에서 유추할 알레고리적 의도도, 강렬한 서정도, 모호한 정동도 없는 회화이다. 밋밋하고 담백하다. 관객을 사로잡는 구성이나 단서, 풀어야 할 수수께끼가 부재하기에 그저 무심한 보기로 충분한 이런 구성은, 그러나 캡션(제목) 덕분에/때문에 회화의 일환이 아니라 회화'에 대한' 메타적 인용으로 바뀐다. 가령 "두 개의 원(살구와 접시)"이나 "열여섯 개의 원(열다섯 개의 포도와 접시)"와 같은 제목은 시각적 이미지와 언어적 읽기 '사이'(의 존재)를 개방한다. 우선 즉물적, 재현적 이미지를 보는 관습은 괄호 안의 제목에 의해 유지된다. 살구와 접시, 포도와 접시를 그렸다. 그러나 작가는

포도나 살구와 접시, 즉 과일과 그릇의 유적(generic) 차이를 표지하되, 접시 안에 담긴 포도알 열다섯 개 하나하나를 세도록 요구하는 이상한 읽기를 제목에 집어넣어 예의 관습적인 정물 보기를 슬쩍 건너�뛴다. 괄호 안의 제목은 문화적 기호, 지시적 기능을 담당한 기표로 이루어지지만, 그 기호들은 작가의 이상한 호명 방식 때문에 '주관적' 프레임으로 건너가 있다. 다음으로 이런 괄호 속 제목(의 생경함) 앞에 배치되어 있는, 보편성(혹은 동일성?)을 표지한 제목인 "2개의 원"이나 "16개의 원"과 같은 제목은 첫 번째 보기/읽기의 문화적 일반성을 슬쩍 밀쳐내면서 환원적인, 관념적인, 형식적인 (재)구성의 단계로 이동한다. 재현적 예술은 일상적 지각 방식이나 문화적 반응 방식을 따르면서 선택적 클로즈업이나 '기계적' 모방을 통해 현실과 예술의 연속성이나 차이를 도모한다. 그리고 작품의 제목은 회화로서 읽히는 것을 현실로서 보이는 것으로 환원하면서 지시적, 기호적 반응을 보충/보완한다. 그것은 작가에게는 괄호 안 제목이다. 작가는 이런 재현적 회화의 관습에 괄호를 치고, 그것을 부차적인 것으로 만들어 자신의 지시적 회화를 다른 차원으로 전치시킨다. 추상적 관념 혹은 형이상학적 이념으로서의 원은 각 사물, 이미지의 구체성이나 일상성을 그것들의 원본, 최종 심급으로 되돌려 가시적인 것들의 차이나 다양성을 극복하려 한다. 살구와 접시, 포도의

591

차이는 원이라는 동일성에 의해 사상된다. 동일성에 저항하는, 차이를 음미하는 예외적인 장으로서의 회화라는 관습은 두 개의 원, 열여섯 개의 원과 같은 수학적이고 기하학적인 보기에 의해 부차적인 것으로 밀려난다. 구체와 특수를 이상하게 표지하는 괄호 안 제목과, 일반과 보편을 표지하는 일반 제목, 흔히 상호 배제적인 관습을 공존하게 만든 제목의 낯섦 때문에, 예의 구상과 추상의 대립을 (재)가시화하는 이상한 병치 때문에 이 단순하고 밋밋하고 담백한 그림은 모호하고 불안하고 기이한 떨림을 함축하게 된다. 또 타원에 가까운 포도알도 원으로 환원되기에 이 역시 작가의 주관적 읽기/보기임을 알 수 있다. 작가는 사회적, 집단적 기호에 근거한 읽기나 안정화 관습을 거의 알아채지 못하게 슬쩍 움직이고 있다―어떤 것도 제자리에 잘 있지 못한다. 그릇-문화(심지어 워머는 이곳 한국인들에게는 아직 낯선 유럽의 그릇이다)와 열매-자연의 익숙한 대조는 여기서 중요하지 않은 듯하고, 수학적 관념이나 영원한 이데아로서의 원은 엉성한 원들, 비뚤어진 원들, 제대로 그려지지 않은 원들 때문에 '시적' 다의성으로 전치되어 있고, 15개의 포도알과 한 개의 접시가 '16개의 원'으로 평등화, 동일시되는 데서 알 수 있듯이 장은의 작가가 제안하는 차이와 동일성의 도식은 주관적이고 개성적이다. 위에서 내려다본 정물의 구도가 비일상적이듯이, 워머에 놓인 사과

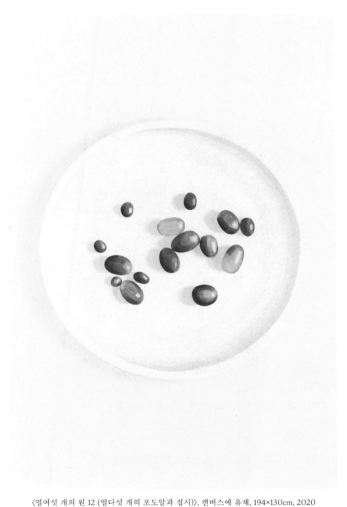

〈열여섯 개의 원 12 (열다섯 개의 포도알과 접시)〉, 캔버스에 유채, 194×130cm, 2020

⟨두 개의 원 66 (여름사과와 워머)⟩, 캔버스에 유채, 112×162cm, 2021. 전시 전경

는 일견 '초'현실적인 느낌으로 다가오고, 제목과 화면의 병치(포섭이나 보충이 아니기에) 역시 그렇다. 당신은 이렇게 쉽고 밋밋한 회화를 천천히 찬찬히 뜯어보아야 한다. 이것은 대놓고 내기를 제안하는 퍼즐이나 게임은 아니다. 이렇듯 비일상적이고 비관습적인 배치나 읽기에 대한 것인 이 회화를 우리는 포스트회화나 메타회화라고 불러야 하지 않을까? 장은의의 회화는 우리를 '안'으로 끌어들여 감상하게 하는 것이 아니라 안과 밖, 동일성과 차이, 관습과 질문-성찰 사이에서 우리와 내기를 하고 있기에 그렇다. 이토록 단순하고 자명한 그림, 밋밋하게 그려져서 깊이나 물성, 제스처로서의 회화를 간단히 물리치고 있는 이 덜 그려진 그림은 감상, 관조, 집중, 예외적 경험으로서의 회화에 대한 관습적 태도에 슬그머니 괄호를 치고 있기에(나는 거부라는 말을 삼가고 있다. 그녀의 그림이 그렇게 가시적으로 단도직입적으로 회화를 의심하고 있지 않아서이다), 회화의 관습 혹은 이데올로기를 구성하는 그 모든 전제를 가시화하면서 우리에게 회화에 대한 질문을 제기하는 것 같다. 그릇에 놓인 과일이라는 너무나 평범한 이미지는 일상을 비일상적인 것으로, 일종의 사건으로 (재)경험하게 만드는 예술-회화의 특수성을 충실히 따르고 있지만, 동시에 그 특수성에 괄호를 치는 작가의 독특한 스타일 때문에 온전히 회화로서 감상되지는 못하게 된다. 눈에 보이는 모든

595

사물, 오브제에서 형태학적 동일성을 추출하는, 그런 집중과 동일시를 위해 일상적 맥락을 제거한 이 정물, 이 회화, 이 편평한 그림 속 덜 그려진 오브제, 덜 그려진 원은 그렇기에 오브제의 객관성이나 기호성도, 관념의 완전성도 충족시키지 못해 오롯이 예술가의 주관성, 앞서 이야기한 것과 같은 일종의 '시적' 환기성을 획득하게 된다. 예술은 미완성으로서, 시적 다의성으로서 일상과 과학, 철학 사이 어딘가에 자신의 자리를 보유한다. 동시에 작가의 회화는 회화의 반복이 아닌 회화에 대한 인용으로서, 주관적 자의식을 경유한 비평으로서 그 일회성을 보유한다. 회화를 희미하게 탈색시킴으로써, 대문자 회화를 지움으로써 작가는 예술의 죽음 이후의 예술이라는 어정쩡한, 겨우 살아있는, 포스트적 존재들의 상태를 가시화한다. "여튼 페인팅이지만 가벼운 드로잉적인 느낌을 잃지 않으려" 한다는 장은의 작가의 지적은 선명하고 확실한 경계, 드로잉보다 우위를 점하면서 곧 '그 예술'이었던 회화를 지우는, 그럼으로써 예술을 덜 대단하고 더 사소한 것으로 재고하려는 동시대 시각 예술가의 자리를 드러낸다. 주지하다시피 장은의 작가는 영상, 설치를 하다가 2017년 이후 '회화'를 하고 있는 시각 예술가이다. 여러 장르, 매체, 기법을 구사하는 동시대 작가에게 회화는 유일한, 보편적인, 대문자 예술이 아님은 당연하다.

596

에피소드―모르지만 나와 닮은

당신과 나의 공존에 대한

〈원〉 시리즈는 장은의가 경험한 특별한 순간, 하나의 에피소드에 근거한다. 작가는 2017년 독일 레지던시에서 동독 출신의 남성 작가와 콜라보 전시를 위해 공동 거주를 했다. 언어, 인종, 젠더 등등 어떤 면에서도 공통점이 없는 타인과의 공동 거주이자 콜라보 작업이었지만(당연히 힘들었을 것이다), 다른 쪽으로 가는 게 재능인 작가에게는 역시 그 상황도 "물 흐르듯 순조롭고 창조적인" 과정이었다고 한다. 어느 날 작가는 부엌 개수대에서 자신이 먹을 포도송이를 씻고 있었고 우연히 포도 한 알이 개수대 안에 놓여 있던 동독 작가의 와인 잔 속으로 풍당 빠지는 일이 있었다. 그 순간 작가는 "조화로우면서도 긴장감이 느껴지고, 일상적이면서도 낯설음이 느껴지는" 경험을 한다. 위에서 내려다 본 와인 잔 속 포도알 하나. 큰 원 속의 작은 원. 그릇과 열매 혹은 어떤 공통점도 없는 두 존재가 원으로서의 공통점을 드러내는 순간. 물론 그것은 위에서 내려다보는 특이한 시점이 없었으면, 그 상황을 미적 경험으로 전치시키는 작가의 태도가 없었으면 불가능했을 순간이다. 차이를 존중하고 환대하라는 동시대의 에토스는 맥락과 상황을 벗어나 있다는 점에서 '보편적' 관념이고, 그렇기에 우리는 그것이 구체적인 일상, 특정한 상황에서 어떻게 구현되고 체화

597

되는지, 그것이 어떤 경험을 유도하고 어떤 경험에서 일어나는지에 대해서는 사실 추상적으로나 개념적으로 알고 있다. 장은의는 자신의 경험, 전달하자마자 곧 사소하고 평범해질 그 경험을 시각 언어로 번역했고, 그것이 〈원〉 연작이다. 선진 서구에 도착한 동양의 작은 여성과, 몰락과 박탈의 경험을 한 동독의 남자를 이어줄 어떤 공통의 토대나 자리는 부재했지만, 그것을 시각 언어로 제시해야 하는 임무 안에서 서로를 향해 있는 이 두 사람의 공존의 시각적/회화적 이미지는 개수대에서 발견되었다. 부시지 않은 그릇으로 떨어진 포도알 하나가, 이 사소한 이어짐이 예술가의 시각적 이데아로서, 일상적 드로잉으로서, 회화적 구성으로서 (재)구성되었고 반복되고 확장되었다. 2017년 개인전 《두 개의 원: 서로 다른 세계가 공존하는 어떤 방법》을 시작으로 2019년 디스위켄드룸에서 열린 전시 《나와 다른 당신에게 건네는》을 거쳐 앞으로의 작업에서도 타자와의 공존에 대한 포스트회화적 제안은 계속될 것이다. 언뜻 보면 일상의 한 장면을 중립적으로 포착한 듯 보이지만 사실은 일상에서는 불가능한 장면이나 상황에 대한 인공적인 구성인 이 포스트회화, 언뜻 보면 단순한 정물화이지만 공존이란 다원주의적 이념의 주관적이면서 시각적인 번역인 이 지적 구성 앞에서 그렇다고 우리는 진지해지거나 엄숙해지지 않아도 된다. 앞서 말했듯이 밋밋하고 담백한, 시선을 잡아끌

598

지 않는 그림이기 때문이다. 밋밋하고 담백한 진실, 생활에서 마주치는 진실은 극적인 사건이 아닌 개수대 같은 시시한 장소에서 내려다보는 진실이기 때문이다. 그래서 작가는 드로잉으로 내려간 회화라는 장치를 통해 위대한 회화는 그런 진실을 담을 수 없음을 우리에게 슬쩍 제안한다.

포스트회화

자신의 이야기를 시작할 단서로 활용하려고 작품을 구매한다. 관객들에 대한 작가의 이야기가 흥미로웠다(만약 누가 묻는다면 내게는 워머의 사과가 그렇다. 도대체가 조화와는 전혀 거리가 먼 이 크고 어색한 둘의 공존이 내게는 많은 이야기를 대입하게 만드는, 내게서 이야기를 끌어올리는 단서이다). 내부로 수렴하고 환원하는 방식에 고심했던 근대는 둘(나와 너/당신)보다는 하나에 대해, 내적 완전성과 자기동일성을 위한 무대였다. 그리고 포스트회화로서의 장은의의 회화는 나와 다른 너와 내가 공존하는 방식에 대한 시각적 이미지, 그러나 장은의라는 장소를 경유해서만 우리에게 도착할 메시지, 그렇지만 우리 모두가 각자의 것으로 써먹어도 좋은 이야기를 위한 제안이다. 한 사람의 일회적이고 일화적인 장면이고 우리 각자가 '당신' 때문에 처한 상황에 대한 것이고 미술관에 간 우리가 즐기는 예술을 위한 것이다. (2019)

지은이 양효실

서울대 미학과에서 박사학위를 받았고, 현재는 서울대, 한예종 등에서 강의한다.
『불구의 삶, 사랑의 말』(2017), 『권력에 맞선 상상력, 문화운동
연대기』(2017)와 같은 책을 썼고, 『공동의 리듬, 공동의 몸』(2018), 『양혜규 O2 &
H2O』(2021), 『빨강, 파랑, 그리고 노랑』(2018), 『미친, 사랑의 노래』(2024),
『내가 헤엄치는 이유』(2025) 등에 공동 필자로 참여했다. 『우리는
다 태워버릴 것이다』(2021), 『연대하는 신체들과 거리의 정치』(2020), 『자기이론─
자기의 삶으로 작업하기』(2025)를 공역했고, 『주디스 버틀러,
지상에서 함께 산다는 것』(2016), 『윤리적 폭력 비판』(2013) 등을 번역했다.

대화 비평: 탈정체화의 예술과 미술비평

1판 1쇄 2025년 5월 30일

지은이 양효실
펴낸이 김수기
디자인 신덕호

펴낸곳 현실문화연구
등록 1999년 4월 23일 / 제2015-000091호
주소 서울시 은평구 불광로 128, 302호

전화 02-393-1125 / 팩스 02-393-1128 / 전자우편 hyunsilbook@daum.
net ⓗ blog.naver.com/hyunsilbook ⓕ hyunsilbook ⓧ hyunsilbook

ISBN 978-89-6564-305-0